KB067208

# 기초 디자인 교과서

**일러두기**
이 책의 저자의 직책은 2015년 기준으로 현재와 다를 수 있습니다.

# 기초 디자인 교과서

2015년 5월 15일 초판 발행 · 2023년 10월 13일 7쇄 발행 · **지은이** (사)한국디자인학회(김관배, 김면,
김명진, 김석태, 김수정, 김승민, 김은주, 김현미, 김효용, 민병걸, 박영목, 백운호, 백진경, 석현정,
신지호, 신희경, 연명흠, 유현정, 윤희정, 이우훈, 이지선, 이현경, 이현승, 인치호, 정성모, 정원준,
정의태, 조현근, 최유미, 최은경, 크리스 로, 홍동식, 홍정표) · **펴낸이** 안미르, 안마노 · **기획·진행** 문지숙
**편집** 민구홍, 김한아 · **디자인** 안마노, 이소라 · **표지 그래픽** 신재호 **영업** 이선화 · **커뮤니케이션** 김세영
**제작** 한영문화사 · **글꼴** SM3신중고딕, Garamond Premier Pro, SM3신신명조

**안그라픽스**
**주소** 10881 경기도 파주시 회동길 125-15 · **전화** 031.955.7755 · **팩스** 031.955.7744
**이메일** agbook@ag.co.kr · **웹사이트** www.agbook.co.kr · **등록번호** 제2-236(1975.7.7)

ISBN 978.89.7059.801.7 (93600)

# 기초 디자인
# 교과서

한국디자인학회 지음

안그라픽스

『기초 디자인 교과서』
　출간에 부쳐

1978년 설립된 (사)한국디자인학회는 국내 디자인 분야에서 가장 권위 있는 학회로 현재 5,000여 명의 회원이 있습니다. 모든 디자인 분야에 걸쳐 이론적, 학문적 연구에 매진하고 디자인 전문가의 상호 교류를 촉진하며, 논문집과 전문 도서 발간 사업을 진행하고 있습니다. 이를 통해 디자인학의 위상을 정립하고 올바른 디자인 연구와 교육이 이루어지도록 힘쓰고 있습니다.

이번에 발간한『기초 디자인 교과서』는 디자인 교육자뿐 아니라 디자인에 관심 있고 디자인을 공부하는 미래의 디자인 주역에게 권하고 싶습니다. 디자인의 기본 원리와 특성에 관한 이론을 정리하고, 디자인 작업에 꼭 필요한 창조적 사고를 키울 수 있는 실습 사례를 모았습니다. 한국디자인학회 연구분과에서 1년여에 걸쳐 원고를 기획하고, 집필진을 섭외해 집필하는 과정을 거쳐 이번에 그 결실을 보게 되었습니다.

『기초 디자인』을 출간한 지 10여 년 만의 일입니다. 이 사업을 이끌어주신 백진경 부회장을 비롯해 적극적으로 참여해주신 한국디자인학회 소속 집필진 여러분 그리고 안그라픽스에 고마움의 말씀을 전합니다.

홍정표 ┃ 한국디자인학회 회장

『기초 디자인』의 새 얼굴,
『기초 디자인 교과서』

2014년 1월 한국디자인학회 연구분과 부회장을 맡으면서 처음으로
받은 업무는 학회에서 주관해 2003년 발간한 『기초 디자인』의
개정판을 출간하는 일이었습니다. 연구분과 이사들과 안그라픽스
관계자들은 회의를 통해 『기초 디자인』을 소개한 당시와 달리 지금은
디자인에 관심 있는 독자층이 넓어지고 환경이 바뀌어 책의 구조와
실습 사례 소개 방식 등에서 새롭게 접근하는 것이 좋으리란 결론을
얻게 되었습니다.

　『기초 디자인』을 『기초 디자인 교과서』라는 새 이름으로 다시 출간하는
것으로 의견을 모으고, 이론 편 집필진 여섯 분을 모시고 작년 봄부터
10여 차례에 걸친 집필 회의를 했습니다. 그 결과 『기초 디자인 교과서』는
디자인을 처음 공부하는 학생에게 기초 조형 이론과 실습 사례를 제공하는
것을 목적으로 기획되었습니다.

　이론 편 집필진으로는 저를 비롯해 연명흠, 신희경, 박영목, 최유미,
민병걸 교수가 참여했습니다. 2014년 여름방학 동안 집중적으로 회의와
집필이 진행되었고, 10월 말 원고를 마무리했습니다. 이론 편은 신희경
교수가 전체 원고를 검토했고, 실습 편 지은이이기도 한 성균관대학교의
김면 교수가 감수했습니다.

　이론 편 원고가 어느 정도 윤곽을 잡아가던 여름 방학이 끝날 즈음
실습 편 사례를 모집했습니다. 실습 편은 연명흠 교수가 전체 원고를
검토했습니다. 『기초 디자인』에는 수록하지 않았던 영상이나
멀티미디어와 관련된 실습을 추가하고, 어느 한 분야에 편중되지 않도록
각 분야와 각 대학의 사례를 두루 모으는 데 역점을 두었습니다.

　『기초 디자인 교과서』는 집필진과 안그라픽스의 소중한 시간과
노력의 산물입니다. 그만큼 디자인을 공부하는 많은 분과 디자인 교육자,
디자이너 여러분에게 두루 사랑받는 책이 되기를 바랍니다.

백진경　|　한국디자인학회 연구분과 부회장

# 이론

## 1 조형의 요소

## 2 조형의 원리

# 3 조형과 작용

# 실습

# 이론

이론 편에서는 조형의 개념적 이해를 돕기 위해 '조형의 요소' '조형의 원리'
'조형과 작용'으로 나누어 살펴본다. 기초 디자인 학습은 조형 요소와 조형 원리,
그 작용을 이해하고 연습함으로써 디자인의 조형 능력을 키우는 과정이다. 조형의
객관적 보편성을 학습함으로써 기초 조형 능력을 다지고 나아가 독창성 있는
디자인을 할 수 있는 능력을 키울 수 있다.

  '조형의 요소'는 조형을 이루는 기본 요소를 말하며, 이 기본 요소를 설명하는
방법은 다양하다. 일반적으로는 개념적 요소(점, 선, 면, 부피), 형식적 요소(형, 크기,
형태, 재질, 색상), 상대적 요소(방향, 위치, 공간)로 살펴볼 수 있다. 이 책에서는
형식적 조형 요소를 중심으로 형, 색, 질감, 시간으로 구분해 살펴본다.

  '조형의 원리'는 조형 요소의 구성을 통해 이루어진다. 디자인에서 구성하는
원리는 조형의 시각적 요소가 특정한 효과를 얻기 위해 어떤 방법으로 결합하는지
결정하는 하나의 계획이다. 여기서 다루는 원리는 크게 두 종류다. 첫째는 조화와
대비, 통일과 변화, 균형과 대칭, 비례, 강조, 구조 등 조형 요소의 조합과 배치 방법인
콤퍼지션과 관련된 원리다. 둘째는 율동(리듬), 움직임, 공간감 등 시간 개념이
개입되고 그 결과로 발생하는 시각적 일루전과 관계된 원리이다.

  '조형과 작용'은 이 조형 요소와 조형 원리의 결과물이 사람에게 주는 작용에 관한
내용이다. 게슈탈트를 포함해 조형은 인지하는 방법인 지각과 이해, 지각될
형태의 의미 내용과 상징과 기호에 관한 내용을 다루는 의미와 소통, 과거의 일방적
의미 전달에서 벗어나 오늘날 새로운 의미 소통 방법을 다룬 상호작용, 의미의
총체적 집합인 스토리텔링을 살펴본다.

# 1 조형의 요소

# 형태

조형 요소에는 형태, 색채, 질감, 시간 등이 있고, 나아가 형태 요소에는
점, 선, 면, 입체, 공간이 있다. 하지만 어떤 사물이든 각각의 형태가 있다.
또한 색상이나 질감이 없는 것은 없다. 따라서 형태, 색상, 질감 등으로
구분하는 것은 애초에 불가능할지도 모른다. 그러나 우리가 조형 창작을
위해 어떤 형상을 머릿속에 생각할 때 가장 먼저 떠오르는 것은 형태이며
이를 표현할 때에도 우선 형태를 그려내고 여기에 색채와 질감을 맞추는
것이 일반적이다. 이처럼 형태는 조형 요소 가운데 가장 핵심적인 것이며
점, 선, 면, 입체, 공간 같은 형태 요소에 대한 이해와 운용 능력은 조형
창작에서 가장 중요한 지식과 능력이라 할 수 있다.

## 점

본질적으로 점(point, dot)은 위치만 가질 뿐 크기나 면적을 가지지 않는다. 그러나 디자인이나 미술에서 점은 가로세로 비율이 비슷한 작은 이미지나 사물처럼 상대적 개념으로 통용된다. 형태 요소로서 점의 사용은 위치나 밀도, 배치에 따른 경우가 많다. 점은 기본적으로 작은 이미지, 또는 물체이기 때문에 점 자체의 형상보다는 아래쪽 구사마 야요이(草間 彌生, 1929-)의 작품처럼 점의 위치나 배치를 조정해 사용하는 것이 일반적이다.

구사마 야요이의 〈봄의 들판(Fields in Spring)〉

구사마 야요이의 〈햇빛(Sunlight)〉

어떤 물체든지 축소하거나 멀리서 보면 점으로 보인다. 따라서 마이크로 (micro)와 매크로(macro)의 관계를 사용할 때 활용된다. 마이크로 접근은 근접성, 본질적, 근원적인 느낌을 표현하기 위한 경우가 많다. 점을 찍어서 그린 조르주 쇠라(Georges Pierre Seurat, 1859-1891)의 〈서커스 사이드 쇼(Parade de Cirque)〉에서 보듯 신인상파의 점묘법이나 분할주의도 더욱 본질적인 표현을 위해 이미지를 점으로 분해해 표현했다고 할 수 있다. 반대로 매크로 접근은 통일성 있는 모양으로 균등한 느낌을 강조하는 경우가 많다. 각각 다른 사진이 모여 갈매기의 형상을 만든 사진 모자이크 작품처럼 점 하나하나는 다른 형상이나 이미지지만 멀리서 보면 전혀 다른 이미지가 되거나 점 사이의 서로 다른 속성이 사라지고 점 전체의 집합이 주는 속성이 강조되는 식이다.

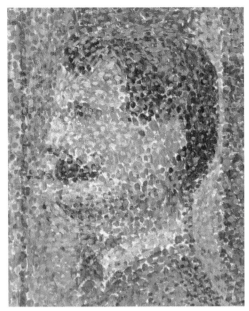

조르주 쇠라의 〈서커스 사이드 쇼〉 부분

모자이크로 만든 갈매기 부분

조형의 요소

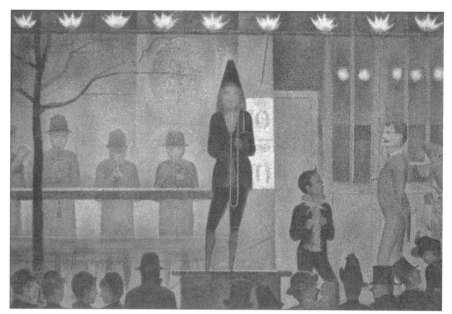

조르주 쇠라의 〈서커스 사이드 쇼〉

모자이크로 만든 갈매기

| 다양한 점 표현 |

점은 크기, 수량, 위치, 형태, 색채, 밝기, 대비, 재료 같은 속성이
변화함에 따라서 다양하게 표현할 수 있다. 점의 색채로 무게감이나
거리감의 차이를 표현할 수 있고, 크고 작은 점의 변화로 공간의
깊이를 표현할 수도 있다. 점의 열거로 방향성이나 속도감을
표현할 수도 있으며 배치에 따라 질서와 무질서를 표현할 수도 있다.
또한 점을 밀집하면 면이나 입체의 느낌도 표현할 수 있다. 작은
조형 요소지만 옆쪽 그림에서 보듯 점의 속성을 조정하면 매우
다양하게 표현할 수 있다.

조형의 요소

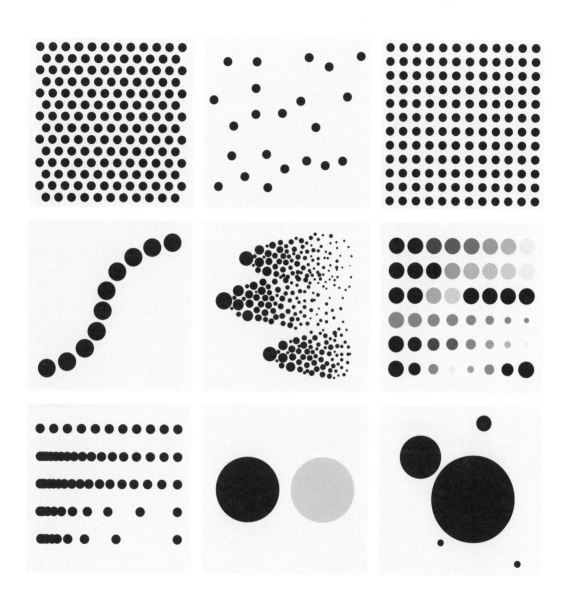

## 선

선(line)은 움직이는 점 하나이다. 선의 기하학적 의미는 길이와 위치,
방향은 있으나 넓이와 두께가 없는 1차원 요소이다. 그러나 디자인이나
미술에서는 너비가 좁은 긴 면을 의미한다. 선은 어떤 대상을 표현하는
가장 기본적인 표현 요소로, 아이가 연필로 그림을 그리는 경우나 화가가
크로키로 인물을 그리는 경우처럼 어떤 사물이나 이미지를 묘사하고
표현하는 수단으로 많이 활용된다. 실제로 우리가 접하는 모든 사물은
공간 속에 입체로 존재하지만 이를 평면에 옮겨 그릴 때에는 아랫쪽과
옆쪽 그림처럼 형상의 윤곽선을 표현하기에 선으로 거의 모든 사물을
표현할 수 있다. 선을 사용해 조형을 만들 수도 있다. 다음 쪽에 소개한
것은 선이 가지는 특성인 방향성, 긴장감 등을 적절하게 표현한 보기이다.

조형의 요소

| 다양한 선 표현 |

직선, 곡선, 자유곡선 같은 선의 형태, 수평이나 수직 같은 선의 방향,
굵기, 길이, 배치와 중첩 등을 변화시켜 다양하게 표현할 수 있다.
또한 연필, 콩테, 붓, 철사, 거친 실 등 재료에 따라서도 다양하게
표현할 수 있다. 선으로 제작하는 직접적 대상이나 사물의 표현 범위에는
속도, 긴장, 혼잡, 간결, 평안 등 추상적 감정이나 느낌도 포함된다.
면이나 입체, 공간을 만들고 부피와 깊이를 주어 입체감이나 공간감을
표현할 수도 있다. 이처럼 선은 표현에 한계가 없다. 그러므로 디자이너는
표현하고 싶은 것을 나타내기 위해 다양한 선의 특성과 효과를 학습하는
것이 중요하다.

조형의 요소

## 면

개념적으로 면(plane)은 2차원의 영역에서 길이와 넓이를 갖는 것이며,
선을 한 방향으로 이동해 만들 수 있다. 수학적으로 정의하면 면은
깊이가 없고 길이와 넓이를 가지며 선으로 경계 지어진 표면을 말한다.
2차원에서 면은 주로 선으로 둘러싸여 지각되는 외형적 모양이며
여기에서 특정한 이미지를 느낄 수 있다. 따라서 2차원에서의 면은 주로
외형으로 이미지를 전달한다. 한편 3차원에서 면은 '부피감이 있다.'
'거칠다.'와 같이 융기한 정도나 형상 특징에 따라 이미지가 만들어지고
전달된다. 그리고 2차원과 3차원 모두 면을 형성하는 재질이나 색채,
투명도 등으로 다양한 이미지를 표현할 수 있다. 예를 들어 자동차처럼
3차원의 사물을 디자인하는 경우 상대적으로 두께가 얇고 면적이 넓은
입체를 면이라고 한다. 이때의 면은 3차원의 전체 형상을 에워싸는
표면이다.

조형의 요소

미야케 이세이(三宅 一生, 1938-)의 조명

| 다양한 면 표현 |

조형 창작에서 면은 평면적 그림을 그릴 경우에도 사용되며, 면의
절곡(折曲)이나 접합 등으로 입체적으로 표현할 수 있다. 또한 면을
형성하는 외곽선의 형태, 평평하거나 굴곡진 면 자체의 요철처럼
거친 정도, 색상, 질감 등의 변화로 다양하게 표현할 수 있다. 이처럼
면은 우리가 보고 인식하는 거의 모든 형상 그 자체라고 할 수 있다.

## 입체와 공간

우리 주변의 모든 사물은 입체(three-dimensional structure)이며
우리가 살아가는 곳은 공간(space)이다. 그렇기에 입체와 공간은 거의
모든 형태를 만들고 이미지를 표현하는 조형의 가장 중요한 요소이다.
공간은 사물이나 물체가 존재하는 허공이며 입체는 그 허공에 존재하는
물체이다. 실제로 디자인에서 자동차, 가구, 조형물처럼 사물 자체의
기능이나 특성을 사용하는 경우엔 입체물이라 하며, 건축물이나 놀이
공간처럼 구조물이 만들어내는 장소를 사용하는 경우엔 공간이라고
한다. 디자인에서 입체와 공간은 물리적으로 실존하는 것을 의미하기도
하고 디자이너의 머릿속에 존재하는 이미지를 표현하기도 한다.
이 둘의 가장 큰 차이는 중력을 고려하는가에 달렸다. 머릿속에
존재하는 자유로운 이미지의 세계에서는 중력에 연연하지 않고 자유롭게
표현할 수 있다. 마우리츠 에셔(Maurits Cornelis Escher, 1898-1972)의
작품 〈상대성(Relativity)〉은 실제로 존재하는 것이 아니라 개념으로
만들어낸 가상공간이다. 그러나 실제로 중력이 작용하는 물리 공간
속에 입체나 공간을 구축할 때에는 필연적으로 중력을 배려해야 한다.
이를 위해 구조나 질량, 강도 등이 고려된다.

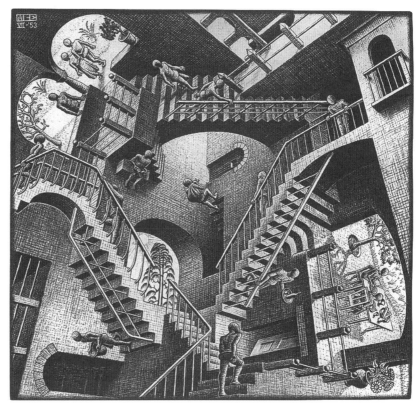

마우리츠 에셔의 〈상대성〉

같은 형태 모티브를 가지는 입체와 공간

| 다양한 입체와 공간 표현 |

입체와 공간에 색상과 질감을 더하면 인간이 상상할 수 있는 모든
형태를 표현할 수 있다. 디자이너는 무한대의 입체나 공간 속에서 디자인
의도나 목적에 맞는 형태를 추출하고 만든다. 실용적 기능이나 효용에
중심을 맞추는 것인지, 심미적 목적으로 새로운 이미지를 만들어내는
것인지 등 어디에 디자인의 목적이 있는지에 따라서 다른 것을 만들게
된다. 그리고 이런 목적은 시대에 따라 의미가 달라진다. 대량생산을
중시하던 시대에 실용의 의미는 '생산하기 용이함'으로, 형태를
결정하는 중요한 기준이 되었다. 반면 포스트모던 시대의 일부 디자인은
기능주의나 합리주의를 지양하고 인간적 감성을 더 중시하는 형태를
찾기도 했다. 또한 놀이, 학습, 휴식 등의 목적이나 어린이, 성인, 남성,
여성 등 사용자에 따라서도 다른 형태를 갖는다. 이처럼 복합적 목적과
필요조건에 따라 입체나 공간의 성격이 정해진다. 따라서 디자이너는
입체와 공간에 내포된 목적, 의도, 효용 등의 속성과 함께 형태 요소와의
관계를 이해하고 다양한 경험을 하는 것이 중요하다.

알레시(Alessi)의 용기

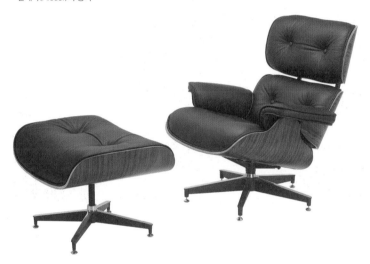

찰스 임스(Charles Ormond Eames, 1907-1978)의 안락 의자

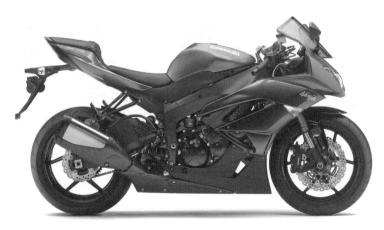

가와사키(Kawasaki)의 오토바이

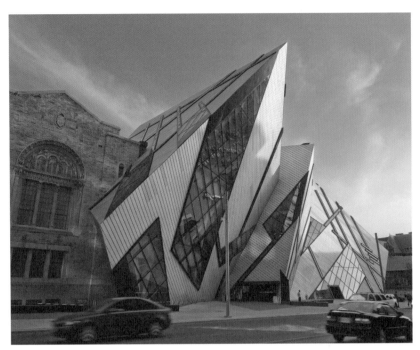

로열 온타리오 박물관(Royal Ontario Museum)

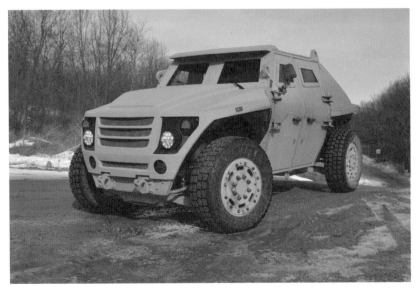

리카도(Ricardo)의 군용 차량

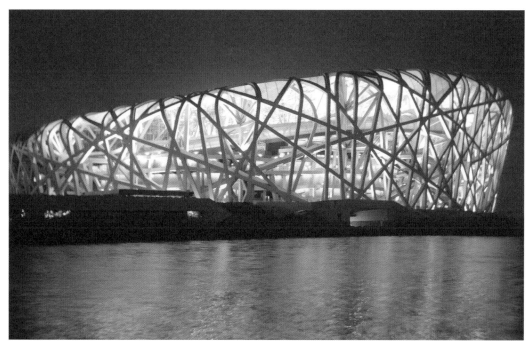
2008년 제29회 베이징 올림픽 주 경기장 냐오차오(鳥巢)

| 입체의 형성 |

디자이너는 자신이 표현하고자 하는 이미지나 의미를 자동차, 가전, 조명, 환경물 등 다양한 입체를 통해 만들어낸다. 따라서 얼마나 다양하고 복잡한 입체를 이해하고 생각해내며 그것을 표현할 수 있느냐가 매우 중요하다. 기초적 입체 연습은 단순한 입체로부터 복잡한 입체를 발상하고 표현하는 학습이며, 이때 입체가 어떻게 형성되는지 이해하는 것이 중요하다. 아래쪽 그림은 다양한 축으로 입체를 형성해나가는 방법으로, 복잡한 입체를 발상하는 데 도움된다. 가장 단순한 입체 형태는 2차원 형태에 그대로 두께를 주는 것이다. 다음으로는 3차원의 X, Y, Z 축으로 형태를 전개해간다. 그리고 점차 가상의 축을 추가해 복잡한 입체를 만들고 표현한다. 유기적 형태는 이런 가상의 축이 많아 복잡한 형태인 경우가 많다.

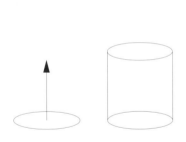

평면에 한쪽 방향으로 두께만 주어 입체를 만드는 경우

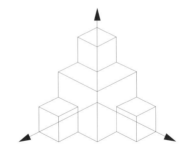

X, Y, Z축의 한 방향으로만 입체를 형성해 나가는 경우

여러 축으로 입체를 형성해나가는 경우

수많은 축으로 입체를 형성해나가는 경우

조형의 요소

# 색채

21세기는 '색채의 시대'라고 부를 수 있다. 그만큼 우리 주변은 색으로 가득 차있으며 색은 가장 중요한 표현 수단이자 지각수단으로 자리매김했다. 디자이너에게 색을 잘 다루는 능력은 형태나 구도를 잡는 능력 못지않게 매우 중요하다. 색에 관한 과학적 이론은 무궁무진하지만, 디자인 작업에서는 색채 이론을 이해하는 것 못지않게 미세한 색의 차이를 감지하도록 눈을 훈련해서 색을 감각적으로 체득하고 작업에 적용하는 능력이 매우 중요하다. 이 장은 조형 요소에서 중요한 위치를 차지한 색의 기본이 되는 필수 이론을 학습하는 장으로, 색의 정의, 색채 지각, 색채 심리 등을 알아보고 예술이나 디자인 작업에 적용된 사례를 살펴보고자 한다.

## 색의 정의

색의 정의엔 여러 논의가 있다. 언어적으로 살펴보면 한자에서는 색을 빛으로 정의하고 우리말에서도 색깔, 빛깔이라는 말에서 보듯 색을 빛과 관계해 사용했음을 알 수 있다. 물리적으로 색은 파장이 380-780nm인 가시광선을 가리키며 인간에게 감지되어 색감을 느끼게 하는 전자기파 스펙트럼이다.

## 색의 삼요소

빛을 매개로 우리에게 전달되는 색에는 색상(hue), 명도(lightness, brightness, value), 채도(chroma, saturation, colorfulness) 이렇게 삼요소가 있다. 색상은 태양광선을 분광해서 주파수 길이에 따라 나누면 나타나는 무지개의 빨강에서 보라에 이르는 여러 색의 차이를 의미한다. 명도는 색상과 관계없이 색의 밝고 어두움을 표시하며, 모든 빛을 반사하는 가장 밝은색인 흰색에서부터 가장 어두운 검은색에 이르는 단계를 나타낸다. 채도는 어떤 색에서 색상을 포함한 순도를 말한다. 빨강, 노랑 같은 유채색의 채도는 높고, 무채색에 가까울수록 채도가 낮아진다. 옆쪽 그림은 미국의 화가이자 색채교육자인 알버트 먼셀(Albert Henry Munsell, 1858-1918)이 만든 색 체계로, 국제 표준화 기구(International Organization for Standardization, ISO)에 등록되어 널리 사용하는 대표적 색 체계이다. 먼셀은 색표 하나하나를 감각적 등 간격으로 보이도록 색을 색상, 명도, 채도에 따라 정리했다. 색의 표시는 '색상 명도/채도(H V/C)'로 표기한다. 예를 들어 5GY 6/4이면 색상은 연두색 5GY, 명도 6, 채도 4인 색채가 되는 것이다.

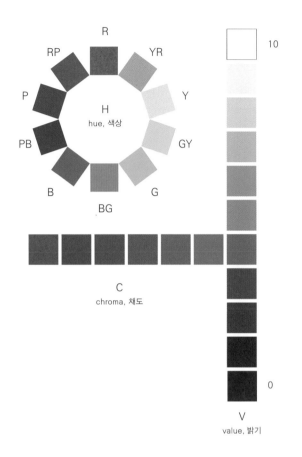

R

RP               YR

P                  Y

H
hue, 색상

PB                GY

B                G

BG

C
chroma, 채도

10

0

V
value, 밝기

알버트 먼셀의 색 입체

## 색채 지각

사람이 색을 볼 수 있는 것은 빛을 발하는 광원과 빛의 반사 대상인
물체, 이 결과를 관찰하는 관찰자가 있기 때문에 가능하다. 이들 빛과
물체와 관찰자를 색채 지각의 삼요소라고 한다.

| 눈과 색채 |

우리는 빛을 통해 색을 보며 우리 눈이 인식할 수 있는 빛의 범위인
가시광선은 단파인 보라색 380nm부터 장파인 빨간색 780nm까지이다.
우리 눈에 산과 강, 하늘의 색이 수시로 다르게 보이는 것은 자연물이
반사하는 빛의 파장이 수시로 변하기 때문이다. 인간의 눈에 빛이
전달되는 과정을 살펴보면, 빛이 눈의 각막에 전달되어 안구와 수정체를
거쳐 망막에 상이 맺힌다. 빛이 각막을 거쳐 동공에 이르렀을 때 빛의
밝기에 따라 축소나 확대가 이루어지는데 이는 카메라의 조리개 같은
역할을 한다고 볼 수 있다.

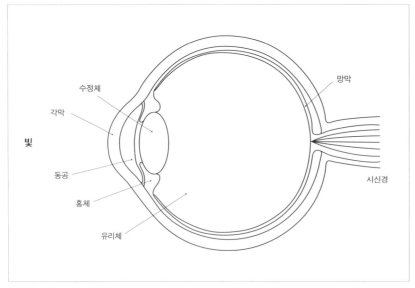

눈의 구조

| 안료의 삼원색과 빛의 삼원색 |

원색은 혼색을 통해 만들 수 없는 색이다. 안료의 삼원색은 CMY로
표시되는 시안(cyan), 마젠타(magenta), 옐로(yellow)로 이를 적절히
섞으면 거의 모든 색을 만들 수 있다. 안료의 삼원색을 모두 섞으면
검은색이 되고 이를 감법혼색(減法混色)이라 한다. 빛의 삼원색은
RGB로 표시되는 빨강(red), 초록(green), 파랑(blue)으로 빛이
없을 때에는 검은색이 되며, 모두 섞으면 흰색이 된다. 이를 가법혼색
(加法混色)이라 한다.

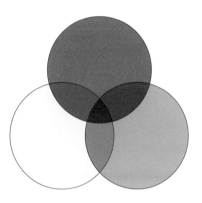

감법혼색 안료의 삼원색

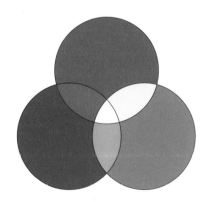

가법혼색 빛의 삼원색

## 색채 심리

색은 물리적 파장에 따라 늘 동일하게 보이는 게 아니라 색이 놓인
주변 환경과 해당 색을 보는 이의 기억, 문화적 배경 등 심리적 영향에
따라 볼 때마다 다르게 느껴질 수 있다. 우리가 느끼는 색채는 대비,
조화, 동화, 연상 등의 현상으로 원래 색보다 좋거나 무겁거나 차갑게
느껴진다. 디자인 작업을 할 때 이런 현상은 물리적 수치나 원칙보다
훨씬 더 중요하게 작용한다.

| 대비 |

대비에는 색의 삼요소에 따라 명도 대비, 채도 대비, 색상 대비가 있다.
흰색 위의 회색은 검은색 위에 놓인 같은 명도의 회색보다 더 어둡게
보인다. 또한 빨강 위의 주황은 노랑 위의 주황보다 더 노란 기운을
띠어 보인다. 대비는 각각 분리해 작용하는 것이 아니라 두 가지나
세 가지가 동시에 작용하는 경우가 많다. 옆쪽 그림에서 보듯 특정 색은
옆에 오는 색이 어떤 것인지에 따라 명도나 채도, 색상이 다르게
보이는 것을 알 수 있다.

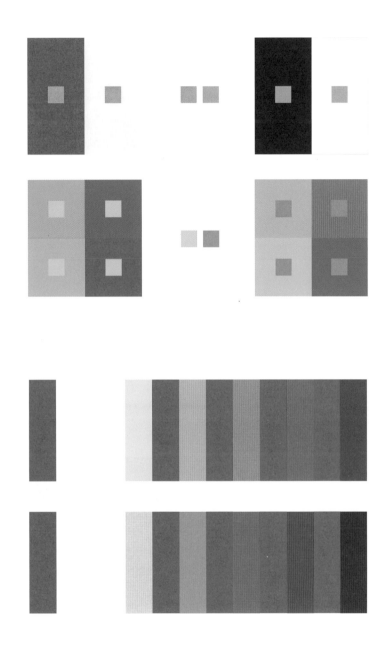

| 온도, 무게, 크기 |

색채에는 따뜻한 색인 난색과 차가운 색인 한색이 있다. 색상환에서
노랑부터 붉은 보라까지의 빨강 계통이 난색, 연두부터 푸른 보라까지의
파랑 계통이 한색으로 주로 색상의 영향이 크다. 명도가 높은 색은
가벼워 보일 수 있고 실제 크기보다 크게 느껴진다. 명도가 낮은 색은
무거워 보이며 실제 크기보다 작게 느껴진다. 가벼워 보이는 색은
부드럽고 화사한 느낌을, 무거워 보이는 색은 중후하고 안정감 있는
느낌을 전달할 수 있으므로 포장 디자인, 실내 디자인, 의상 디자인 등을
할 때 고려해야 한다. 자동차도 색에 따라 전혀 다른 느낌이 나타난다.
색상은 명도에 비해 무게감에 미치는 영향이 덜하나, 똑같은 옷이라도
한색이 같은 명도의 난색에 비해 무거워 보인다. 같은 색상일 경우
채도가 높은 색이 커 보인다.

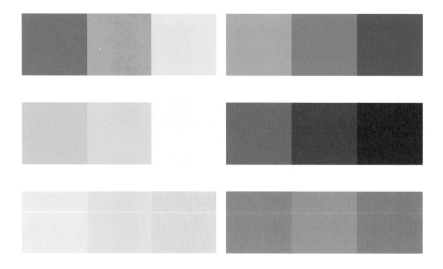

위부터 따뜻한 색과 차가운 색, 가벼운 색과 무거운 색,
커 보이는 색과 작아 보이는 색

조형의 요소

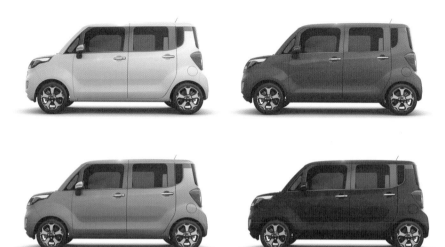

기아자동차의 레이

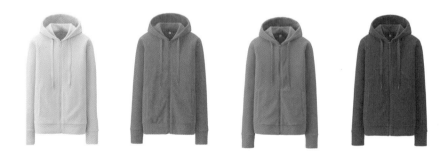

유니클로(UNIQLO)의 스웨트 파카

| 연상 |

연상은 그 색에 대한 기억이나 경험 등이 그 색에 투영되는 것으로
심리학에서는 색이 사람의 성격이나 심리 상태와 관련 있다고 보기도
한다. 파란색은 옆쪽 그림처럼 밝게 쓰였을 때에는 희망이나 젊음을
연상할 수 있으나, 그 아래 그림처럼 어둡게 쓰였을 경우에는
우울하거나 침체된 느낌을 나타낼 수 있다. 파블로 피카소(Pablo Ruiz
Picasso, 1881-1973)의 〈장님의 아침 식사(Breakfast of a Blind Man)〉는
화면 전체를 어두운 파란 색조로 표현해 빈곤층이나 사회적 약자의
고독과 참상을 연상시킨다.

조형의 요소

이성표의 〈모자 새싹〉

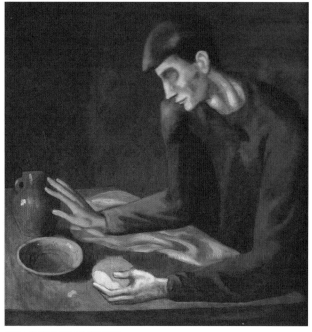

파블로 피카소의 〈장님의 아침 식사〉

## 예술 작품 속의 색

고대부터 모든 예술 사조에서 색은 항상 중요한 요소였지만, 인상파에
이르러 색에 대한 새롭고 혁신적인 실험을 하고 색에 과학적으로
접근하고자 하는 시도가 일어나기 시작했다. 색과 관련된 대표적
화가로는 클로드 모네(Claude Oscar Monet, 1840-1926), 쇠라,
피터르 몬드리안(Pieter Cornelis Mondrian, 1872-1944)을 들 수 있다.

| 예술 속 색채 |

모네의 〈인상: 해돋이(Impression: Sunrise)〉는 인상파의 대표적 작품이다.
어둠 속에서 해가 막 떠오르는 풍경을 담은 이 그림은 어둠을 나타내는
검은색을 쓰지 않고 여러 색의 조합으로 붉은빛이 도는 하늘과 푸른
바다를 표현했다. 사물을 자신이 느끼는 빛과 그림자 효과로 표현해
형상이 아닌 인상을 전하려 한 혁신적 작업이다. 조르주 쇠라의
〈그랑자트 섬의 일요일 오후(A Sunday Afternoon on the Island of La
Grande Jatte)〉에서는 색을 순색의 점으로 표현했다. 무수한 점이 섞여서
화가가 원하는 색이 전달되도록 시도했는데 당시로는 매우 과학적이고
획기적인 사례로 볼 수 있다. 몬드리안의 대표작 〈빨강, 파랑, 노랑의
구성(Composition with Red, Yellow and Blue)〉은 삼원색과 흑백만으로
구성되어 색채학을 언급할 때마다 빠지지 않고 등장하는 작품이다.
르네상스 시대 이후 화가들은 사물을 보이는 대로 표현하는 회화 기법을
지속해 왔으나, 사진기의 발명으로 그 기법이 무의미하다 느끼고 사물
속의 본질을 표현하고자 하는 의도를 드러냈다. 몬드리안은 가장 기본이
되는 색과 수직과 수평 등 기본적 조형 요소만 사용해 사물의 본질을
표현했다. 이렇듯 회화의 순수함과 완벽함이 표현된 그의 그림을 대중이
쉽게 이해하리라 여겼으나, 보는 이들은 구상이 아닌 추상으로 표현된
그의 회화와 의미를 오히려 어렵게 느꼈다.

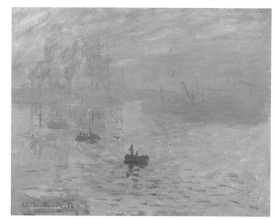

클로드 모네의 〈인상: 해돋이〉

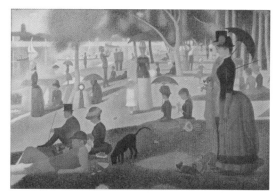

조르주 쇠라의 〈그랑자트 섬의 일요일 오후〉

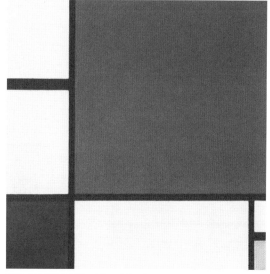

피터르 몬드리안의 〈빨강, 파랑, 노랑의 구성〉

| 디자인 속 색채 |

앞에서 언급했듯 21세기는 '색채의 시대'라 부를 수 있다. 디자인에서도
색의 중요성은 날로 커지고 있으며, 우리 생활과 밀접해진 온라인
매체나 마케팅 현장에서 색의 상징성은 가장 중요한 표현 수단이자
지각수단으로 자리매김하고 있다. 색은 제품의 선택에 관여하고
미디어나 브랜드에 가치를 부여하며 공간의 기능을 향상할 수 있다.
결과적으로 어떻게 색을 사용했는지에 따라 디자인의 품질이 결정된다.
대표적 사례로 코카콜라의 빨강과 펩시콜라의 파랑을 들 수 있다.
두 상품은 100년 넘게 이어져 왔고 색은 이들의 품질과 이미지,
구매까지도 결정짓는 중요한 마케팅 요소로 작용하고 있다. 가까운
사례로는 한국의 대표적 온라인 업체 카카오(Kakao), 네이버(Naver),
네이트(Nate)가 있다. 이들은 각각의 대표색인 노랑, 연두, 빨강으로
상징화되었다.

코카콜라와 펩시콜라

카카오, 네이버, 네이트의 색

실내 공간에서도 주조색이나 사이니(Signage)지 등으로 대표되는
강조색은 공간의 성격을 결정하는 중요한 요소로 작용한다. 특히
모든 것을 개인의 취향에 따라 결정할 수 있는 사적 공간에 비해 공적
공간에서 색의 적절한 사용은 기능성이나 지속성을 결정하는 중요한
역할을 한다. 따라서 시각, 제품, 환경 등 모든 분야의 디자인 작업에서
색의 선택은 매우 중요하다. 예를 들어 동일한 평면이 수차례 반복되는
병원의 입원실은 길 찾기를 쉽게 할 수 있는 색채 정보 계획이 필요하다.
아래 사진은 기능성을 요구하는 공적 공간인 종합병원 입원실 층의 실내
색채 정보 계획이다. 색이 너무 과하게 느껴지지 않도록 명도는 비슷하게
조절하고 채도와 색상만 구분되는 파스텔 계통의 색을 사용했다.

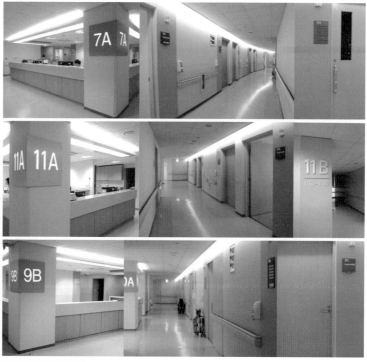

인제대학교 해운대백병원

# 질감

질감(texture)은 물체의 표면이 주는 느낌이다. 재질 자체, 표면의 거친
정도나 입자의 크기, 시각적 표현 등으로 차이를 인식할 수 있다.
재질 자체의 차이는 고무, 목재, 유리, 금속, 얼음 등이 주는 느낌이 모두
다른 경우이다. 거친 정도나 입자의 크기에 따른 차이는 돌의 표면을
정으로 쪼아서 거칠게 만들거나 가공해 매끄럽게 다듬었을 때의 차이다.
반면 시각적 표현에 따른 차이는 패턴의 크기나 밝기, 또는 패턴 자체의
모양에서 생기는 것으로 실제로 거친 정도나 매끄러운 정도에 있는
게 아니라 심상에 느껴지는 표면의 느낌 차이를 말한다. 이런 실물이
주는 시각적, 촉각적 실제 느낌과 추상적 이미지 모두를 포함해 표면이
주는 느낌을 질감이라 한다. 질감은 형태, 색상과 함께 사용되며 극적
이미지를 만들어내기도 한다. 거친 질감은 격정적이거나 역동적인
느낌을 더해줄 수 있고 매끄러운 금속 질감은 차갑거나 이지적인
느낌을, 가죽의 부드러운 질감은 편안하고 고급스러운 느낌을 준다.

질감은 재료에 따라 차가움, 매끄러움, 부드러움, 거침 등의 느낌을
표현할 수 있을 뿐 아니라 다양한 이미지로 표현할 수 있다. 즉 사람들이
일상 속에서 다양한 사물을 접하며 학습하고 축적되어온 이미지의
기억을 이용해 전달하고 싶은 이미지를 만들어낼 수 있다. 맛있는
음식 사진을 보고 군침을 흘리게 되는 것이 시각과 미각이 연계되어
학습된 기억이 있기 때문이듯, 질감은 일상생활 속에서 형태와
함께 경험하고 학습된 기억을 연계해 시각적 자극만으로도 촉각에 대한
기억을 불러내고 촉각적 이미지를 갖게 한다. 경우에 따라서는
암석 같은 형태에 솜 같은 질감을 표현해 인간의 감각 기억과 상반되는
독특한 이미지를 만들어낼 수도 있고, 복수의 질감 특징을 혼합해
사용함으로써 새로운 이미지를 만들어낼 수도 있다. 이처럼
질감은 단순히 자연물이나 인공물의 실제적 재료의 질감을 그대로
사용하는 것이 아니라 의도하는 이미지에 따라 실제로 존재하지 않는
질감을 만들어내기도 한다. 미술 작품은 이런 인위적 질감의 효과를
적극적으로 사용하는 경우가 많다. 빈센트 반 고흐(Vincent van Gogh,
1853-1890)의 작품 〈별이 빛나는 밤(The Starry Night)〉을 비롯한 뒷쪽
그림은 실제로 존재하지 않는 만들어낸 질감이다.

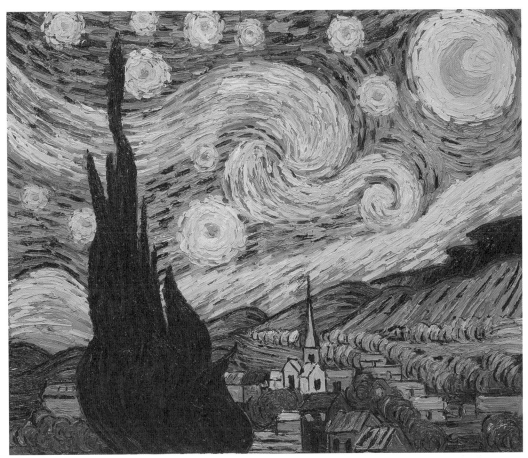

빈센트 반 고흐의 〈별이 빛나는 밤〉

조형의 요소

이런 특성을 디자인에 활용하면 무궁한 가치를 창출한다.
제품의 외관을 이루는 표면 소재 개발에서도 질감 표현을 활용한다.
자동차 내장재로 사용하는 소재가 자동차의 격과 가격대에 따라
다르듯 촉감이 제품의 고급스러움에 영향을 미친다는 것은 일반적으로
알려졌다. 많은 이가 고급스럽다고 느끼는 특정 가죽을 제품에 사용하고
싶지만 대량 공급이 곤란할 때에는 인공적으로 이와 유사한 질감을 지닌
소재를 만드는 등 새로운 질감의 소재를 개발해 디자인에 활용할 수 있다.

# 시간

17-18세기 과학과 인문학의 시간 개념은 절대적이고 보편적이었다.
아이작 뉴턴(Isaac Newton, 1642-1727)과 임마누엘 칸트(Immanuel Kant,
1724-1804)는 시간은 일률적이며 동등하게 나눌 수 있고, 모든 이에게
동일하다고 했다. 세계표준시의 도입이 이런 개념을 더 견고하게 했다.
그러나 알베르트 아인슈타인(Albert Einstein, 1879-1955)은 보편적
시간의 불가역성에 이의를 제기하고 상대성 이론을 발표했으며, 앙리
베르그송(Henri Bergson, 1859-1941)도 주관적이며 관념적인 시간을
이야기했다. 화가 출신 사진가인 에드워드 마이브리지(Eadweard James
Muybridge, 1830-1904)의 사진술에서는 균질하고 동등하게 나눌 수
있는 시간을 볼 수 있게 되었다. 문학에서도 아일랜드 출신 소설가
제임스 조이스(James Joyce, 1882-1941)는 수많은 주관적 시간을 두텁게
표현한 소설을 발표했다. 전보(電報)와 전신(電信)의 시작은 시간
개념에 인식 변화를 가져왔다. 그 결과 오늘날 시간은 선형을 넘어서
복수성 비선형으로 인식되며 경험된다. 물론 이것은 공간의 개념과도
상통한다. 예를 들어 구 소비에트 연방의 영화감독인 레프 쿨레쇼프(Lev
Vladimirovich Kuleshov, 1899-1970)는 영화의 중간 컷을 배제해 공간
조작을 처음 표현했다. 이런 시간 개념은 오늘날 너무나 당연해져서 이제
물리적 시간과 공간 개념만 중요하지는 않지만, 당시에는 과학과 기술,
인문과 사회, 예술과 디자인 전체에 나타난 현상이다. 영상은 시간과
동작의 관계를 다루는 매체적 특징을 지닌다. 우리가 시계로 알 수 있는
시간과 우리가 스스로 느끼는 시간에는 차이가 있다. 상황에 따라 단
몇 분이 몇 시간보다 길게 느껴진 적도, 몇 초보다 빠르게 느껴진 적도
있을 것이다. 관객은 시간에 따른 공간의 움직임을 통해 가상의 공간을
여행하게 된다.

## 시간의 종류

| 객관적 시간 |

객관적 시간(objective time)은 사건이 일어난 실제 시간을 가리킨다.
영상에서 객관적 시간이란 실제 프로그램의 길이, 장면의 길이 등
물리적 시간이며 양적 시간이다. 예를 들어 사건의 밀도에 변화를 주기
위해 전체적 흐름과 특정 사건의 리듬을 표현하려고 각 장면의 길이를
조정하면 객관적 시간이 변화한다.

| 주관적 시간 |

주관적 시간(subjective time) 혹은 심리적 시간(psychological time)은
시청자가 느끼는 지속 시간을 뜻한다. 이는 심리적 시간이고 경험의
시간이며 질적 시간이다. 우리는 객관적 시간과 관계없이 하나의 상황이
짧게 또는 길게 느껴지는 경험을 하게 된다. 타이밍은 동적이고 운율적인
자극 형태로 이런 모든 시간을 조절하는 것을 말한다. 타이밍은 속도와
리듬이라는 두 가지 주관적 유형의 시간 조절을 포함한다.

## | 예술 작품 속 시간 |

현대 미술에서 시간에 대한 인식은 흔히 생각하는 것보다 훨씬 크고
근본적인 부분을 차지한다. 모방과 원근법이 창출한 환상은 기본적으로
전통적 시공간 개념인 뉴턴식 개념을 깔고 있으며, 인상주의부터
미래파와 입체파 등으로 이어지는 일련의 미술 흐름 저변에는 변화한
시공간 개념이 흐른다. 20세기 현대 미술은 시공간의 지각에 대해
다양한 실험을 하기 시작했다. 여기에는 빌헬름 뢴트겐(Wilhelm Conrad
Röntgen, 1845-1923)이 발견한 X선, 모든 물질이 원자로 구성되어
있다는 이론인 원자론, 아인슈타인이 제창한 상대성 이론 등 과학 문명의
발달과 새로운 사진, 비디오 등 기술 매체의 발명이 직간접적으로 영향을
미쳤다.[1] 빛의 순간성을 잡아내고자 했던 인상파 회화는 '현재'로서의
시간성을 다루었다. 모네는 〈수련(Nymphéas)〉에서 수련이 핀 연못의
표면이 빛에 따라 시시각각 변화하는 것을 표현했고, 쇠라는
〈아니에르에서의 물놀이(Bathers at Asnières)〉에서 일반적 선 드로잉을
추구하지 않고 자연이 만든 색채 그 자체만을 묘사해 빛에 대한 관심을
광학적으로 표현하는 등 인상주의는 시차에 따른 색의 변화를 묘사하려
했다. 입체파의 다시점(多視點)은 시시각각의 체험에 좀 더 다가가는
이미지의 재구성이라고 볼 수 있다.

1
김재웅, 「현대 미술로 표현된
시간 연구」, 《영상예술연구》
17호, 2010년

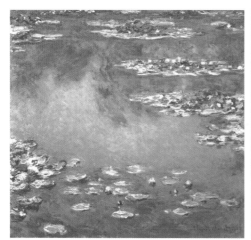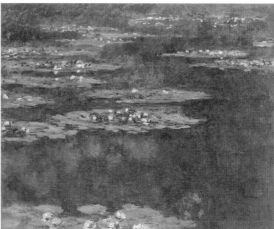

클로드 모네의 〈수련〉. 각각 1904년과 1906년의 그림으로,
빛에 따른 연못의 변화를 보여준다.

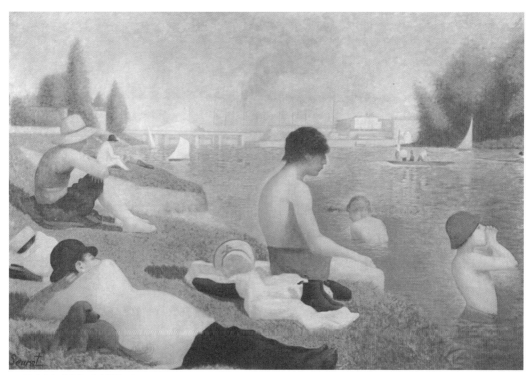

조르주 쇠라의 〈아니에르에서의 물놀이〉

## 현대 미디어 예술 속 시간

1963년 독일 부퍼탈에서 열린 백남준(1932-2006)의 첫 번째 개인전
〈음악의 전시: 전자 텔레비전(Exposition of Music: Electronic Television)〉
에서는 역사상 처음으로 텔레비전을 예술의 세계에 들여왔다. 전통적
시각 예술에 시간성을 도입하는 전시를 시도한 것이다. 최유미(1962-)는
겸재 정선(謙齋 鄭敾, 1676-1759)의 〈박연폭포(朴淵瀑布)〉에 시간성을
도입했다. 동양화의 고전적 색채와 감성을 3D 디지털 기법으로 입체감과
결합해, 입체 안경을 쓰고 작품을 보면 깎아지른 듯한 바위 언덕과
시원한 물줄기를 가까이에서 보는 것처럼 느껴진다. 이는 한 장면의
시간성만 표현한 것이 아니라 디지털 기법을 통해 과거에 현재를 결합한
것으로 시간을 복제하는 시도라 할 수 있다.

조형의 요소

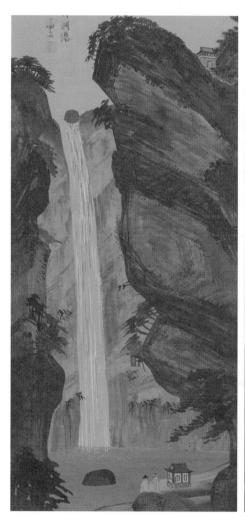
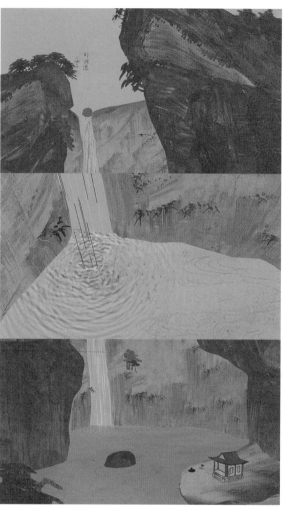

최유미의 〈디지털 입체 박연 폭포〉

## 시간의 흐름

객관적 시간에서 시간의 방향은 과거, 현재, 미래로 흐른다. 그러나 편집
(editing, cutting)은 영상 속 이야기의 전개에 따라 시간을 조절할 수
있게 한다. 시간을 초월할 수도 있고 시간을 멈추게 할 수도 있다. 놀라운
사랑의 느낌, 공포 같은 극단적 정서 상태에서 시간의 부재를 경험할
수도 있다. 아래쪽 그림은 사랑에 빠진 남녀가 움직이는 모습을 시간마다
여러 동작으로 포착해 시간의 흐름을 표현하고 있다. 편집을 통해 사건의
시간적 연속을 조절하는 것은 이야기와 플롯의 관계에서 변화를 이끌어
낸다. 이처럼 경험의 강도가 커져 완전한 몰입의 단계에 이르면 시간의
개념이 없어지게 되는데, 이것은 '비시간성' 또는 '영원성'으로 볼 수
있다. 객관적 시간보다 주관적 시간에 영향을 미치기 위해서는 오버랩,
몽타주(montage) 등 다양한 편집 기법으로 시간의 흐름을 표현할 수
있다. 몽타주는 영상 언어의 기본으로 편집과 같은 의미로 쓰인다. 편집을
결정하는 세 가지 요인으로 숏의 내용, 길이, 배열을 들 수 있다. 내용은
말 그대로 화면 속에 담겨 있는 내용을 의미하고, 길이는 영상의 템포를
결정하며, 배열은 편집의 가장 핵심적인 요소로 숏의 배열에 따라 의미가
달라진다.

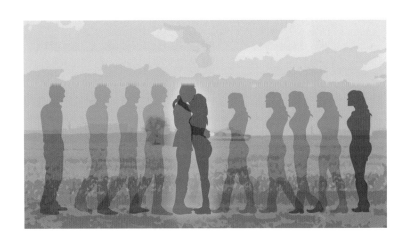

조형의 요소

| 영화 속 시간의 흐름 |

영화감독 박찬욱(1963-)은 영화 〈올드보이(Oldboy)〉의 타이틀
시퀀스에서 시간을 상징하는 여러 요소를 적극적으로 활용했다.
15년 동안 영문도 모른 채 감금당한 주인공을 이야기하는 데 시간이
아주 중요한 요소로 작용했기 때문이다. 우선 영화에서 필름 가장자리에
기록하는 타임 코드가 장면에 등장하는데, '00:00:00:00'부터 시작하는
타임 코드가 시간의 흐름을 보여준다. 영화 타이틀 글자체는 시간을
표현하는 가장 대표적 도구인 시계의 초침과 분침처럼 회전하게 만들어
시간성을 강조했다.

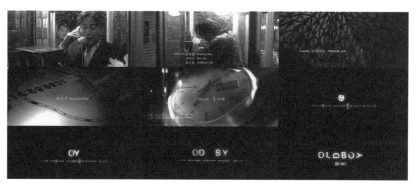

박찬욱의 〈올드보이〉 타이틀 시퀀스

| 다양한 시간의 흐름 표현 |

시간의 흐름을 표현하는 방법에는 여러 가지가 있다. 최유미의
〈시간〉은 시간의 흐름에 따라 변화하는 오브제를 여러 컷에 나누어
동시에 보여준다. 또 시간의 흐름을 잘 보여주는 것 가운데 하나는
빛이나 색채에 따른 공간의 변화이다. 하루의 오전, 오후, 저녁, 또는 봄,
여름, 가을, 겨울의 빛 변화를 표현할 때에는 확연한 색상의 변화를
통해 시간의 흐름을 잘 보여줄 수 있다. 영상물에서는 촬영 및 편집으로
과거, 현재, 미래, 인간의 내면 세계 및 4차원 세계도 자유롭게 표현할 수
있다. 물론 정지된 그림이나 사진에서도 시간에 따른 빛의 연출을
통해 표현할 수 있다. 옆쪽 아래 사진은 학생이 빛을 공부하기 위해
왼쪽부터 오전 8시, 낮 12시, 오후 5시, 밤 7시에 촬영한 것이다.
시간에 따라 빛이 다르게 비추며 우리 눈에 보이는 공간의 풍경도 다르게
보인다. 시간과 공간은 매우 밀접한 관계에 있음을 알 수 있다.

최유미의 〈시간〉

# 2       조형의 원리

# 조화와 대비

### 조화

조화(harmony)란 두 개 이상의 요소 또는 전체와 부분의 상호 관계에서 그것들이 분리되거나 충돌하지 않고 서로를 보완하며 심미적으로 상승 작용을 이루는 상태를 말한다. 형태나 이미지를 구성하는 여러 요소가 서로 닮은 요인과 서로 다른 요인을 균형 있게 조율함으로써 조화로운 상태를 얻어낼 수 있다. 형태를 구성할 때 동질적 요인을 주로 어울리게 하면 단조롭거나 지루할 수 있다. 반대로 서로 이질적인 요인만 강조되면 변화의 정도가 커지면서 형태적 불안정이나 시각적 충돌이 나타날 가능성이 높다. 그러므로 조화로운 상태는 특정한 요인에 따라 독립적으로 이루어지는 것이 아니다. 동질성과 상이성이 상호 보완적 관계를 갖고 만들어내는 총체적 상황에서 판단해야 한다. 조형 표현에서 통일성이나 변화, 대비, 균형이나 리듬 등의 개념은 조화로운 상태를 지향하는 과정에서 나타나는 것이므로 디자인에서 조화는 여러 미적 원리를 통합한 최종적이고 복합적인 조형 원리라 할 수 있다.

유사 조화는 형태나 색, 방향이나 크기 등 형식적, 외형적으로 동일한
요소의 조합에 따라 나타난다. 아래쪽 그림은 스위스의 완구 회사
네프(Naef)에서 만든 유아용 장난감으로 일관된 형태와 유사한 배색을
가진 부분을 연결한 것으로, 어린이들에게 매우 부드럽고 안정적인
감성을 전달한다. 이런 형태와 색의 조화는 차분하면서도 조형적
안정감이 느껴져 융화감과 친근감을 주는 반면 단조로울 수 있다는
단점이 있다.

| 대비 조화 |

색상이나 형태 등 대상을 표현하는 여러 요소의 다양한 변화를 활용해
서로 어울리도록 표현하는 대비 조화는 일본 전통 무용을 표현한 다나카
잇코(田中一光, 1930-2002)의 포스터처럼 강렬하고 화려해 강조 표현에
적합하다. 시각적인 주목과 존재감을 높일 수 있는 장점이 있지만,
지나치면 혼란을 초래해 오히려 통일성을 깨뜨릴 수 있다.

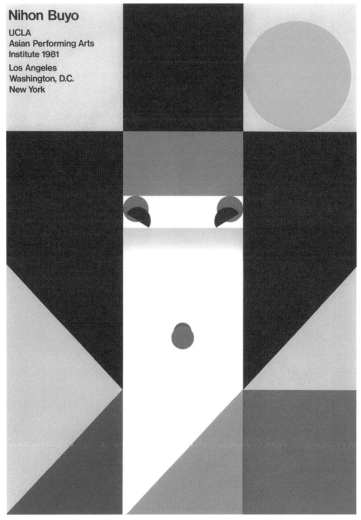

다나카 잇코의 〈일본 무용(Nihon Buyo)〉

## 대비

밝은색 옆에 어두운색을 배치하면 더욱 밝거나 어둡게 느껴지도록 할 수
있다. 이런 방법으로 형태, 색채, 질감 등의 서로 다른 특성을 강조하기
위해 공간적으로나 시간적으로 인접하게 표현해서 서로를 강조하도록
긴장감을 높이고 주목 효과를 갖는 상태를 대비(contrast)라 한다. 대비도
궁극적으로는 조화를 이루기 위한 하나의 방법이라 볼 수 있다. 옆쪽
사진은 파란 가을 하늘을 배경으로 한 단풍과 원색 대비가 강한 색상을
혼합해 표현한 간판으로 시각적 자극이 강하다. 대비적 표현은 사용한
요소의 특성이 더욱 명확하게 강조되며 주의를 집중시키고 시선을 특정
부분으로 유도하기 때문에 조형 표현의 중요한 도구로 사용된다. 그러나
대비가 지나치게 강조되면 과장된 표현으로 흘러 그만큼 조화로움을
깨뜨릴 수 있다. 산만하거나 심하면 혐오감을 주는 형태로 귀결될
가능성이 높으므로 절제해서 활용해야 한다.

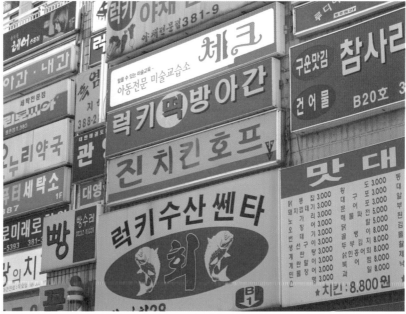

## 통일과 변화

조화로운 표현이란 여러 가지 서로 다른 요소가 잘 어울려 심미적
가치를 느낄 수 있도록 한 것으로, 조형적 표현에서 통일된 질서가
발견되지 않는다면 시각적으로 매우 혼란스럽거나 무질서하게 이어져
표현 의도를 읽어내기 어렵게 된다. 반대로 통일성과 일관된 질서가
지나치게 강조되어 변화가 읽히지 않는 형태는 매우 지루하거나 산만해
시각적 흥미를 잃게 되고 결국 시선에서 멀어져 존재감을 약하게 만들 수
있다. 결국 통일과 변화는 양면적 대립 개념으로 서로 분리될 수 없으며
상호 보완적 역할을 지니게 된다. 이 두가지 개념의 균형 조절을 통해
안정성과 역동성, 조화와 대비, 규칙성과 불규칙성 등 다양한 조형적
지향을 나타낼 수 있게 된다.

## 통일

통일(unity)은 형태나 색, 명암, 재료 및 기법 등의 표현요소에서 일정한
질서가 내재된 미적 결합을 의미한다. 즉 구성 요소가 형태적으로 일관성
있게 조화를 이루거나, 여러 대상의 다양한 특징 가운데 특정한 동질성을
매개로 부분 또는 여럿이 하나의 조형적 질서로 묶이는 현상과 그 조형적
일관성을 통일성이라 한다. 즉 아름답다고 느끼는 현상 안에는 다양한
형태로 구성된 부분과 전체를 유기적으로 묶어주는 일정한 조형적 질서,
바로 통일성이 숨어 있다. 디자이너나 예술가는 표현 대상을 구성하는
다양한 요소 가운데 서로 닮은 요소를 포착해서 효과적으로 배열하거나
조합해 전체가 일관성을 갖고 하나로 통합되도록 통일성을 표현한다. 즉
일반적으로는 형태, 크기, 방향, 색채 등 조형 요소 가운데 일부를 같거나
유사한 방식으로 구성할 때 통일성을 얻을 수 있으며, 구성 요소의 상호
관계가 안정되고 정돈된 느낌을 주는 효과가 난다. 특히 원, 삼각형,
사각형 등 기하학적으로 단순하고 명쾌한 형태는 쉽게 통일성을 갖출 수
있다. 형태가 서로 집합을 이루고 통합되며 그 특징을 공유하고 조화롭게
어울리는 상태를 만들기가 상대적으로 용이하기 때문이다. 아래쪽
그림은 일정한 형태를 철저히 반복시켜 통일성을 유지한 전통 문양이다.

| 통일성을 만드는 방법 |

통일성을 만드는 구체적 방법으로는 형태의 일관성을 유지하는 방법과
형태적 배열의 반복이나 순환을 활용하는 방법 두 가지가 있다. 즉 분리된
구성 요소들을 가까이 붙여 놓아 심리적으로 서로 연결된 것처럼 보이게
만들거나 서로 다른 소재나 형태를 일정한 규칙에 따라 반복함으로써
연속성을 이끌어내는 방법이다. 디터 람스(Dieter Rams, 1932-)는
디자인 대상을 이루는 모양과 크기, 색과 비례 등을 일관된 구조로 반복해
디자인함으로써 형태에 질서를 부여하고 디자인의 정체성을 유지했다.
IBM과 ABC 방송국 로고를 디자인한 폴 랜드(Paul Rand, 1914-1996)는
선과 원을 주된 표현 요소로 사용해 통일성을 유지하는 것 자체가 중요한
특징이 되도록 디자인했다. 이렇게 만들어진 연속성은 시각적 효과뿐
아니라 의미나 개념을 서로 연결해주는 역할을 하고 동질성을 드러내기
때문에 통일성을 갖추는 데 효과적이라고 할 수 있다.

폴 랜드의 IBM로고

폴 랜드의 ABC 방송국 로고

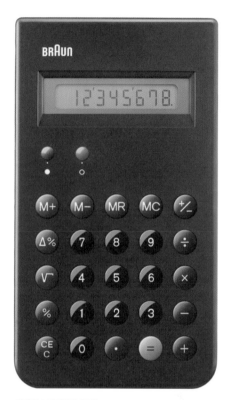

디터 람스의 계산기 4835

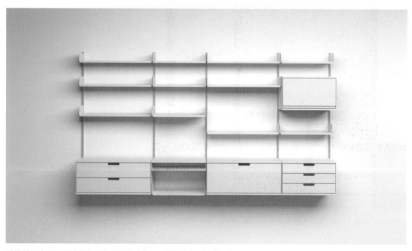

디터 람스의 606 유니버설 선반 시스템(Universal Shelving System)

## 변화

변화(variation)란 통일과 상반된 개념으로 볼 수 있으며, 사물의 성질, 모양, 상태 등의 특징이 다양하게 표현되는 것을 의미한다. 즉 반복적 표현을 피하고 각 구성 요소가 가진 특징적 차이를 강조함으로써 나타낼 수 있다. 변화는 형태에 생동감과 활력을 주는 역할을 하며 크기나 색상 등의 형태적 차이 이외에도 비대칭적 배치나 의도적 유도를 하기 위해 표현하며, 그에 따라 방향성과 역동적인 분위기가 나타나므로 불규칙성이나 속도감, 공간감 등을 만들어낸다. 몬드리안의 작품 〈빨강, 노랑, 파랑과 검정의 구성(Composition with Red, Yellow, Blue, and Black)〉은 직선적 형태와 면 분할을 유지하면서도 크기와 색상을 변화시켜 리듬감과 입체감을 부여했다. 요제프 뮐러브로크만(Josef Müller-Brockmann, 1914-1996)은 일정한 모듈과 규칙으로 형태를 변형시켜가며 루트비히 판 베토벤(Ludwig van Beethoven, 1770-1827)의 음악적 감성을 표현했다.

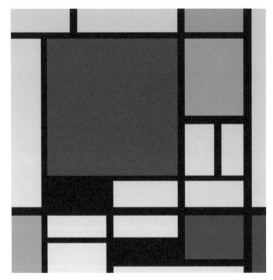

피터르 몬드리안의 〈빨강, 노랑, 파랑과 검정의 구성〉

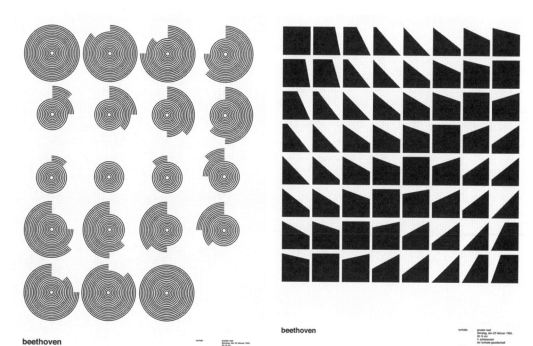

요제프 뮐러브로크만의 베토벤 포스터

# 균형

균형을 이루는 형태는 대칭적 균형과 비대칭적 균형 두 가지로 분류할
수 있다. 물리적 균형과 시각적 균형이라고 표현하기도 한다. 대칭적
균형의 장점이 수학적 완결성에 있다면 비대칭적 균형은 표현에 따라
더욱 흥미를 일으킬 수 있으며 개성적 형태를 만들어낼 수 있다는 데
그 장점이 있다. 균형 자체가 화면에 통일감을 준다면 비대칭은 화면에
변화를 준다고 할 수 있다. 균형이 잡혀 있는 것은 자연스럽고 안정감을
주고, 규칙 또는 균형이 깨어진 것은 불안정하지만 시각적으로 자극이
강해서 경우에 따라서는 의도적 불균형이 유용한 표현 도구로 사용될 수
있다. 또한 대비는 개체 사이의 균형을 잡는 좋은 방법 가운데 하나로,
강한 대비가 느껴지는 개체는 주목성이 높아 존재감이 강해지며 약한
대비는 그만큼 시각적 무게를 줄일 수 있게 된다.

## 대칭적 균형과 비대칭적 균형
대칭적 균형은 중앙의 수직축을 중심으로 마치 거울 면을 대하듯
양쪽이 똑같은 위치에서 똑같은 형태가 반복되는 것이다. 비대칭적
균형은 형태나 공간적 배열이 일정하지 않고 상이한 사물이나 공간이
상호작용으로 오히려 안정감을 주도록 표현하는 것이다. 비대칭은
시각적 불안감을 주기도 하지만 동시에 흥미를 유발하고 개성을 부여해
주기도 한다.

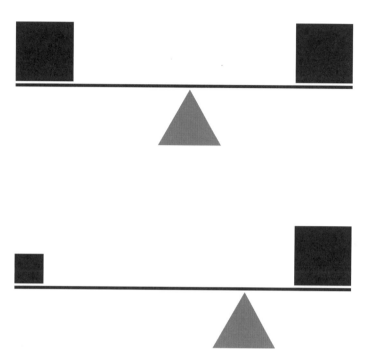

## 물리적 균형과 시각적 균형

물리적 균형은 대칭적 형태나 구성을 갖춘 상태를 의미한다. 시각적 균형은 형태, 크기 또는 색상 등의 요소가 비대칭적으로 불균형을 이루고 있지만 거리와 위치, 밝기와 색상 등 속성에 강약이나 리듬 등을 부여해 상호 관계를 재설정하고 균형을 맞춘 상태를 말한다. 큰 개체가 작은 것보다 무거우며, 밝은 개체는 시각적 비중이 가벼우므로 작고 어두운 개체로 시각적 균형이 대체될 수 있다. 명도나 채도, 주목성 등 여러 가지 색상의 특징을 활용해 시각적 무게를 조절한다면 더욱 세밀하게 시각적 균형을 맞출 수 있고, 의도적 불균형을 만들어낼 수도 있다.

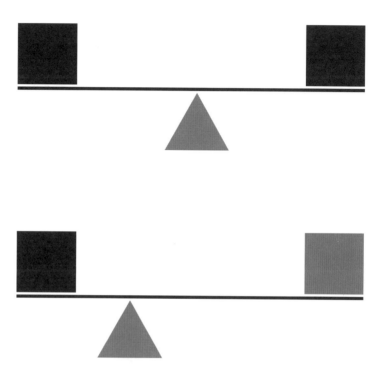

# 비례

비례는 시간, 공간, 명암, 색채 같은 구성 요소 사이의 상대적 크기와
양의 관계를 가리키는 것이다. 형태 구성의 여러 요소 또는 부분과
전체의 관계를 일정한 비율로 나타냄으로써 건축이나 그림 등 공간과
평면에서 조형미를 규정하는 중요한 요인으로 활용된다. 비례 원리는
형태의 이상적 조화와 아름다움을 추구하는 과정에서, 주로 어떤 요인을
서로 결합하거나 분할하는 과정에서 활용되는 개념이다. 분량의 많고
적음, 길이의 길고 짧음 등 요소 간의 상호 관계, 또는 부분과 전체의
상호 양적 관계를 규정하기 위한 것으로, 관계를 상대적 수량이나 수치로
표현하는 것이 일반적이다. 예술과 건축, 디자인 등의 분야에서 비례의
참된 가치는 전체와 부분의 관계를 규정하는 것이다. 그럼으로써 조형적
아름다움뿐 아니라 비례 안에 내재된 논리적 체계를 활용해 일정한
규칙으로 형태를 변형 또는 확대 재생성할 수 있도록 하고, 상호 비례를
이용해 전체를 구조화하게 한다. 레오나르도 다빈치(Leonardo da Vinci,
1452-1519)의 인체 비례도(Uomo Vitruviano)는 이상적 비례를 보여주고,
1500년경 알브레히트 뒤러(Albrecht Dürer, 1471-1528)가 디자인한
알파벳은 일정한 비례 관계를 유지함으로서 글자 형태가 일관성을
갖추고 있다.

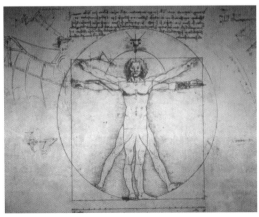

레오나르도 다빈치의 인체 비례도

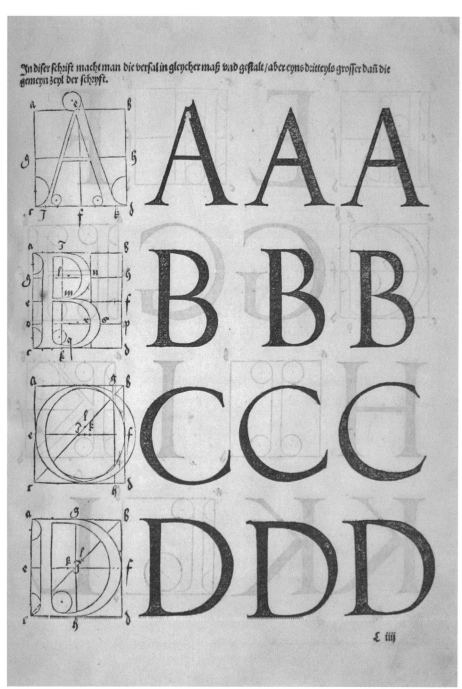

알브레히트 뒤러가 디자인한 알파벳

## 황금비

황금비(golden ratio)는 한 선분의 길이를 길고 짧은 두 선분으로 분할했을 때, 작은 부분과 큰 부분의 길이의 비와 큰 부분과 전체 비가 동등한 분할, 또는 긴 선분에 대한 짧은 선분의 길이의 비가 전체 선분에 대한 긴 선분의 길이의 비와 같을 때를 말하는 것으로, 1:1.618 에 해당한다. 황금비는 고대 그리스에서부터 내려온 미적 구성 분할 법칙이다. 수학적 합리성보다는 신비스러운 아름다움의 상징으로서 고대 건축이나 조각에 널리 사용되었으며, 절대적 조형성을 얻는 방법으로 오래 활용되어왔다. 그러나 최근 연구에서는 고대와 중세에 걸쳐 나타난 여러 유적의 건축 등에 대해 황금비 적용이 실제보다 지나치게 강조되었다는 비판도 나타나고 있다. 그러나 수많은 자연 현상과 여러 생명체의 형태 안에서 발견되는 황금비는 인간이 보편적인 아름다움을 서로 공유하는 데 실제적인 영향을 주었음이 분명하다.

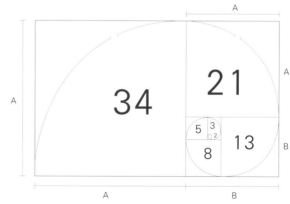

## √2 비례

√2 비례는 분할을 반복해도 항상 같은 비율이 유지되는 특징이 있다. 20세기 들어 종이의 사용량이 늘어나게 되면서 독일을 중심으로 종이의 분할과 활용에 효과적인 새로운 비례법으로서 널리 사용되기 시작했다. 종이의 크기와 비례를 표준화하는 과정에서 종이의 손실을 최소화하는 방안으로 선택되어, 종이를 사용하는 책과 인쇄물 등에서는 가장 합리적인 비례로 받아들여졌다. A 시리즈의 종이는 절반을 분할하면 항상 같은 비례를 유지하는 √2 비례의 특징을 활용했다.

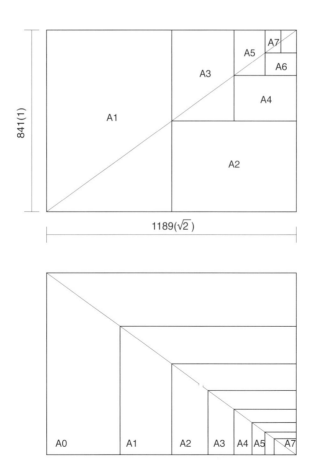

## 인체 비례와 디자인

피트, 야드, 마일 등 미터법으로 표준화되기 이전의 척도는 인간의
신체 또는 행동에 기원을 두고 있다. 인체가 포함한 여러 가지 길이, 척도,
비율 등은 건축이나 가구 등을 비롯해 여러 예술 표현에 활용되었다.
가장 대표적인 것으로는 건축가 르 코르뷔지에(Le Corbusier,
1887-1965)가 창안한 모듈러(Modulor) 시스템을 들 수 있다. 그는
건축물에 내재된 공간의 크기를 결정하는 기본 요인으로 인간의 신체를
분석해 인간의 키를 배꼽과 무릎, 목 등의 비례를 구성하는 황금비에
따라 나누고 수학적 원리와 기하학적인 원리에 근거해 신체를 기본
척도로 삼는 모듈러를 창안했다. 모듈러는 정수비, 황금비, 피보나치
수열의 비례를 결합해 얻은 아름다운 비례 척도를 인간의 신체 치수에
대응시킨 것으로, 인간의 신체 비율에 근거해 건축 및 제품 디자인의
크기를 결정하는 것을 의미한다. 옆쪽 그림이 바로 코르뷔지에의
모듈러 개념도이다.

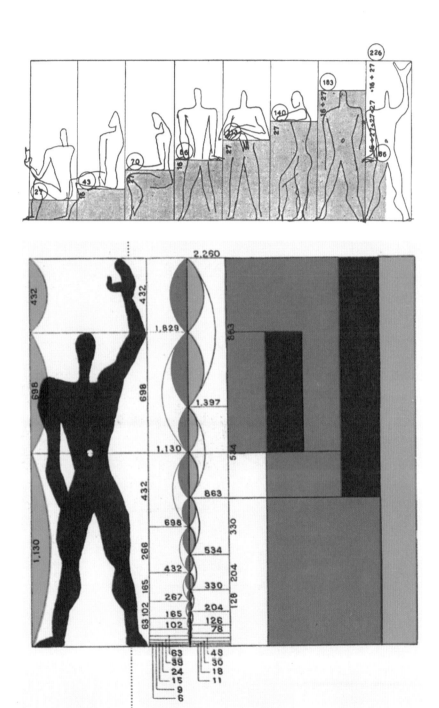

르 코르뷔지에의 모듈러 개념도

# 강조

강조(accent)는 지루함을 타파해 변화를 주는 동시에 시선을 한곳에
모음으로써 전체적 통일감을 주는 일종의 파격이라 할 수 있다. 즉
조화를 이루는 시각적 힘의 강약에 단계를 주어 각 부분을 구성하면
강조 혹은 초점을 나타낼 수 있다. 강조의 표정은 변화, 변칙, 불규칙을
의도적으로 만듦으로써 전체에 어떤 긴장을 조성하는 것을 말한다.
강조는 통일감과도 관련이 깊어 조형물의 전체 구도에서 어떤 부분이
부각될 때 우리는 그 강조점을 중심으로 통일감을 느낀다. 디자인에서
강조는 충분한 필요성과 한정된 목적을 가질 때 적용된다. 예를 들어
주의를 환기할 때, 단조로움을 덜거나 규칙성을 깨뜨릴 때, 관심의 초점을
만들거나 움직이는 효과와 흥분을 만들 때 이용하면 효과적으로 목적을
이룰 수 있다. 이렇게 강조된 요소는 무엇보다도 주의를 끌며 더 오래
주목하게 한다.

## 다중 강조 구성 방법

다중 강조는 한 가지 이상을 강조하거나 초점을 나타내는 것이다. 똑같은 강조를 지닌 초점을 여러 개 설정하면 어느 것을 먼저 봐야 할지 모르게 되는 삼원색 색상환표처럼 되기 때문에 다중 강조의 사용에는 주의가 필요하다. 그렇지 않으면 흥미 대신 혼동을 주며, 모두 강조하려다 결국 아무것도 강조하지 못하는 셈이 되기 때문이다. 이탈리아 건축가 렌초 피아노(Renzo Piano, 1937-)와 리처드 로저스(Richard George Rogers, 1933-)가 공동 설계한 프랑스 파리의 3대 미술관 가운데 하나인 국립 조르주퐁피두 예술 문화 센터(Centre national d'art et de culture Georges-Pompidou) 또한 다중 강조를 활용한 건축물이다. 다중 강조 방법으로는 대비 강조, 분리 강조, 방향 강조 등이 있다.

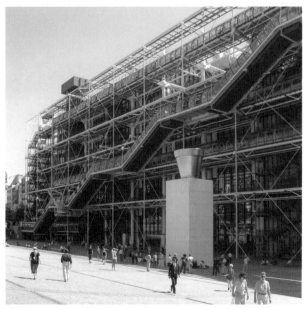

국립 조르주퐁피두 예술 문화 센터

## | 대비 강조 |

화면이나 사물 사이의 관계가 복잡할수록 초점은 더욱 중요한 요소가
되고 그 부분이 강조된다. 일반적으로 초점은 어떤 요소가 나머지 요소와
다를 때 생긴다. 즉 초점이란 전체적 느낌을 방해하는 차이성 때문에
우리의 눈길을 끈다. 이렇듯 대비 강조에서는 어떤 요소가 지배적 구성을
따르기보다 대비를 이룸으로써 시선을 모으는 초점이 된다. 대비 강조를
이루는 데 흔히 사용하는 방법이 색채나 명도를 이용하는 것이다.
엘 리시츠키(El Lissitzky, 1890-1941)의 작품은 색채 대비, 삼각형과
원, 양화(positive)와 음화(negative) 등 다양한 대비를 활용한 강조로
무엇보다도 우리의 시선을 끈다.

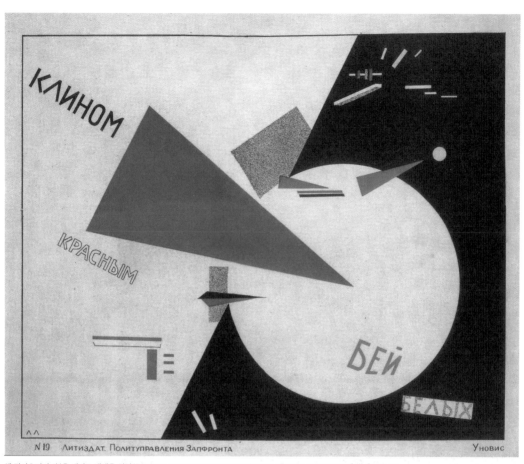

엘 리시츠키의 〈붉은 쐐기로 백색을 쳐라(Beat the Whites with the Red Wedge!, Клином красным бей белых!)〉

| 분리 강조 |

대비 강조의 변형으로 위치를 분리해서 강조하는 방법이 있다. 이때
요소는 단지 홀로 떨어져 있기 때문에 우리의 눈길을 끈다. 형태의 대비가
아닌 배치의 대비로, 이런 경우 떨어져 있는 것이 나머지와 다른 형태일
필요는 없다.

박현주의 〈빛의 성전〉

조형의 원리

| 방향 강조 |

여러 요소가 어떤 하나를 향할 때 우리의 눈길은 저절로 그것을
향하며 초점이 되는데, 방사형 디자인이 그 좋은 예로 강조를 이루어내는
또 다른 배치법이 된다. 모든 형태가 하나의 초점에서 방사될 때 눈길을
중앙의 요소로 모아 주는 역할을 한다. 건축이나 공예, 디자인에서
흔히 볼 수 있다. 옆쪽 사지은 삼성미술관 리움(Leeum)의 전시장
가운데 스위스 건축가 마리오 보타(Mario Botta, 1943-)가 설계한
고미술품 전시장 뮤지엄 1의 나선형 계단은 천장으로 방향 강조가
적용되어 있다.

마리오 보타의 삼성미술관 리움 뮤지엄 1 천장

# 율동

율동(rhythm)은 디자인과 조형에 적절한 통일감과 적절한 변화를 주어
생동감과 생기, 발랄함을 준다. 율동은 각 부분 사이에 시각적으로
강한 힘과 약한 힘이 규칙적으로 연속될 때에 생기는 것으로, 이 같은
동적 질서는 활기 있는 표정을 가지며 보는 사람에게 경쾌한 느낌을
준다. 율동은 음악과 연관이 깊으며, 움직임, 동세와도 관련이 깊다.
이때의 동세란 실제 움직임과 시각적 움직임을 모두 포함한다. 율동은
동서고금을 막론하고 조형과 미술의 중요한 표현 방법이다.

## 예술 작품 속 율동

사실 율동, 즉 리듬이라는 단어는 조형보다 음악에서 더 자주 사용한다.
음악에서 '레가토(Legato)'라는 용어는 음이 끊어지지 않고 부드럽게
이어지는 것을 말한다. 이를 조형에 적용하면 물결처럼 흐르는 듯한
곡선은 부드러운 변화를 보여주며 편안한 느낌을 준다. 이런 율동은
한국 전통 회화에서도 찾아볼 수 있다. 정선의 그림은 대부분 율동감이
느껴지며 특히 〈금강전도(金剛全圖)〉는 더욱 그렇다. 자유분방한 선을
비롯해 전체적 구도에서도 둥근 원형의 태극 형태가 드러나 한국 전통
회화에서 율동감에 관해 이야기할 때 항상 언급하는 작품이다. 금강내산
(金剛內山)을 하나의 큰 원형 구도로 묶고, 그 원을 오른쪽의 삐쭉삐쭉한
화강암 바위로 이루어진 골산(骨山)과 왼쪽의 멧부리가 둥글고 수림이
자라는 토산(土山)으로 구분해 묘사했다. 그리고 원형의 외곽을 엷은
청색으로 두르고 외부 공간을 생략함으로써 산 자체가 돋보이게 했다.
골짜기마다 흐르는 물은 원의 중심이 되는 만폭동(萬瀑洞)에 모이게 해서
구도의 중심을 잡고, 화면의 앞쪽으로 물이 흐르게 해서 화면 전체가
원형의 율동감을 나타낸다. 이런 부드러운 율동감은 1890-1910년경에
유럽과 미국에서 유행했던 아르누보(Art Nouveau) 양식의 작품이나
여러 보기 가운데 하나인 현대 미술 작가 구와바라 모리유키(桑原盛行,

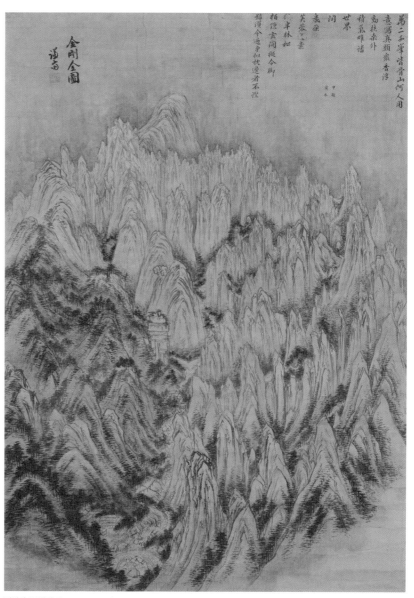

정선의 〈금강전도〉

1942-)의 연속되는 곡선으로 이루어진 작품〈광음(光陰) 2014-1〉
에서도 볼 수 있다. 반면 몬드리안의 작품은 극적 율동이 강조된
작품으로 작고 선명하고 힘찬 검정 사각형들이 하얀 캔버스 위에서
가로세로로 움직이고 있다. 강한 명도 차이 때문에 선명한 율동감을
느낄 수 있다. 이런 율동감을 음악에서는 스타카토(stacato)라 하며
급하고 극적으로 대비되는 변화를 의미한다. 간격을 달리해 반복되고
있는 검정 사각형들이 율동감을 만들어 더욱 생동감이 강조된다.
몬드리안은 이 그림에〈빅토리 부기우기(Victory Boogie-Woogie)〉라는
제목을 붙였다. 깜빡이는 네온사인의 모습뿐 아니라 1940년대 블루스
음악의 리드미컬한 음률을 가장 추상적인 시각 언어로 표현한다.
이런 효과는 오늘날 비디오 게임의 이미지 효과와도 비슷하다.

구와바라 모리유키의〈광음 2014-1〉

조형의 원리

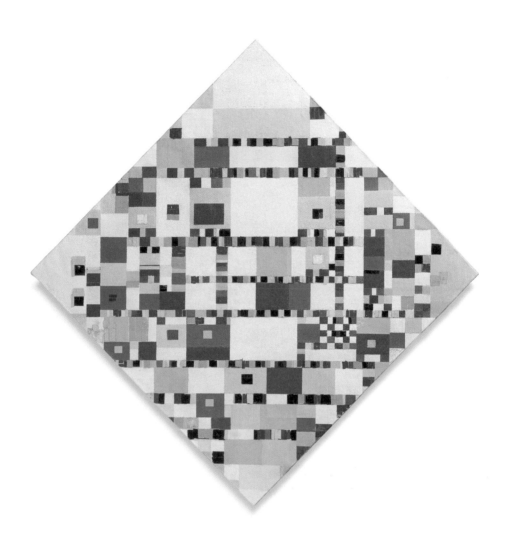

피터르 몬드리안의 〈빅토리 부기우기〉

| 율동과 동세 |

정선의 그림에서 설명한 시선의 흐름도 율동감의 한 효과이다. 율동은
기본적으로 동세와 관련 있다. 되풀이되는 모티브를 따라 우리의 눈이
이리저리 움직이는 것은 율동 고유의 규칙성이다. 예를 들면 길고
구불구불하며 유기적인 선을 사용한 아르누보 양식의 가구, 건축물,
그림이 그렇다. 〈타셀 저택(Hôtel Tassel)〉은 독일어권에서 아르누보를
이르는 유겐트슈틸(Jugendstil) 양식의 건물로 벨기에 건축가인
빅토르 오르타(Victor Pierre Horta, 1861-1947)가 설계했다. 또 20세기
중반의 비구상 미술인 옵아트(Optical Art, Op Art)의 기하학적
텍스타일 디자인과 현대 건축에서도 이런 예를 볼 수 있다. 영국의
화가이자 옵아트의 대표 작가인 브리짓 라일리(Bridget Riley, 1931-)의
〈포획 3(Arrest 3)〉에서도 율동감을 느낄 수 있다.

브리젯 라일리의 〈포획 3〉

조형의 원리

빅토르 오르타의 〈타셀 저택〉

**율동 구성 방법**

그밖에 율동을 구성하는 방법에는 규칙적으로 재생되는 반복,
구체적으로 흐름이 강조되는 점증 등이 있다. 이 형식을 개별적으로
사용하기보다는 종합해 복합적 율동을 만들면 한층 밀도 높고
풍부한 구성을 얻을 수 있다.

| 반복 |

같은 단위의 형태를 한 번 이상 사용할 때 이를 반복(repetition)이라 한다.
반복은 율동의 가장 기본적인 방법으로, 같은 형식의 구성을 반복하면
자연스럽게 시선이 이동하며 상대적으로 동적인 느낌을 주어 율동감이
나타난다. 연속적 공업품 생산에 가장 효율적인 표현 방법으로 주로
구성 형식에서 많이 활용한다. 디자인에서 반복의 가장 단순한 표현
방법은 건축물의 기둥과 창문, 직물의 무늬, 복도 타일 등에서 볼 수 있다.
단위가 크고 개수가 적으면 대담해 보이나 단조롭고, 크기를 작게 하고
개수를 많이 사용하면 경쾌함과 율동감이 표현되지만 질감처럼 보이거나

종묘의 기둥

리하르트 로제의 〈여덟 색의 축 운동(Bewegung von acht
Farben um eine Achse)〉

획일적으로 느껴질 수 있다. 형의 반복, 크기의 반복, 색채의 반복, 질감의 반복, 방향의 반복 등이 있다. 서울의 종묘(宗廟) 기둥이나 스위스의 화가 겸 그래픽 디자이너 리하르트 (Richard Paul Lohse, 1902-1988)의 작품 모두 반복 속 상쾌한 율동감을 보여준다.

| 점증 |

점증(gradation)은 율동의 일부이자 반복의 한 종류이다. 점진(progressive rhythm)이라고도 한다. 각 대상에 점증적으로 변화를 주면 생동감 있는 율동의 효과를 낼 수 있다. 명도나 채도에 일정한 변화를 주거나 대상물의 크기를 바꿔도 역시 시각적 힘의 강함과 약함을 이용한 점증 효과와 경쾌한 율동을 얻는다. 점증은 일상생활에서도 쉽게 발견된다. 가까운 대상은 크게, 멀리 있는 대상은 작게 보이는 현상도 점증 법칙을 보여 주는 보기이다. 한편 이탈리아 건축가 알도 로시(Aldo Rossi, 1931-1997)가 디자인한 알레시(Alessi) 주전자에서도 점증적 율동을 느낄 수 있다.

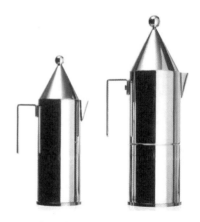

알도 로시의 알레시 주전자

# 움직임

움직임은 운동, 이동, 진동, 연속성, 활동적 같은 단어를 모두 포괄하는
의미로 쓰인다. 생명을 불어넣어 주는 표현 원리로 동적 변화를
만들어내며, 변화는 반복과 강조로 율동감을 창출한다. 움직임은
순수예술, 디자인 작품, 영상에서의 중요한 미적 형식 원리이며 빼놓을 수
없는 표현 방법이다. 좋은 움직임을 표현하기 위해선 생물이나 무생물의
움직임을 잘 관찰해야 하며, 인간의 감정 표현처럼 섬세한 움직임을
표현하기 위해서는 약간의 과장도 필요하다.

## 미술사 속 움직임 표현

미술사에서 움직임은 그림이나 조각의 한 조형 요소로서 흔히 거론된다.
움직임을 표현하려는 인간의 의지는 고대부터 찾아볼 수 있다.

| 고대 |

스페인 북부에서 발견된 기원전 10000-5000년경 알타미라(Altamira)
동굴 벽화의 다리가 8개 달린 동물 그림은 달리는 들소를 표현하려던
것으로 추정된다. 또한 약 4,000년 전의 것으로 추측되는 이집트 고분
벽화엔 레슬링 경기 모습이 여러 장면 그려져 있다. 두 명의 레슬러가
움직이는 동작을 표현한 것이 마치 셀 애니메이션(cells animation)
기법으로 그린 캐릭터 같다.[1]

1
정동암, 『미디어 아트』,
커뮤니케이션북스, 2013

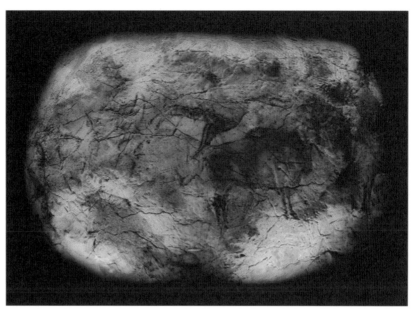

알타미라 동굴 벽화

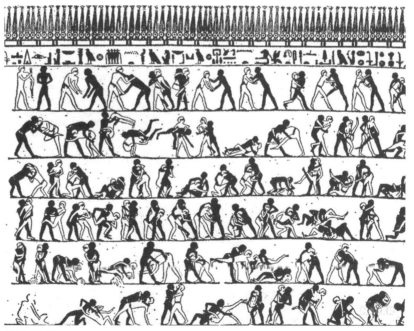

이집트 고분 벽화

움직임 표현의 의지는 인상파, 입체파, 미래파 등에게도 이어졌다.
피카소는 〈만돌린을 든 소녀(Girl with a Mandolin)〉에서 여러 개의
손을 그려 움직임을 표현했다. 20세기 초 미래파는 평면에서 움직임,
시간 등의 개념을 표현하려고 시도했다. 이탈리아에서 시작된 미래주의
운동은 현대 사회의 속도를 찬양했고, 정적 이미지에서 벗어나 현대
생활의 속도감과 역동성을 표현하고자 하는 욕구를 미술 작품으로
보여주었다. 미래파 작가 자코모 발라(Giacomo Balla, 1871-1958)의
작품 〈줄에 매인 개의 움직임(Dinamismo di un Cane Al guinzaglio)〉에서
개와 사람의 움직임을 표현하고자 빠르게 움직이는 개의 발을 지네의
발처럼 묘사했다. 입체 미래파의 일원인 마르셀 뒤샹(Marcel Duchamp,
1887-1968) 역시 사물이 움직일 때의 모습에 관심을 두고 작품
〈계단을 내려오는 나부 No.2(Nude Descending a Staircase No.2)〉속에
동작 개념을 넣었다. 시공간이 일치된 단일 시점을 버리고 흐르는
시간을 모두 하나의 화면에 넣은 작품이다.

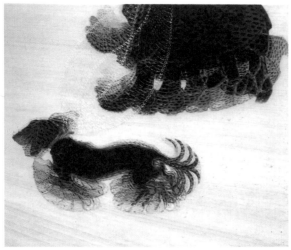

자코모 발라의 〈줄에 매인 개의 움직임〉

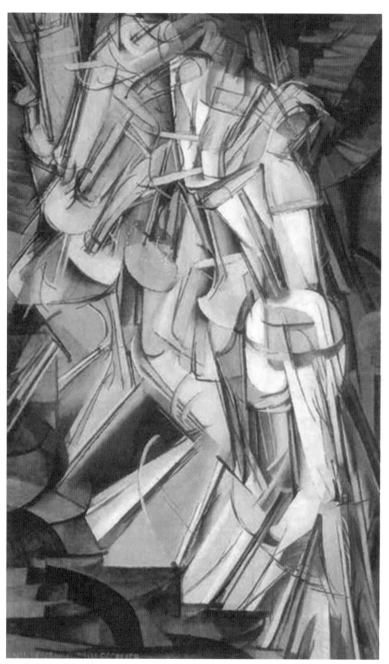

마르셀 뒤샹의 〈계단을 내려오는 나부 No.2〉

| 현대 |

1950년대 이후 본격적으로 대두한 키네틱아트(Kinetic Art)와 옵아트는
움직임 자체를 작품의 본질로 여겼다. 알렉산더 칼더(Alexander Calder,
1898-1976)의 모빌처럼 작품 자체가 움직이거나 움직이는 부분을 포함한
것이 키네틱아트이고, 빅토르 바사렐리(Victor Vasarely, 1906-1997)의
작품처럼 실제로 움직이지는 않지만 착시 효과를 통해 움직임을 느낄 수
있도록 표현한 것이 옵아트이다. 옵아트 작가는 잔상 현상에 따른 색채의
전이 변화, 망막의 과잉 부하가 가져오는 격한 운동감, 원근 감각의
혼란 등 착시의 원리를 이용한 작품을 창조한다. 관찰자의 움직임에 따라
긴장감이나 놀라운 효과를 얻을 수 있으며 관찰자의 시지각을 자극하고
주의를 집중시키는 특징이 있다.

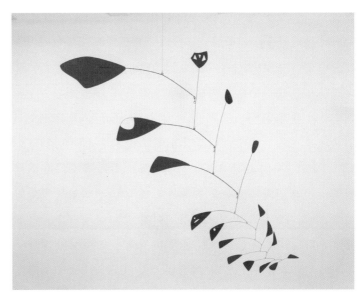

알렉산더 칼더의 〈꽃잎의 아크(Arc of Petals)〉

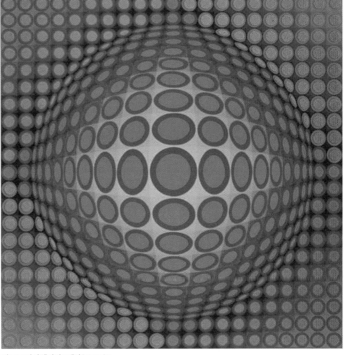

빅토르 바사렐리의 〈베가(Vega)〉

## 제품 구조 속 움직임 표현

산업 디자인의 한 분야인 카 스타일링(car styling)을 통해서도 감성적
측면의 움직임을 발견할 수 있다. 카 스타일링은 자동차가 달리는
모습을 밖에서 보며 실제 속도, 제품이 차별화된 지점, 제품 고유의
움직임 등을 순간순간 느끼게 해주는 분야다. 예를 들면 빠른 속도의
대명사인 페라리(Ferrari), 람보르기니(Lamborghini), 포르쉐(Porsche)
같은 스포츠카 브랜드는 디자인의 외형 곡선에서 움직임을 찾아볼 수
있다. 일반 승용차 내부에서도 운전자의 시각적 움직임과 연계된
여러 장치의 변화와 반응을 통해서도 또 다른 움직임을 경험할 수 있다.
　　제품 디자인은 일반적으로 움직이지 않는 물체 구조를 전제한다.
그러나 디자인할 때 움직이는 물체의 구조와 그 방식에 대한
이해가 필요한 경우도 있다. 예컨대 로봇이나 침대로 변형되는 소파
등을 디자인할 경우 기구와 동역학(動力學, dynamics)에 대한
이해가 필요하다.

람보르기니의 스포츠카

조형의 원리

| 기구와 동역학 |

역학에서는 물체를 움직일 수 없는 구조물(structure), 자체의 동력원을
바탕으로 스스로 움직이는 기계(machine), 운동이나 힘을 전달하는
기구(mechanism) 세 가지로 기계 장치를 구분한다. 움직이는 기계의
대부분과 상당수의 생활용품에는 힘을 전달하는 기구가 들어있거나
그 원리가 적용되어 있다. 가장 기초적인 기구는 지렛대(lever)로
병따개, 장도리, 손톱깎이 등에 그 원리가 적용된다. 링크 장치
(linkage)는 가늘고 긴 형태의 막대를 결합해 일정한 힘을 전달하거나
제어할 수 있는 기구로, 조인트로 연결된 4절 링크(4 bar link)는 움직임을
전달하는 매우 효율적이고 기본적인 기구이다. 3절 링크는 삼각 트러스
(truss) 구조의 일부분이 되어버려서 움직이지 않으므로 존재할 수 없고,
5절 이상의 링크는 움직이기는 하지만 제어할 수 없기 때문에 제어할
수 있는 움직임을 전달하는 링크 구조는 4절 링크에 국한된다. 복잡한
움직임도 4절 링크의 연쇄로 만들어지며, 한 링크를 움직이면 다른
링크는 그에 따라 움직인다. 운동기구, 자전거, 스프링 장치가 달린 문 등
4절 링크 원리가 적용된 제품 종류는 무척 다양하다.

드래그 링크          크랭크 로커          더블 로커          평행사변형 링크

그밖에 회전 운동을 왕복 직선 운동으로 바꿔주는 슬라이더 크랭크 (slider crank)와 캠(cam), 회전 운동을 반복 호(arc) 운동으로 바꿔주는 퀵 리턴(quick return), 직선 운동과 원 운동을 바꿔주는 랙 앤드 피니언 (rack & pinion), 회전 운동을 단속(斷續)적 원 운동으로 바꿔주는 제네바 기어(geneva gear) 등이 있다. 원 운동은 기구 장치에 따라 호 운동, 직선 운동, 다른 원 운동 등으로 변형할 수 있다. 회전하는 선풍기, 자동차 앞 유리의 와이퍼, 자동차 시트의 각도 조절 등 제품의 다양한 움직임은 모두 모터의 원 운동에서 파생된 것이다. 기구의 역학적 운동 구조 속에서 움직임을 이해할 수 있다. 기구와 동역학을 이해하면 사물의 움직임을 더욱 효과적으로 디자인할 수 있다.

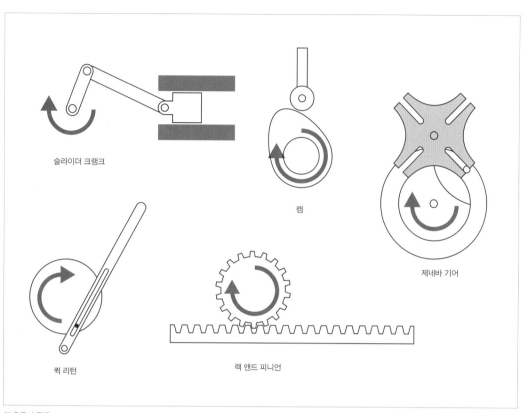

슬라이더 크랭크

캠

제네바 기어

퀵 리턴

랙 앤드 피니언

원 운동의 종류

## 영상 속 움직임 표현

움직임에 대한 관심과 연구는 대부분 회전 구조로 발전했고 원판의
발명을 이끌었다. 옆쪽 그림은 환등기(magic lantern)로 강한 불빛을
그림이나 사진에 대어 반사된 빛을 렌즈로 확대해 영사하는 장치이며
현대 슬라이드 영사기의 선조다. 영사기 앞에 댄 사물을 움직이면
영사기에 비치는 이미지가 움직인다. 소마트로프(thaumatrope)는
원반 양쪽에 다른 그림을 그려 놓고, 반을 빨리 돌리면 두 그림이 겹쳐
한 그림처럼 보이는 장치다. 페나키스토스코프(phenakistoscope)
는 주위에 세로로 길쭉한 구멍을 뚫은 원판과 원둘레에 조금씩 다른
자세의 그림을 늘어놓은 원판을 같은 축에 놓고 판을 회전하면 그림이
마치 움직이는 것처럼 보이는 장치다. 조트로프(zoetrope)는 운동체가
일정 시간마다 변하는 상태를 그린 종이를 회전하는 원통 안에 붙이고,
수평으로 회전시키면서 원통의 바깥쪽 틈새로 들여다보면 마치 실물이
움직이는 것처럼 보이는 장치이다.

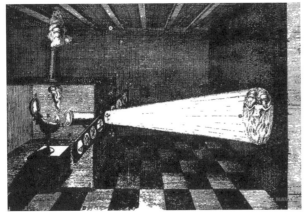

환등기

조형의 원리

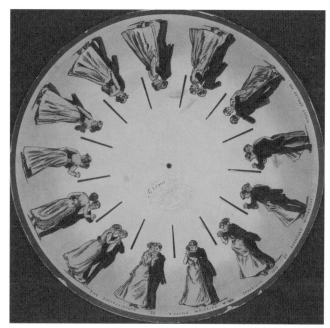

페나키스토스코프

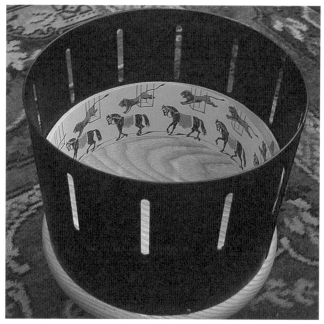

조트로프

1872년 마이브리지는 주프락시스코프(zoopraxiscope)를 발명해
연속 촬영 기법으로 동물의 움직임을 보여주었다. 이 장치의 원리는
낱장 형태의 그림을 책장 넘기듯 보여주는 것이었다. 1895년
뤼미에르 형제(Les frères Lumière, Auguste and Louis Lumière,
1862-1954, 1864-1948)는 시네마토그래프(Cinématographe)로
촬영한 최초의 영상을 대형 극장에서 발표해 관객에게 영화적
환상을 보여주었다. 이는 시각의 지속성(Persistence of Vision with
Regard to Moving) 원리를 이용한 것이다.

영상에서 움직임은 시간성과 공간성에 영향을 받아 프레임(frame)
안에서 이루어지고, 구체적으로는 타이밍으로 조절된다. 영상은
1초에 재생되는 프레임 수에 따라 타이밍이 조절되는데, 보통 영화는
1초에 24프레임, TV 방송은 30프레임으로 이루어지고 영상이
상영되는 매체에 따라 타이밍이 결정된다.

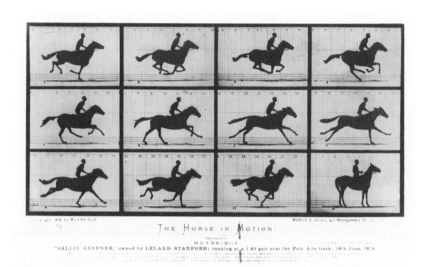

에드워드 마이브리지의 주프락시스코프

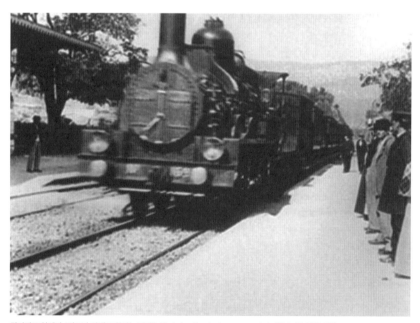

뤼미에르 형제의 〈시오타 역에 도착하는 기차(L'Arrivée d'un train en gare de la Ciotat)〉 필름 스틸

| 타이밍 |

타이밍은 주관적 시간과 객관적 시간의 조정을 의미한다. 주관적 시간은
전체적 흐름과 특정 사건의 리듬을 표현하기 위해 각 장면의 길이를
조정할 때 활용한다. 리듬은 그 자체로는 아무 의미도 생산하지 않지만
관객이 영상을 받아들이는 방식, 즉 의미 생산 과정에 영향[2]을 미치기에
주관적 시간과 관련 있다. 아래쪽 그림은 타이밍 조절을 통해 무거운
물체를 미는 동작으로 표현되고 있다. 같은 그림이라도 타이밍을 달리
하면 가벼운 물체를 미는 동작으로 표현할 수 있다.

2
주형일, 『내가 아는
영상기호 분석』, 인영, 2007

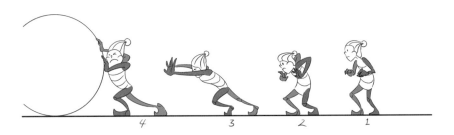

타이밍 조절을 통한 동작 표현

조형의 원리

| 기법 |

영상의 화면 움직임은 여러 가지 기법이 있으며 효과적으로 사용해야
한다. 우선 세 가지 움직임이 있다. 첫 번째는 주인공처럼 주된 피사체의
움직임으로 항상 카메라 앞에서 움직인다. 두 번째는 카메라의
움직임으로 카메라 자체가 움직이는 달리(dolly), 트럭(truck), 아크
(arc), 크레인(crane) 등과 카메라 헤드만 움직이는 팬(pan), 틸트(tilt),
페데스탈(pedestal), 줌(zoom) 등이 있다. 줌은 엄밀하게 말하면 카메라
움직임이라 볼 수 없지만 미학적으로는 카메라 움직임에 포함된다.
세 번째는 시퀀스의 움직임으로 주로 컷(cut), 디졸브(dissolve), 페이드
(fade), 슈퍼(super), 와이프(wipe) 등처럼 화면 전환 숏이다. 이런 요인은
미학적이고 심리적인 면이 강조되어 물리적 시간을 감성적 시간의
흐름으로 발전시키고, 그를 통해 사건의 밀도에 변화를 주어 관객의
시선을 사로잡는다.[3]

3
이화종, 「타이틀 시퀀스의
움직임에서 시지각과 공간의
관계에 관한 연구」,
『디자인학 연구』 통권 제83호,
한국디자인학회, 2009년

영상에서의 여러 움직임

# 원근법

원근법(perspective)은 광학적이고 시지각적인 이론으로 실제 공간에
있는 3차원적 사물을 종이 같은 평면 위에 어떻게 나타낼지와 평면으로
지각하는 우리의 시각이 3차원적 사물을 어떻게 인식하는지와 관련이
있다. 3차원 물체와 공간을 2차원 평면이나 판면에 그렸을 때 가까운
물체와 먼 물체를 구분해 지각할 수 있게 하는 회화적 기법을 말하기도
한다. 실제 입체 사물을 평면 위에 표현해도 그 대상을 입체로 지각할 수
있는 것은 원근법 원리가 적용되기 때문이다. 원근법은 자연물을 재현할
때나 입체물을 설계하고 표현할 때 적용되는 가장 기초적인 방법이자
미술과 디자인 표현에서 매우 중요한 이론이다. 표현 방법에 따라서
선 원근법과 대기 원근법 등으로 나눌 수 있다.

## 선 원근법과 투시

선 원근법(linear perspective)은 동일한 길이의 사물이라도 가까이 있는
것은 커 보이고 멀리 있는 것은 작게 보이는 원리를 발전시킨 것으로
투시 원근법이라고도 부른다. 일반적으로 원근법은 선 원근법을
의미한다. 조형이 형과 색으로 크게 나뉜다면 선 원근법은 주로 형에
관련된 것으로, 명암 표현 없이 형상만으로 원근 관계를 파악할 수
있게 하는 방법이다. 옆쪽 그림은 각각 망막에 맺히는 상의 크기와
투시 개념도를 보여준다. 르네상스 시대의 필리포 부르넬레스키(Filippo
Brunelleschi, 1377-1446), 레온 알베르티(Leon Battista Alberti, 1404-
1472), 다빈치, 뒤러 등이 발견하고 이론화했다. 그 아래쪽 그림은 뒤러가
격자 틀로 만든 투시 장치(perspective machine)를 이용해 원근감을
표현하는 장면이다.

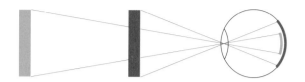

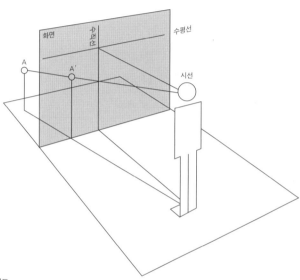

투시 개념도

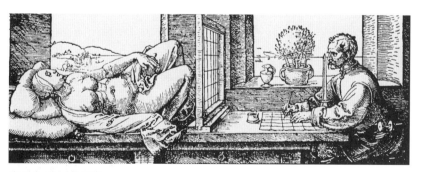

알브레히트 뒤러의 투시 장치

선 원근법은 두 개의 평행선이 아주 멀리 뻗을 때 점점 모이다가
한 개의 점으로 합쳐진 것처럼 보이는 현상에 기초한다. 이때 사물의
연장선으로 형성되는 가상의 점을 소실점(vanishing point)이라 하며,
이 소실점의 개수에 따라 1-3점 투시로 구분한다. 1점 투시는 소실점이
1개로 가로수 길이나 도로를 바라볼 때, 또는 실내 공간 내부에서 바라본
이미지를 나타낼 때 적합하다. 2점 투시는 소실점이 화폭의 좌우 양측에
형성되며 주로 거리 풍경을 나타낼 때 적합하다. 3점 투시는 소실점이
수직 방향에도 형성되는 경우로 사물의 윗면이나 바닥면까지 볼 경우를
나타낼 때 적합하다. 투시 원근법에서 소실점의 높이는 관측자의
눈높이를 나타내는데, 눈높이가 아주 낮은 앙시도(worm's eye view)나
위에서 내려다보는 조감도(bird's eye view)처럼 극단적인 경우도 있다.
2점 투시나 3점 투시에서는 소실점이 그림이나 사진 밖에 위치하는
경우가 일반적이다.

앙시도

조형의 원리

1점 투시

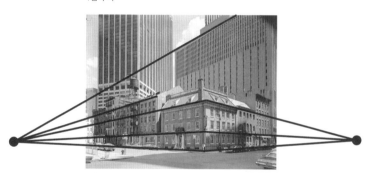

2점 투시

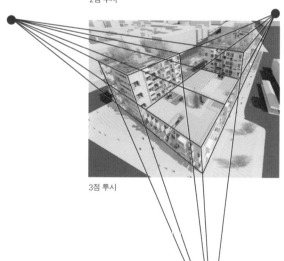

3점 투시

## | 투시도법 |

투시도법은 사물의 구조적 형상에 기초해 입체감과 공간감을 표현하는 방법이다. 사물을 유리처럼 투명한 물체라 상상하고 그리면 옆쪽 그림처럼 입체 구조를 잘 표현할 수 있어 효과적이다. 이 과정에서 실재하지 않지만 구조 파악에 필요한 선(A), 가려져서 최종적으로는 보이지 않지만 실재하는 선(B), 물체 표면에 실재하지는 않지만 그림에서는 나타나는 윤곽선(C) 등 다양한 선을 통해 입체를 그리게 된다. 렌즈 경통 같은 원기둥의 실제 표면은 굽은 평면일 뿐 물리적 선이 그어져 있는 것은 아니기에 선 C 같은 윤곽선은 실재하지 않는다고 할 수 있다. 투시도법을 잘 적용해 그리는 것만으로도 입체 표현이 가능하지만 여기에 명암과 그림자를 더하면 입체감을 더욱 정확하게 표현할 수 있다. 빛의 방향이 일정하다는 점을 전제로 할 때, 명암은 3차원 공간 안에서의 면의 각도와 방향을 나타내기 때문이다.

조형의 원리

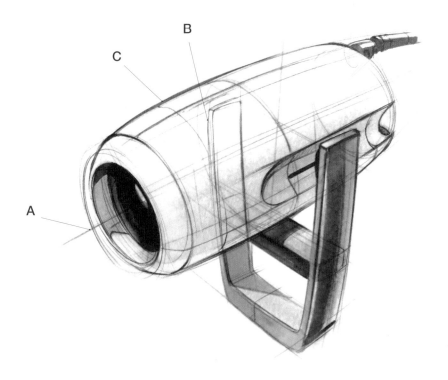

## 대기 원근법

대기 원근법(aerial perspective)은 대기의 먼지 등으로 빛이 흩어지는 현상을 기초로 멀리 있는 사물의 색이나 윤곽선은 흐리게, 가까이 있는 사물의 색이나 윤곽선은 뚜렷하게 그리는 방법으로 색 원근법이라고도 한다. 남리 김두량(南里 金斗樑, 1696-1763)의 작품 〈월야산수도(月夜山水圖)〉처럼 선의 농담(濃淡)을 다르게 하거나 운무(雲霧)를 이용해 공간의 깊이를 표현하는 동양화 기법도 대기 원근법에 해당한다.

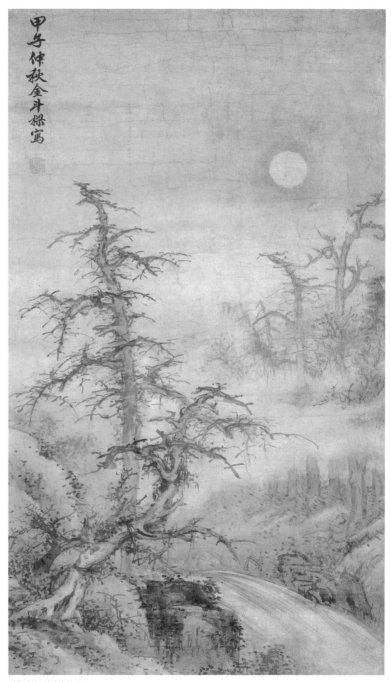

김두량의 〈월야산수도〉

## 양안시차

이렇듯 원근법으로 2차원 평면의 이미지에서도 3차원적 입체를 표현하고
인식할 수 있다. 그러나 우리가 입체감과 거리감을 잘 지각하는 것은
사람의 시각이 갖는 양안시차(binocular disparity) 때문이기도 하다.
양안시차의 원리는 사물이 좌우 안구에 서로 다른 상으로 맺히는 것이다.
좌우 안구의 서로 다른 이미지는 뇌의 시각처리 과정에서 합쳐져
공간감이 더 정확히 인식된다. 3D 영화는 이런 원리를 응용한 것이다.
한 눈을 감고도 길을 걸을 수 있지만 두 눈일 때보다 공간 감각이
둔해지는 것도 양안시차 때문이다. 동물 대부분은 양안시를 갖고 있다.
두 눈의 방향이 앞을 향할 경우 양안시차로 공간을 입체적으로 인식하는
데 유리하며, 두 눈이 각각 좌우 양쪽을 향할 경우 시야각이 넓어져
관측에 유리하다. 전자는 사냥감을 쫓는 육식동물에, 후자는 포식자
출현을 감시해야 하는 초식동물의 시각에 각각 적합하다.

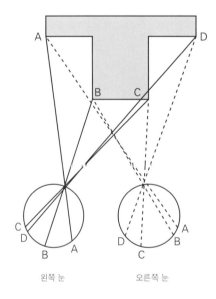

왼쪽 눈          오른쪽 눈

# 구조

구조란 점, 선, 면, 입체, 색 등의 조형 요소를 구성해 시각적 혹은
역학적으로 조직한 상태를 의미한다. 좋은 구조를 만들려면 조형 요소의
특성을 이해하고 그 관계를 고려해야 할 뿐 아니라 조형 재료의 물리적
특성에 대해서도 잘 이해해야 한다. 구조 개념은 평면 디자인보다
입체 디자인에서 더 중요하게 작용한다. 입체 디자인에서는 중력,
마찰력, 재료의 강도, 탄성 등 물리적 특성이 작용하기 때문이다.
반면 평면 디자인의 구조는 입체 디자인 및 물리 세계의 구조가
심리적이나 심미적으로 반영된 구조인 경우가 많다. 예를 들면
역삼각형 구도가 들어간 포스터를 보았을 때 느껴지는 불안감은
실제 건축물이 역삼각형이면 무너지기 쉽다는 것을 경험을 통해 알고
있기 때문이다. 구조와 역학을 이해하면 사물을 더 안전하고 튼튼하게
만들 수 있으며, 움직임도 잘 구현할 수 있다. 또 이를 통해
시각적으로도 안정감 있는 디자인 결과물을 만들 수 있다.

**건축과 구조**

구조는 건축과 매우 밀접한 관련을 맺고 있다. 건축은 중력을 비롯한 여러 외부의 힘에 대항해 구조물의 안정성을 유지하기 위해 구조를 만들어왔다. 아치(arch), 돔(dome), 공포(栱包) 구조 등이 여기에 해당한다.

| 아치 |

아치는 아래쪽 그림처럼 요석(keystone)과 여러 개의 박석(voussoir)을 통해 하중을 분산하는 구조로, 벽면에 문처럼 뚫린 개구부(開口部)를 만드는 데서 출발한 기술이다. 로마 시대에 만들어진 다리나 수로 같은 대규모 토목 건축물에는 아치가 적용되었다.

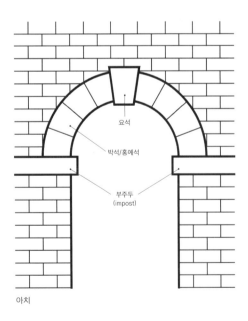

요석

박석/홍예석

부주두
(impost)

아치

| 돔 |

돔은 평면적 아치 구조를 180도 회전시켜 공간에 적용한 것이다.
바티칸 시티의 성베드로대성당(Basilica di San Pietro)과 이탈리아
피렌체의 산타마리아델피오레대성당(Santa Maria del Fiore)의 천장인
쿠폴라(cupola), 이스탄불 아야소피아(Hagia Sophia)의 내부 원형 공간이
돔에 해당한다.

| 공포 |

아치와 돔이 주로 석재 건축물의 하중을 분산한다면 공포는 목재
건축물의 지붕 하중을 기둥으로 전달하는 구조이다. 지붕의 무게는
서까래와 보를 거쳐 공포로 전달되고, 이것이 다시 기둥머리(柱頭)로
전달된다. 공포는 정교하게 짜 맞춘 구조를 통해 단단한 결합 상태를
유지한다.

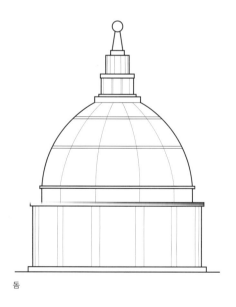

돔

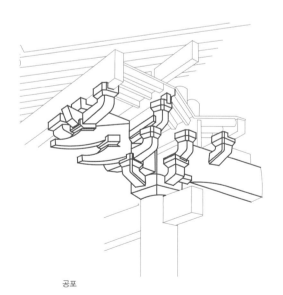

공포

## 트러스 구조

건축물 외의 사물에서도 더 적은 재료로 자체의 구성을 유지하기 위한 구조적 접근이 필요하다. 구조적으로 가장 튼튼한 기본 단위는 뒤틀리지 않는 면(plane)인 삼각형이다. 삼각형으로 이루어진 트러스 구조는 매우 안정적이고 튼튼하다. 옆쪽 그림에서 알 수 있 듯 자전거의 프레임, 공사 현장의 크레인 암, 철제 교량, 에펠탑 등 트러스 구조는 광범위하게 적용된다. 적은 재료로도 강한 안정성을 갖기 때문이다.

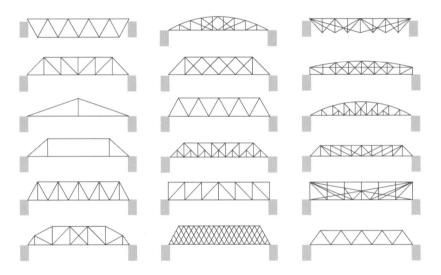

조형의 원리

## 구조의 강도

강도를 높이려면 재료를 많이 써서 두껍고 크게 만들면 된다고 생각하기 쉽다. 하지만 그럴 경우 비용이 많이 들며 실제 필요한 부분이 작아지거나 전체적으로 무거워져 오히려 구조의 안정성을 해치는 결과를 가져온다. 가령 건물의 안정성을 높이기 위해 기둥을 크게 하면 실내 공간이 줄어든다. 새의 뼈는 몸을 지탱하기 위해 튼튼해야 하는 동시에 날 수 있을 만큼 가벼워야 한다. 이를 위해 새의 뼈는 내부 골밀도가 낮은 방향으로 진화했다. 이렇듯 구조의 안정성에 문제가 생기지 않는 정도에서 공간을 많이 확보하거나 전체 하중을 줄이려는 노력, 즉 최적화가 필요하다.

| 일상 제품 속 구조의 강도 |

적은 재료로 충분한 강도를 얻으려는 시도는 일상에서도 쉽게 찾아볼
수 있다. 일회용 종이컵은 한두 번 사용할 수 있을 정도만 튼튼하면
되는 제품이다. 여러 개를 겹쳐 쌓을 수 있게, 또 쉽게 만들 수 있게
디자인되었다. 이를 위해 종이컵의 상단 테두리는 가느다란 도넛 형태로
가공되는데, 이를 통해 가로 방향에서 오는 압력을 견디고 겹쳐 쌓을 때
빡빡하게 겹쳐지지 않으며 입술 닿는 부분의 촉감이 좋다. 내부 공간에
간단한 구조물을 덧대 구조적 안정성을 높이는 경우도 많다. 플라스틱
의자처럼 플라스틱 제품의 뒷면이나 내부에는 구조적 안정성을 보강하기
위해 리브(rib)라고 불리는 보강재를 세운다. 리브가 있어 비틀리지 않고
안정성을 유지할 수 있다. 플라스틱 달걀 상자에서도 구조적 접근을
살펴볼 수 있는데, 세로줄 무늬를 넣어 수직 방향의 강도를 높였다.
이렇듯 우리 주변의 생활용품에도 적은 재료로 강도를 높이기 위한
구조적 방안이 적용되어 있다.

## 지기 구조

지기(紙器) 구조는 종이처럼 얇은 판재를 접거나 끼워 넣거나 붙이는 방식으로 가공해 상자나 그릇 기능을 하는 입체물을 만드는 구조이다. 지기라는 말 자체가 종이 그릇이라는 뜻이다. 과일 상자, 제품 패키지, 우유의 카톤팩(carton pack) 등에서 볼 수 있다. 지기 구조는 제작과 인쇄가 쉽고 분해할 수 있는 재료로 만들어 친환경적인 것이 장점이다.

# 3 조형과 작용

## 지각과 이해

우리는 사물을 정확하게 보고 있다고 생각하지만 우리의 지각은
여러 요인과 원리에 따라 왜곡되게 인식하는 경우가 많다. 아래쪽
그림 1에서 그림 6까지는 동일한 요소가 다르게 보이는 지각 오류의
보기이다. 그림 1의 두 도형이 휘어진 각도는 같으나 아래 각도가
더 휘어져 보인다. 그림 2의 두 가로선은 같은 길이이나 위의 선이 더
길어 보인다. 그림 3의 두 형태도 가운데 두 선은 같은 각도를 이루지만
오른쪽 형태가 더 커 보인다. 그림 4 중앙의 두 원은 같은 크기이지만
왼쪽의 가운데 원이 더 커 보인다. 그림 5의 두 가로선은 직선이지만
가운데 부분에서 볼록해 보인다. 그림 6도 두 가로선은 직선이지만
가운데 부분이 오목해 보인다. 디자이너는 이런 왜곡의 원리와 요인을
완전히 파악하고 이해해 디자인에 활용해야 한다.

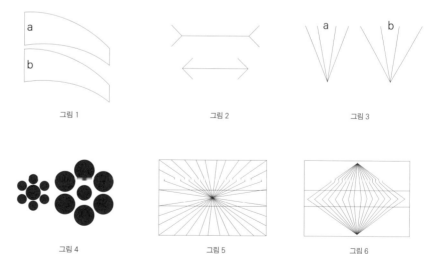

그림 1          그림 2          그림 3

그림 4          그림 5          그림 6

## 지각 방법: 게슈탈트

게슈탈트(gestalt)는 정확히 번역할 수는 없으나 '전체(whole)' '윤곽
(configuration)' 또는 '형태(form)'로 풀이할 수 있으며, 한 덩어리로
조직되어 의미 있는 전체를 형성하는 것을 말한다. 즉 이미지는 부분이
지각되기 전에 통일된 전체로 지각되며, 게슈탈트 이론은 눈과 두뇌가
이해하기 쉽고 균형 잡힌 전체를 산출하는 방법으로 조직화, 단순화,
통합화 과정을 제시한다. 게슈탈트가 빈약한 이미지나 형태를 제작하면
잘못된 인상을 주게 되어 결과적으로 보는 사람에게 잘못 인식될 수
있다. 따라서 이미지의 기존 요소를 시각적으로 조직해 이해할 수 있는
전체를 만드는 것은 디자이너에게 중요한 일이다. 게슈탈트의 개념은
시각적 인식, 지각의 문제로 형(shape, 形)에 관한 개념이다. 형과 형태
(form, 形態)는 유사하나 엄밀한 의미에서는 다르다. 형은 단순히
우리 눈에 비치는 윤곽이지만 형태는 일정한 크기, 색채, 질감을 가진
모양이다. 형의 게슈탈트가 강해야 인지하기 쉬워진다. 형에는 우리의
주변의 자연물이나 인공물처럼 우리가 직접 지각해 얻는 시각적 요소인
현실적 형(real shape)이 있고, 기하학 도형처럼 직접 지각해서는 얻을
수 없는 이념적 요소인 이념적 형(idea shape)이 있다. 이념적 형은 그
자체만으로는 조형이 될 수 없으므로 직접 지각할 수 있도록 점, 선, 면
같은 순수 형태로 표현한다.

| 형의 본질성 |

전체성이 강한 정다각형이 각도와 변의 길이가 변형된 복잡한
다각형보다 더 쉽게 지각되고 기억된다.

| 형의 단순성 |

형의 단순한 정도는 형의 윤곽을 한정하는 선의 개수와 외곽선의
규칙성에 따라 판단된다. 형이 복잡할수록 식별하기나 기억하기,
재창조하기가 어려워진다.

| 대칭과 규칙성의 유지 |

형의 추가, 제거, 오목, 볼록 등으로 변형하면 단순하고 대칭적인
관련성을 유지한 형이 쉽게 기억되고, 큰 어려움 없이 다시 형을
기억해낼 수 있다.

| 새로운 형의 창조 |

형이 서로 닿거나 겹치거나 분할될 때 새로운 하나의 형으로 지각된다.
또한 서로 다른 형을 결합, 조정해도 친숙한 형을 만들 수 있다. 특히
가장 성공적으로 형을 결합하는 방법은 그 형이 동등한 강도를 가질 때,
또는 유사하거나 동일한 형태적 특성을 가진 기본형이 결합할 때이다.

## 게슈탈트 그루핑 법칙

사람의 눈과 두뇌는 사물이나 환경의 부분보다는 의미 있는 전체를 먼저 강조해 파악하고, 시각 정보를 그룹화해 이미지를 기억한다. 이처럼 시각적 특질에 따라 정보를 그룹화하는 것을 게슈탈트 그루핑 법칙(gestalt grouping laws)이라 한다. 게슈탈트 그루핑 법칙에서 가장 일반적인 것은 유사성, 근접성, 연속성, 폐쇄성, 시각적 연상성이다.

| 유사성 |

유사성(similarity)의 법칙은 관찰자가 비슷한 모양의 형이나 그룹을 한 부류로 보는 경향이다. 구성이나 형의 표면에 비슷한 색채, 질감, 명암 패턴 등이 적용되면 더욱 지배적인 그룹으로 지각된다.

| 근접성 |

근접성(proximity)의 법칙은 관찰자가 비슷한 모양이 서로 가까이 놓여 있을 때 그 모양을 동일한 형의 결속으로 보는 경향이다. 관찰자는 부피나 체적이 주는 시각적 자극 때문에 멀리 떨어져 있는 형보다는 가까이 있는 형을 서로 관련시키려 한다.

조형과 작용

| 연속성 |

연속성(good continuation)은 형이나 형의 그룹이
방향성을 지니고 연속되어 보이는 방식으로 배열된
것이다. 이것은 형이나 형의 그룹이 지닌 고유한
특성이 될 수 있다.

| 폐쇄성 |

폐쇄성(closure)은 근접성과 더불어 지각된 형에서
나타나는 특성으로, 관찰자는 불완전한 형이나
그룹을 폐쇄하거나 완전한 형이나 그룹으로
완성시키려는 경향이 있다. 폴 랜드가 디자인한
IBM 로고는 관찰자가 없는 선을 채워 완벽한 형으로
인식하려는 폐쇄성의 보기이다.

| 시각적 연상성 |

시각적 연상에는 두 가지가 있다. 첫째, 자유로운
연상(free association)으로 관찰자가 개인적으로
습득한 학습이나 경험을 통해 어떤 형으로부터 많은
것들을 연상하며 언어적 해석을 달리하는 것이다.
둘째, 친숙성(familiarity)은 관찰자가 익숙하지
않은 형을 이미 아는 익숙한 형과 연관 지어 보려는
경향이다. 옆쪽 그림은 시각적 연상성의 예로, 녹색
바탕에 둔 공책에서 뜯어낸 부분이 마치 언덕 위
나무처럼 보인다.

## 도형과 바탕의 법칙

에드거 루빈(Edger Rubin, 1886-1951)의 〈루빈의 꽃병(Rubin Vase)〉은 얼굴로도, 꽃병으로도 볼 수 있다. 형과 바탕(figure and ground)의 차이점을 아주 명확하게 보여주는 동시에 도형과 바탕이 계속 반전을 이루는 그림이다. 지속적 반전을 이루는 도형과 바탕의 특징은 다음과 같다. 첫째, 두 개의 영역이 같은 외곽선을 가지고 있을 때 모양을 가진 것처럼 보이는 것이 도형(figure)이고 다른 하나는 바탕(ground)이다. 둘째, 바탕은 도형의 뒤쪽에 펼쳐져 있는 것처럼 보인다. 셋째, 도형은 추상적이든 아니든 사물처럼 보이지만 바탕은 그렇지 않다. 넷째, 도형의 색채는 바탕의 색채보다 확실하고 실질적으로 보인다. 다섯째, 관찰자가 도형과 바탕을 같은 거리에서 보더라도 도형은 가깝게 느껴지며 바탕은 멀게 느껴진다. 여섯째, 도형은 바탕보다 지배적이고 인상적이며 쉽게 기억에 남는다. 일곱째, 도형과 바탕이 동시에 공유하는 선을 윤곽선이라고 하며 윤곽선은 도형의 속성을 나타낸다. 도형과 바탕의 법칙이나 도형과 바탕의 반전을 이용하면 시각적으로 인상적이고 기억하기도 쉬운 디자인을 제작할 수 있다. CI(Corporate Identity)와 BI(Brand Identity)에 많이 사용된다.

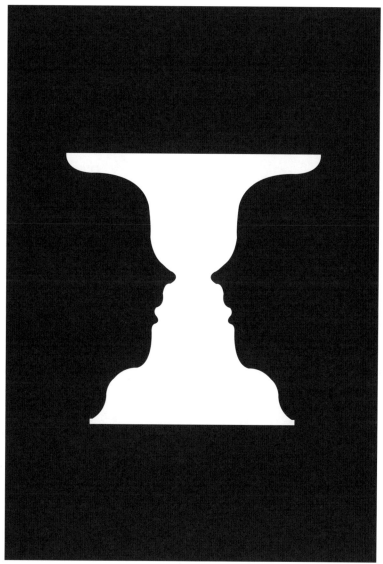

에드거 루빈의 〈루빈의 꽃병〉

## | 도형과 바탕의 식별 |

도형과 바탕의 식별은 대비에 의존한다. 즉 명암, 색, 질감, 깊이 등
대비를 통해 바탕과 도형을 구별해서 지각할 수 있다. 지각에 영향을 주는
속성은 도형의 폐쇄성, 친숙성, 크기, 방향, 내부의 세부 사항이다.

## | 도형과 바탕의 반전 |

도형과 바탕의 반전(reversal)은 양화(positive)가 음화(negative)로
바뀌거나 음화가 양화로 바뀔 때 나타난다. 지각은 두 개의 이미지를
동시에 인지하는 것이 아니라, 독립적으로 먼저 어느 것을 지각한
다음에 또 다른 것을 지각하게 된다. 즉 어느 하나의 도형이 능동적으로
지각되면 나머지 다른 도형은 지각된 도형의 바탕이 된다. 모호한 도형은
한 개 이상의 지배적 위치 또는 도형을 표현하고 있기 때문에, 관찰자가
하나의 이미지를 보고 즉시 다른 도형을 보려고 하는 과정에서 앞뒤가
뒤바뀌는 현상이 반복되어 시각적 요동이 일어난다. 이런 반전은 마크,
로고 등에 많이 활용된다. 또 선으로 이루어진 그림에서는 오목과 볼록이
계속적으로 반전되는 경우도 있다. 옆쪽 그림에서 보듯 솔 바스(Saul
Bass, 1920-1996)가 디자인한 걸스카우트 로고는 바탕과 도형의 반전을
보여주는 보기이다. 그 아래쪽 그림은 위에서 바라볼 때나 아래에서
바라볼 때 입방체로 보인다.

조형과 작용

솔 바스의 걸스카우트 로고

위와 아래에서 보아도 입방체로 보인다.

# 의미와 소통

조형 요소를 조형 원리에 따라 배치하거나 조직을 구조화하는 것은
의미를 소통하기 위해서이다. 즉 조형의 목적은 조형이 지닌 의미 내용,
정보, 감정, 기능, 역할, 편의 등을 사용하는 이와 소통해 공유하는 것이다.
디자인의 목적이 바로 커뮤니케이션이기 때문이다.

## 의미와 기호

기호의 역사는 오래되었다. 라스코 동굴 벽화에서 시작해 스마트폰
아이콘처럼 오늘날 가장 첨단인 정보 디자인(info design)까지 망라한다.
인간은 무엇인가를 표현하고 소통하기 위해 기호를 이용한다. 가장
기본적 기호는 음성과 문자에 따른 언어 기호(verbal sign)와 표정이나
몸짓과 손짓을 포함하는 비언어 기호(non-verbal sign)가 있다. 특히
20세기에 들어와 인쇄나 영상 매체의 발달로 시각적 기호 체계가
확대되었으며, 그에 따라 시각 언어나 비주얼 커뮤니케이션이라는
디자인 영역으로도 확장되었다.

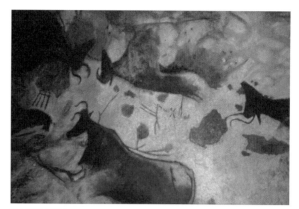
라스코 동굴 벽화

iOS의 정보 디자인

| 기표와 기의 |

기호란 소통을 위해 어떤 대상이나 대상체를 대신하는 기호체이다.
기호는 기표와 기의로 이루어진다. 기표는 의미를 지닌 대상을 표현하는
명칭이고 기의는 대상이 지닌 의미를 표현하는 명칭이다. 부모님께 생일
선물을 드렸다면 부모님을 생각하는 마음이 기의가 되고, 선물이 기의를
전달하는 수단인 기표가 된다. 이때 기호를 만들기 위해 기표와 기의를
묶는 과정을 의미화라고 한다. 기표는 의미를 운반하고, 기의는 기표가
지시하는 것을 의미한다.

| 기호의 의미 작용 |

기호는 사회적, 문화적으로 기호가 놓인 맥락에 따라 해석되고 의미
전달이 이루어진다. 의미에는 개념적 의미와 연상적 의미가 있다. 개념적
의미는 언어 표현 단위의 개념이나 속성을 분석해 표현해 주는 것을
말하며, 의사 전달의 중심 요인이 된다. 연상적 의미는 함축적 의미라고도
하며, 어떤 표현 단위의 개념적 의미 이외에 부여되는 특성을 말한다.
특히 이 연상적 의미는 시대와 사회에 따라, 또는 개인의 경험에 따라
달라진다. 디자이너 필리프 스타르크(Philippe Starck, 1949-)가 영화감독
빔 벤더스(Wim Wenders, 1945-)를 위해 디자인한 의자 〈WW 스툴
(WW Stool)〉은 사람에 따라 나무 뿌리나 인삼의 형태를 연상할 것이다.
체코 프라하에 있는 〈댄싱 하우스(Dancing House)〉는 춤을 추는 듯
유쾌한 형상을 상징화한 건물로 건축가 프랭크 게리(Frank Gehry,
1929-)가 디자인했다.

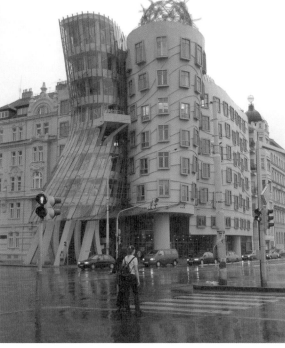

필리프 스타르크의 〈WW 스툴〉          프랭크 게리의 〈댄싱 하우스〉

## 기호와 디자인

기호의 이론적 바탕은 커뮤니케이션 기호론, 즉 의미 작용의 기호론에
있다. 국제 교류가 활발해지고 도시나 교통망은 복잡해지며 제품 및 기계
환경의 블랙박스화가 확대되는 환경 속에서 사람의 교류와 행동이 더욱
원만해지려면 국제적 그림 기호가 필요하고, 디자인에서 대상의 형태나
개념에서 기호를 추출해 그림 기호(graphic symbol)를 만들게 되었다.
디자인의 대표적 그림 기호를 픽토그램(pictogram)이라 한다. 남녀
화장실의 픽토그램에서는 기의는 동일하나 다양한 기표를 보여준다.

| 픽토그램의 유래 |

픽토그램의 유래는 아이소타입(isotype)으로, 오스트리아 사회학자
오토 노이라트(Otto Neurath, 1882-1945)가 교육을 받지 못한 이들에게
사회나 경제에 관한 정보를 쉽게 전달하기 위해 아이콘과 그림으로
개념을 설명하기 위해 제작한 시각 모델이다. 옆쪽 그림은 1930년
노이라트가 사회경제박물관 프로젝트를 진행하면서 독일 그래픽
디자이너 게르트 아른츠(Gerd Arntz, 1900-1988)와 협력해 제작한
최초의 픽토그램이다. 러시아 혁명 뒤 소비에트 연방에 초청된
노이라트는 언어가 다른 연방국가 간의 방대한 자료를 정리하는
작업에도 아이소타입을 활용했다.

오토 노이라트의 『사회와 경제: 도상통계입문서(Gesellschaft und Wirtschaft: Bildstatis)』

| 픽토그램의 발전 |

1964년 도쿄 올림픽에서 아이소타입을 이어받아 올림픽 픽토그램을
대대적으로 개발했고, 1972년 뮌헨 올림픽의 아름다운 픽토그램으로
이어졌다. 옆쪽 그림은 1988년 서울 올림픽 픽토그램이다. 픽토그램은
직관적으로 순식간에 해석할 수 있는 공공 정보 전달이라는 점에서
중요시되며, 사인 디자인 분야로 발전하고 이어 오늘날 가장 각광받는
인포그래픽으로 발달했다.

| 픽토그램의 역할 |

오늘날 픽토그램은 공공 공간에서의 유도, 지시, 위치, 안내 등의
표시와 통계 그래프나 지도, 전자 기계류의 조작 표시 등에 광범위하게
사용되고 있다. 컴퓨터 인터페이스 아이콘인 그래픽 유저 인터페이스
(Graphical User Interface, GUI)도 픽토그램의 새로운 영역이다. 한편
기호의 의미 작용 측면, 특히 함축적 의미 작용 측면을 활용해 광고, 패션,
공업 제품이나 도시를 기호학 관점에서 해석하기도 한다. 이들 분야를
광고 기호학, 제품 의미론(product semantics) 분야라 부르며, 오늘날
디자인에서 빼놓을 수 없는 중요한 영역이다.

# 상호작용

상호작용은 두 개 이상의 대상 사이에 일어나 맥락을 같이하는
작용이다. 특히 최근에는 인간과 정보기기 간의 상호작용을 의미한다.
상호작용은 사실 오래전부터 존재했으나, 최근 들어 중요하게 부각된
이유는 정보기기의 기능이 점점 많아지고 기기를 사용하는 것이 날로
복잡해지며 개선할 필요성이 대두했기 때문이다. 즉 인간과 정보기기
간의 상호작용에 생긴 문제를 개선해 더욱 쉽고 편하게 사용하려는
노력이 시작되면서 중요해졌다.

## 상호작용의 이용

상호작용은 이제 디자인에서 필수불가결한 요소이다. 2010년 한빛미디어
갤러리에서 열린 어린이 테마 기획전 〈네 개의 얼굴〉에서 선보인
학습 놀이 작품, 모바일 인터랙션 등은 모두 상호작용을 이용한
보기이다. 상호작용을 디자인하기 위해서는 이제까지의 전통적 디자인
요소 외에 시간의 경과에 따른 상호작용과 그에 따른 경험의 변화
등도 디자인해야 한다. 따라서 이제까지 이미지나 사물을 디자인하던
경우와는 달리 새로운 지식과 방법을 익혀야 하며 다른 학제와의 협업도
매우 중요하다. 그러므로 상호작용을 디자인한다는 것은 일종의 대화
과정을 만드는 것과 마찬가지다. 조작 행위에 대해 어떤 방법, 내용, 태도
등을 가질 것인지, 또 전체적 상호작용의 흐름을 어떻게 가져갈 것인지
디자인하는 것이라 할 수 있다. 이런 배경을 지닌 인간과 도구, 또는
정보 기기 사이의 상호작용은 세부적 목적에 따라 구분되기도 한다.

학습 놀이 작품 〈페이스 큐브(Face Cube)〉

모바일 인터랙션

## | 미디어 인터렉션 |

미디어 인터랙션(media interaction) 혹은 인터랙티브 미디어(interactive media) 영역은 독특하고 창의적이거나 예술적 가치가 있는 상호작용을 만들어내는 영역이다. 이스라엘의 작가 다니엘 로진(Daniel Rozin, 1961-)의 인터랙티브 미디어 설치 작품 〈금속구 거울(Shiny Balls Mirror)〉은 앞에 앉은 사람의 얼굴을 금속 공이 움직여 표현한다.

다니엘 로진의 〈금속구 거울〉

| HCI와 UX |

HCI(Human Computer Interaction)는 정보 기기나 도구의 사용 성능을
중점적으로 개선하기 위한 영역이다. 자동차 회사 포드(Ford)에서 구현한
콘셉트 자동차의 인터랙션 조작 부분을 보면 UX(User Experience)
가 소비자나 사용자가 어떤 제품이나 도구, 또는 환경을 사용하거나
경험하면서 갖게 되는 사용자의 모든 인지적, 정서적 경험을 의도적으로
조정하기 위한 영역이라는 점을 알 수 있다. 아래쪽과 옆쪽 그림은 각각
모바일 기기, 온라인 게임, 콘셉트 모바일 기기의 UX를 보여준다. HCI
나 UX 등은 디자인 외에도 인지심리학, 인지과학, 인간공학, 산업공학,
정보공학, 예술 등 매우 다양한 학제가 만나 이루어진 융복합
학제 영역이다. 인간과 도구 사이에 발생하는 문제 발견, 문제 원인 규명,
새로운 상호작용 디자인, 제안된 상호작용의 구현 등 중요한 문제를
한 학제 안에서 모두 다루기 어렵기 때문이다.

삼성의 갤럭시 노트

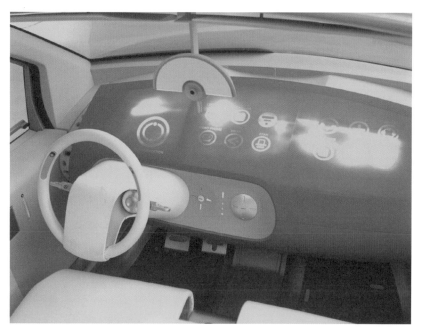

포드의 쿠페(Coupe) 콘셉트 인테리어

NC소프트의 〈리니지 2〉

# 스토리텔링

스토리텔링(storytelling)이란 이야기(story)와 들려주기(telling)의
합성어로 이야기를 들려주는 활동을 말한다. 이야기는 보는 이에게
단순히 정보를 전달하고 시각적 즐거움을 주는 것 말고도 무수한 감동과
영감을 준다. 인간이 문자를 개발하기 전부터 이야기는 전해져왔다.
벽화나 그릇에 그리스로마 시대 군사의 훈련 과정을 표현한 그림도
이야기를 승화해 기록하기 위해서였다. 세계의 신비로움을 설명하려는
이야기는 신화, 전설, 종교로 발전해갔고, 영웅과 그들의 모험담은 영감과
즐거움을 주었다. 수많은 부족과 공동체에서 스토리텔러(storyteller)
는 예언자나 지도자로 추앙받으며 최고의 존경을 받기도 했다.[1] 부족의
역사를 전달하는 족장과 이야기를 듣는 아이들, 군중 앞에서 강연하는
예수 그리스도의 모습 모두 스토리텔링을 통해 역사나 비밀을 전달하는
스토리텔러라고 할 수 있다. 수천 년 동안 소멸하지 않고 구전을 통해
내려오는 이야기는 민족마다 상당한 문화적 차이가 있음에도 비슷한
점이 매우 많다. 과거에는 예술 거장이 신화나 전설을 그림으로
표현해 전달하는 것이 일반적이었으며 오늘날은 만화나 그림, 소설이
그 자리를 대신한다. 현대의 스토리텔링은 민담, 우화, 신화, 전설 등
언어로 된 서사뿐 아니라 영화, 만화, 게임, 광고, 교육, 건축 등에서
일어나는 이야기를 모두 포함한다. 이야깃거리를 전달하고 싶다면
훌륭한 재능과 아이디어, 상상력만 있어도 좋다. 그러나 이야기의
기본 구조를 생각하며 탄탄하게 구성해야 한다. 소재 또한 세계화 시대에
걸맞게 한국에 국한하지 않고 전 세계 사람이 공감하고 감동할 수 있는
것을 찾아야 한다.

1
크리스 패트모어, 최유미 옮김,
『애니메이션 이렇게 만든다』,
한울, 2004년

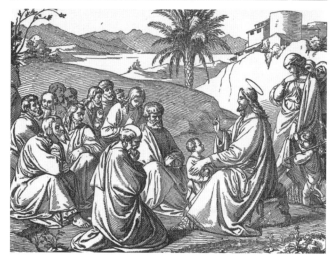

## 스토리텔링의 활용

스토리텔링의 구성 요소는 매체에 따라 조금씩 다르다. 전통적 서사 구조를 가진 소설과 영화에서는 사건, 인물, 배경이라는 이야기 구성 요소와 처음, 중간, 끝이라는 시간적 흐름 기술 양식이 있다. 이것은 곧 이야기의 기본 구조이기도 하다. 게임에서는 이 전통 서사의 구성 요소에 상호작용성이 큰 요소로 더해진다. 상호작용은 과거의 미디어와 새로운 미디어 사이에 존재하는 큰 차이점이라고 할 수 있다.

| 예술 작품 속 스토리텔링 |

성경 속의 일화를 표현한 외젠 들라크루아(Eugène Delacroix, 1798-1863)의 작품 〈선한 사마리아인(The Good Samaritan)〉, 들라크루아의 작품을 자신의 방식으로 표현한 고흐의 모작, 같은 일화를 앞의 두 작품과 다른 관점으로 표현한 렘브란트 판 레인(Rembrandt Harmenszoon van Rijn, 1606-1669)의 작품 모두 같은 성서의 사건을 이야기하지만 작가의 관점에 따라 서로 다르게 스토리텔링을 하고 있다.

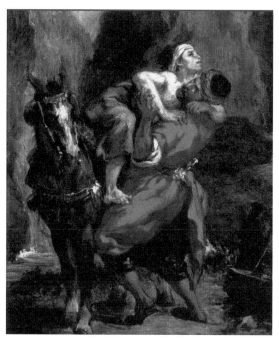

외젠 들라크루아의 〈선한 사마리아인〉

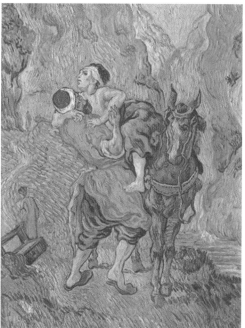

빈센트 반 고흐의 〈선한 사마리아인〉

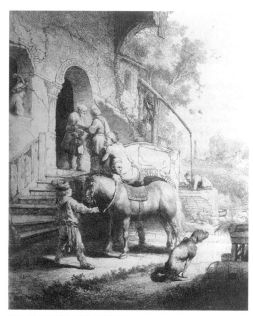

렘브란트 판 레인의 〈선한 사마리아인〉

| 애니메이션 속 스토리텔링 |

디자인 영역에서 스토리텔링이 가장 잘 드러나는 분야는 영상이다.
특히 애니메이션 스토리텔링에서는 이야기를 효과적 담화 형식으로
가공해 풀어간다. 애니메이션에 등장하는 모든 요소를 만들고 움직임을
통해 생명을 불어넣어 이야기 속에서 살려낸다. 대표적 애니메이션
스튜디오인 미국의 월트 디즈니 컴퍼니(Walt Disney Company)의 경우
초기에는 기존의 민담, 우화, 신화, 전설을 기반으로 한 스토리텔링에
집중했다. 1995년 이후 디즈니가 배급과 광고를 맡게 된 픽사 애니메이션
스튜디오(Pixar Animation Studio)와 함께 〈토이 스토리(Toy Story)〉
를 제작한 다음부터 창작 이야기를 통해 애니메이션을 제작하고 있다.
일본의 애니메이션 스튜디오인 스튜디오 지브리(スタジオジブリ)도 주로
창작 이야기 애니메이션을 제작한다. 〈이웃집 토토로(となりのトトロ)〉는
시골로 이사 온 두 자매와 숲의 신인 토토로의 잔잔한 이야기를 담았으며,
〈센과 치히로의 행방불명(千と千尋の神隠し)〉은 베를린 영화제에서
황금곰상을 수상하는 등 일본 애니메이션의 최정점을 찍기도 했다.

| 게임 속 스토리텔링 |

게임은 그 어느 매체보다 적극적으로 사용자가 개입해 이야기를
만들어간다고 할 수 있다. 맥시스(Maxis)의 게임 〈심시티(Sim City)〉는
참여자가 소소한 사물과 시스템을 구축하며 도시와 자기 삶을 영유하는
이야기를 만들어가는 게임이다. 〈람다무(LambdaMoo)〉는 최초의
머드 게임(Multiple User Dungeon Game, MUD Game)으로 이야기
방식의 차이를 크게 바꾸었다. 서사적 특징이 있으면서도 역동적인 것이
특징이다. 즉각적으로 이야기를 지어내고, 참가자가 역할에 빠져들어
입체적 정체성을 통해 적극적으로 직접 이야기를 이끌어야 한다.

| 광고 속 스토리텔링 |

광고 마케팅 분야에서는 고객이 자발적으로 찾아와서 브랜드를 경험하고 거기에서 느낀 가치나 흥미를 스스로 말하는 새로운 커뮤니케이션 환경이 만들어지고 있다. 생산자가 새롭게 창작하거나 기존에 있던 이야기를 수용자의 욕구에 맞게 효과적으로 가공해야 한다. 다시 말해 소비자가 브랜드를 만나고 경험할 수 있는 스토리텔링이 필요한 것이다. 축음기 회사 그라모폰(Gramophon, 오늘날의 HMV)은 평소 음악을 같이 듣던 주인이 죽은 뒤 축음기 앞에서 자신의 주인을 그리워하는 강아지 니퍼(Nipper, 1885-1895)의 이야기를 실린더형 축음기 홍보에 넣어 성공을 거두었다. 마케팅에서도 스토리텔링은 매우 중요한 위치를 차지하게 되었다는 것을 알 수 있다. 뒤쪽의 프랜시스 바로(Francis James Barraud, 1856-1924)가 그린 〈그의 주인 목소리(His Master's Voice)〉는 그라모폰이 아닌 다른 축음기 회사 에디슨벨(Edison-Bell)의 제품인 포노그래프(phonograph)와 함께 있는 작품이다.

버거킹(Burger King)은 태국, 그린란드, 루마니아 등에서 햄버거를 한 번도 맛본 적 없는 사람을 찾아가 이들이 처음 맛보는 햄버거에 대한 반응을 기록해 영상화했다. 이 영상은 광고라기보다는 새로운 식문화를 접하는 과정을 엿보는 일종의 다큐멘터리처럼 접근했다.[2] 이처럼 스토리텔링 마케팅에서는 브랜드와 관련된 이야기가 필요하다.

2
김홍탁, 『디지털 놀이터』, 중앙M&B, 2014

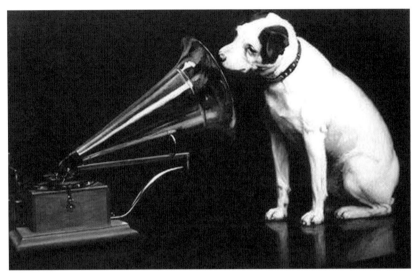

프랜시스 바로의 〈그의 주인 목소리〉

버거킹의 〈와퍼의 첫 경험〉

조형과 작용

| 다양한 영역의 스토리텔링 |

최근에는 스토리텔링의 교육적 활용도 많이 연구되고 있다. 학습자의
흥미 유발과 감정 이입, 맥락 이해도를 높이기 위해 이야기를 활용하면
지식을 더욱 의미 있게 전달하고 효과적인 학습을 시행할 수 있다.
이 밖에도 스토리텔링은 감성과 상상력을 자극하는 효과적 의사소통
수단으로 다양한 영역에서 활용된다. 에듀테인먼트(edutainment)
스토리텔링, 축제 스토리텔링, 테마파크 스토리텔링 등 문화콘텐츠
영역에서도 미디어를 매개로 경험과 체험의 과정이 포함된 통합
스토리텔링을 요구한다.

## 디지털 스토리텔링

디지털 기술을 매체 환경, 또는 표현 수단으로 수용해 행하는
스토리텔링을 폭넓게 디지털 스토리텔링이라 정의할 수 있다. 이 기술은
상호작용성, 비선형성, 다중심성, 무경계성 등 새로운 특성이 있다.
디지털 스토리텔링은 텍스트뿐 아니라 디지털 영상, 음성, 사운드, 음악,
애니메이션 등 수많은 멀티미디어 요소들을 활용해 이루어진다. 디지털
스토리텔링은 주로 거대한 엔터테인먼트 경험을 제공하기 위해 사용된다.
즉 수십만 플레이어와 함께하는 온라인 롤플레잉 게임, 인공지능을 가진
말하는 인형, 만화책 캐릭터들과 칼싸움을 하는 가상현실 시뮬레이션,
휴대용 무선기기에서의 액션 게임, 극장 스크린에서 상영하는
인터랙티브 영화 등을 포함한다.[3]

3
캐롤린 핸드러 밀러,
이연숙 옮김, 『디지털미디어
스토리텔링』,
커뮤니케이션북스, 2006

| 게임 속 디지털 스토리텔링 |

디지털 스토리텔링이 가장 적극적으로 활용되는 분야는 게임이다.
게임이 이야기에 개입하는 방식은 텔링에 많은 영향을 준다. 넥슨
(Nexon)의 2D 횡 스크롤 온라인 게임 〈메이플스토리(Maplestory)〉는
원 소스 멀티 유즈(one source multi use)를 시도해 게임뿐 아니라 관련
책이나 캐릭터 상품도 성공하는 등 다양한 방면으로 흥행했다. 이야기가
원 소스, 게임과 책과 캐릭터 상품이 멀티 유즈라고 할 수 있다. 모장
(Mojang)이 개발하고 판매하는 샌드박스 인디 게임 〈마인크래프트
(Minecraft)〉는 땅을 파고 나무를 캐고 집을 짓고 모험하는 등 자유도가
높은 게임이다. 이렇게 디지털 스토리텔링의 속성은 일방통행 전달
방식이던 전통적 이야기와 달리 관객이 적극적으로 이야기에 개입하는
것이다. 블라스트 시오리(Blast Theory)의 게임 〈지금 나를 볼 수 있니
(Can You See Me Now)?〉는 현실과 가상을 넘나들며 서로 이야기를
만들어갈 수 있다. 즉 온라인과 오프라인, 현실과 가상공간에 존재하는
실제적 상상 속 이야기를 게임이라는 매체를 통해 동시에 즉각적으로
상의할 수 있다.

넥슨의 〈메이플스토리〉

모장의 〈마인크래프트〉

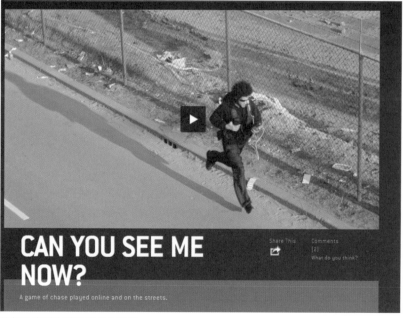

블라스트 시오리의 〈지금 나를 볼 수 있니?〉

| 집단 디지털 스토리텔링 |

소설이나 영화, 만화에서 작가나 감독은 이야기 전부를 전개하지
않고 중간을 생략함으로써 독자나 관객이 상상력을 동원해 스스로
그 빈자리를 메우게 했다. 즉 독자나 관객의 상호작용을 유도하는 것[4]
으로, 이를 컴퓨터와 인간의 상호작용과 구별해 심리적 상호작용이라고
한다. 현재는 모바일을 기반으로 공간과 이야기의 즉각적 소통이 쉽게
이루어진다. SNS(Social Network Service)를 통해 여러 사람이 함께
우발적 스토리텔링을 시도하기도 한다. 디지털 스토리텔링 초기에는
한 웹사이트(www.100word.net)에서 100글자 이어붙이기 일기가
유행했다. 비주얼 아티스트 하이디 티카(Heidi Tikka, 1959-)의 웹 기반
프로젝트 〈상상 여행(Imaginary Journey)〉에서도 집단 스토리텔링을 볼
수 있다. 엄마와 4세 아이의 사진에 여러 여행객이 여행 경로를 따라
휴대전화로 찍은 실시간 관광지 사진을 모아 실시간으로 올려 마치
두 사람이 여행한 것처럼 이야기를 만들어냈다.

4
이인화, 『한국형
디지털 스토리텔링』,
살림, 2006년

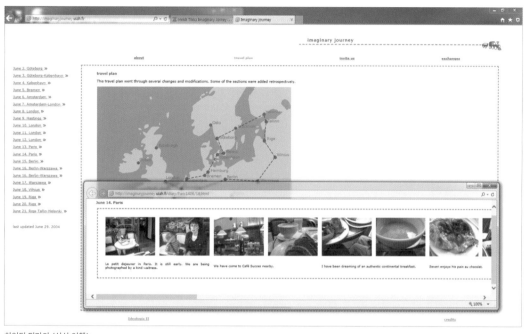

하이디 티카의 〈상상 여행〉

# 실습

실습 편에서는 총 54편의 다양한 사례를 통해 결과물만이 아닌 진행 과정, 교육적 의도와 효과, 진행 과정에서 참고해야할 점도 함께 제공하고자 했다. 요리책에 비유하자면 음식 사진만이 아니라 음식 재료를 다듬고 조리하는 과정이나 영양소에 대한 소개도 곁들이고자 한 것이다. 4쪽이나 2쪽으로 구성된 각 사례는 '개요와 목표' '준비' '제작 과정' '규정과 주의 사항' '제작 팁' '수업 팁' '필요한 지식과 능력' '소요 시간과 진행 계획' '우수작과 주의해야 할 점' '전문 디자인 작업과의 연관성' '참고 자료' 등으로 구성되어 있다. 단, 여기서 '주의해야 할 점'은 단지 문제가 있는 작업이 아니라 겉보기에는 잘한 것처럼 보일 수 있지만, 피해야 할 표현이나 주의해야 할 점을 보여주는 작업이다.

실습 사례를 선정할 때에는 저학년에게 필요한 조형 감각과 실기 능력 향상에 도움이 되고, 교육 자료의 완성도 역시 충실한 것을 기본으로 했다. 여기서 소개하는 실습 사례는 모두 대학교 수업의 결과물이지만 이 가운데 일부는 교과 과정이나 강의자의 소속이 변경되어 현재 진행되고 있지 않은 것도 있다. 또한 각 사례의 우수성과 함께, 분야별 균형과 실습의 난이도, 이론 편과의 관련성을 종합적으로 고려해 실습 사례를 선정했다. 실습 사례 가운데는 2개 이상의 분야에 중복되는 것도 포함되어 있다. 난이도는 대학교 1학년 수업에서 진행하기에 적합한 초급 단계를 위주로 하되 2학년 이상 수준에서 진행하기에 적합한 중급 단계도 일부 포함했으며, 가급적 이론 편의 내용을 고루 다룰 수 있도록 배치했다. 이러한 구분은 집필진의 주관적인 판단으로 완벽한 객관성을 갖추고 있다고는 할 수 없으나, 실습 편의 사례를 학습과 교육에 활용하고자 하는 독자에게 참고 기준이 되기를 기대한다.

| 번호 | 실습 | 담당 | 분야 | | | | | 난이도 | |
|---|---|---|---|---|---|---|---|---|---|
| | | | 시각 | 영상 | 의상 | 제품 | 공간 | 초급 | 중급 |
| 1 | 흑백 명도 훈련과 평면 디자인 | 김명진 | ■ | | | | | ■ | |
| 2 | 점과 선 | 김명진 | ■ | | | | | ■ | |
| 3 | 점, 선, 면 구성 | 석현정 | ■ | | | | | ■ | |
| 4 | 구성 개념 | 크리스 로 | ■ | | | | | ■ | |
| 5 | 내 눈에 넣어도 아프지 않을 사람 | 크리스 로 | ■ | | | | | ■ | |
| 6 | 래스터 이미지 프로세싱 | 김수정 | ■ | | | | | ■ | |
| 7 | 벡터 일러스트레이션 | 김수정 | ■ | | | | | ■ | |
| 8 | 그래픽 형태로서의 글자 | 김현미 | ■ | | | | | ■ | |
| 9 | 조형 원리에 기초한 구성 | 신희경 | ■ | | | | | ■ | |
| 10 | 우연과 의도가 혼재된 평면 구성 | 민병걸 | ■ | | | | | ■ | |
| 11 | 자연으로부터 문양 만들기 | 민병걸 | ■ | | | | | ■ | |
| 12 | 단순화를 이용한 연속 무늬 제작 | 정의태 | ■ | | | | | ■ | |
| 13 | 색채 연습 | 백진경 | ■ | | | | | ■ | |
| 14 | 문자 시각화 | 백진경 | ■ | | | | | | ■ |
| 15 | 감정의 커뮤니케이션 | 신희경 | ■ | | | | | ■ | |
| 16 | 공간 표현적 다의 | 신희경 | ■ | | | | | ■ | |
| 17 | 내용 표현적 다의 | 신희경 | ■ | | | | | ■ | |
| 18 | 픽토그램의 변신 | 김연 | ■ | | | | | | ■ |
| 19 | 표면 패턴 디자인 | 김은주 | ■ | | | | | | ■ |
| 20 | 디자인 철학 소책자 | 이지선 | ■ | | | | | | ■ |
| 21 | 캐릭터에 생명을 | 최유미 | ■ | | | | | | ■ |
| 22 | 이모티콘 스티커 디자인 | 홍동식 | ■ | | | | | | ■ |
| 23 | 패턴 인식과 형성(스톱 모션) | 윤희정 | | ■ | | | | ■ | |
| 24 | 창의적 인터랙션 | 김효용 | | ■ | | | | ■ | |
| 25 | 디지털 영상 제작 워크숍 | 신지호 | | ■ | | | | ■ | |
| 26 | 평범함에서 비범함 찾기 | 유현정 | | ■ | | | | ■ | |
| 27 | 협업으로 시간 이야기 만들기 | 유현정 | | ■ | | | | ■ | |

| 번호 | 실습 | 담당 | 분야 | | | | | 난이도 | |
|---|---|---|---|---|---|---|---|---|---|
| | | | 시각 | 영상 | 의상 | 제품 | 공간 | 초급 | 중급 |
| 28 | 스마트폰 애플리케이션을 활용한 스톱 모션 애니메이션 | 최은경 | | ■ | | | | | ■ |
| 29 | 리빙 스컬처 | 윤희정 | | ■ | ■ | | | ■ | |
| 30 | 예술 의상 소재 개발 | 이현승 | | | ■ | | | ■ | |
| 31 | 팝업 카드 | 연명흠 | ■ | | | ■ | | ■ | |
| 32 | 갈아내기 방법을 활용한 입체 조형 | 김승민 | | | | ■ | | ■ | |
| 33 | 모노리스 | 장원준 | | | | ■ | | ■ | |
| 34 | 스피디 폼 | 연명흠 | | | | ■ | | ■ | |
| 35 | 유기적 곡면 | 이우훈 | | | | ■ | | ■ | |
| 36 | 자연의 반복을 활용한 입체 조형 | 김승민 | | | | ■ | | ■ | |
| 37 | 자연과 디자인 | 정성모 | | | | ■ | | ■ | |
| 38 | 선재, 면재, 괴재를 이용한 입체 조형 | 김관배 | | | | ■ | | ■ | |
| 39 | 클로즈 아이즈 | 조현근 | | | | ■ | | ■ | |
| 40 | 입체 조형을 통한 맛 표현 | 김관배 | | | | ■ | | ■ | |
| 41 | 판지를 이용한 의자 만들기 | 박영목 | | | | ■ | | ■ | |
| 42 | 모빌 | 백운호 | | | | ■ | | ■ | |
| 43 | 핸디 폼 | 백운호 | | | | ■ | | ■ | |
| 44 | 멤브레인 스트럭처 | 연명흠 | | | | ■ | | ■ | |
| 45 | 키네틱 프레임 | 연명흠 | | | | ■ | | | ■ |
| 46 | 싱크 박스 | 안치호 | | | | ■ | | | ■ |
| 47 | 재활용/재생 디자인 | 박영목 | | | | ■ | | | ■ |
| 48 | 형태 연습 후 조명 디자인 | 이현경 | | | | ■ | | | ■ |
| 49 | 심미성과 실용성의 균형 | 박영목 | | | | ■ | | | ■ |
| 50 | 3D 모델링과 3D 프린팅 | 최은경 | | | | ■ | | | ■ |
| 51 | 구조 이해와 발상법을 이용한 제품 디자인 | 홍정표 | | | | ■ | | | ■ |
| 52 | 몬드리안 입체 구성 | 김석태 | | | | ■ | ■ | ■ | |
| 53 | 기초 공간 조형 | 정성모 | | | | | ■ | ■ | |
| 54 | 큐브 스페이스 | 조현근 | | | | | ■ | ■ | |

# 1 흑백 명도 훈련과 평면 디자인

▶ 색채: 색의 3요소

## 개요와 목표

· 흑백 명도와 그 효과를 이해하고 흑백 평면 조형을 구현한다.
· 16단계의 단순화된 회색 명도 단계 만들기를 통해 물감 사용 기술을 익힌다.
· 화면에서의 명도의 균형 훈련과 명도 대비의 효과를 이해한다.
· 밝음과 어둠의 대칭 관계와 비대칭 관계 훈련은 화면의 조형적 균형감을 이해한다.
· 관찰보다는 상상력과 개념의 표현으로서 명도를 이해한다.
· 실제 공간을 단순히 모방하거나 재현하는 것이 아니라 새로운 이미지로 표현하기 때문에 결과를 미리 예상할 수 없다는 문제점이 있다.

## 준비

**재료** 스케치용 브리스틀 중성지, 윈저 뉴튼 구아슈 물감(검은색, 흰색)
**도구** 붓, 물통, 자, 칼

## 과제 제작

- 흰색과 검은색 사이의 회색 명도를 적어도 16단계 이상 칠한다.
- 시각적 변별을 쉽게 하기 위해 단계 사이에 여백을 두지 않고 칠하는 것이 중요하다.
- 물감으로 만든 흑백과 회색을 일정한 명도 순서대로 배치한다.
- 16단계의 회색으로 대칭과 비대칭 관계를 훈련한다.
- 고명도, 중명도, 저명도의 화면을 구성하고 그 효과를 조별로 토의한다.
- 명도 대비를 통해 화면의 강조를 만드는 방법을 훈련한다.
- 명도의 극대비와 저대비의 차이와 효과를 이해하고 표현할 수 있어야 한다.
- 같은 명도가 다른 명도의 바탕에서, 명도가 다르게 보이는 동시성 대비를 실습한다.
- 3차원 공간 투시도법을 이용해 공간을 스케치한다.

## 규정과 주의 사항

- 스케치한 구상적 이미지를 보이는 명도에 따라 묘사하는 것이 아니라는 점에 유의한다.
- 명도의 대비와 명도를 제한해 사용하면 조형적 특징이 다르게 표현되는 것을 이해해야 한다.
- 불투명한 회색을 옆에 둠으로써 투명과 반투명의 단계를 상상할 수 있다.
- 화면 안에서의 명도 균형과 명도 대비에 따른 조형적 강조를 해결해야 한다.

## 제작 팁

- 2-3명이 함께 훈련하는 것이 효율적이다.
- 명도 단계를 만들 때 처음부터 16단계를 목표로 하는 것보다 20단계 이상으로 하는 것이 쉽다.
- 개별적으로 회색 단계를 칠한 뒤 같은 크기로 자르고, 2-3명이 함께 협력하면 시간을 절약할 수 있다.

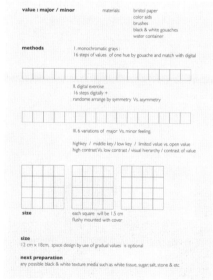

수업 계획서

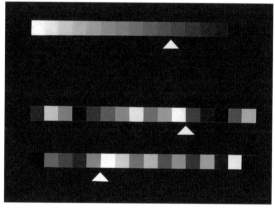

명도 단계에서 대칭과 비대칭

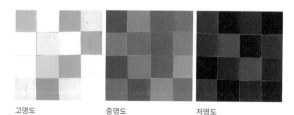

고명도      중명도      저명도

## 수업 팁

· 수업 목표가 명도를 사용하는 방법의 기본적 이해부터 체계적으로 훈련하는 것이라는 점을 반복적으로 인지시킨다.

· 검은색 물감에 흰색 물감을 더하는 경우보다 흰색 물감에 검은색 물감을 더하는것이 재료 절감 효과가 있으며 명도 단계를 더 쉽게 만들 수 있다.

· 흰색 물감에 검은 색하면 흰색은 갑자기 어두워지기 때문에 주의한다.

· 칼을 이용할 때 손을 다치지 않도록 유의시킨다.

· 과제를 제출할 때 작품이 손상되지 않도록 작품 뒷면에 이름을 표시하게 한다.

## 필요한 지식과 능력

· 이미지를 보이는 대로 묘사하는 것이 아니기 때문에 상상력이 필요하며 디자인 개념에 따른 이미지를 만들고 표현하는 능력이 요구된다.

· 같은 스케치임에도 명도 대비에 따라, 조형적 강조점과 화면의 전체적 이미지 효과가 다르기 때문에 기본 명도에 관한 훈련과 지식이 필요하다.

## 소요 시간과 진행 계획

**1주차** 흑백 물감을 사용해 16단계 이상의 회색을 만든다. 고명도, 중명도, 저명도를 만드는 훈련을 한다.

**2주차** 회색 명도 단계를 이용한 대칭과 비대칭 균형감 훈련을 한 뒤 공간을 스케치한다.

**3주차** 같은 스케치 두 장을 명도 대비를 사용해 서로 다른 두 개념의 공간으로 디자인한다.

## 우수작

## 우수작과 주의해야 할 점

### 우수작

· 명도 대비를 이용해 평면 화면에서 시각적
  강조를 잘 전달한다.
· 자신의 생각과 상상력을 명도를 통해
  표현하고 완성도가 높다.

### 주의해야 할 점

· 보이는 명도를 그대로 재현한다.
· 명도 대비의 활용과 효과에 대한 이해도가
  부족해 화면 분할 면마다 즉흥적으로 회색의
  개념을 고려하지 않고 적용한다.

## 전문 디자인 작업과의 연관성

· 인테리어 디자인 작업과 공간 안에서의 제품
  디자인, 그래픽 디자인, 사진 분야와 연관성이
  높다.
· 디자인 전개 과정에서 이미지 콘셉트 도출에
  명도를 적용할 수 있는 능력이 생성된다.
· 디자인에서 명도 대비의 효과와 상상력을
  개념에 따라 제어하고 표현할 수 있게 된다.
· 패션 관련 학과의 경우 빛이나 조명에 따른
  명도의 관련성을 이해할 수 있다.

## 주의해야 할 점

평면을 단조롭게 구분했고, 명도 단계에 따른
공간감이 부족하다.

## 전문 디자인 작업

필리프 스타르크(Philippe Starck)의 주방 디자인

안셀 애덤스(Ansel Adams)의
〈아스펜(Aspen)〉

## 2 점과 선

▸ 형태: 점, 선

### 개요와 목표

· 평면 디자인의 첫 실습으로 기본 도형인 점과 선을 이용한다.
· 시각 단위의 최소 요소인 점으로 접근하는 원 실습과 선 실습으로 화면 구도를 익힌다.
· 점과 선을 이해하고, 화면에서 시각적 우선순위를 만드는 것을 익힌다.
· 점 실습에서는 화면의 균형감을 이해하기 위해 대칭 균형과 비대칭 균형을 익힌다.
· 선은 수직선, 수평선, 대각선, 곡선, 원형선을 사용한다.
· 수직 구도, 수평 구도, 대각선 구도 및 원형 구도의 효과를 이해한다.
· 디자인 요소를 제한해 사용할 때 나타나는 시각적 통일감과 반복의 원리로 창조되는 리듬과 운동감을 익힌다.
· 평면 화면에서의 공간 문제를 효율적으로 해결하는 데 필요한 균형, 반복, 조화, 통일의 원리를 학습한다.

### 준비

**재료** 브리스틀 중성지, 윈저 뉴튼 블랙 인디언 잉크, 목탄, A4 용지, 검은색 종이, 스케치 용지
**도구** 스케치 연필, 컴퍼스, 칼, 커팅 매트, 붓, 물통, 테크니컬 펜, 하드보드지, 삼각자, 원형자

## 과제 제작

### 점
- 컴퍼스와 칼을 이용해 A4 용지에 대, 중, 소 크기의 세 가지 원을 그린 뒤 오려낸다.
- 서로 다른 세가지 크기의 원을 검은색 보드 위에 놓고 대칭 화면을 다양하게 만들어본다.
- 화면에서의 비대칭 구도를 훈련하기 위해 2개 이상의 원을 이용해 화면 구성을 연습한 뒤 스케치를 한다.

### 선
- 흰색 A4 용지와 검은색 A4 용지를 준비하고, 같은 양의 종이를 오려 대칭 화면을 구성한다.
- 수평선, 수직선, 대각선, 원형선, 곡선만을 이용해 흑백 종이로 화면을 구성한다.
- 만든 화면으로 수직 구도, 수평 구도, 대각선 구도, 원형 구도, 곡선 구도의 효과를 이해한다.

### 공통
- 대칭 균형 훈련은 비교적 쉬우므로 개별 훈련이 끝난 뒤에는 비대칭 균형을 만드는 실습을 한다.
- 만든 화면의 효과에 관해 10분 정도 토의한 뒤 다시 작은 스케치를 한다.
- 스케치에서 마음에 드는 것을 정해진 화면 크기에 옮겨 잉크로 완성한다.

## 규정과 주의 사항

- 잉크를 사용할 때 잉크의 농도 조절이 중요하다는 점을 주지시킨다. 농도 조절이 실패하면 명도나 질감이 우연히 표현되기 때문이다.
- 같은 농도에서 표현되는 시각의 중요도나, 우선순위가 다른 농담의 요소가 있을 경우에는 달라질 수 있다.
- 검은색이 균일하게 표현되도록 손의 조절 능력과 숙련이 필요하다.
- 테크니컬 펜을 혼용해 작품의 완성도를 높인다.
- 칼을 이용해 작업할 때 손을 다치지 않도록 유의시킨다.
- 화면의 효과를 미리 설명하지 않는다. 화면 구성을 위해 학생들이 스스로 도전하기보다는 다른 작업을 모방하려 하기 때문이다.

연습 스케치 교안과 학생작(SADI)

## 수업 팁

· 화면 구성 훈련과 함께 디자이너에게 숙련이
필요한 도구인 칼, 가위, 풀, 종이, 원형자,
삼각자, 보드, 잉크를 효과적으로 사용하도록
기술 훈련을 병행한다.

· 화면의 정답을 암기하는 것이 아니라 연습과
도전을 통해 시각적 효과를 표현할 수 있는
능력을 기른다.

· 비대칭 훈련은 대칭 훈련에 비해 어려우므로
화면에 대한 이성적 접근 방법이든 감각적
접근 방법이든 학생 개인의 개성에 맞게
해결할 수 있도록 격려한다.

· 토의는 서너 명이 함께하는 것이 화면의
다양성을 이해하는 데 도움이 되며, 각자의
구성 해결 방식을 공유하는 것이 문제 해결에
대한 이해도를 높인다.

## 필요한 지식과 능력

· 화면 구성에서 동일한 시각 요소를 사용할
때에는 통일감이라는 원리 외에도 다음과
같은 지식이 필요하다.

· 크기와 비율, 크기의 대비, 시각 단위, 균형의
원리, 대칭적 균형, 비대칭적 균형, 운동감,
방향성, 반복, 밀도, 시각 우선순위, 시각 축,
위치, 배열, 화면, 구성, 리듬, 근접성, 지속성,
중력감, 수직 구도, 수평 구도, 대각선 구도,
원형 구도, 곡선 구도에 대한 이해 능력이
필요하다.

## 소요 시간과 진행 계획

**1주차**

· 컴퍼스를 이용한 원 자르기(20분)

· 3개의 다른 크기를 이용한 대칭 화면을
만들고 효과에 관해 토의하기(40분)

· 비대칭 화면을 만들고 토의하기 (30분)

· 작은 스케치 20개 이상 하기(30분)

· 작은스케치 가운데 하나를 고른뒤
2절 갱지 스케치북에 다시 확대해 표현하고
수정하기 (30분)

· 작은 크기에서의 작업과 큰 크기에서의 작업
결과를 비교하고 발전시키기 (30분)

· 잉크 작업 시범을 보인 뒤 실제 화면으로
옮기고 작업 완성하기 (1시간)

## 우수작

### 2주차

- 검은색 종이와 흰색 종이를 오려 대칭 화면 만들기(1시간)
- 검은색 바탕의 흰색 종이 효과와 흰색 바탕의 검은색 종이 구성 효과 토의하기(30분)
- 직선 구도, 수평 구도, 대각선 구도를 적어도 2개 이상 만들고 스케치하기(40분)
- 직선 훈련 뒤 곡선을 사용해 화면을 만들고 그 효과를 조별로 토의하기(1시간)
- 마음에 드는 디자인을 실제 화면에 옮기고 완성하기(1시간)

### 3주차

- 점 실습과 선 실습의 효과와 차이 강평(3시간)
- 강평은 문제점을 비난하는 것이 아닌 해결을 위해 함께 고민하는 것이라는 점을 이해하기
- 수정이 필요한 경우 강평한 뒤 빨리 다시 스케치하기

## 우수작과 주의해야 할 점

### 우수작

- 제한된 조건인 한 종류의 점(검은색 원이나 흰색 원)만을 사용해 반복의 원리를 통해 문제를 적극적으로 해결했다.
- 반복의 원리로 인한 지루함을 리듬과 변형의 원리까지 적용해 화면의 운동감과 율동감을 효과적으로 표현했다.
- 화면에서 시각의 우선순위를 통제하고 여백과의 균형과 비례를 표현했다.

### 주의해야 할 점

- 검은색 원과 흰색 원을 시각 단위로 사용해 화면 구성 요소 조건에 관한 이해가 부족하다.
- 평면 구성 스케치 발전 과정에서 발견된 공간감 창출은 좋으나 방향성이 모호하다.
- 시각 요소를 제한하고도 화면의 구성 문제를 해결할 수 있다는 점을 간과해 다른 접근 방식으로 해결한다.

## 전문 디자인 작업과의 연관성

- 디자인의 생산성과 효율성을 높이는 모듈 개념으로서 점과 선은 제품 디자인, 그래픽 디자인, 패션 디자인 분야에서 다양한 연관성을 찾을 수 있다.
- 디자인 발상 과정에서 점과 선은 구도 표현 요소로도 사용된다.
- 그래픽 디자인 분야에서는 스위스디자인 학파에서 발견할 수 있고 바우하우스 디자인 이후로 오늘날 디자인의 모든 분야에서 활용된다.

## 주의해야 할 점

점과 원이라는 기본 단위의 통일감과 반복, 리듬의 원리를 잘 해결하지 못했다.

## 전문 디자인 작업

요셉 뮐러브로크만(Josef Muller-Brockman)의 베토벤 포스터

실비아 스타베(Sylvia Stave)의 주전자

마리오 보타(Mario Botta)의 리움(Leeum) 건물

# 3 점, 선, 면 구성

▶ 형태: 점, 선, 면

## 개요와 목표

· 사진 이미지에 표현된 조형과 감성적 특징을 이해하고 이를 점, 선, 면 분할의 기법으로 재해석해 표현해보는 평면 디자인이다.
· 과제 진행 과정에서는 복잡한 이미지에서 핵심적 조형 요소와 감성적 메시지를 찾아내 이를 더욱 강조하되 주변 요소와 차별화하는 과정을 익힌다. 또한 평면 구성에서 양(positive)과 음(negative)의 역할과 조화를 꾀할 수 있다.
· 이미지를 분석적으로 관찰하는 능력을 익힐 수 있으며 조형적 단순성과 색채 요소 배재 등 절제된 표현 방식을 통해 간결하고 강력하게 메시지를 전달할 수 있다는 점을 경험할 수 있다.

## 준비

### 재료

· 컬러 사진 이미지: 관찰용 사진 이미지 (20×20센티미터 내외), 출력물
· 흰색 A4 용지: 연습 과정에 적합하다.
· 흰색 스노우지: 완성본 작업에 적합하다.
· 5밀리미터 두께의 흑백 폼보드: 작업을 부착할 필요가 있을 때 활용할 수 있다.
· 검은색 물감: 면을 나눈 뒤 검은색 면을 칠할 때 적합하다.

### 도구

· 플러스펜: 점과 선을 표현할 때 적합하다.
· 자: 직선을 표현할 때 사용한다.
· 칼: 작업한 구역을 잘라내야 할 때 필요하다.
· 장갑: 점을 표현할 때 번짐이 우려될 경우 얇은 장갑 착용을 권장한다.
· 붓: 면 분할 표현에서 검은색 면을 칠할 때 활용할 수 있다.

KAIST 산업디자인학과 평면 디자인 프레젠테이션 후

## 소요 시간과 진행 계획

**1주차** 강의와 기존 사례 리뷰. 평면 디자인에서 점, 선, 면에 대한 기준은 인간의 지각적 관점에서 판단되어야 하므로 인간의 시지각적 특징에 기초한 게슈탈트 이론을 익힌다. 기존 사례의 장단점에 관해 서로 의견을 교환한다.

**2주차** 작업 대상 이미지 3–4장을 출력물 기준으로 준비하며, 한 변 길이 20센티미터 내외의 정사각형 모양으로 통일한다. 강의자의 관점과 학생의 관심 정도를 조율해 작업 대상 이미지를 결정하고 작업을 시작한다.

**3주차** 점, 기본 도형 반복, 선, 기하학적 면 분할 등의 진행 과정을 차례로 공개하고 강의자에게 조언을 받는다. 점 단계는 절대적 시간이 소요되므로 3주차 수업에서는 완성본을 확인하는 것이 좋으며 나머지 단계에서는 스케치를 제시하는 것이 바람직하다.

**4주차** 각자 완성된 작업물에 대해 2분 구두 발표를 진행한다. 원본 사진 이미지로부터 어떤 조형 요소를 강조하거나 생략했는지 등에 관해 설명한다.

## 규정과 주의 사항

· 점 표현에서 점의 크기는 지름 약 1밀리미터 정도로 일반적 관찰 거리에서 점으로 지각되어야 한다.

· 기본 도형 반복 표현에 적합한 기본 도형은 원, 타원, 사각형, 정삼각형, 오각형, 별, 화살표(정삼각형과 사각형의 조합) 등으로 한정하되 크기를 바꾸거나 회전시킬 수 있다. 왜곡은 금지하며 기본 도형끼리는 만날 수는 있되 겹치지 않아야 한다.

· 선 표현에 사용되는 선의 형태는 직선, 곡선, 자유 형태의 선이 모두 가능하며 끊어진 선도 가능하다. 일반적 관찰 거리에서 선으로 지각되는 선은 모두 허용된다.

## 작업 과정

## 우수작

학생작(KAIST)

1. 사진 이미지와 비교해가며 동시에 작업한다. 필요할 경우 사진 이미지와 작업면 상에 5×5 정도의 그리드를 연필로 가볍게 그어 대략의 대응점을 눈으로 관찰할 수 있다. 장시간 작업해야 하는 점 표현에서는 번짐을 방지하기 위해 장갑 착용을 권장한다.

2. 선 표현과 면 분할 표현에 대한 여러 접근 방법을 시도해본 뒤 강의자와 논의하기 위해 펼쳐놓는다. 3주차에 진행하는 것이 바람직하다.

## 제작 팁

### 점 표현
· 원본 사진을 정확히 묘사한다는 중압감에서 벗어나 핵심 요소를 강조한다는 접근 방식이 바람직하다. 경우에 따라서는 불필요한 배경은 과감히 삭제하고 중요한 부분에는 점의 밀도를 높여서 대비를 크게 주는 것도 효과적이다.

### 점 외의 표현
· 점 표현과는 달리 시간을 투자하기보다는 콘셉트를 결정하는 것이 중요하다. 여러 장을 스케치하면서 최적의 디자인을 찾도록 한다.

### 과제의 확장성
· 필요에 따라 무채색 톤으로 조정된 사진 이미지를 대상으로 과제를 시작하거나 점, 선, 면 표현 과정에서 흑백 외의 유채색을 일부나 전면 허용할 수 있다.

## 필요한 지식과 능력

· 완성도 있는 작업을 만들고자 하는 자세가 필요하다. 특히 점을 표현할 때 작업에 들인 시간에 비례해 점의 양과 작업의 완성도가 그대로 드러난다.
· 사진 이미지를 관찰해 흥미로운 평면 조형으로 재해석하는 역량, 즉 강조와 생략, 단순화 등에 대한 조형적 능력이 필요하다.

## 규정과 주의 사항

· 점 표현을 제외한 나머지 단계에서는 컴퓨터를 활용할 수 있다.
· 점 표현을 제외한 나머지 단계에서는 컴퓨터 활용을 일부 허용해도 될 것이다. 꼼꼼한 수작업을 경험하는 것에 대한 가치를 중요시한다면 컴퓨터 활용을 금지하는 것도 의미가 있다.

### 면 표현 (좌측 본문)
· 면 표현은 주어진 평면 공간을 기하학적으로 나누어 음양 구역으로 나누는 것을 규칙으로 한다. 직선을 사용한 분할과 곡선을 사용한 분할 모두 허용할 수 있으나 곡선을 사용한 경우에는 자유로운 모양의 면 분할은 피하며 최대한 기하학적 곡선이 적용되도록 한다.
· 완성된 작품은 각각 폼보드에 길게 나열해 다시 부착하거나 각각 원본 사진과 나란히 쌍을 이루도록 함께 전시해도 효과적이다.

## 우수작
학생작(KAIST)

## 주의해야 할 점

여러 점을 이어 인위적으로 생성한 선과 이런 선으로 사물을 표현하는 것은 실습 취지에 부합하지 않는다.

가는 면은 선으로 지각된다.

큰 점이 면으로 지각된다.

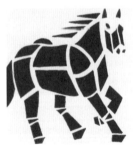

면 분할 방식에서 기하학적 특성이나 규칙성을 찾기 어렵다.

## 제작 팁

우수작에 나타나듯이 결과물을 제시하는 방식은 다양할 수 있다. 원본 이미지는 상대적으로 작게 제시하거나 원본 컬러 이미지와 1:1 크기로 나열해도 추상화된 정도에 따라 나열될 수 있어 작품을 이해하는 데 효과적이다. 점, 선, 면 각 단계별로 원본 이미지와 쌍을 이루도록 하면 개별적 제시에 유용하다.

## 주의해야 할 점

· 점 표현에서는 점의 모여짐과 흩어짐을 적정 거리에서 관찰했을 때 깊이감을 지각하게 되는 것이므로 점을 서로 옆으로 연속적으로 나열해 인위적 가장자리 선을 형성하는 것은 의미가 없다.
· 매우 가는 면은 선으로 지각되며, 큰 점은 면으로 지각된다. 이렇듯 조형적 관점에서 점, 선, 면에 대한 결정은 보편적 시지각 관점에서 판단된다는 사실을 간과하지 말아야 한다.
· 면 분할 과정에서 사진 이미지의 조형적 특징을 기하학적으로 변형하거나 추상화해야 하지만, 그 과정을 소극적으로 진행할 경우 무작위한 조형의 섬이 나타나는 수가 있다.

## 전문 디자인 작업과의 연관성

### 시각 조형 디자인

· 단순한 조형의 규칙적 반복을 통해 표현하기 때문에 복잡한 도안이나 사진보다도 더 간결하고 명확한 메시지를 전달하는 시각 조형물을 만들 수 있다.

### 심벌 디자인을 위한 도안

· 구체적 대상을 심벌로 시각화하는 과정에서 주변 요소의 과감한 생략과 핵심 요소를 간결한 조형으로 축약한다.

## 전문 디자인

홀저 마츠나가(Holger Matsunaga), 유사쿠 가메쿠라 (Yusaku Kamekura)의 선으로 구성된 포스터 디자인

화이트 라벨(White Label)의 베이직 매스(Basic Math)로 면 분할이 응용된 타이포그래피 디자인

1900   1904   1909   1930   1948

1955   1961   1971   1995   1999

석유 회사 셸(Shell)의 CI 디자인. 실사 이미지의 관찰에서 시작해 간결한 기하학적 조형으로 정리한 보기

# 4 구성 개념

▶ 통일과 변화

## 개요와 목표

· 자신의 몸을 활용해 몇 가지 기본적 평면 구성의 개념을 탐색한다.
· 분리, 근접성, 통합이라는 기본적 구성 개념을 표현하는 방법을 익힌다.

## 준비

**재료** 학생들의 몸, 팔, 다리를 활용한 구성
**도구** 검은색 옷, 카메라

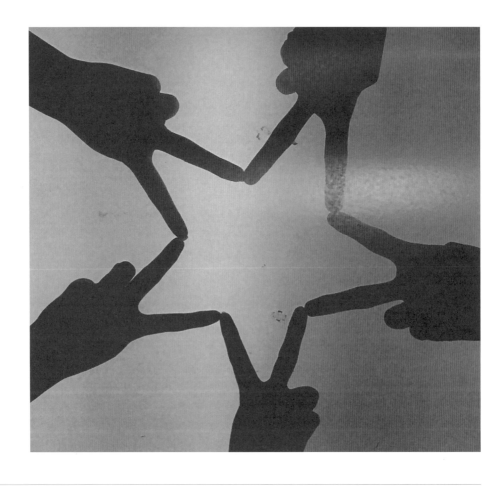

## 과제 제작

- 학생들은 검은색 옷을 입은 채로 자신의 몸을 연출해 사진으로 기록한다. 몸으로 그래픽을 구성하는 것이다. 최종 작업은 몸으로 표현한 구성의 기본 개념을 사진으로 담는 것이다.
- 학생들은 모델과 감독으로 구성된 조 활동을 통해 실습을 진행한다. 학생들은 자신의 몸, 팔, 다리 등을 이용해 구성 개념을 연출한다.
- 학생들은 자유롭게 연출할 수 있되 연출에는 기본 구성 개념이 반드시 내포되어야 한다. 구성 개념은 분리, 근접성, 통합을 포함한다.

## 규정과 주의 사항

- 서로를 위해 직접 모델로 연기한 학생들은 각각 몇 가지 다른 평면 구성 개념을 전달하는 일련의 사진 작업을 진행한다.
- 각각의 구성 개념이 주제와 연관되어야 한다. 가까이에서 보는 것과 멀리서 보는 것의 차이를 인식하면서 구성 개념을 다각도에서 연출한다.
- 무엇보다도 조원 사이의 협업이 중요하다. 함께 아이디어를 고민함으로써 각자의 몸이 구성 요소의 일부가 될 수 있기 때문이다.

## 제작 팁

- 학생들은 검은색 옷을 입고 그래픽 형태를 묘사하며 그것을 사진에 담는다.
- 검은색 옷을 입은 이유는 사진을 촬영할 때 배경과 옷의 강한 대비 효과로 그래픽 효과를 극대화할 수 있기 때문이다.
- 프레임과 오브젝트, 자르기 등 사진 용어에 대한 이해는 실습을 하는 데 도움이 된다.
- 협업 작업을 하기 때문에 팀워크가 중요하다. 한 명이 감독할 때, 다른 한 명이 몸을 사용해 아이디어를 표현한다. 아이디어를 효과적으로 끌어낼 수 있도록 감독의 역할이 중요하다.

## 우수작

통합

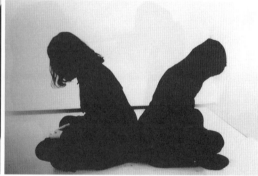

분리

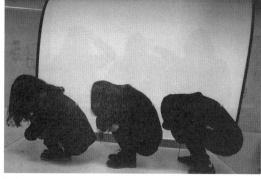

분리

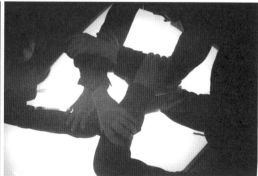

근접성

## 5 내 눈에 넣어도 아프지 않을 사람

▸ 강조

### 개요와 목표

· 아이는 흔히 음식으로 장난을 하면 안 된다고 교육받는다. 이 실습은 이런 관념을 반대로 해석해 흥미로운 구성의 '무언가'를 찾는 것을 목표로 한다.
· 실습을 진행하기 전에 학생들은 구성 개념을 습득한다. 이 실습은 이를 발전, 응용한 것이다. 이 실습을 통해 학생들은 그들의 언어나 콘셉트를 표현한다.
· 이 실습을 진행하면서 학생들은 '무질서 대 질서'라는 콘셉트를 표현한다.

### 준비

음식 재료

## 과제 제작

- 영어에는 "You are the apple of my eye (내 눈에 넣어도 아프지 않을 사람)."라는 표현이 있다. 이런 표현에 영감을 얻어 음식 재료를 이용한 기본 구성 콘셉트를 만드는 실습을 한다.
- 학생들은 병렬, 병치, 강조, 초점 등의 기본 구성 콘셉트를 염두에 두면서 실습을 진행한다.
- 음식 재료로는 일상에서 흔히 접할 수 있는 것을 구한다. 하지만 상식적으로 아는 음식 재료 사이의 궁합보다는 새로운 의미를 만들 수 있는 조합을 구성하는 것이 중요하다.

## 규정과 주의 사항

- 고의적으로 음식으로 장난을 하면서, 그것을 통해 구성적으로 아름답고 먹기에도 좋아 보이는 '무언가'를 만들도록 한다.
- 음식 재료의 수와 종류는 제한 없이 자율적으로 선택하나, 병렬, 병치, 강조, 초점 등을 염두에 두고 실습을 진행해야 한다.
- 구성 콘셉트를 만드는 실습이기 때문에 결과물에는 그래픽적 요소가 있어야 한다. 또한 사람의 미각을 고려하는 시각 디자인을 구성해야 한다.
- 재료를 제대로 관찰해 형태와 의미를 구성 콘셉트에 담을 수 있어야 한다.

## 제작 팁

- 음식 재료 자체에 조형적 요소가 있는 재료를 선택하는 것이 실습을 진행하는 데 도움이 된다.
- 기본 구성 콘셉트인 병렬, 병치, 강조, 초점이라는 구성 목표를 효과적으로 표현한 작업이 조형적으로 아름답게 보인다.
- 이 실습에서는 상상력이 도움이 된다. 예컨대 빵과 잼이라는 일반적 조합을 뒤집는다. 그리고 빵과 김치의 조합을 기본 구성 콘셉트로 풀어냄으로써 시각적 아름다움과 새로운 의미의 작품을 만들어내는 것이다.

## 우수작

학생작(홍익대학교)

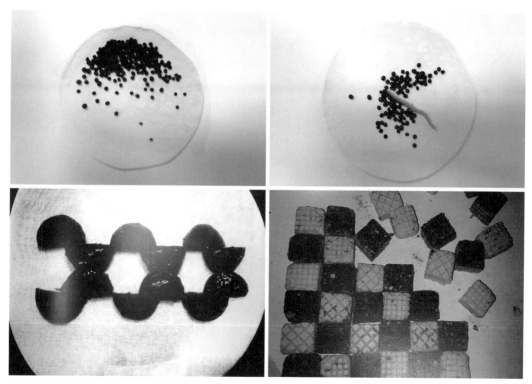

# 6  래스터 이미지 프로세싱

## 개요와 목표

· 사진의 진실성은 컴퓨터 이미지 프로세싱으로
  훼손되었다. 그러나 이 점을 가상 이미지의
  실재적 표현에 사용해 새로운 창작물로
  이끌어낼 수 있다.
· 기능적으로 필요가 없거나, 연출하기
  어렵거나, 불가능한 형상을 컴퓨터 이미지
  프로세싱 기법을 사용해 표현한다.
· 이미지의 진실성을 착각할 정도의
  완성도에 도전한다.
· 충분한 해상도의 이미지를 사용한다.

## 준비

**재료**  고해상도 이미지
**도구**  디지털 카메라, 프린터
**소프트웨어**  래스터 이미지 프로세싱
소프트웨어

## 과제 제작

· 아이디어 스케치를 하고 필요한 대상을
  촬영하거나 고해상도 이미지를 구한다.
· 이미지에서 필요한 부분을 잘라낸다.
· 준비된 이미지의 크기와 위치를 조정해
  하나의 화면 안에 구성한다.
· 조화를 위해 화면의 전체적 색을 보정한다.
· 완성된 이미지는 규격에 맞는 크기와
  그래픽 형식으로 저장한다.

## 규정과 주의 사항

· 사용할 이미지는 최종으로 완성될 작품을
  고려해 충분한 해상도로 촬영한다.
· 이미지를 촬영할 때에는 조명의 방향과
  확산 정도가 같도록 한다.
· 완성된 이미지는 규정에 맞는 그래픽
  형식으로 압축 저장해 최적의 데이터가
  되도록 한다.
· 파일명을 규정에 맞게 적용하고 제출일에
  맞추어 클라우드 저장 공간에 올린다.

## 전문 디자인 작업과의 연관성

사진을 이용한 광고, 브랜딩 이미지의
적용 시뮬레이션, 동영상 특수 효과, 사진의
보정 등 디자인을 위한 디지털 이미지 제작의
근간이 된다.

## 우수작

# 7 벡터 일러스트레이션

## 개요와 조건

- 벡터 이미지가 지니는 특성을 이해하고 이에 적합한 이미지 소재를 정해 일러스트레이션 작업을 만든다.
- 이미지의 복잡성이나 양보다는 질적 완성도를 우선순위에 두고 작업한다.
- 이미지는 직접 촬영하거나 인터넷에서 내려받거나 인쇄물을 스캔하는 등 제한이 없으며 소프트웨어로 직접 그려도 된다.

## 준비

**도구** 디지털 프린터
**소프트웨어** 벡터 일러스트레이션용 소프트웨어

## 과제 제작

- 아이디어 스케치를 하고 필요한 대상을 촬영하거나 고해상도 이미지를 구한다.
- 이미지를 템플릿으로 벡터 오브젝트를 만들고 색상을 적용한다.
- 만들어진 벡터 오브젝트를 다층적으로 구성해 최종 작품을 만든다.
- 화면의 조화를 위해 전체적 색상을 보정한다.
- 완성된 이미지는 규격에 맞는 크기와 그래픽 형식으로 저장한다.

## 규정과 주의 사항

- 벡터 이미지는 수학적으로 정의하기 쉬운 기하학적 형태를 묘사하는 데 적합하다. 따라서 자연물보다는 인공물이나 도상 등을 표현 대상으로 한다.
- 소프트웨어가 제공하는 기능을 적절히 활용해 효율적으로 작업한다.
- 완성된 이미지는 규정에 맞는 그래픽 형식으로 압축 저장해 최적의 데이터량이 되도록 한다.
- 파일명을 규정에 맞게 적용하고 제출일에 맞추어 클라우드 저장 공간에 업로드한다.

## 전문 디자인 작업과의 연관성

제품 렌더링, 로고 디자인, 문자 디자인, 테크니컬 일러스트레이션 등 사진이나 핸드 드로잉으로 그리기 어려운 정확한 형태를 표현하는 데 사용된다.

## 우수작

학생작 (서울대학교)

## 8 그래픽 형태로서의 글자

▶ 율동

### 개요와 목표

· 각자 선택한 문학 작품의 출간을 알리는 포스터 디자인을 최종 목표로 한다. 문학 작품을 대표할 수 있는 글자 하나를 선정해 이를 도구로 다양한 글자체가 지닌 서로 다른 형태, 공간, 시각적 감성을 공부하며 추상적 순수 조형의 세계를 경험한다.
· 단계별 조형 목표를 만족시키기 위해 눈을 훈련하고 화면 구성 연습을 한다.
· 문학 작품의 드라마와 감수성을 글자 하나로부터 구축된 이미지와 정보로 전달하는 타이포그래피르 완성함으로써 시각 언어로서의 타이포그래피의 역할을 경험하고 익힌다.

### 실습 구성

**1-2주차** 핵심적 형태 발견
**3주차** 16 그리드 영역 구성
**4-5주차** 포스터 이미지 구축

## 1단계: 핵심적 형태 발견

선택한 글자의 대문자나 소문자를 다양한 글자체로 출력한다. 글자로서의 형태적 아이덴티티를 유지하는 부분만을 남겨놓고 정사각형의 구성으로 최대한 잘라 글자의 순수한 조형성이 드러나도록 한다. 정사각형 구성 안에 형태(어두운 부분)와 반형태(밝은 부분)가 시각적으로 동일한 균형감을 가지도록 하며 이런 조건을 만족시키는 다섯 가지 글자 구성을 한다.

## 가이드라인

· 이 단계에서는 글자체를 선정할 때 유행이나 개인적 선호도에 따라 선택하기보다 역사적으로 검증된 유형별 대표적 글자체를 선정해 그 형태를 익히도록 한다.

· 로마자는 대문자와 소문자로 구성되므로 A4 용지 한 장에 대문자, 소문자를 출력해 글자체 별로 서로 비교가 쉽도록 한다. 출력물 위에 트레이싱지를 대고 두 개의 유연한 직각자를 종이로 만들어 글자의 부분을 크고 작은 액자로 포착하듯 잘라낸다. 연필과 가는 검은색 펜을 이용해 외곽선을 따라 긋고 글자 부분을 검게 칠하는 방식으로 여러 개의 글자를 스케치한다.

## 작업 과정

## 2단계: 16 그리드 영역 구성

1단계에서의 글자 구성 5개 가운데 하나를 선택해 이를 기본 유닛으로 활용한다. 흑백 반전의 형태를 시도하고 기본 구성과 반전된 구성을 기본 유닛으로 하는 16개 영역 그리드 구성을 한다. 글자의 형태와 반형태가 유기적으로 결합해 그리드 라인을 허무는, 전체가 흑백의 균형감을 가지는 구성을 성취하는 것이 목표이다. 형태와 반형태가 조응하면서 생겨나는 예상하지 못했던 새로운 형태를 발견해본다. 이는 글자 하나의 조형에서 파생된 새로운 형태라는 점을 인식한다.

## 가이드라인

기본 유닛은 가로세로로 10센티미터로 출력해 각각 16개씩 준비한다. 따라서 가로세로 40센티미터의 도화지에 16개의 기본 유닛을 반전된 유닛을 활용해 구성한다. 흑백의 공간이 경계 없이 자연스럽게 맞물리면서 그리드가 허물어지고 전체가 동적이고 특색 있는 글자 조형 구성을 만들도록 한다. 유의해야 할 것은 단위 형태가 반복되는 안정적 패턴을 만드는 것이 목표가 아니라는 점이다. 따라서 반복적 패턴이 만들어질 때에는 이를 깨뜨리면서 전체적으로 흑백의 균형감과 동적 조형감을 성취할 수 있도록 구성에 노력을 기울이도록 한다.

## 작업 과정

## 3단계: 포스터 이미지 구축

2단계에서 발견한 흥미롭고 새로운 형태를 활용해 포스터 이미지를 디자인한다. 그리드 라인을 허무는 형태를 목표로 하되 유닛이나 유닛 그룹의 확대 축소 등으로 그리드 체계를 형태 구축에 활용한다. A2 종이에 디자인하고 2개의 별색을 활용하며 책의 제목, 저자, 출판사의 타이포그래피 작업으로 완성도를 높인다.

## 평가해야 할 점

포스터 디자인 완성 단계에서는 글자 조형을 확장한 주된 이미지가 전달하는 감성이 자신이 선택한 문학 작품의 분위기를 제대로 표현하는지가 주요 평가 포인트가 된다. 2개의 배색을 어떻게 가져가는지에 따라 같은 형태라도 포스터의 분위기가 변화함을 경험하는 것은 색채가 전달하는 심리와 감성의 비중을 이해하게 되는 것이다. 마지막으로 소설의 제목, 저자, 출판사와 줄거리, 이 네 종류의 정보가 어떤 타이포그래피로 주된 이미지와 결합하는가는 화룡점정의 작업임을 경험하게 된다. 이 단계에서 적절한 글자체, 글자 간격, 글줄 사이의 운용, 적절한 모양과 질감의 텍스트 단락이 활용될 경우 포스터의 형태적 완성도는 확연하게 달라진다.

## 완성 포스터

# 9 조형 원리에 기초한 구성

▸ 통일과 변화
▸ 조화와 대비

## 개요와 목표

· 처음 디자인을 하기 위해 화면을 채우려면 저학년 학생들은 막막함을 느낀다. 이런 두려움을 없애고 조형 원리를 화면에 구현하기 위해 실제로 어떻게 적용하는지 익힌다. 그럼으로써 어떠한 평면 이미지에도 이런 조형 원리가 적용됨을 이해한다.

· 조화로운 화면을 구성하기 위해서는 전체 화면에 통일과 변화가 적절해야 한다. 이런 통일감과 변화를 이끌어내는 요소에는 반복, 율동, 대조, 대비, 대칭 등의 방법론이 있다. 조형 원리를 실제 실습에 단계별로 적용하는 연습을 하면서 감각과 감이 아닌, 이성적으로 조형 원리를 이해해 화면 구성을 익히는 과정이다.

## 준비

기본 스케치 도구, 컴퓨터 작업 도구

## 수업 팁

· 매주 각 조형 원리를 10여 개의 변주로
  연습해본다. 그 가운데에서 하나를 선택하고,
  다음 단계로 나아간다.
· 결과적으로 제작과 선택의 반복을 통해 조형
  요소를 조형 원리로 구성해 조화로운 화면이
  단계별로 쌓여가도록 한다.
· 10여 개의 변주를 가급적 다양하게 시도해
  평소 자신이 해온 습관과는 다른 새로운
  표현과 조형을 찾는 경험을 하도록 한다.
· 다양한 조형에서 하나를 선택해 다음 단계로
  넘어가고, 또 다시 다양한 시도를 하는 과정의
  반복이기 때문에 최종작만이 절대적 답이
  아닌 다양한 방향성과 가능성이 있을 수
  있음을 인지하도록 설명한다.

## 필요한 지식과 능력

· 이전 학기에 조형 요소에 대한 학습을 마친 뒤
  진행한다. 조형 원리를 이론적으로 익히면서,
  이를 대입해 하나의 화면을 구성해본다.

## 소요 시간과 진행 계획

**1주차** 직사각형이나 원 등 형에 집중하기
위해 흰색, 검은색, 단 하나의 색의
혼합으로 작업
**2주차** 글자체 헬베티카(Helvetica)를
반복해 통일감 주기
**3주차** 글자체 보도니카(Bodonica)로
운율감을 표현, 악센트 컬러 추가
**4주차** 비대칭 이미지를 통한 통일과
변화 주기
**5주차** 헬베티카 부분을 어울리는 노래의
제목으로 변경, 감정 표현을 더하고 현실의
디자인, CD, 잡지 표지 등으로 변환해 발표

## 우수작

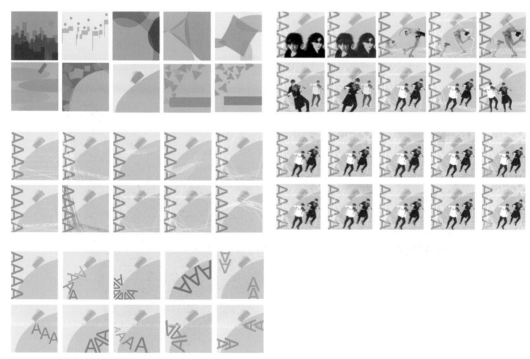

5주 동안 진행한 학생작(이화여자대학교)

## 10 우연과 의도가 혼재된 평면 구성

▸ 형태: 면
▸ 질감

### 개요와 목표

쉽게 계산할 수 없는 불규칙한 형태를 만들거나 발견하고, 그것에 다시 자신의 의도를 담아 몸에 배인 습관적 패턴 생성 방식으로 표현한다. 또한 이미 훈련된 색상에 대한 자신의 감각을 활용해 면 구성을 진행한다.

### 실습 구성

**재료** A4 용지, 연필
**도구** 일러스트레이터, 스캐너, 컬러 프린터

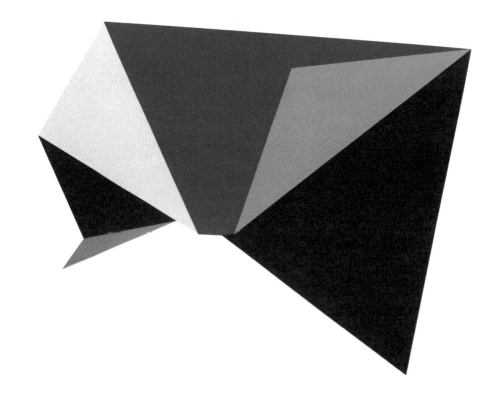

## 소요 시간과 진행 계획

**1주차** 종이를 접어가며 우연히 발생하는
지면 구성을 채집하고 질감으로 면 채우기
과제: 색을 이용해 면 구성 진행하기

**2주차** 2종의 결과물을 놓고 다른 이의
작업과 자신의 작업 차이를 토의

## 작업 과정

- A4 용지를 즉흥적으로 접고 다시 펴는 과정을
  반복해 크고 작은 면으로 지면을 나눈다.
- 여러 번 진행해 자신의 마음에 드는 지면
  구성이 나타나면 접힌 자국을 연필 등으로
  선명하게 다시 그린 뒤 스캔한다.
- 스캔한 이미지를 일러스트레이터로 다시
  그려서 지면을 나누는 면을 만든다.
- 선에 따라 면으로 나뉜 지면을 출력해 연필로
  패턴을 만들어가고, 각 면을 채워가며
  구성한다.
- 면 분할이 표현된 새로운 일러스트레이터
  파일의 면에 색상을 적용해 면 구성을
  진행한다.

- 추가로 종이가 여러 번 접힌 형태를 그대로
  채집해 그 형태를 그린 뒤 색상과 질감을
  적용하는 앞의 과정을 반복한다.
- 최종적으로 출력된 2종의 결과물을 벽면에
  게시하고 조형성, 색상의 조화, 질감의
  구성 등을 놓고 각자가 선호하는 형태에 대해
  이야기를 나눈다.

## 작업 과정

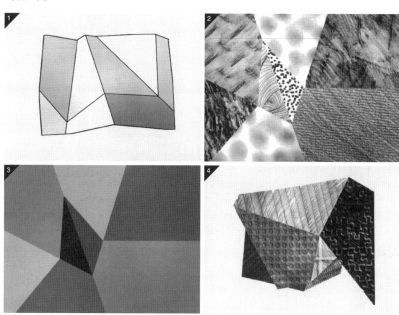

1. 종이를 불규칙한 형태로 여러 번 접어서 형태를 만든다.

2. 접은 종이 면을 질감 표현을 이용해 채워가며 구성한다.

3. 일러스트레이터 파일로 만들고 색상을 적용해 면 구성을 진행한다.

4. 접힌 형태를 그대로 살려서 형태를 만들고 그 안에 나타난 면을
   질감과 색상으로 채운다.

## 수업 팁

- 특정한 의도 없이 우연을 채집한다는 생각으로 종이를 접는 작업을 여러 번 진행하도록 유도해야 한다.
- 직선만으로 나뉜 면의 구성을 관찰해 의미 있는 조형을 선택하도록 해야 한다.
- 어려운 표현이 아니므로 형태적 끌림이 나타날 때까지 반복하도록 한다.
- 질감을 표현하는 경우에는 질감이 색상을 대체하는 개념이라는 것을 정확히 주시시켜 갑작스럽게 생성된 연필 질감만으로 면의 구성에 큰 영향을 줄 수 있다는 점을 안내한다.
- 과제 형식보다는 수업 시간에 직접 진행해 자신의 견해를 들어보는 과정까지 일괄 진행하는 것이 우연으로 만들어지고 다시 자신이 선별한 형태에 대한 관심을 유도할 수 있다.

## 필요한 지식과 능력

- 일러스트레이터 초급 수준
- 연필로 다양한 질감을 만들어내는 감성적 질감 표현 능력
- 메시지나 상징이 포함되지 않은 무의미한 면의 구성에서도 되도록 조형적 판단을 해보려는 적극적 태도

## 우수작

학생작(서울여자대학교)

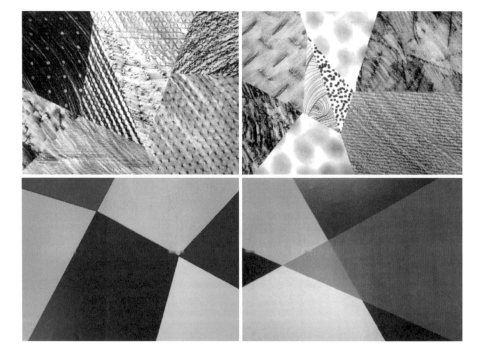

## 과제 제작

· A4 용지를 준비해 자유롭게 접어가면서 지면 위에 면을 나누는 직선을 만들고, 그 직선에 따라 나뉜 면을 활용해 색채를 이용해 구성하거나 실감을 채집해 적용함으로써 평면을 구성한다.
· 손으로 직접 작업하는 단계와 컴퓨터 소프트웨어를 이용해 면을 채우는 작업, 최종 완성된 작업으로 서로 선호도를 알아보는 3단계로 나눌 수 있다.

## 우수작과 주의해야 할 점

· 우수작이나 주의해야 할 점으로 구분하기보다는 우연과 의도가 혼합되어 생성되는 그래픽을 소홀히 하지 않고, 형태를 생성하는 시스템으로 발전시키는 조형적 습관을 가질 필요가 있다.

## 전문 디자인 작업과의 연관성

모든 그래픽 표현이 뚜렷한 상징이나 메시지를 포함하는 것은 아니며, 오히려 우연히 얻은 결과가 디자이너에게 영감을 부여하고 그 사용 용도를 발생시키는 경우도 많다. 다양한 변화와 통일성이 동시에 요구되는 상황에서 매우 중요한 이미지 생성 기법이 될 수 있다.

## 주의해야 할 점

지나치게 복잡한 형태를 선택했다.

너무 많은 질감 요소를 사용했다. 오히려 형태 변별력이 감소한다.

# 11 자연으로부터 문양 만들기

▸ 율동

## 개요와 목표

인류가 오랜 세월을 통해 반복해온 사물이나 개념의 양식화 과정을 경험해본다. 대상이 되는 생물의 생태적 특징을 조사해 숨은 의미와 형태를 찾고, 그것을 다시 구상적 형태를 거쳐 기하학적 추상 형태로 양식화해나가는 과정을 진행한다. 이를 통해 다양한 조형 방법과 각 형태의 세밀하고 민감한 변화를 관찰하고 표현에 활용하도록 유도한다.

## 준비

**재료** 자연에서 발견한 동식물, 곤충
**도구** 스캐너, 일러스트레이터, 돋보기, 각종 드로잉 도구

## 소요 시간과 진행 계획

**1주차** 자연물 대상 선택
**2주차** 관찰한 뒤 다양하게 드로잉
**3주차** 드로잉을 벡터 데이터로 변환
**4주차** 벡터를 이용해 다양한 형태로 변형
**5주차** 추상적 형태로 변형해 다양한 반복을 통해 2차 문양 디자인

## 수업 팁

· 대상을 주의 깊게 관찰하도록 유도하고 외형적 특징뿐 아니라 기능과 직접 연관된 형태를 추리해가면서 드로잉하도록 한다.
· 단순화된 형태를 반복해 구성하는 경우, 반전, 평행 이동, 점 대칭, 선 대칭, 엇갈려 이동하기 등 형태 이동 규칙을 보기로 들어 설명한다.

## 필요한 지식과 능력

· 관찰 능력과 드로잉 능력
· 자연물이 지닌 기능과 형태의 관계를 정확히 파악하고 그 주제가 되는 부분의 형태를 정확히 찾아내 묘사하는 능력과 그것을 다시 기하학적으로 정리하는 역량
· 단순화 능력과 구조화 능력
· 형태를 단순화하면서도 그 대상의 특징이 담겨 있도록 할 수 있으며, 그 결과물을 수학적 배열 방법을 활용해 다양한 형태로 재변형할 수 있는 능력

## 작업 과정

1. 대상을 스케치한다.

2. 드로잉으로 특징을 묘사한다.

3. 다양한 형태를 벡터 데이터로 다듬는다.

4. 단순화해 표현한다.

5. 단순화한 형태를 대칭이나 복제 등을 통해 2차 변형한다.

6. 사방 연속 문양으로 전개한다.

## 과제 제작

- 자연 속의 다양한 형태 가운데 시각적 차이가 분명한 종류를 고른다.
- 실제 이미지에서 수작업을 통해 대상물의 외형을 그린다. 1차 드로잉 작업을 통해 형태를 단순화한다.
- 드로잉을 스캔해 컴퓨터로 트레이싱 과정을 거친다.
- 컴퓨터로 단순화한 형태를 2차, 3차를 거쳐 패턴의 형태로 만든다. 전체나 일부분을 활용해 다양한 형태의 패턴을 생성한다.

## 규정과 주의 사항

- 단순화하는 과정에서는 되도록 기하학적으로 정리된 선을 사용하도록 하며, 대상의 종류를 제대로 선택해 다양한 형태를 관찰할 수 있도록 한다.
- 실물을 관찰하기 어려운 대상은 충분한 자료를 준비해 실제적으로 관찰할 수 있도록 해야 한다.

## 우수작

학생작(서울여자대학교)

조개를 대상으로 표현

선인장을 대상으로 표현

선인장을 대상으로 표현

거미를 대상으로 표현

## 우수작과 주의해야 할 점

**우수작** 대상의 특징을 단순하면서도 명쾌하게 정리해내고, 조형적으로도 개성을 갖추었다.
**주의해야 할 점** 복잡한 형태를 그대로 묘사해 형태적 변화에 크게 기여하지 않는다.

## 전문 디자인 작업과의 연관성

대상을 철저하게 관찰해 그 특징을 상징적으로 표현할 수 있는 능력을 키움으로서 아이덴티티 디자인이나 사인 디자인 그 외에 일러스트레이션 등의 영역과 연계될 수 있다.

## 주의해야 할 점

대상의 특징이 정확히 나타나지 않거나 대상물을 제대로 판단하기 어렵다.

## 전문 디자인 작업

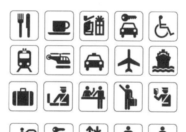

각종 사인과 픽토그램 디자인

세계야생동물보호기금(WWF)의 심벌 디자인

직물 등의 다양한 패턴 디자인

## 12 단순화를 이용한 연속 무늬 제작

▸ 율동

### 개요와 목표

· 사물을 관찰하고 특징을 잡아내 2차원 평면으로 표현하는 능력을 기른다.
· 단순함이 주는 매력을 느끼고 도안을 2방 연속이나 4방 연속으로 다양하게 배치해보며 리듬감을 익힌다.
· 색상을 가미해 배색 연습을 하고 출력해 작품을 완성한다.

### 실습 구성

**재료** A4 용지, 연필
**도구** 벡터 기반 그래픽 소프트웨어, 카메라, 컬러 프린터

## 과제 제작

- 두 개의 이질적인 사물의 사진을 촬영한다.
- 전통적인 것과 현대적인 것, 차가운 것과 따뜻한 것, 빠른 것과 느린 것 등 다양한 주제가 나올 수 있다. 때로는 인터넷을 이용해 이미지를 찾을 수도 있다.
- 2가지 사물을 검은색 하나로 단순화한 뒤에 다양하게 배색한 뒤 패턴을 제작하고 컬러 출력해 작품을 확인한다.

## 규정과 주의 사항

- 이질적 사물을 골라 그 둘이 조화를 이룰 수 있어야 한다.
- 단순화한 그래픽이 어떤 사물에서 유래한 것인지 유추할 수 있어야 한다. 또한 너무 복잡하거나 세밀해도 안 된다.

## 작업 과정

- 두 개의 이질적인 사물의 사진을 촬영하거나 인터넷에서 검색한다.
- 스케치 작업하도록 한다. 특징을 잡아 사물을 표현하는 드로잉 능력을 기른다.
- 스케치를 바탕으로 벡터 그래픽을 이용해 단순화한다. 검은색 하나만을 이용해 디자인하도록 한다.
- 컴퓨터로 디자인한 두 사물을 유기적으로 배치한다.
- 다양하게 배색을 시도한다.
- A4 용지에 패턴을 배치한다.
- 컬러 출력해 결과물을 확인한다.

## 작업 과정

1. 두 개의 이질적인 사물의 사진을 촬영하거나 검색한다.
   (전통적 쓸 것과 현대적 쓸 것)

2. 스케치한 뒤 그래픽 소프트웨어를 이용해 사물을 단순화한다.

3. 스케치한 뒤 그래픽 소프트웨어를 이용해 사물을 단순화한다.

4. 패턴을 제작하고 출력한다.

### 제작 팁

- 종이에 스케치하는 과정은 사물을 자세히 관찰하는 데 도움이 된다.
- 단순화한 뒤에 두 사물의 배치를 다양하게 시도하고 배색에 대해서도 여러 시도를 해보도록 한다.
- 2방 연속 무늬나 4방 연속 무늬를 이해하고 패턴을 제작한다.
- 인쇄한 뒤 원하는 색상이 나왔는지 확인하고 필요한 경우 색상을 보정해 다시 인쇄한다.

### 수업 팁

- 학생이 생각하는 이질적인 것과 강의자와의 생각이 다른 경우가 있다. 두 장의 사진을 들고 왜 이것이 이질적이라고 생각하는지 학생이 설명하는 시간이 필요할 수 있다.
- 매너리즘에 빠진 학생은 너무 단순화해 어떤 사물을 단순화했는지 다른 사람이 알아보지 못하는 경우가 종종 발생하고 반대로 너무 상세하게 표현하는 경우가 있다.

### 필요한 지식과 능력

- 일러스트레이터 초급 수준
- 스케치 능력
- 배색과 레이아웃 능력

### 우수작

학생작(인제대학교)

## 소요 시간과 진행 계획

### 1주차
이질적 사물 두 개의 사진을 촬영한다.
두 개의 사물을 스케치하며 관찰하고 특징을
잡는다.

### 2주차
스케치한 사물 두 개를 벡터 기반의
소프트웨어를 이용해 단순화한다.
두 개의 사물을 유기적으로 배열한다. 색상을
선택하고 적용한 뒤에 A4 용지에 맞게 배열한
뒤 컬러 출력한다.

## 우수작과 주의해야 할 점

### 우수작
· 이질적인 두 작품의 형태와 배색이 조화롭다.
  패턴이 너무 단순하지 않으면서도 규칙성이
  있다.

### 주의해야 할 점
· 너무 단순화해 다른 사람이 어떤 형태인지
  모르는 경우가 있으며 역으로 너무 상세하게
  묘사해 단순화의 의미를 찾지 못하는 경우가
  있다.
· 양감이 부족해 작품이 빈약해 보이는 경우가
  종종 발생하며, 배색을 하면서 색상 선택을
  잘못해 흑백으로 제작했을 때보다 오히려
  완성도가 떨어지는 경우가 있다.

## 전문 디자인 작업과의 연관성

· 심벌이나 로고, 픽토그램 디자인 등에 이런
  단순화 기법이 많이 사용되며, 색상 선택과
  배색에도 도움이 된다. 직물 등의 패턴
  디자인에도 응용된다.

## 주의해야 할 점

적당한 양감이 없어 빈약해 보인다.
(왼쪽부터 카메라, 동전, 만년필)

특징을 정확하게 파악하지 못하거나 너무
설명적이다. (왼쪽부터 이어폰, 교자상, 태평소)

## 전문 디자인 작업

이케아(IKEA)의 카펫 패턴

루이 비통(Louis Vuitton)의 패턴

# 13  색채 연습

▸ 색채
▸ 조화와 대비

## 개요와 목표

· 같은 색채가 바탕색에 따라 다르게 보인다는 색채 이론을 실습을 통해 체험해본다.
· 디자이너에게 색채란 이론을 배우는 것보다도 실제 생활에서나 작품 안에서 어떻게 보이고 느껴지는지 체험하는 것이 중요하다. 명도 대비, 채도 대비, 색상 대비가 각각 작용하는 것이기도 하지만, 실제 작업 환경에서는 2-3가지가 복합적으로 작용하는 경우가 훨씬 많을 수 있다.
· 소프트웨어를 통해 쉽게 조작되는 컴퓨터 화면 위의 색채에 익숙해져버린 학생들에게 색종이를 통한 수작업으로 익히는 색채 연습은 소중한 경험이 될 것이다.

## 준비

### 재료

· 색종이(종이나라 200색 AJ20K101)
· 하드보드지(17×17센티미터) 4매

### 도구

· 칼, 커팅 매트, 삼각자(또는 그리드가 표시된 자)

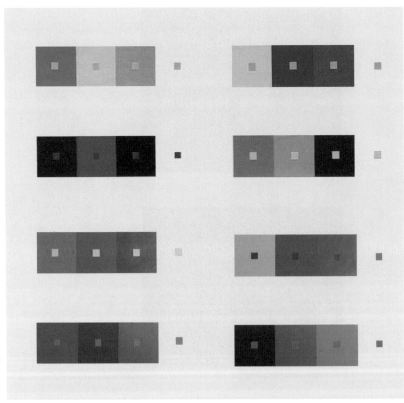

명도와 채도 대비로 바탕 3가지, 중심 1가지의 4가지 색이 6가지 색으로 보이도록 하는 과제

## 과제 제작

- 각각 다른 세 가지의 배경색 위에서 한 가지 중심색이 얼마나 다르게 보일 수 있는지를 알아본다.
- 한 장의 하드보드지 위에 두 세트의 과제를 같이 배열한다. 첫 번째 세트는 색상이 다른 3가지 배경색을 사용해 색상 대비를 위주로, 두 번째 세트는 채도와 명도가 다른 3가지 배경색을 사용해 채도와 명도 대비를 위주로 작업하도록 한다.
- 색종이의 제한된 색 안에서 최대의 대비 효과를 낼 수 있는 조합을 고르는 것이 중요하다.

## 규정과 주의 사항

- 하드보드지: 17×17센티미터
- 바탕색 색종이 2줄: 3×3센티미터 3장
- 중심색 색종이: 0.5×0.5센티미터 4장
- 반드시 색종이를 사용할 것
- 중심색 샘플을 오른쪽 여백에 붙일 것

## 수업 팁과 진행 계획

- 바탕색 3가지와 중심색 1가지, 즉 4가지 색이 결과적으로는 6가지의 다른 색으로 보이도록 하는 것이 중요하다.
- 우리 눈에 보이는 색이 주위 환경이나 배경색에 따라 얼마나 영향을 받는지를 체험하는 데 과제의 목표가 있으며, 최종적으로 사용자에게 보이거나 느껴지는 색이 중요하다는 점을 알도록 한다.

**1주차** 색채 이론, 과제 소개
**2주차** 과제 진행
**3주차** 과제 평가

## 참고 작업

학생작(인제대학교)

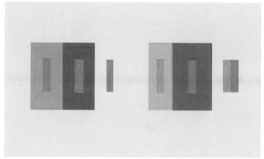

색상과 명도 대비로 3색이 4색으로, 4색이 3색으로 보이도록 하는 과제

명도, 채도, 색상 등의 여러 가지 대비 효과로 실제 사용한 색보다 더 다양한 색이 사용된 느낌을 받도록 하는 과제

# 14  문자 시각화

▸ 의미와 소통

## 개요와 목표

- 모든 시각물은 문자와 이미지로 이루어진다. 문자는 언어적으로, 이미지는 시각적으로 내용을 전달하기 위해 주로 쓰인다.
- 20세기 들어 미래파 화가의 영향을 받은 시인이 문자를 시각화해 시의 내용을 더욱 적극적으로 전달하려는 시도를 한 이래 문자를 이미지로도 사용해 시각화하는 표현 방법이 일반화하고 있다.
- 이 실습에서는 2가지의 문자 시각화 연습을 하고자 한다. 첫째, 시나 노래 가사와 그것을 상징하는 이미지를 문자를 통해 시각화한다. 둘째, 디자이너, 작가 본인의 이름이나 대표작 이미지, 명칭, 내용 등을 사용해 시각화한다.

## 준비

재료 우드락
소프트웨어 포토숍, 일러스트레이터

### 과제 제작

포토숍이나 일러스트레이터로 작업하고, 정사각형(20×20센티미터)으로 완성해 우드락에 붙여 여백 없이 트리밍해 제출한다.

### 시나 노랫말 시각화

- 평소에 본인이 좋아했다거나, 그 시나 노랫말을 들을 때 이미지가 연상되던 것을 주제로 선정한다.

### 인물 시각화

- 본인이 좋아하거나 존경하거나 사회적으로 이슈가 된 인물을 선정해 이미지를 보는 순간 그 사람이 연상되도록 표현해본다.

시나 노랫말(벌레)

## 규정과 주의 사항

**시나 노랫말 시각화**
- 문자만을 이용해 표현해본다.
- 이미지로 우선 전달되지만 시나 노랫말의 주요 내용이 읽을 수 있게 들어가야 한다.

**인물 시각화**
- 이름만을 사용하거나 대표적 어록, 대표작 등을 함께 넣어도 무방하다.
- 문자로만 표현하거나, 문자와 그 사람을 상징하는 간단한 이미지 1–2개를 함께 사용해도 무방하다.

## 소요 시간과 진행 계획

**시나 노랫말 시각화**
- 1주차: 본인이 작업하고 싶은 시나 음악을 선정한다.
- 2주차: 내용을 숙지하고, 분석한다.
- 3주차: 문자만을 사용해 내용이나 이미지를 시각적으로 전달하는 시안을 2개 이상 만든다.

**인물 시각화**
- 1주차: 본인이 관심 있거나 표현하고 싶은 인물을 선정한다. 인물과 대표작, 시대적 쟁점 등에 관해 조사하고 표현 방법을 생각해본다.
- 2주차: 문자만을 사용해 인물이나 대표작의 이미지를 시각적으로 전달하는 시안을 2개 이상 만든다.

## 수업 팁

- 어떤 내용이나 주제, 인물을 표현할 때 본인의 주관적 생각이 주가 되기보다는 보는 이들에게 객관적으로 전달될 수 있는 시각화 작업을 하는 데 초점을 맞춘다.
- 실제 내용을 읽기에 앞서 문자로 이루어진 시각적 이미지만으로도 보는 이의 공감을 이끌어낼 수 있도록 작업하는 것이 중요하다.

## 필요한 지식과 능력

글의 내용을 시각화해 전달하기 위해서는 그 뜻을 완전히 이해하는 과정이 필요하다. 시나 노랫말 등의 경우에는 이미 언어적으로 함축된 의미를 전달하는 것이므로 단어나 문장 하나하나가 시각적 요소로서 역할을 할 수 있다.

시나 노랫말(나비)

인물(미야자키 하야오)

인물(아돌프 히틀러)

인물(찰리 채플린)

인물(무라카미 하루키)

인물(김창열)

## 15 감정의 커뮤니케이션

▶ 의미와 소통

### 개요와 목표

· 조형의 근본적 목적은 커뮤니케이션이다. 대상에 대한 단순화 과정을 통해 대상의 본질과 감정을 커뮤니케이션하는 시각화 단계 학습이다.

· 이 실습은 시각화 과정 학습의 발전적 실습으로, 단순히 대상의 커뮤니케이션이 아니라 대상이 지닌 각 감정의 커뮤니케이션 학습이다. 각 시각화 단계에서 감정의 전달에 중점을 두어 마지막 마크화 단계에서는 대상보다도 그 감정의 전달이 이루어지도록 한다.

### 준비

**재료** 수작업을 위한 연필, 스케치북, 포스터 컬러, 색지, 마커

**도구** 컴퓨터 소프트웨어, 스캐너

고양이의 우아한 감정, 긴장한 감정, 평온해 지루한 감정을 시각 표현 5단계로 전달한다.

## 수업 팁

- 그 대상과 관련된 감정을 선정해야 한다. 그렇기 위해서는 대상의 철저한 이해와 파악이 필요하다. 특히 속담은 그 대상에 대한 특징적 감정을 효과적으로 표현하므로 참조하면 도움이 된다.
- 객관적 대상에 대한 시각화가 아닌 감정의 시각화이기에 대비, 형태 등에서도 그 감정을 전달할 수 있는 표현을 연구해야 한다.
- 마지막 단계인 단순화, 마크화에서는 표현 대상이 더 이상 느껴지지 않고, 그 감정만 남아도 된다.

## 필요한 지식과 능력

- **정밀 묘사 능력** 3차원 입체물을 자유롭게 표현할 수 있는 정도의 드로잉 실력이 필요하다.

## 소요 시간과 진행 계획

1주차 대상의 특징과 특징적 감정, 이미지 발표
2주차 정밀 묘사로 표현
3주차 대비로 표현
4주차 선, 형태로 표현
5주차 단순화, 마크로 표현, 현실에 적용, 발표

## 우수작

학생작(이화여자대학교)

발의 주저함, 용기 내기, 인고와 노력의 감정을 표현했다.

# 16 공간 표현적 다의(多意)

▸ 지각과 이해
▸ 원근법

## 개요

· 지각은 빛이 수정체를 통과해 망막에 상이 맺히는 시각 과정을 통해 이루어진다. 이때 망막에 포함되는 정보는 무척 복잡하나, 주로 2가지로 구분된다. 내용 표현적 요소로 이루어진 정보로 눈앞의 물체를 재현하는 것과 공간 표현 요소로 이루어진 정보로 물체 사이의 공간적 관계를 재현하는 것으로 이 두 요소는 분리되지 않는다.
· 다의의 이미지란 표현을 사용할 때 어떤 도형을 봄으로써 망막에서 다의가 된 경우와, 처음부터 다의의 도상으로 그려진 것이 그대로 망막에 결상한 경우의 2종류가 있다. 단순히 다의라 해도 내용 표현적 다의와 공간 표현적 다의가 존재한다. 여기에서는 공간 표현적 다의를 익힌다.

## 목표

· 공간 표현 요소를 다르게 조작해 우리 시각에서 공간적 다의로 인지되는, 즉 망막상에서 다의를 느끼도록 하는 공간적 다의를 제작한다. 그럼으로써 지각 과정과 이런 지각을 의도적으로 가할 수 있는 능력을 익힌다.
· 평면에서의 공간 원근 표현, 선을 통한 입체 표현, 조형의 지각과 모순을 이해하고 익힌다.

## 과제 제작

• 공간적 착시의 제작 방법에는 구상적 이미지를 활용하는 방법과 기하학적 이미지를 활용하는 방법, 2가지가 있다. 이미지상으로 큰 차이가 있으나 이 둘은 모두 인간의 양안시, 공간감 인식에 오류를 일으킴으로써 이루어지는 공간 착시이다.

• 시각의 중요한 움직임 가운데 하나는 2차원의 상에서 3차원 공간에서의 현실을 다시 구축하는 것이다. 양 눈으로 볼 경우, 좌우의 눈에 결집되는 2개의 상이 아주 약간 차이를 나타내는데, 이를 사용함으로써 시각 시스템을 구축하는 하나의 독립 프로그램은 50미터의 거리까지 꽤 엄밀하게, 관찰자와 복수의 물체와의 각각의 공간적 위치 관계를 산정할 수 있다. 이로써 우리는 공간을 직접 경험하는 듯한 느낌을 지닌다. 하지만 3차원 공간을 2차원의 평면으로 변환하는 것 자체에 이미 근본적으로 다의를 포함한다.

## 기하학적 패러독스

• 기하학을 사용하는 다중의 공간감 표현에 앞서, 아르망 티어리(Armand Thiery)의 입방체, 네커(L. A. Necker)의 입방체, 게슈탈트 바탕과 도형의 반전에 관한 학습을 선행한다.

• 이 원리를 이해해 이를 활용하는 기하학적 이미지를 이용한 공간 착시를 제작한다.

## 기하 추상인 공간 착시

학생작(세명대학교)

위와 아래에 다른 원근과 시각이 작용

## 필요한 지식과 능력

· 조형 지각에 대한 학습
· 수작업도 가능하나, 사진일 경우 어느 정도 수준의 포토숍 표현 능력이 필요하다.

## 구상적 패러독스

· 공간적 패러독스로서의 있을 수 없는 입체는 그림 안에서 공간 표현 요소가 상반됨을 의미한다.
· 망막상에서 공간적 정보가 모순될 경우만 시각은 자동 처리 과정을 정지시킨다.
· 평면도에 출현하는 가능성을 지닌 다양한 종류의 공간 표현 방법론은 종류가 많아 전형적 예를 찾기 어렵다.

· 대략적으로는 원근법적 요소가 서로 모순하는 있을 수 없는 입체, 원근법적 요소가 겹치는 방법으로 이끌려지는 공간 정보와 모순하는 있을 수 없는 입체 등이 있다.
· 있을 수 없는 입체는 공간 정보가 상호 모순되는 경우에 성립한다.

## 구상적 공간 착시

학생작(세명대학교, 서울예술대학교)

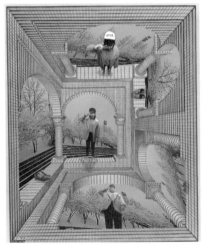 

## 소요 시간과 진행 계획

**1주차** 선행 지식 수업으로 착시와
게슈탈트에 대한 학습, 기하학적 공간 착시,
구상적 공간 착시 보기와 방법론 강의, 학생
일상에서 착시 찾아보기 발표
**2주차** 기하학적 도형을 이용한 공간 착시
**3-4주차** 구상적 이미지를 이용한 공간 착시
아이디어 스케치와 제작
**5주차** 구상적 이미지를 활용한 착시
제작과 발표

이 실습은 1학년 2학기 또는
2학년 과정이다.

## 우수작

다양한 원근이 한 화면에 존재하면서,
그 사이의 간격이 넓어서 자연스럽게
인지되나 실제로는 존재할 수 없는 입체를
표현했다.

## 전문 디자인 작업과의 연관성

· 기하학적 이미지를 활용한 공간 착시,
구상적 이미지를 활용한 공간 착시는 광고,
이미지, 일러스트레이션, 포스터 등 모든
이미지 작업에 활용된다. 이런 착시는
예술로 나아가는 방법론이기도 하다.
· 그 외에 기하학을 이용한 공간 착시는
로고, 마크로도 활용할 수 있다.

## 전문 디자인 작업

요제프 뮐러브로크만의 포스터

환경 조형물

기하학적 공간 착시를 이용한 포스터

# 17 내용 표현적 다의(多意)

▶ 지각과 이해
▶ 의미와 소통
▶ 스토리텔링

## 개요

· 지각은 빛이 수정체를 통과해 망막에 결집되는 상에 따라 이루어진다.
· 이 망막상에 포함되는 정보는 무척 복잡하나, 주로 다음 2가지로 구분된다. 내용 표현적 요소로 이루어진 정보로 눈앞의 물체를 재현하는 것과 공간 표현 요소로 이루어진 정보로 물체 간의 공간적 관계를 재현하는 것이다. 여기에서는 첫 번째 정보 인식 과정에서 오류를 활용하는 방법을 익힌다.
· 내용 표현적 다의란 어떤 도형을 봄으로써 망막상에서 다의가 된 경우와, 처음부터 다의의 도상으로 그려진 것이 그대로 망막에 결상한 경우의 2종류가 있다. 이 과제는 첫 번째 경우로 현실에 있을 수 없는 모순을 자연스럽게 표현해본다.

## 목표

· 내용 표현적 패러독스(인어, 스핑크스)는 시각의 문제가 아니다. 우리의 지식에 맞지 않는 것뿐이지 시각에서 모순되지는 않는다.
· 극히 일상적 사물이라도 실루엣이나 실루엣처럼 보일 경우 갑자기 다의로 보일 경우가 있다. 이런 일상의 다의로 보이는 것을 의도해 제작한다. 이때 스토리텔링에 신경을 쓴다.

## 재료

수작업으로 해도 되며, 컴퓨터를 사용해 포토숍으로 제작해도 된다.

## 과제 제작

· 내용 표현적 패러독스를 활용한 작가에는 살바도르 달리, 마우리츠 코르넬리스 에셔, 르네 마그리트 등이 있다.
· 이들의 작품을 충분히 보여주고, 그들이 활용한 내용 표현적 방법론, 시간성, 공간성, 크기, 원근 등의 방법론을 분석해 설명해준다.

## 실습 팁

· 우연히 겹쳐져서 양립할 수 없는 2가지 경우가 모두 보이는 경우, 예컨대 있을 수 없는 현실, 낮과 밤, 크기의 교체, 질감의 교체, 공간의 교체를 통한 내용 모순적 이미지를 제작한다.
· 착시란 어떤 사물이 현실에 있을 수 없는 것, 실제와는 다른 상태로 지각되는 것이다. 일상적으로 의식하지 않고 자주 보는 것으로 수용되기도 한다.
· 달밤에 길을 걸으면 달이 따라 걷는 듯 느끼게 된다.
· 지평선 위의 달과 하늘 높이 있는 달을 비교해보면, 하늘 높이 있는 달이 더 커 보인다.

## 우수작

학생작(이화여자대학교, 세명대학교)

## 필요한 지식과 능력

· 이론 편의 '조형과 작용' 부분과 관련이 있다.
· 의미성이 중요하기에 스토리텔링 능력이
　필요하며 묘사 능력이 필요하다.

## 소요 시간과 진행 계획

**1주차** 내용적 착시를 활용한 작가 보기와
방법론 강의, 이를 응용한 디자인 작품
찾아보기 발표
**2주차** 구상적 이미지를 활용한 착시
아이디어 구상과 발표
**3-4주차** 포토샵이나 수작업으로 제작
**5주차** 완성과 발표

이 실습은 1학년 2학기 또는
2학년 과정이다.

## 우수작과 주의해야 할 점

### 우수작

· 한 공간에 낮과 밤이 혼재한 경우, 땅이자
　하늘인 경우, 사과이자 뱀인 경우 등 상반된
　개념을 동시에 표현하는 내용적 착시를
　표현해 스토리텔링 면에서도 우수하다. 또한
　묘사 작업의 완성도도 높다.

### 주의해야 할 점

· 묘사 능력이 부족한 경우
· 상상력이 부족한 경우
· 동시에 이루어지는 2가지 조합이 아무
　맥락이 없어서 스토리텔링으로 연결이
　되지 않는 경우
· 완성도가 떨어지는 작품 등은 단조롭고,
　형상이 노골적이다.

## 우수작

학생작(세명대학교)

## 전문 디자인 작업과의 연관성

구상적 이미지를 활용한 내용 착시는
광고, 이미지, 일러스트레이션, 포스터,
벽화 등 모든 이미지 작업에 활용된다.
이런 착시를 활용해 예술로 나아가는
방법론이기도 하다.

## 전문 디자인 작업

착시를 활용한 벽화

삼성의 스마트폰 광고

구성연의 〈사탕 병풍〉

# 18 픽토그램의 변신

▶ 의미와 소통

## 개요와 목표

· 디자인 언어의 기본인 픽토그램으로
문제의 발견과 해결하는 능력을 연마하고,
이를 디자인 문법으로 전환하는 과정을 통해
고정관념에서 벗어나 새로운 아이디어를
시각적으로 구체화해 커뮤니케이션하는
방법을 익힌다.

· 해결할 픽토그램의 목표를 '남녀용 화장실'로
한정하지 않고 새로운 요구에 따라
'아기 기저귀 처리를 위한 화장실'도 함께
진행하도록 한다. 어떤 경우든 픽토그램은
직관적으로 연상되어 커뮤니케이션되는
범위 내에서 조형 목표를 제시하는 것이
효과적이다.

· 픽토그램은 언어 장벽의 극복을 목표로
디자인해 국제적 관점에서 접근한다.

## 준비

· 학생들이 자유롭게 준비한다.

## 과제 제작

- 우리가 일상적으로 사용하는 화장실 픽토그램은 남녀를 구분할 뿐 화장실을 뜻하는 것은 아니다. 화장실을 충분히 인지할 수 있는 픽토그램을 스케치해 새로운 생각을 발표한다.
- 스케치는 3장으로 각각 나누어 그린다. 각각 남자용, 여자용, 아기용을 그린다.
- 3가지의 형태는 같은 문법 체계 안에서 디자인해 1가지가 없어도 그것을 유추할 수 있어야 한다.
- 사용하는 장소를 고려해 크기와 위치 색상 등을 발전시킨다.
- 실제 적용할 때에는 남녀, 여자와 아기 픽토그램이 사용될 것을 감안한다.

## 규정과 주의 사항

- 결과물은 간결한 동시에 제작이 쉬워야 한다.
- 기존 픽토그램 이미지를 그대로 모방한 것이 아니라 화장실 경험을 해석하고 은유적으로 접근한 것이어야 한다. 소변이나 대변 형상을 직접 표현하는 것은 저급한 방법이다.
- 어느 나라 사람이 보아도 짐작할 수 있어야 한다.
- 3가지는 같은 문법 체계를 유지하는 것이 중요하다.
- 사용 장소는 남녀, 여자와 아기 등 각각 다른 위치에 사용되는 점을 고려해야 한다.
- 아기는 성별의 표기만으로 구분이 불가능하다는 점을 고려한다.

## 제작 팁

- 남녀 구분으로 접근하면, 고정관념에서 벗어나지 못한다. 화장실을 가기 전, 사용하는 중, 사용한 뒤 등의 경험이 느껴지는 픽토그램을 고민해 스케치한다.
- 기존의 화장실 픽토그램을 검색해본다. 형태를 따르지 말고 접근 방법을 조사한다.
- 세 가지 픽토그램의 공통 문법 체계를 만들어 그에 맞추어 픽토그램 형태를 정리한다.
- 정해진 문법 체계 안에서 픽토그램을 단계적으로 발전시켜본다.

## 작업 과정

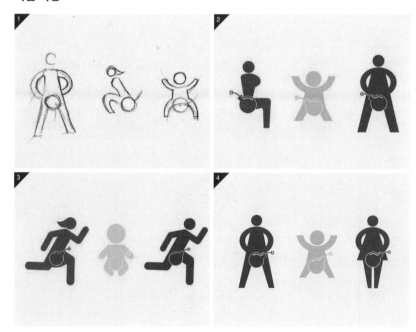

1. 스케치

2. 급한 마음을 가졌던 경험을 폭탄에 비유해 형태를 정리하고 색상을 선정해 외곽선이 제대로 보이게 처리한다.

3. 용무가 급함을 표현하고자 달리는 형상을 채택했으나 비상구 형태와 비슷해진 것이 문제이다.

4. 디자인 문법 체계에 맞추어 작업을 완성한다.

## 수업 팁

· 개인별 고정관념을 깨기 위한 과정으로
많은 시간과 노력이 필요하지만, 꼭 필요한
과정이다.
· 픽토그램은 언어 장벽을 넘기 위한 것이므로
비평과 피드백이 중요하다. 또한 이를 통해
시각 디자인 평가에서 가장 중요한 요소가
아름다움이 아니라 커뮤니케이션 여부라는
점을 인식시켜야 한다.
· 누구나 있는 경험을 디자인하는 훈련을
시키며 아기용을 추가해 새로운 문법 체계를
고민하도록 한다.
· 과제를 만들 때 사용자 관점에서 접근하도록
하고 외국인뿐 아니라 장애인도 고려한
디자인을 할 수 있도록 유니버설 디자인에
대한 고려 사항도 주지시킨다.

## 필요한 지식과 능력

· 새로운 문제 발견 능력
· 경험 디자인 능력
· 디자인 문법 체계의 정립과 활용
· 디자인을 통한 커뮤니케이션 방안
· 유니버설 디자인 숙지

## 소요 시간과 진행 계획

1주차 픽토그램 문제점 찾기
2주차 픽토그램 조사와 해결안 발표하기
3주차 픽토그램 디자인(발표)
4주차 픽토그램 디자인(완성)

## 우수작

학생작(성균관대학교)

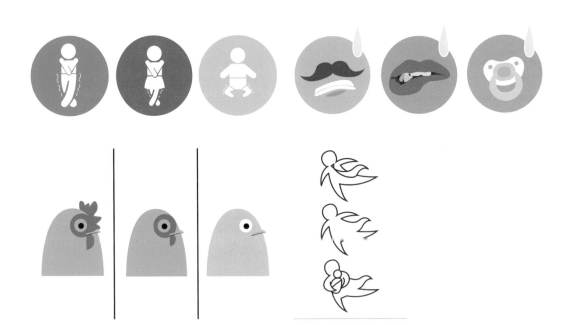

## 우수작과 주의해야 할 점

### 우수작

· 사용 전이나 사용 후의 경험을 유머러스하게
  표현했다.
· 독창적 접근과 함께 문법 체계가 정리되어
  있고 커뮤니케이션 여부와 완성도가 있다.

### 주의해야 할 점

· 화장실에서의 용무를 직접적, 노골적으로
  도입했다.
· 은유법을 썼으나 각각의 화장실에 부착할 때
  화장실을 추측하기 어렵다.
· 아이디어나 접근은 우수하나 문법 체계에
  맞지 않거나 완성도가 떨어진다.

## 주의해야 할 점

소변 방향 차이에 대한 관찰은 평가할 만하나
직접적으로 표기되었음에도 인식하기 어렵다.

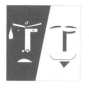

사용 전후의 모습을 표현하고자 하는 접근은 좋으나
너무 복잡해 전달이 어려운 형태이다.

화장실 안의 모습을 표현한 직관적
접근은 재미있으나 너무 노골적이다.

## 19 표면 패턴 디자인

▸ 율동

### 개요와 목표

· 텍스타일, 그래픽, 제품, 인테리어, 건축
디자인 등 다양한 전공이 연결되는 표면 패턴
디자인을 통해 디자인 대상에 대한 관찰력을
키우고 조형 감각을 향상시키기 위한
실습이다.
· 디자인에서는 형태의 조형성과 창조성이
중요한 의미를 지니므로 아이디어 구상법을
통해 이를 습득한다.
· 융복합적 가치가 높은 표면 패턴 디자인을
산업적으로 생산할 수 있는 생활용품에
다양하게 적용해봄으로써 디자인 실무 감각을
성장시킨다.

### 준비

컴퓨터, 컬러 프린터

## 과제 제작

- 디자인 대상을 정하고 다양한 이미지를 자료 조사한 뒤 일러스트레이터로 기본 형태를 그린다.
- 20가지 이상의 아이디어 구상법 가운데 자신이 적용할 아이디어 구상법을 숙지하고 새로운 형태를 도출해 제품에 적용시킨다. 이 실습에서는 위장(disguise), 해체(fragment), 운동(animate), 얼버무리기(prevaricate), 부정(contradict)에 대한 아이디어 구상법만 적용시킨다.

## 규정과 주의 사항

- 디자인 대상에 대한 위장, 해체, 운동, 얼버무리기, 부정의 의미 전달이 될 수 있는 형태로 디자인한다.
- 식별 가능한 형태로 디자인되어야 한다.
- 형태를 과도하게 변형하지 않도록 한다.

## 제작 팁

**위장하고 은폐하고 속이고 암호화하라** 잠복해 있는 이미지를 파악해 새로운 형태가 되도록 위장한다.

**분리하고 나누고 쪼개라** 대상을 작은 조각으로 해체해 전혀 다른 형태로 조합한다.

**생명력을 불어넣어라** 인간의 특징을 생각해 대상이 생명력을 가질 수 있도록 디자인한다.

**애매모호하게 해라** 2가지 이상으로 해석될 수 있도록 표현한다.

**부정하라** 대상을 바꾸기 위해 사물의 원래 기능을 부인한다. 대상의 단면, 중첩되는 면 등 다각도로 대상을 관찰한다.

## 작업 과정

1. 디자인 대상의 자료를 조사한다.

2. 시각화할 이미지를 선정한 뒤 아이디어 구상법을 적용한다.

3. 다양한 이미지에 아이디어 구상법을 적용한다.

4. 도출된 형태는 제품 표면에 적용시킬 수 있도록 패턴화한다.

5. 디자인한 패턴의 색을 정한다.

6. 실제 제품 표면에 적용한다.

## 수업 팁

· 디자인 대상을 관찰함으로써 새로운 형태를
  발견하고 조합, 유추할 수 있도록 지도한다.
· 위장, 해체, 운동, 얼버무리기, 부정 외에
  다양한 아이디어 구상법을 통해 형태를
  변형해본다.

## 필요한 지식과 능력

· 일러스트레이터 초급 수준
· 디자인 대상에 대한 조합, 변형, 유추 능력

## 소요 시간과 진행 계획

**1주차** 자료 수집
**2-3주차** 아이디어 스케치 진행과
컴퓨터 작업
**4주차** 최종안을 결정한 뒤 디자인
상품에 적용

## 우수작

학생작(전북대학교)

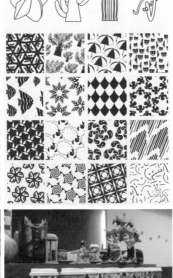

## 주의해야 할 점

과도한 선의 변형은 이미지를 정리되지 않은 것처럼
보이게 한다.

식별할 수 있는 형태로 디자인되어야 한다.

## 우수작과 주의해야 할 점

### 우수작

아이디어 구상법을 통해 연상할 수 있는
새로운 형태로 변형했으며 중첩되는 면에서
유추할 수 있는 형태, 입체적 시각으로 대상을
바라보았을 때 나타나는 형태 등 다각적으로
디자인 대상을 관찰해 디자인했다.

## 전문 디자인 작업과의 연관성

- 다양한 콘텐츠를 그대로 재현하거나 단순하게
  변형하는 단계에서 벗어나 아이디어 구상법을
  통해 새로운 형태의 콘텐츠를 개발해 디자인
  영역을 확장시킬 수 있다.
- 표면 패턴 디자인을 통해 제품 표면에 다양한
  형태의 디자인을 입힐 수 있다.

## 전문 디자인 작업

레이첼 테일러의 디자인과 적용 사례

## 20 디자인 철학 소책자

▶ 의미와 소통

### 개요와 목표

· 디자인을 할 때 디자인 철학은 그 과정과 결과물을 결정짓는 중요한 시발점이 된다.

· 이에 디자인 철학 소책자의 콘텐츠를 기획하고 그래픽 작업으로 제작해 1학기에 배운 기초 조형 원리를 응용한 기초 그래픽 디자인 이론의 실습으로 디자인의 가장 기본적 과정을 이해하고 진행하는 능력을 기른다.

· 디자인 사고를 바탕으로 한 디자인 조사 과정을 통해 아이디어 구상, 콘텐츠 기획과 기초 조형 원리를 바탕으로 한 그리드, 타이포그래피, 색상 등의 그래픽 기초 내용을 구현해볼 수 있으며 동시에 자신의 디자인 철학을 정의하는 실습이다.

### 준비

재료 자신의 디자인 철학과 같은 부류의 디자이너의 작업 출력물, 서적 등의 자료
도구 파워포인트, 포토숍, 일러스트레이터같은 소프트웨어와 컴퓨터, 편집 디자인을 위한 종이 샘플 등

## 소요 시간과 진행 계획

**1주차** 자신이 생각하는 디자인을 정의한다. 자신이 좋아하는 디자인, 디자이너의 이미지를 수집하고 이를 나열해 분석한다. 개인별로 발표한 뒤 비슷한 성향의 조로 분류한다. 토론을 통해 해당 조의 디자인 성향을 규정한다.

**2-3주차** 조별로 자신이 정한 디자인 성향의 작가와 관련 디자인 사조를 조사하고 이를 분석하는 과정을 거친다. 분석 결과를 바탕으로 조의 디자인 철학을 정의하고 세부 콘텐츠를 만든다.

**4주차** 리서치 과정을 통해 얻은 분석 자료를 바탕으로 마인드 매핑, 비주얼 리서치 등을 이용해 시각 디자인 콘셉트를 정한다. 정해진 시각 콘셉트를 기초 그래픽 디자인 원리를 적용해 디자인한다.

**5-6주차** 디자인을 일러스트레이터나 인디자인으로 제작하고 출력해 제본한다.

## 규정과 주의 사항

· 조마다 다른 디자인 철학을 표현해야 한다.
· 디자인 철학을 나타내는 문구와 철학을 구현할 수 있는 디자인 과정과 이를 진행한 학생 자신의 의견을 포함해야 한다.
· 결과물은 36쪽 이상으로 제작하며, 출력과 동시에 PDF 공유도 고려되어야 한다.
· 소책자에 디자인되는 각 표지는 다른 디자인 형태를 취해야하며, 되도록 다양한 그래픽을 디자인해 만든다.

## 제작 팁

· 소책자에 들어갈 콘텐츠를 먼저 텍스트로 정리하며, 흥미롭게 읽히면서도 자신의 디자인 철학을 명확히 전달하도록 기획한다.
· 콘텐츠의 흐름에 따라서 그래픽 디자인의 그리드를 구성하고 이에 대한 텍스트와 이미지를 고려해 배치한다.
· 전체 지면을 한곳에 모아 작업하며, 각 지면이 다양한 그래픽 스타일로 표현되도록 한다.
· 전체 그래픽을 정한 뒤에 각 지면의 세부 요소를 디자인하도록 한다.
· 출력해 모든 지면을 놓고 수정 작업을 진행하도록 한다.

## 작업 과정

1. 관련 디자이너와 디자인을 조별로 조사한다.

2. 시각적으로 디자인 철학을 정의한다.

# 21  캐릭터에 생명을

▸ 시간
▸ 스토리텔링

## 개요와 목표

· 애니메이션에 등장하는 캐릭터를 디자인한다.
· 간단한 애니메이션 이야기를 설정하고 그에
  따른 캐릭터의 이력을 만든다. 메인 캐릭터와
  서브 캐릭터를 창의적으로 디자인한다.

### 학습 목표

· 캐릭터의 다양한 포즈와 얼굴 표정을
  연구하고 표현할 수 있다. 개발한 캐릭터에
  어울리는 배경과 소품을 디자인한다.

## 준비

**재료** 종이, 연필, 클레이
**소프트웨어** 포토샵, 일러스트레이터

## 과제 제작

- 간단한 애니메이션 이야기를 정한다.
- 본인의 캐릭터에 성격을 부여하기 위해 캐릭터의 이력을 결정하고 분위기에 어울리는 포즈를 스케치해본다. 캐릭터뿐 아니라 소품과 배경도 디자인한다.
- 캐릭터의 다양한 포즈와 기쁨, 슬픔, 화남, 놀람 등 얼굴 표정을 연습한다.
- 캐릭터 모델 시트를 위해 캐릭터의 앞, 뒤, 옆, 3/4 모습을 만든다.

## 제작 팁

- 관찰은 사실적 캐릭터 개발을 위해 매우 중요하다. 공원이나 시장, 경기장, 노천 카페는 사람들의 행동과 반응을 관찰하기 완벽한 곳이다. 사람들의 표정과 행동을 스케치하면 캐릭터 개발에 도움이 된다.
- 캐릭터는 관중의 시각적 만족감을 고려해야 하며, 관중이 캐릭터의 연기에 심취할 수 있도록 호소력이 있어야 한다.
- 캐릭터의 동작은 인위적인 것이 아닌 자연스러운 모습이어야 한다.
- 캐릭터의 성격과 이야기를 관객이 제대로 이해할 수 있도록 정확하고 충실하게 그려야 한다.
- 양쪽의 눈, 손, 다리의 모양이 같으면 나무 조각 같은 느낌이 든다. 몸의 각 부분이 서로 다르게 자연스러운 모습으로 그려져야 한다.

## 작업 과정

## 애니메이션의 캐릭터

· 모든 이야기는 캐릭터가 이끌어간다.
  애니메이션에서는 무엇이든지 캐릭터가
  될 수 있다.
· 캐릭터는 이야기 속의 인물과 가장 흡사한
  외모와 성격을 결합시키는 창조 작업이기
  때문에 중요하다.
· 캐릭터는 독창적이고 주의를 끌만한 가치가
  있어야 한다.
· 그 개성에 맞는 옷과 소품, 성격, 목소리 등
  어느 것 하나도 간과할 수 없다.
· 원형(archetype)은 보편적 캐릭터지만
  정형(sterotype)은 특정한 영역의 문화적
  조건에만 한정된 캐릭터이다.
· 외적으로 어떤 형태이든 어느 문화에서나
  쉽게 알아볼 수 있는 성격적 특징이
  있어야 한다.

## 소요 시간과 진행 계획

1-2주차  기존 애니메이션 캐릭터를 분석해
캐릭터의 성격과 모습을 연구하고 본인의
캐릭터를 스케치한다. 다양한 포즈를
스케치해본다.
3-4주차  감정에 따른 얼굴 표정을
스케치하고 턴 어라운드(turn around)를
만든다. 색상을 입히고 캐릭터를 다듬는다.
5주차  입체로 캐릭터를 만들어본다.
6주차  캐릭터를 배경과 함께 그린다.

## 우수작

학생작(이화여자대학교)

## 우수작과 주의해야 할 점

### 주의해야 할 점

· 애니메이션의 캐릭터는 2차원으로
  표현되어도 앞, 뒤, 위, 아래 등 다차원의
  각도에서 보이는 3차원적 모습이
  그려져야 한다.
· 또한 동물 자료를 이용한 캐릭터를 만들
  때에는 철저한 조사를 통해 캐릭터의
  특징을 찾고 의인화의 범위를 정해 정확하고
  정교하게 디자인해야 한다.

## 전문 디자인 작업과의 연관성

· TV 애니메이션 〈허풍선이 과학쇼〉는
  개발한 이야기와 캐릭터를 이용해 게임이나
  문구류 디자인에 사용하고 어린이용
  뮤지컬을 제작했다.
· 세상의 편견과 상식을 뒤바꾼 과학자의
  위대한 발견과 이야기를 통해 새로운
  지식을 얻게 되며, 과학을 어려워하고 책으로
  공부하기 싫어하는 어린이는 물론 중학생,
  고등학생, 어른까지 이 다양한 쇼를 보면서
  과학에 흥미를 두고 과학 지식을
  되돌아보게 된다.

## 전문 디자인 작업

## 22 이모티콘 스티커 디자인

▸ 의미와 소통

### 개요와 목표

· 과거, 문자 메시지에서 감정을 표현하기 위한 기호로서의 이모티콘이 스마트폰과 SNS(Social Network Service) 확대로 더욱 확장되었다.
· 이모티콘 스티커 디자인의 목표가 단지 심미성만이 아닌 감정의 표현과 이미지에 맞는 캐릭터를 제작해 SNS 사용 환경에 적합한 디자인의 효과를 극대화하는 데 있다.

### 준비

연필, 스케치북, 일러스트레이터, 포토숍

## 과제 제작

· SNS 사용 환경을 충분히 파악해 이모티콘 스티커 디자인에 대한 아이디어 스케치를 한다.
· 감정 표현을 30가지로 설정해 이미지에 맞는 캐릭터로 이모티콘 스티커를 스케치한다.

## 규정과 주의 사항

· 감정의 성격을 효과적으로 드러내야 한다.
· 기존의 SNS에서 사용하는 이모티콘 스티커 디자인의 이미지를 그대로 모방한 것이 아니라 성격을 분석하고 그 의미를 디자인한 것이어야 한다.
· 각 30개의 감정에 대한 캐릭터의 이미지가 이질감이 들지 않고 통일성이 있어야 한다.
· 전체적 균형과 비례가 중요하다.

## 제작 팁

· 감정의 이미지에 가장 적합한 캐릭터 개발을 위해 타 SNS 이모티콘 스티커 디자인을 비교, 분석해 독자적 캐릭터의 이미지를 유추한다.
· 아이디어 스케치는 감정의 의미를 중심으로 섬네일 스케치, 러프 스케치를 실시한다.
· 스케치 작업이 끝나면 스케치 이미지를 스캔해 디지털 작업으로 전환한다.
· 표현 방법에 따라 일러스트레이터, 포토숍으로 캐릭터 디자인을 제작하고 반복되는 수정 작업으로 최종 마무리를 한다.

## 작업 과정

1. 캐릭터를 디자인하고 다양한 감정 표현을 스케치한다.

2. 컴퓨터 작업을 진행한다.

3. 이모티콘 스티커 캐릭터를 적용한다.

## 23 패턴 인식과 형성 (스톱 모션)

▸ 시간
▸ 스토리텔링

### 개요와 목표

· 가장 단순한 것이 어떻게 컴플렉시티를 형성하게 되는지 경험한다.
· 1학년 첫 번째 과제로 각자가 원하는 모티브 7개로 1분짜리 스톱 모션 영상을 제작한다.
· 모티브 패턴 형성 작업은 디지털적, 아날로그적 접근에 제한을 두지는 않되 수작업으로 프레임을 만들어봄으로써 영상 소프트웨어를 익히고 영상 속의 프레임과 시퀀스, 시간과 속도감에 대한 이해도를 높인다.

### 준비

**디지털** 영상 소프트웨어, 일러스트레이터와 포토숍
**아날로그** 영상 소프트웨어, 각자 주제에 필요한 재료와 배경, 카메라

모티브 7개: 일러스트레이터와 프리미어를 활용해 만드는 디지털적 접근 방법

## 과제 제작

- 학생들이 사용하기를 원하는 모티브 7개로 만들어낼 수 있는 다양한 움직임과 패턴 형성에 관해 고민해본다.
- 제작에 들어가기 전에 스토리보드 작업으로 큰 그림을 그린 뒤 스톱 모션 제작에 들어간다.
- 디지털로 작업하는 학생은 포토숍과 일러스트레이터로 16:9의 화면 비율로 한 컷씩 장면 프레임을 만들어 조금씩 움직이는 컷을 만들고, 아날로그로 작업하는 학생은 재료와 배경을 미리 설정해 카메라로 하나씩 움직이며 컷을 제작한다.

## 규정과 주의 사항

- 모티브는 7개로 제한해 유한함 속에서 다양한 경우의 패턴과 이야기가 발생할 수 있음을 상기시킨다.
- 아날로그 형식으로 카메라 촬영 작업을 진행하게 되는 경우 배경과 조명의 적절한 설정이 이루어져야 후보정 작업을 최소화 할 수 있다.

## 제작 팁

- 스톱 모션 제작으로 1분이라는 시간이 영상에서 어떤 공간감과 무게감으로 존재하는지를 상기시킨다. 1초에 24프레임으로 움직이는 영상이 탄생하려면 얼마나 많은 프레임과 패턴의 움직임이 존재해야 하는지, 각 프레임 컷을 하나하나 제작하며 시간과 속도감이 어떻게 형성되는지를 공부한다.
- 스토리보드 제작 연습으로 실제 작업에 들어가기 전에 미리 충분한 계획과 영상을 구성하도록 독려한다.

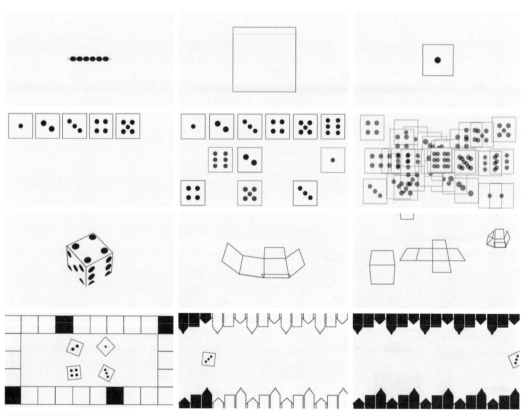

모티브 7개를 활용해 만든 스톱 모션 영상

## 필요한 지식과 능력

· 단순한 모티브에서 다양한 패턴과 이야기를
  만들어낼 수 있는 상상력
· 스토리보드 드로잉
· 일러스트레이터와 프리미어 편집 능력

## 소요 시간과 진행 계획

**1주차** 아이디어 구상과 모티브 수집
**2주차** 스토리보드와 제작에 필요한
배경과 촬영 준비
**3주차** 촬영과 편집, 완성

## 전문 디자인 작업과의 연결성

· 모션 그래픽, 타이틀 제작 등

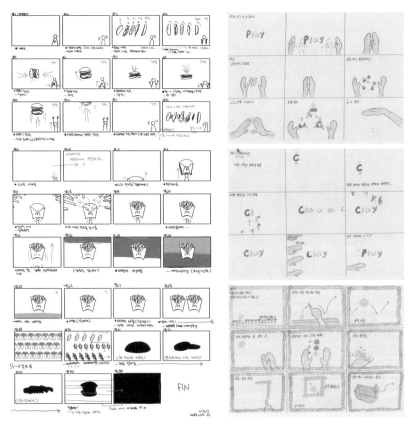

스토리보드 사례

아날로그 방법으로 만든 스톱 모션으로 틱 움직임과 프레임을 시퀀스로 촬영해 재파한다.

# 24 창의적 인터랙션

▸ 움직임: 영상 속 움직임 표현
▸ 상호작용

## 개요와 목표

· 미디어 디자인에서 가장 중요한 요소인 인터랙션의 개념을 익히고 이를 통해 다양한 매체에 활용할 수 있는 방법 등을 모색한다.
· 인터랙션의 개념을 익히기 위해 버튼을 디자인하고 플립북(flip book)을 활용해 작용(버튼을 누르기 직전 상태), 반작용(버튼을 누른 직후 상태)의 적용으로 상호작용(버튼 누르기 직전과 직후의 교차 상태) 효과를 확인한다.
· 이 작품을 제작하기 위해 일러스트레이터를 활용할 것을 권장하지만 소프트웨어를 사용하기 어려울 때에는 일러스트레이터 작업을 생략하고 스케치만을 활용해 제작해도 무방하다.

## 준비

**재료** 종이, 플립북
**도구** 칼, 풀
**소프트웨어** 일러스트레이터

## 과제 제작

· 버튼의 형태는 가장 기본이 되는 조형
요소인 점, 선, 면을 활용하되 기존의 버튼
이미지(원, 사각형 등)에서 벗어난 실험적
형태로 스케치한다. 스케치는 액션될 버튼과
리액션된 버튼 이미지를 구분해 만든다.
· 만든 스케치는 스캔하고 일러스트레이터로
불러온 뒤 스케치를 바탕으로 디자인한다.
· 제작이 끝난 뒤 액션 이미지와 리액션
이미지를 같은 위치에서 포개놓고
인터랙션되는 상황을 추측하면서 확인한다.
· 이미지를 인쇄한 뒤 칼로 자르고 이들을
플립북 앞장과 뒷장의 같은 자리에 되도록
위치시킨다.
· 플립핑하면서 인터랙션을 확인한다.

## 규정과 주의 사항

· 플립핑은 앞장의 잔상이 남아서 뒷면의
상과 겹쳐 보이는 원리를 활용한 것이므로
약간 빠른 속도로 앞뒷장을 교차로 확인해야
효과가 있다.

## 제작 팁

· 최대한 기존의 버튼 이미지와는 다른
조형적이면서도 실험적 형태로 디자인한다.
· 형태뿐 아니라 액션(action), 리액션
(reaction), 인터랙션의 새로운 의미를 설정할
수 있다면 더욱 좋은 시도일 수 있다.

## 작업 과정

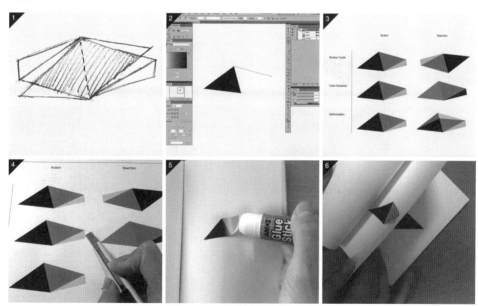

1. 스케치

2. 일러스트레이터로 디자인

3. 액션, 리액션 디자인 완성

4. 인쇄해 칼로 자른다.

5. 플립북 앞장에 액션 디자인을, 뒷장에 리액션 디자인을 붙인다.

6. 플립핑하면서 버튼의 인터랙션을 확인한다.

## 수업 팁

- 개념을 정확하게 파악하면 아이디어를 발상한 뒤 작품 제작에 소요되는 시간은 오래 걸리지 않으므로 되도록 다양한 아이디어를 구상해 작품 제작을 하도록 한다.
- 플립북은 손에 쥐고 빠른 속도로 넘길 수 있는 제품이 적당하며 종이 두께는 너무 두껍지도 너무 얇지도 않아야 한다.

## 필요한 지식과 능력

- 일반적 버튼 디자인은 매우 단순하기 때문에 점, 선, 면처럼 단순한 조형 요소만으로 실험적 버튼 디자인을 제작하기 위한 아이디어 구상 훈련이 필요하다.
- 일러스트레이터는 오늘날 디자인 제작물에 들어가는 그래픽 요소를 벡터 이미지로 제작할 수 있는 매우 대중적이면서도 중요한 그래픽 전용 소프트웨어이다. 일러스트레이터를 활용할 수 있다면 미디어에 적용되었을 때의 버튼 이미지에 최대한 가깝게 제작할 수 있다.

## 소요 시간과 진행 계획

**1주차(인터랙션 개념)** 인터랙션 개념 학습과 인터랙티브 버튼 디자인 사례 조사
**2주차(아이디어와 스케치)** 버튼 디자인 제작을 위한 아이디어 구상과 스케치
**3주차(버튼 디자인 제작)** 버튼 디자인 제작을 위한 일러스트레이터 연습(스케치를 바로 활용할 경우에는 이 과정을 생략함)
**4주(인터랙션 시연)** 플립핑 시연과 제작 과정 발표

## 우수작

학생작(한성대학교)

## 우수작과 주의해야 할 점

### 우수작

- 점, 선, 면 등의 가장 기본적 조형적 요소로
  창의적이면서도 심플한 버튼 이미지가 되도록
  디자인했으며 액션, 리액션, 인터랙션에
  의미적으로 접근하는 방법 등이 돋보인다.

### 주의해야 할 점

- 기존의 원형 버튼 이미지에서 크게 벗어나지
  못해 창의성이 다소 부족해 보이며,
  인터랙션에 의미적으로 접근하는 방법도
  단조롭다.

## 전문 디자인 작업과의 연관성

웹, 애플리케이션 등 미디어 디자인에서
인간과 컴퓨터(모바일 포함) 사이의
상호작용을 가장 효과적으로 보여주는
인터페이스가 바로 버튼 디자인이다.

## 주의해야 할 점

기존의 원형 버튼 이미지에서 크게 벗어나지
못했으며 아이디어도 평범하다.

기존의 원형 버튼 이미지에서 크게 벗어나지
못했을 뿐 아니라 창의성도 떨어진다.

## 전문 디자인 작업

iOS의 버튼 디자인

안드로이드의 버튼 디자인

안드로이드의 버튼 디자인

## 25 디지털 영상 제작 워크숍

▶ 움직임: 영상 속 움직임 표현

### 개요와 목표

- 영상 언어의 기본 개념을 익히고 실습한다. 아이디어를 카메라의 시각으로 해석하는 방법에 대한 이론과 실기, 화면을 구성하는 방법, 촬영하는 방법, 개별 장면을 연결하는 방법에 대한 문법을 이해하고 실습을 통해 결과물을 확인한다.
- 디지털 영상 제작에 필요한 촬영, 조명, 편집 등의 기초적 워크숍을 진행한다.

### 준비

**도구** 비디오 카메라(동영상을 촬영할 수 있는 DSLR), 비디오 삼각대, 고성능 마이크, 조명기(500와트 이상)와 스탠드, C 스탠드 각 3개 이상
**재료** 조명용 젤, 필터, 플래그 모래 주머니, 나무 집게 등 각종 조명 용품
**소프트웨어** 프리미어, 파이널컷 프로

영상으로 자화상 만들기

## 과제 제작

**프로젝트 1**
· 이미지의 상징성을 이용해 자신에 관한 것을 은유적 영상으로 표현한다.

**프로젝트 2**
· 제작된 영상을 재료로 재편집해 새로운 맥락의 영상을 만든다.
· 편집으로 만들어진 새로운 맥락에 따라 본래 영상 이미지에 있던 의미를 전혀 다른 의미로 바꿔봄으로써, 편집에서 숏과 숏의 관계에 따라 만들어지는 의미 작용에 대한 이해를 높인다.

## 규정과 주의 사항

**프로젝트 1**
· 직접적 표현은 피해야 한다.
· 이미지의 상징성을 이해하고 이를 연결해 자신이 표현하고자 하는 주제를 은유적 영상 언어를 통해 표현해야 한다.
· 되도록 하나의 주제로 각 영상 이미지가 유기적 연결성을 지니도록 해야 한다.

**프로젝트 2**
· 기존에 다른 영상에서 사용된 영상 이미지 만을 사용해야 한다.
· 촬영이 아닌 편집을 이용한 과제이다.
· 음향은 추가 제작이 허용된다.

## 제작 팁

**프로젝트 1**
· 이미지에 있는 고유의 상징성과 이를 다른 이미지와 연결해 배치할 때 만들어지는 맥락 안에서의 상징성을 동시에 고려해야 한다.

**프로젝트 2**
· 기존에 만들어진 영상을 다른 영상 이미지와 섞어서 재미있게 재구성해보거나, 기존 음향을 다른 음향으로 교체해 새로운 느낌을 만들어내는 등의 시도를 할 수 있다.

## 수업 팁

· 과제 실습 진행 전에 영상 제작에 필요한 기술적 워크숍을 우선적으로 진행한다.
· 수업 인원 대비 기자재가 제한되기 때문에, 전체 반을 약 4개의 조로 나누어 조별로 실습할 수 있도록 한다.
· 조명 워크숍을 진행할 때 특히 안전사고가 발생할 가능성이 높다. 안전에 관한 주의 사항을 사전에 충분히 주지시키는 것이 중요하다.
· 과제를 제출할 때 영상 파일의 용량이 너무 크지 않도록 과제 제출용 영상 파일을 제작할 때 사용할 압축 코덱을 미리 정해주는 것을 권장한다.

## 필요한 지식과 능력

· 영상 제작에 필요한 촬영, 조명, 편집 기자재의 사용법 습득
· 기초 영상 연출론: 숏의 종류와 용도, 편집 이론 등

## 소요 시간과 진행 계획

**1-6주차** 영상 제작기술 워크숍
**7-8주차(프로젝트 1)** 영상으로 자화상 만들기, 영상 제작과 발표, 토론
**9-10주차(프로젝트 2)** 영상 제작과 발표, 토론

## 26 평범함에서 비범함 찾기

▶ 움직임: 영상 속 움직임 표현

### 개요와 목표

· 시간 예술인 영상 매체의 시각적 효과와 음향 동기화, 기술 변화와 그에 따른 작업 변화를 예측하고 흐름을 읽어낼 수 있는 능력을 기른다.
· 영상 기초, 영상 개념과 다양한 디지털 비디오의 기술적, 표현적 특성을 이해할 뿐 아니라 매체를 실험적으로 표현하고 시도한다.
· 구체적 사물을 추상적 이미지로 전환한 뒤 추상적 단어와 음향으로 치환하는 과정을 통해 이미지, 움직임, 언어, 음향의 관계에 대한 사고 과정을 경험한다.

### 시간과 화면 크기

**시간** 30초 이내
**화면 크기** 720×480픽셀 이상, 1920×1080픽셀 이하

### 과제 제작

· 특정 사물을 촬영할 때 그 결과물이 우리가 예측할 수 없는 이미지가 되도록 한다.
· 촬영에 관한 빛, 카메라 각도 등 조건을 이야기할 수 있어야 한다.
· 시간성을 더할 때 어떤 요소가 중요한지 경험을 이야기할 수 있어야 한다. 편집할 때 화면 전환 효과는 디졸브 인, 디졸브 아웃으로 제한한다.
· 촬영한 영상을 보고 그 느낌에 맞는 제목을 반드시 추상 형용사로 붙여야 한다.
· 움직이는 타이포그래피를 제작할 때 읽히지 않는 더미 타입(dummy type)으로 만들어야 하며 글자체, 글자 크기 등은 조형 요소로 생각해 자유롭게 구성할 수 있으나 글자체 변형이나 장식 요소는 피한다. 움직이는 타이포그래피를 편집할 때 미리 제작한 동영상 화면과의 관계를 반드시 생각한다.

위: 피어오르는(15초) / 아래: 매운(15초)

## 작업 과정

- 음향을 제작할 때 제목의 느낌을 살린 효과음 위주의 음향을 선택해 편집한다.
- 영화 오프닝 타이틀 시퀀스를 제작할 때 먼저 영화를 정하고 영화의 느낌을 추상 형용사로 정한다. 그에 따른 사물을 선택해 촬영하고 앞서 배운 것을 생각하며 타이포그래피와 음향을 함께 편집해 완성한다.

**프로젝트 1** 디지털 카메라를 이용해 특정 사물을 촬영한다. 스틸 이미지를 나열해 동영상으로 만든다.

**프로젝트 2** 동일한 사물을 다시 캠코더를 이용해 움직이는 이미지로 촬영한다. 촬영한 영상에 추상 형용사로 제목을 붙이고 제목 느낌이 나도록 촬영 영상으로만 편집한다.

**프로젝트 3** 추상 형용사 제목에 맞는 움직이는 타이포그래피를 제작한다. 프로젝트 2 영상 위에 움직이는 타이포그래피를 덧입힌다.

**프로젝트 4** 그동안 촬영한 소스를 모두 이용해 다시 한번 정교하게 편집한다.

**프로젝트 5** 음향을 효과음 위주로 제작한다. 프로젝트 4 영상에 음향을 입혀 편집한다.

**프로젝트 6** 영화 오프닝 타이틀 시퀀스를 제작한다.

## 소요 시간과 진행 계획

**1주차** 프로젝트 1 스틸 이미지 촬영

**2주차** 프로젝트 1 스틸 이미지 시간 배열

**3주차** 프로젝트 2 영상 촬영

**4주차** 프로젝트 2 영상 편집

**5주차** 프로젝트 3 움직이는 타이포그래피

**6주차** 프로젝트 3 프로젝트 2에 움직이는 타이포그래피 편집

**7주차** 프로젝트 4 스틸 이미지, 동영상, 움직이는 타이포그래피 편집

**8주차** 프로젝트 5 음향

**9주차** 프로젝트 5 프로젝트 4 동영상, 음향 편집

**10주-15주차** 프로젝트 6 영화 오프닝 타이틀 시퀀스 제작

## 우수작

위: 우울한(15초) / 아래: 영화 〈아메리칸 사이코(American Psycho)〉 타이틀 시퀀스(30초)

## 27  협업으로
### 시간의 이야기 만들기

▸ 시간
▸ 스토리텔링

### 개요와 목표

· 아날로그적 체험 방식으로 창의적 표현
  활동을 고무하며 협동 작업을 통한 소통을
  경험하도록 한다.
· 아날로그적 시간을 디지털화하는 작업을 통해
  영상 요소인 시간에 대한 개념을 습득한다.

### 준비

#### 재료

· 연필, 물감, 그리기 재료
· 스케치북: 스토리보드를 만드는 데 사용한다.
· 연습장: 아이디어 구상과 브레인스토밍
  과정에서 사용한다.
· 도화지: 도화지를 오려서 기초 모형을 만들 수
  있으며 지질과 색상을 선택할 수 있다.

#### 도구

· 가위, 풀, 카메라
· 삼각대: 흔들림 없는 스틸 컷을 촬영하기 위해
  카메라를 고정시킨다.

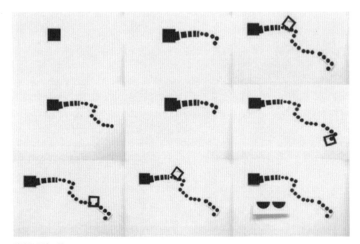

협업을 통한 소통

## 과제 제작

· 결과물에서 시간 변화를 볼 수 있도록 한다.
· 시간성을 더할 때 어떤 요소가 중요한지 경험을 이야기할 수 있어야 한다.
· 협업 작업을 통한 소통 경험을 이야기할 수 있어야 한다.

## 작업 과정

· 아날로그적 이미지를 만든다.
· 만든 이미지를 시간의 흐름에 따라 변화된 이미지로 만든다.
· 만든 이미지를 촬영해 디지털화한다.
· 만들어진 이미지를 영상으로 편집한다.
· 편집한 영상에 음향과 영상 효과를 주어 재편집한다.

## 소요 시간과 진행 계획

**1주차** 그리기 재료와 가위, 풀 등을 활용해 도화지에 간단한 움직임 제작
**2주차** 기본 도형으로 이미지를 만들고 연상되는 이야기 구성
**3주차** 스톱 모션 기법을 활용한 영상을 만들기 위한 스토리보드 제작
**4주차** 스토리보드의 구성에 따른 장면 이미지 제작
**5-6주차** 만들어진 이미지를 한 컷씩 촬영하고 촬영한 이미지를 영상으로 편집
**7-8주차** 편집한 영상에 음향을 입히고 영상 효과를 입혀 재편집

## 작업 과정

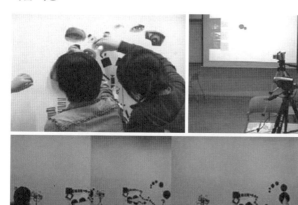

**28  스마트폰 애플리케이션을 활용한 스톱 모션 애니메이션**

▸ 움직임: 영상 속 움직임 표현
▸ 스토리텔링

## 개요와 목표

- 촬영과 편집을 할 수 있는 스마트폰 애플리케이션으로 피사체의 움직임 속도와 타이밍을 자유롭게 연출하는 스톱 모션 촬영 기법을 이용해 창의적 애니메이션을 기획하고 만든다.
- 기획부터 연출, 시나리오, 캐릭터 디자인, 스토리보드, 애니메이팅, 촬영, 편집, 음향, 배급에 이르기까지 애니메이션의 파이프 라인과 제작 과정을 체험하면서 직무 분야별 특성과 협업의 중요성을 이해할 수 있다.
- 시간 예술인 영화와 애니메이션에서 프레임, 운동과 정지, 순간의 의미를 설명할 수 있다.

## 준비

**도구** 시나리오에 따른 피사체, 스마트폰, 태블릿 등 모바일 기기
**소프트웨어** 스마트폰 애플리케이션

## 제작 과정

· 4-6명씩 조를 만들고 아이디어 회의를 통해
  콘셉트를 설정해 기획하고 30초 이내의
  애니메이션 스토리보드를 만든다.
· 스토리보드를 바탕으로 각 캐릭터를 스케치한
  뒤 적합한 재료를 사용해 캐릭터를 만든다.
· 조원 가운데 연출, 촬영, 조명, 배우, 효과
  등의 역할을 분담한 뒤 스토리보드를 토대로
  촬영한다.
· 촬영된 사진은 동영상 파일로 저장해 편집할
  수 있다.
· 대사를 직접 녹음하거나 이야기에 적합한
  배경 음악이나 효과음을 삽입한다.

## 단계별 유의 사항

기획에서부터 캐릭터, 무대 제작, 촬영, 편집
단계까지 주어진 시간 안에 효과적으로 공동
작품을 완성하도록 한다.

### 기획

· 짧은 애니메이션을 만들므로 되도록
  단순하면서 창의적 이야기와 콘셉트를
  구상한다. 충분한 브레인스토밍을 통해 조원
  각자의 의견을 모은다.
· 캐릭터와 무대 제작: 재활용품이나 색 찰흙,
  지점토, 보드지, 컬러 모루, 관절 인형, 눈알,
  솜, 색종이 등 다양한 재료를 활용해 만든다.

### 촬영

· 캐릭터의 동선과 속도 등을 조절하면서
  초당 3프레임 기준으로 촬영한다. 프레임
  사이의 잔상을 통해 피사체의 위치를
  지정하면서 촬영할 수 있다.

### 편집

· 자유롭게 재생 시간을 설정해 자연스럽고
  효과적인 편집 효과를 시도한다.
  (12-18프레임/1초)

## 작업 과정

1. 기획하고 스토리보드 제작
2. 조명, 무대와 소품 배치
3. 화면을 터치해 한 프레임씩 촬영
4. EDU 모션 인터페이스
5. 프레임 사이의 잔상을 보고 피사체 위치 지정
6. 편집, 녹음, 동영상 저장 진행
7. 프레임을 삭제하거나 속도와 투명도 등 조절
8. 재생하고 내보내기
9. 촬영 장면

## 제작 팁

· 캐릭터를 만들 때 너무 딱딱하거나 쉽게
  부서질 우려가 있는 재료는 피한다.
· 프레임이 누적되면 용량이 지나치게 커질 수
  있으므로 촬영할 때 해상도를 애니메이션에
  적합한 정도로 조정한다.
· 스마트폰으로 촬영할 때 간편 스톱 모션
  촬영 애플리케이션을 사용해 수동이나 자동
  기능으로 촬영할 수 있다.

## 수업 팁

· 최근 스톱 모션 기법으로 만들어진
  애니메이션과 영화를 소개해 호기심과
  참여 동기를 유발한다.
· 기획의 단계에서부터 기술적 완성도보다는
  창의적 아이디어와 독창적 콘셉트를
  유도한다.
· 적절한 인원의 조를 구성하고 충분한
  브레인스토밍을 하게 한다. 협업과 참여도의
  중요성을 강조한다.
· 조원 각각의 재능과 관심 분야를 반영해
  효율적 역할 분담을 이루도록 한다.
· 캐릭터를 만들 때 창의적인 주변의
  사물을 제시하고 캐릭터의 성격에 맞는
  표현 방법을 선택하게 한다.
· 제작 과정에서 팀워크와 협업의 중요성을
  강조한다.

## 필요한 지식과 능력

· 애니메이션의 종류와 제작 기법 지식
· 애니메이션의 프레임과 컷의 원리 지식
· 스마트폰, 태블릿 등 모바일 기기 활용 능력
· 모바일 애플리케이션 운용 능력

## 스마트폰 애플리케이션

· 안드로이드와 iOS에 각각 무료로 지원되는
  스톱 모션 애니메이션 애플리케이션이 있다.
· 주로 수동 촬영과 자동 촬영 기능으로 나뉘어
  있고, 자동 촬영의 경우 프레임 간격을 상세히
  설정하는 기능이 있어서 움직이는 피사체를
  촬영할 때 쉽게 사용된다.

## 스마트폰 애플리케이션 종류

 툰타스틱(Toontastic)
스토리에 따라 도입, 갈등, 도전, 절정,
결말의 5단계로 구조화하고 원하는
단계에서 프레임 추가와 삭제 가능

 마이크리에이트 라이트(MyCreate Lite)
한 화면에 촬영 화면과 편집 화면이 둘로
나뉘어져 동시에 확인 가능

 애니메이션 데스크(Animation Desk)
프레임을 한 번에 나열해 간단하게 살펴볼 수
있으며 터치를 통해 원하는 프레임으로
이동 가능

 룩시 애니메이터(Luxy Animator)
안드로이드 환경에서만 설치할 수 있는
애플리케이션으로 조작법은 비슷한 스톱 모션
애니메이션 애플리케이션과 동일

### 우수작과 주의해야 할 점

**우수작**
- 짧은 길이의 애니메이션에 적합한 명료한 주제와 스토리 전달력, 창의적 스토리와 기획력이 보인다.
- 캐릭터를 만들 때 독창적으로 재료를 선택하고 디자인했다.
- 효율적 협업을 이루어 빠른 시간에 완성도 높은 작품을 만들었다.

**주의해야 할 점**
- 기존에 소개된 스톱 모션 애니메이션이나 페이퍼 애니메이션을 흉내 내거나 비슷한 캐릭터를 만들었다.
- 편집 단계에서 너무 느리거나 빠르게 만들어서 작품을 해석하는 것이 어렵다.

### 소요 시간과 진행 계획

**1주차** 애니메이션의 원리를 이해하고 창의적 작품 감상, 조를 구성해 콘셉트과 제작 방향 기획
**2주차** 스토리텔링을 고려해 스토리보드 제작, 캐릭터와 무대, 소품 등 제작
**3주차** 각 조원이 맡은 분야에 최선을 다해 촬영
**4주차** 촬영한 소스를 편집해 비디오와 오디오 마무리
**5주차** 각 조의 작업을 감상하며 비평과 평가의 시간을 가짐

### 전문 디자인 작업과의 연관성

- 실사 영화와 애니메이션 장르로 표현할 수 있는 무한한 상상력의 예술 세계에 관해 이야기해본다.
- 전문 인력과 제작진이 완성한 영화, 애니메이션 작품을 조사하고 분석한다.
- 스톱 모션 애니메이션의 특징과 활용 분야를 조사해 전문 디자인과의 연관성을 생각한다.

---

### 우수작
학생작(세종대학교)

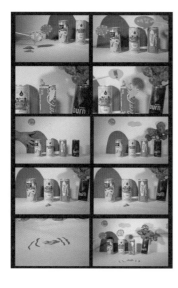

### 전문 디자인 작업

정민영의 〈낙원〉

정민영의 〈메리 골라스마스〉

# 29 리빙 스컬처

▸ 움직임: 영상 속 움직임 표현

## 개요와 목표

· 인간의 몸을 살아 있는 조각으로 만들어본다. 인체와 디자인, 공간을 함께 연구해보는 통합 실습으로 4-5명으로 조를 짜 진행한다.
· 최소 2개의 캐릭터를 만들어야 하며 점, 선, 면 같은 가장 기초적 조형 형태를 기본으로 인체에 새로운 무브먼트를 만들어줄 수 있는 인체 조각물(의상)을 설계해 영상 작업으로 만든다.

## 준비

· 인체 조각을 만들 수 있는 어떤 재료든 사용할 수 있다. 저렴한 일상 용품을 구매해 분리와 해체 작업을 통해 새로운 조형 형태로 만들 수 있다. 일반 화방에서 구할 수 있는 폼보드나 나무 조각 등도 제작에 활용할 수 있다.

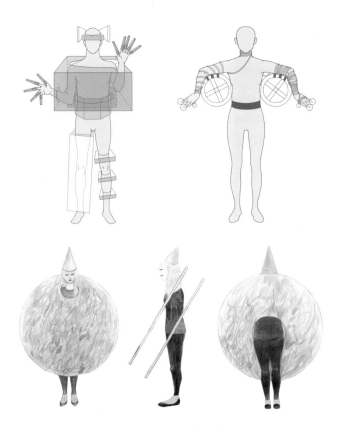

다양한 인체 조각 의상 드로잉

## 과제 제작

· 인간의 몸의 구조와 동작을 먼저 숙지하고 이에 적합하다고 생각하는 재료를 구한다. 몸에 맞게 설계해 새로운 동작을 만들어 살아 있는 조각물을 만들어낸다.

· 의상 제작과 동작 설계가 완성되면 각 캐릭터의 주제에 맞는 적합한 장소를 선택해 카메라 슈팅 작업을 진행하고, 최종 영상물은 프리미어로 편집해 완성한다.

## 규정과 주의 사항

· 캐릭터 의상 드로잉과 스토리보드, 2분 영상 작업을 필수적으로 만들어 제출한다.

· 캐릭터의 주제와 이야기 서사 구조를 형성하는 데 제한은 없다. 하지만 재료의 특성과 몸의 구조가 어떻게 만나 새로운 동작과 움직임을 만들어내는지 면밀히 관찰하고 카메라에 담아내야 한다.

· 촬영 장소 또한 살아 있는 조각 캐릭터의 특성을 효과적으로 보여줄 수 있는 야외나 실내 스튜디오를 선택해 촬영한다.

## 제작 팁

· 다양하고 저렴한 재료를 생활용품점에서 구해 활용한다.

· 인간의 몸이 만들어내는 일반적 움직임이 아닌 다양한 몸짓 언어를 동물의 움직임, 자연물의 형태, 기계적 물체의 동작 등에서 착안해 의상을 만든다.

· 야외에서 촬영할 경우 날씨와 시간의 차이에 따른 빛을 고려하고 실내 촬영일 경우 배경 처리와 조명의 사용을 통해 카메라 워크의 효과를 극대화할 수 있다.

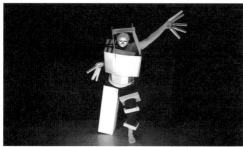
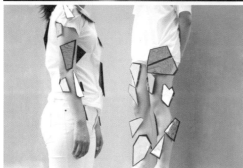

드로잉을 실형해 만든 인체 조각

### 필요한 지식과 능력

· 조형물 드로잉과 제작 능력
· 카메라 촬영 능력
· 영상 소프트웨어 편집 능력
· 팀워크

### 소요 시간과 진행 계획

**1주차** 아이디어 구상, 이야기 구성과
재료 탐구
**2주차** 의상 드로잉, 스토리보드 제작을
통해 작업 구체화와 제작
**3주차** 카메라 샷에 대한 워크숍과 촬영
**4주차** 영상 편집, 완성

### 전문 디자인 작업과의 연관성

순수 예술 비디오, 아트 디렉션, 뮤직
비디오 등 비주얼 디렉팅 관련 분야와 기획,
제작 등 총체적으로 연관된다.

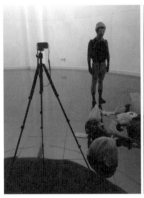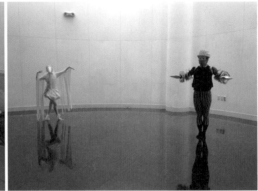

영상 촬영

인체 조작 의상 드로잉

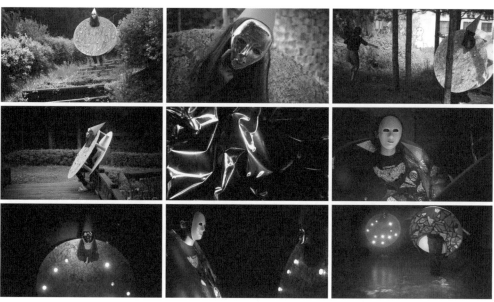

영상 작업 스틸 이미지

## 30 예술 의상 소재 개발

▸ 질감

### 개요와 목표

· 실제 원단으로 의복 구성을 하기 전에
디자인의 원리와 요소를 바탕으로 한 조형
감각을 체득하고 창의적 실습을 통해 의상
디자인으로의 활용과 응용을 실현하는 기초
조형 능력을 개발하기 위한 실습이다.

· 학생들의 흥미 유발을 위해 패션 컬렉션의
꽃이라 할 수 있는 예술 의상(art wear)
디자인의 콘셉트 설정과 디자인 모티브 탐색,
이를 활용한 아이디어, 디자인 발전 리서치가
선행되며, 그 뒤에는 결과물을 실체화하기
위한 소재 개발 연구와 실습이 진행된다.

· 위의 과정을 통해 패션 디자인을 위한 기초
과정과 기존에 존재하는 소재를 활용하는
것이 아닌, 소재를 스스로 개발하고 만들 수
있는 상상력과 제작 능력을 기른다.

### 준비

**재료** 원단, 종이 등 의복 제작에 적용할 수
있는 유연한 소재, 필요하다면 일부 표면의
장식을 위한 비패브릭 소재 허용
**도구** 원단 가위, 커터, 그레이딩 자,
사포, 히팅건

## 제작 과정

· 개별 작품 주제인 디자인 콘셉트를 선정하고 이를 구체화하기 위한 시각 자료를 수집한다.
· 예술 의상을 디자인할 때 준비된 시각 자료 가운데 주제에 가장 적합한 것을 선정해 인체 위에 배치한다. 수작업, 디지털 작업 모두 가능하다.
· 완성된 예술 의상 디자인에 가장 적합한 소재 샘플을 수집한다.
· 수집된 소재 샘플 가운데 디자인 모티브에 가장 적합한 것을 선택해 완성된 예술 의상 디자인의 주제라 할 수 있는 부분의 소재를 개발한다.

## 규정과 주의 사항

· 예술 의상이라 할지라도 의복이 기본적으로 해야 하는 기능, 즉 착용할 수 있는 소재 샘플 준비와 소재 개발이 전제된다.
· 의복의 장식적 측면을 고려한 디자인과 소재의 선택이 필요하며 개발 작업할 때 신체에 위해가 될 만한 소재는 피한다.

## 수업 팁

· 수업 전반에 영향을 미치는 콘셉트를 설정할 때 저학년을 대상으로 하는 기초 수업이라는 점을 감안해 학생이 지닌 역량을 초과하는 주제는 피한다.
· 소재 개발 샘플은 20×20센티미터 크기의 정사각형 형태로 만들어 예술 의상을 연구할 때 참고하기 쉽도록 한다.
· 소재 개발 가운데 소재를 그을리거나 왁싱, 커팅하는 작업을 할 때 필히 수술용 고무 장갑을 준비해 원활한 작업과 안전사고에 유의한다.
· 학생마다 주제와 다루어야 하는 소재가 다르기 때문에 강의자 또한 다양한 범주의 소재에 관한 지식을 먼저 익혀야 하며, 되도록 위험한 가공 방법은 피하도록 유도해야 한다.

## 제작 과정

1. 콘셉트 설정
2. 디자인 모티브 조사
3. 예술 의상 디자인 1: 스케치
4. 예술 의상 디자인 2: 콜라주
5. 적용 소재 개발을 위한 조사
6. 소재 개발 완성

## 필요한 지식과 능력

· 인체 드로잉과 패션 드로잉 능력
· 수집한 자료를 보고 인체 위에 그리거나
  배치된 시각 자료를 보고 재해석해 형태를
  그릴 수 있는 능력

## 소요 시간과 진행 계획

**1주차** 주제, 디자인 콘셉트 설정
**2주차** 콘셉트에 따른 시각 자료 수집
**3주차** 수집된 시각 자료를 이용한 예술 의상
디자인, 소재 샘플 수집
**4주차** 예술 의상 소재 개발 작업
**5주차** 최종 마무리, 소재 개발 샘플 제출

## 우수작

학생작(국민대학교)

크랙

이끼

안개 낀 숲

마그마

달빛

흐름 텍스타일

## 주의해야 할 점

인조 가죽 소재 자체의 질감에
지나치게 의존했다.

풍선 모티브의 콘셉트에 적절하지
않은 소재를 선택했다.

## 우수작과 주의해야 할 점

### 우수작
- 빙하나 바위의 갈라진 틈을 패브릭 소재를 이용해 표현했다.
- 이끼의 늘어지는 형태, 색, 질감을 패브릭 소재를 통해 표현했다.
- 안개 낀 숲의 이미지를 패브릭으로 표현할 때 유화 페인팅 기법을 적용했다.
- 마그마와 화산 지형의 이미지를 패브릭 소재를 중첩해 표현했다.
- 달빛이 비치는 전경을 펠트와 실, 패브릭 소재의 중첩을 통해 표현했다.
- 유체가 흐르는 이미지를 표현할 때 쉬폰 레이스 테이프를 중첩했다.

### 주의해야 할 점
- 소재의 의존성이 작업자의 해석과 가공 등에 학습 효과가 보이지 않는다.
- 소재 선택에 실패했다.

## 전문 디자인 작업과의 연관성
- 상업 패션 가운데 오트 쿠튀르 의상 디자인, 연극이나 영화 등 공연을 위한 작품 의상, 에코 디자인으로 대변되는 소재 재가공 패션 디자인이나 디자인을 위한 기초 지식과 능력을 익히는 것과 관련된다.

## 전문 디자인 작업

알라바마 채닌(Alabama Chanin)의 장식적 소재 디자인

리에디지오니(Riedizioni)의 장식적 가방 소재 디자인

# 31 팝업 카드

▸ 움직임: 제품 구조 속 움직임 표현
▸ 구조: 지기 구조

## 개요와 목표

· 팝업 카드는 평면으로 접혀진 카드가
펼쳐지면서 입체로 전환되는 종이 구조
조형물이다.

· 이 과제를 통해 평면에서 입체로, 입체에서
평면으로의 전환 과정을 훈련할 수 있으며,
수학적 접근을 활용해 전개도를 만드는
능력을 기를 수 있다.

· 시각 디자인, 제품 디자인, 공간 디자인 등
디자인의 여러 부문에 걸친 기본적 조형 능력
형성에 기여할 수 있으며, 짧은 과정으로도
만들 수 있는 실습이다.

## 준비

### 재료

· A4 용지: 연습 과정에서 적합하다.

· 방안색지: 한 면은 색지, 뒷면은 1–2밀리미터
단위로 그리드가 그려진 색지로, 절단선과
절곡선의 길이를 계산하기 편리하다.

· 색지: 방안색지와 달리 다양한 지질과 색상을
선택할 수 있다.

### 도구

· 가위: 팝업 카드를 빠르게 만들 때 사용한다.

· 칼: 정밀하게 설계된 팝업 카드를 재단할 때
사용한다.

· 커팅 매트: 칼질할 때 깔고 사용한다.

· 자: 칼질할 때 사용한다.

· 풀, 테이프: 부득이하게 잘린 조각을 붙일 때
사용한다.

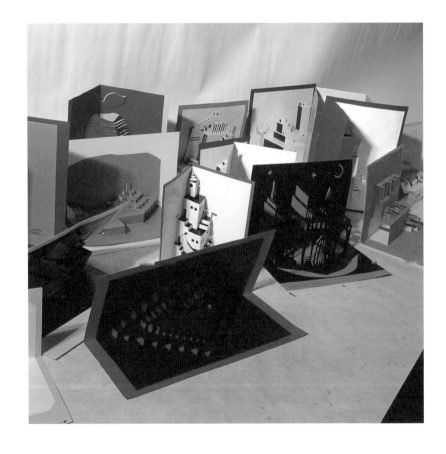

## 소요 시간과 진행 계획

### 1주차

- 입문 단계에서는 주어진 전개도를 따라 만들어보는 과정을 거치는 것을 권장한다.
- 본격적으로 작품을 만들기 전에 우수한 선행 작품을 응용해 만들어보면서 성취감을 맛보고 요령을 습득한다.
- 이어서 가위를 이용한 빠른 시작품 제작을 시도한다. 절취선을 정확히 설계하고 이를 칼로 오려내 팝업 카드를 만드는 것보다, 가위로 즉흥적으로 오려가면서 만드는 과정에서 더 많은 발견과 창작 요령을 습득할 수 있다.

### 2-3주차

- 동일한 요령으로 반복해 만든다. 전개도를 만들 때 기초 단계에서는 일러스트레이터를 이용하는 것보다 손으로 작업하는 것이 효과적이다.

## 규정과 주의 사항

- 접혔을 때 평면이 되어야 한다.
- 접힘 방향은 가로 방향이든 세로 방향이든 무방하다.
- 접힘 횟수는 한번이 기본이나, 방향을 바꾸며 두 번 접히는 구조(ㄱ 형상)도 가능하다.
- 카드를 펼치는 움직임만으로 팝업이 작동해야 한다.
- 잘라낸 조각은 되도록 없거나 있더라도 최소화하는 것을 권장한다.
- 표면 채색과 장식은 원칙적으로 금지된다.
- 완성작은 접어서 봉투에 넣어 제출하는 것을 권장한다.
- 작품을 과제로 제출하게 할 경우 학생들이 오픈 소스를 이용해 제작(표절)할 위험이 있다. 따라서 과제를 부여하기보다는 수업 시간 내에 만들도록 하는 시험 형식을 권장한다.

## 제작 팁

### 전개도 제작 요령

- 만들어질 입체물을 상상해 그린다.
- 이 입체물을 투시도로 그린다. 이때 옆면은 빈 것으로 상상해 그리고, 반드시 사각형 형상이 되도록 수정한다.
- 입체물을 마음속에서 쓰러뜨려본다.
- 쓰러뜨린 형상을 바탕으로 전개도를 그린다. 사선은 계단으로 변형한다. 절단선과 절곡선 (산접기, 골접기)을 구분한다.

### 팝업 움직임 제어

- 잘 만들어진 팝업 카드는 펼치는 동작 하나만으로 모든 부분이 따라 움직인다. 따라 움직이지 않거나 제멋대로 움직이는 부분이 있다면 제어가 되지 않는 것이다.
- 제대로 제어되도록 하기 위해서는 4절 링크 원리를 이용해 모든 접힘점이 부유하지 않도록 해야 한다.

## 작업 과정

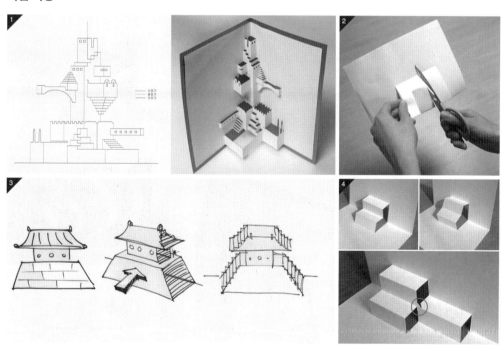

1. 전개도를 인쇄해 나누어주고 그대로 만들도록 하는 실습 과정

2. 가위를 이용한 빠른 제작 연습

3. 왼쪽부터 입체물 상상, 공간 스케치, 전개도 제작

4. 제어가 되지 않는 움직임(위), 제어가 되도록 하는 요령(4절 링크 원리 이용)

## 필요한 지식과 능력

- 꼼꼼한 제작 능력과 태도
- 4절 링크 구조, 특히 구동 링크와 종동 링크에 대한 이해

## 과제 제작

- 칼로 자를 경우 커팅 매트 등을 이용하는 것을 권장한다.
- 절단선을 잘라낼 때 정확한 설계인지 확인해 불필요하게 잘리지 않게 유의한다.
- 절곡선(산접이, 골접기)의 경우, 칼등이나 다 쓴 볼펜 등으로 결을 잡아주면 깔끔하게 접을 수 있다. 이때 도구의 두께는 종이 두께 등을 종합적으로 고려해야 한다.
- 색지를 이용하면 백지를 사용할 때보다 화려한 배색 효과를 얻을 수 있다. 특히 색지를 2장 겹쳐서 제작하면 더 효과적이다.

## 우수작

- 중심이 되는 입방체를 정면에 배치하고 계단처럼 보이는 구조를 사선으로 배치해 긴장감과 집중력을 높였다. 기하학적 구성이 돋보인다.
- 카드를 좌우로 펼치는 동작에 따라 교회가 나타난다. 표면에 적절하게 구멍을 내서 장식적 효과를 연출했다.
- 사선으로 접히는 뾰족탑과 좌우 비대칭 구도의 건물 외형이 긴장감을 연출한다. 과도하지 않는 수준에서 잘라내기 방식으로 만든 좌측 배경의 초승달은 이미지를 생생하게 전달한다.
- 구상적 개구리 형상을 이미지화했다. 초록 색지 선택, 접힘면 하단의 발 처리 등으로 이미지 전달 효과를 높였다.

## 우수작

학생작(인제대학교)

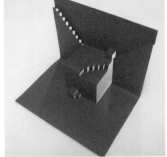

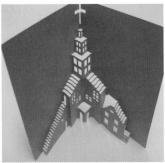

## 주의해야 할 점

평평하게 접히지 않는 작품

정확하지 않은 절취선

펼쳐지지 않는 접힘점

## 주의해야 할 점

· 평평하게 접히지 않는다.
· 접힘점이 제어되지 않거나 펼쳐지지 않는다.
· 접힘점이 접히기는 하나 제멋대로 움직인다.
· 접힘점이 펼쳐지지 않는다.
· 절단선이 원래 길이보다 더 길게(또는 더 짧게) 되어 있다.
· 패턴을 단조롭게 반복 적용했다.
· 접힘 구조가 아니라 장식적 처리에 집중해 잘리는 조각이 너무 많다.

## 전문 디자인 작업과의 연관성

### 카드 디자인

· 팝업 카드는 카드 디자인 등에 직접적으로 연관된다. 뛰어난 카드 디자인은 시각 인쇄물임과 동시에 구조 디자인 결과물이다.

### 팝업북 디자인

· 책장을 펼칠 때마다 그림이 튀어나오는 팝업북은 종이로 만들 수 있는 구조적 실험과 가능성을 극대화한 작품이다. 『신데렐라』, 『인어공주』 등 동화를 소재로 한 뛰어난 팝업북 작품이 많다.

### 패키지 디자인

· 종이팩, 사과 상자, 각종 케이스 등 지기 구조를 활용한 패키지 디자인은 2차원 면재를 이용한 3차원 입체물 구성이라는 점에서 구조적 이해와 창의성을 필요로 한다.

## 전문 디자인 작업

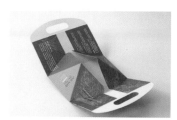

지기 구조 패키지(Angle Visual Interaction, Taiwan)

메튜 라인하트(Matthew Reinhart)의 팝업북

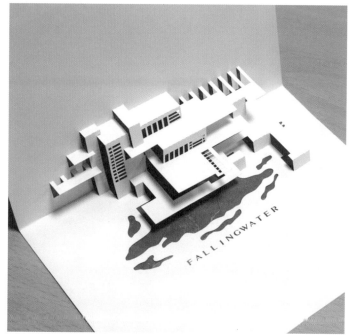

낙수장(Falling Water) 기념품 숍의 팝업 카드

## 32 갈아내기 방법을 활용한 입체 조형

▶ 형태: 입체와 공간

### 개요와 목표

· 1차적으로 손으로 형태를 만들고 말린 뒤 갈아내는 방식으로 제작하는 3차원 조형 연습이다. 입체를 손으로 직접 만져가며 형태를 떠올리는 직관적 조형 능력을 기른다.

· 갈아내기 방법을 통해 미세한 면의 흐름과 변화를 직접 만들 수 있다. 외곽선의 실루엣은 면과 면이 만나 이루어지는 것을 이해하며 형태를 완성해나간다. 컴퓨터로는 표현하기 어려운 미묘한 세부 형태와 입체 형태의 변화를 이해하는 데 도움이 된다. 큰 형상과 실루엣이 조화를 이루는 수준 높은 입체 조형 능력을 익히는 실습이다.

· 형태를 만들 때에는 스케치를 바탕으로 입체 형태를 재현하기보다는 입체 스케치를 한다는 생각으로 형태를 만들어간다. 완성되었을 때의 연상 단어를 제시하는 것을 권장한다.

· 지점토를 재료로 하기 때문에 값싸고 쉽게 구할 수 있다.

### 준비

#### 재료

· 지점토(일반 지점토를 사용해야 하며, 천사토나 유토, 고무 찰흙, 점토 등의 재료는 적합하지 않음)

#### 도구

· 필수: 사포, 방진 마스크, 신문지, 붓
· 선택: 나무 젓가락, 털실, 모델링 페이스트(갈라진 틈이나 홈 메우기), 락카, 수성 페인트(도색)

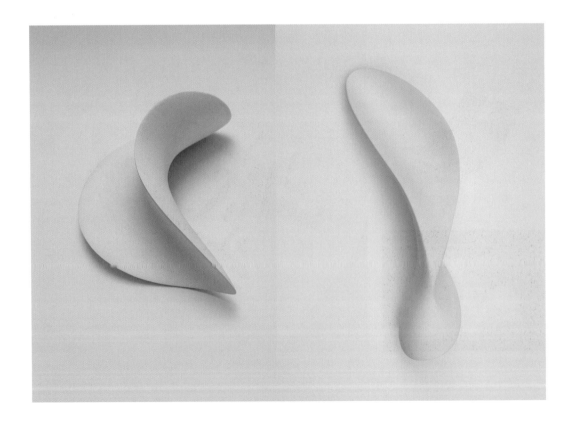

## 과제 제작

### 1차 가공
- 주어진 시간 동안(15분) 지점토를 고르게 반죽한 뒤 제시된 이미지나 즉흥적으로 만들고 싶은 형태를 대략적으로 만든다.

### 건조
- 만든 형태를 통풍이 잘 되는 그늘에서 완전히 말린다. 자주 뒤집어줘야 빨리 마를 수 있다.

### 갈아내기
- 잘 마른 지점토를 사포를 이용해 형태를 만든다. 처음에는 50방 사포부터 시작해 조금씩 고운 사포를 사용해 불필요한 부분을 제거해 가며 면을 만든다.
- 입체적 세부와 면의 변화, 형태와 형태가 만나는 연결 부분을 손으로 만져가며 만든다.
- 실루엣과 면을 계속 확인해야 하며, 전체적 형상이 조화로운지 계속 확인한다.

## 규정과 주의 사항

- 충분히 반죽하지 않고 형태를 만들면 갈아내는 과정에서 갈라진 틈이 생길 수 있다. 돌출된 돌기는 갈아내면 사라지지만 틈은 없애기가 어려우니 주의하도록 한다.
- 지점토는 포장을 개봉한 뒤 15분 이상 지나면 마르므로 가급적 빠른 시간 내에 만들 수 있도록 한다. 작업할 때 표면에 물을 바르지 않는 것을 권장한다. 건조할 때 표면이 갈라지기 때문이다.
- 갈아내기 방법을 이용해 만들 것을 감안해 너무 작은 틈새나 사포가 들어가기 어려운 요철이 있는 형태는 계획하지 않는다.
- 지점토는 습기에 약하므로 완성된 작품을 보관할 때에는 습기에 유의한다.
- 건조 시간이 걸리기 때문에 2주 이상 시간을 두고 수업을 진행하는 것을 권장한다.

## 제작 팁

- 큰 형태를 만들려면 나무젓가락과 털실을 이용해 뼈대를 만든 뒤 지점토를 덧붙인다.
- 갈라진 틈이 생겼을 때 모델링 페이스트 등을 이용해 틈을 메운 뒤 가공할 수 있다.
- 사포는 종이 사포와 천 사포, 스펀지 사포 등 다양한 종류가 있다. 본인이 만들려고 하는 형태에 맞게 다양하게 구비해 사용하면 의도한 형태를 쉽게 만들 수 있다.
- 건조 과정에서 젖은 지점토는 회색을 띄며 완전히 마른 지점토는 흰색이 된다. 속까지 마르는 데에는 많은 시간이 걸리므로 갈기 전에 표면을 확인한다.

## 작업 과정

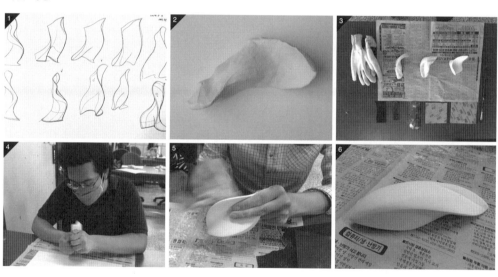

1. 스케치

2. 1차 가공된 형태

3. 갈아내기 가공을 위한 준비물과 재료 지점토를 완전히 말린 상태로 준비

4. 분진 방지 마스크 착용

5. 면과 선의 방향을 살피며 사포로 갈아내며 형태 만들기

6. 면과 선의 흐름을 계속 확인해 점점 고운 사포를 이용해 마무리

## 수업 팁

- 지점토는 건조되는 과정과 갈아내는 과정에서 70퍼센트 이하로 작아지므로 가급적이면 처음에 만들 때 가공하기 어려울 정도로 작게 만들지 않는다. 150그램 이상의 지점토를 이용해 형태를 만들 수 있도록 지도하는 것을 권장한다.
- 마르는 시간을 감안해 1차 형태는 완성을 목표로 하는 작품 수의 2배 이상 만들도록 지도한다.
- 속까지 마르지 않은 지점토는 전자레인지에 10초씩 반복해 돌리면 빨리 말릴 수 있다.
- 갈아내기 작업을 할 때 지점토 가루가 날리므로 책상 위에 신문지 등을 깔아 수업한 뒤 정리하기 쉽도록 하고 방진 마스크 착용을 권장한다.

## 필요한 지식과 능력

### 입체 형태의 이해

- 실루엣과 면의 개념
- 면과 면이 만나는 다양한 방법에 대한 이해 필요

### 면과 그림자에 대한 이해

- 날카롭게 꺾이는 면과 부드럽게 넘어가는 면을 다룰 수 있는 제작 기술

## 소요 시간과 진행 계획

1주차  연상 단어를 통한 이미지 스케치
2주차  1차 형태 만들기
3주차  건조 (다른 커리큘럼 실시)
4주차  형태 다듬기 갈아내기
5주차  면 만들기, 완성

3-4주 일정으로 수업을 진행할 수 있다. 중간에 다른 커리큘럼을 진행하며 1주 정도 쉬면 확실히 건조될 수 있다.

## 우수작

학생작(상명대학교)

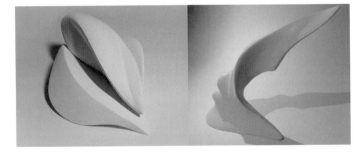

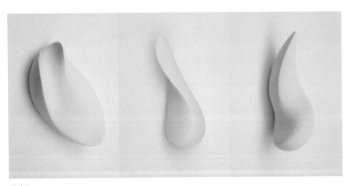

시범작

## 주의해야 할 점

면이 정리되지 않아 실루엣 선이 보이지 않는다.

자연물을 그대로 형상화했다.

입체감이 느껴지지 않는다.

## 우수작과 주의해야 할 점

### 우수작

· 실루엣이 아름답고 면의 변화가
  다채로우면서도 명암의 흐름이 자연스럽다.
· 입체 형상으로 양감과 볼륨감이 느껴지면서도
  선의 아름다움이 느껴진다.
· 손으로 느껴지는 형태의 리듬감과 변화가
  매력적이다.

### 주의해야 할 점

· 자연의 형상을 노골적으로 모방했다.
· 면의 변화가 단조롭고 리듬감이 느껴지지
  않는다.
· 실루엣이 다듬어지지 않고, 면과 조화를
  이루지 못한다.
· 마감이 거칠어 완성도가 낮다.

## 전문 디자인 작업과의 연관성

· 유기체적 형상의 연구나 외형이 중요한
  제품의 프로토타입 제작에 활용할 수 있다.
· 유기체적 형태와 유선형 형태의 세부를
  발전시키는 데 활용할 수 있고, 리모컨이나
  향수병, 전기 면도기 등 크기가 작은
  사물의 형태를 디자인하는 방식으로
  활용할 수 있다.

## 전문 디자인 작업

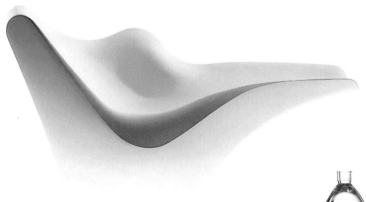

도쿠진 요시오카(吉岡 德仁)의 의자

로스 러브그로브(Ross
Lovegrove)의 생수병

자하 하디드의 향수병

**모노리스**

▶ 형태: 입체와 공간

## 개요와 목표

- 끌이나 사포 같은 간단한 도구로 손쉽게 가공할 수 있는 핑크폼이나 화이트폼을 사용해 추상적 디자인 콘셉트를 3차원적으로 형태화하는 조형 연습이다. 이 실습을 시작하기에 앞서 학생들은 대칭, 비대칭, 주체적, 부수적, 종속적, 시각적 무게감, 리듬감, 게슈탈트 같은 조형 언어와 개념을 이해해야 한다.
- 학생들은 모두 같은 직사각형 모양 (3 ×3× 16 인치)의 폼에 긴장감, 역동감, 모던함, 속도감, 수려함, 우아함 등 자신이 선택한 콘셉트를 직육면체 덩어리를 깎아나가며 구현해낸다.
- 조형감 훈련과 함께 학생들의 입체와 평면 스케치 훈련과 폼 모델링에 대한 자신감을 고취시키는 데에도 효과적이다.

## 준비

**재료** 스티로폼, 핑크폼
**도구** 커터, 사포, 끌, 마스킹 테이프, 열선

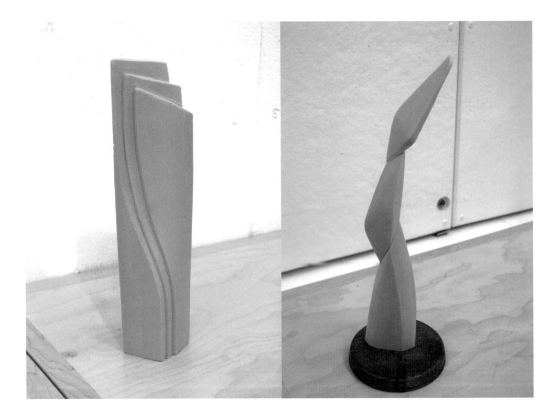

## 과제 제작

- 학생이 스스로 원하는 디자인 콘셉트를 정하거나 몇 가지 알맞은 콘셉트를 미리 준비한다.
- 선택한 콘셉트의 입체적 표현을 위해 여러 장의 스케치를 하도록 한다. 이때 평면도, 정면도, 측면도와 이의 삼차원으로의 전환을 위해 스케치나 소프트웨어 작업을 진행한다.
- 처음에는 작은 사이즈의 폼을 이용해 프로토타입을 만들어서 몇 가지 아이디어를 구체화해본다.
- 디자인 콘셉트의 실질적 구현을 위해 반복적 수정과 보완의 과정을 거쳐 최종 디자인을 선정한다.
- 최종 디자인은 칼, 끌, 사포 등을 이용해 깎고 다듬어서 구체적 형상을 가다듬는다.

## 규정과 주의 사항

- 최종 디자인은 다른 보조물의 도움 없이 독립적으로 테이블 위에 설 수 있어야 한다.
- 종종 학생들이 형태를 과도하게 깎아내는 경우가 있는데, 이 작업은 조각이 아닌 디자인 작업이라는 것을 주지시키고, 깔끔하고 정갈하게 표현하도록 유도한다.
- 어느 방향에서 바라보아도 조형적 심미감이 나타나야 하지만 앞과 뒤를 구분해 표현하는 것은 상관 없다.
- 최종 디자인을 설명하면서 조형 언어를 사용해 느낌이 아닌 분석적 설명을 통해 발표한다.

## 제작 팁

- 선택한 콘셉트를 시각적으로 표현할 때 어떤 시각적 요소가 콘셉트를 나타내는 데 주요한 역할을 하는지 기존의 제품을 살펴보며 연구한다.
- 면과 면이 만나면서 생기는 각을 조금 더 효과적으로 표현하기 위해, 마스킹 테이프를 붙이고 그 부분까지 사포질을 한 뒤 떼어낸다.
- 열선 커터를 사용할 경우 과도하게 힘을 주면 열선이 쉽게 끊어지기 때문에 주의 깊은 작업이 필요하며, 여분의 열선을 항상 준비한다.
- 재료의 특성상 쉽게 흠집이 생기기 쉬우니 항상 주의해 작업하고 작업한 뒤 항상 안전한 곳에 보관하도록 한다.

## 평가 척도

최종 디자인은 아래에 제시된 평가 척도에 근거해 평가하고, 실습 시작 전에 학생들에게도 나누어주어 디자인 작업을 하면서 충분히 고려하도록 한다. 이는 강의자 개인의 주관적 평가를 어느 정도 객관화하는 데 효과적이며 학생들에게도 무엇을 고려하며 작업해야 하는지 도움이 된다.

| 주제 | 수준 미달 | 보통 | 만족 | 우수 | 점수 |
|---|---|---|---|---|---|
| 조형적 비율과 구성미 | 시각 언어가 전혀 고려되지 않았고 구조적으로도 엉망이다. | 전반적으로 시각 언어가 고려되었으나 이의 전체적 조화는 이루어지지 않았다. | 제안된 디자인의 전반적인 구도와 균형이 어느 정도 잘 표현되었다. | 전반적으로 제안된 디자인의 구도와 균형이 훌륭하게 조화를 이루고 있으며 디자인 콘셉트를 수려하게 표현했다. | |
| 디자인 콘셉트 재해석 | 제안하는 디자인이 무미건조하고 문자 그대로의 형태를 띤다. 정확한 근거 없이 터무니없는 시각적 요소가 사용되어 전달하려는 디자인 콘셉트를 이해하는 데 어려움이 있다. | 안일한 디자인의 모습이 그리 많아 보이지는 않으나 각각의 디자인 콘셉트가 조화롭지 못하다. | 안일한 디자인의 모습은 보이지 않으며 전반적으로 무난하게 디자인이 이루어졌다. | 여러 다른 디자인 콘셉트를 심미적으로 훌륭하게 해석했으며, 전반적으로 조화롭다. | |
| 최종 모델 | 전반적으로 제안하는 모델과 포스터가 수준 미달이다. 예컨대 지지대 없이 모델이 혼자 서 있는 것이 불가능하며 디테일하지 못하고, 표면이 너무 거칠게 표현되었다. | 제안하는 모델을 최종 디자인으로 간신히 인정할 수 있으나, 나타내려고 하는 디자인 콘셉트를 충분히 이해하기에는 세부와 정확한 묘사가 부족하다. | 모델의 세부와 정확한 묘사 덕에 제안하는 디자인 콘셉트를 어느 정도 잘 표현했다. | 뛰어난 모델의 퀄리티로 제안하는 디자인 콘셉트가 훌륭하게 표현되었을 뿐 아니라 그 이상으로 잘 묘사되었다. | |
| 최종 포스터 | 포스터에 들어가야 할 필수 사항이 기재되지 않았다. | 포스터에 들어가야 할 필수 사항은 기재되어 있으나 전반적 디자인이 좋지 않다. | 포스터에 들어갈 내용이 디자인적으로 잘 레이아웃 되어 있으며 필수 사항이 자세히 설명되어 있다. | 포스터의 전반적 디자인이 뛰어나면서 그 내용 또한 훌륭하다. | |
| 독창성 | 디자인 아이디어가 새롭거나 전혀 독특하지 않다. | 제안한 디자인 아이디어가 보통 생각할 수 있는 아이디어여서 그다지 새롭지 않다. | 디자인 아이디어가 식상하지 않고 새롭고 신선하다. | 디자인 아이디어가 식상하지 않고 새롭고 독특하다. | |
| | | | | 총점 | |

## 수업 팁

- 스티로폼 덩어리를 자르는 과정에서 학생들 스스로 자르게 해서 테이블 톱 사용법을 숙지시킨다.
- 사포로 작업할 때 발생하는 분진은 건강에 해를 끼칠 수 있으니 작업할 때에는 반드시 분진 방지 마스크와 고글을 착용하게 한다.
- 사포를 손으로 직접 잡고 사포질을 하면 손가락의 굴곡 때문에 매끄러운 표면의 표현이 어려우므로 나무 블록 같은 편평한 곳에 사포를 붙여서 사포질을 하도록 한다.
- 빌딩 같은 건축물이나 기존 제품에서도 비슷한 요소를 찾아보도록 한 실습이 추구하는 바가 실제 제품에서 어떻게 적용되었는지 알아보도록 한다.

## 필요한 지식과 능력

**디자인 스케치** 3차원 입체를 자유자재로 표현 할 수 있는 스케치 능력과 그려진 입체를 알맞은 비율로 나눌 수 있는 능력이 필요하다.

**정투상도 그리기** 정투상도를 이해하고, 입체물을 정투상도(3면도)로 환원해 그리거나, 반대로 정투상도를 보고 입체물을 떠올릴 수 있어야 한다.

**모델링** 열선과 기계톱을 쓸 수 있는 능력과 함께 면을 매끄럽게 사포질을 할 수 있는 능력도 필요하다. 라이노(Rhino) 같은 3D 소프트웨어를 사용하면 입체감 표현에 도움이 된다.

## 소요 시간과 진행 계획

**1주차** 콘셉트 구상과 발표
**2주차** 스케치와 프로토타입을 통한 형태 구상
**3주차** 선별된 몇 가지 디자인의 정투상도 그리기
**4주차** 모델링과 포스터 작업
**5주차** 완성과 발표

## 우수작

학생작(칼톤 대학교)

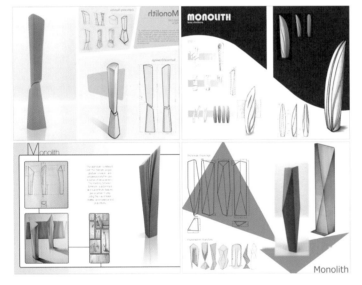

## 주의해야 할 점

재질의 특성을 이해하지 못했고, 계획되지 않은 선을 난삽하게 적용했다.

지지대 없이 세울 수 없다.

## 우수작과 주의해야 할 점

### 우수작
전반적으로 제안된 디자인의 구도와 균형이
훌륭하게 조화를 이루며, 디자인 콘셉트를
효과적으로 표현했다.

### 주의해야 할 점
· 형태 언어가 전혀 고려되지 않고
  구조적으로도 엉망이다.
· 근거 없는 시각적 요소를 사용했거나
  상상력이 부족한 표현만 고집했다.
  (평가 척도 참조)

## 전문 디자인 작업과의 연관성

빌딩 같은 건축물, 일반 제품 디자인의
외형 디자인과 연관성이 있다.

## 전문 디자인 작업

B&O의 BeoCom 6000

B&O의 BeoCom 4000

알바로 시자(Alvaro Leite Siza)의 건축물

# 34 스피디 폼

▶ 형태: 입체와 공간

## 개요와 목표

· 조각적 방식(깎기)으로 제작하는 3차원적
  조형 연습으로서, 조형적 입체물의 스케치를
  정투상도로 전환하고, 이를 통해 입체
  조형으로 제작하는 과정과 방법을 익히는
  실습이다.
· 추구할 조형의 목표를 '스피드'로 한정할
  필요는 없으며, '리듬'이나 '우아함' 등 다른
  조형 언어로 진행할 수도 있다. 어떤 경우든
  구상물이 직접적으로 연상되는 조형 언어보다
  추상적 조형 원리에 기반을 둔 조형 목표를
  제시하는 것이 효과적이다.
· 스티로폼을 깎아서 만들기 때문에 작업
  과정에서 유해 폐기물이 나오는 점과
  깎기만 할 수 있고 덧붙이기는 불가능하다는
  문제점이 있다.

## 준비

**재료** 스티로폼
**도구** 열선 커터, 슬라이닥스, 칼, 사포

## 과제 제작

- 속도감 있는 3차원 형상을 충분히 스케치한 뒤 우수한 형상을 선택한다.
- 스케치를 정투상도로 나누어 평면도, 정면도, 측면도를 그린다.
- 스티로폼 덩어리 표면에 정투상도의 외곽선을 옮겨 그린 뒤 열선 커터로 3면을 잘라낸다. 경우에 따라서는 2면만을 열선 커터로 잘라내는 것이 효율적일 수도 있다. 3면의 열선 커팅이 다 끝날 때까지 잘려나간 덩어리를 버리지 않는 것을 권장한다.
- 열선 커팅이 끝나면 잘려나간 조각을 모두 버린 뒤 칼로 깎아나가면서 큰 형상을 가다듬는다.
- 사포로 갈아서 표면을 매끄럽게 가다듬어 완성한다.

## 규정과 주의 사항

- 스피디한 동시에 아름다워야 한다.
- 구상적 이미지를 그대로 모방한 것이 아니라 조형적 특징을 해석하고 가공한 것이어야 한다. 예컨대 특정 형상을 그대로 모방한 것은 저급한 방법이다.
- 어느 방향에서 바라보아도 조형적으로 우수해야 한다.
- 전체 조형의 큰 비례에서 속도감이 느껴지는 것이 효과적이다.
- 유기적 형상과 기하학적 형상과 점, 선, 면이 올록함과 볼록함이 조화를 이루어야 한다. 일방적으로 곡선적이거나, 뿔의 꼭지점 같은 요소만 많은 것은 바람직하지 않다.

## 제작 팁

- 인터넷에서 '스피드'나 '스피디'로 이미지 검색을 하면, 속도감이 느껴지는 조형이 아니라 속도가 빠른 물체가 검색되기 쉽다. 속도감이 느껴지는 조형을 고민해야 한다.
- 칼로 다듬는 과정을 충분히 거치지 않고 사포질을 하면 표면은 매끄럽지만 전체적으로는 울퉁불퉁한 면이 만들어지기 쉽다.
- 열선 커터가 부족할 경우 개인별로 톱을 이용해 잘라낼 수도 있으나 이 경우 쓰레기가 발생하기 쉽다.
- 사포 작업은 단계적으로 한다. 스티로폼 특성상 400방 이상의 고운 사포질은 무의미하다.

## 작업 과정

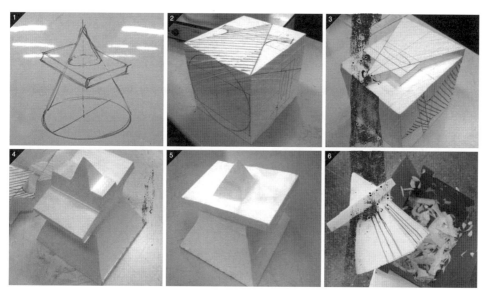

1. 스케치

2. 정투상도를 스티로폼에 그렸으며 이때 외곽선이 제대로 보이게 처리

3. 열선 커터로 외곽선을 잘라냄

4. 열선 작업을 한 뒤 남은 덩어리

5. 칼로 형상 가다듬기

6. 잘라내야 할 형상을 스티로폼 표면에 그리거나 라인 테이프를 붙여가면서 작업

## 수업 팁

- 스티로폼은 대형 블럭 (1800×900×600 밀리미터)을 단체 구입한 뒤 슬라이닥스를 이용해 개인별 덩어리로 자른 뒤 나누어준다. 이때 개인 조각의 크기는 수업 인원에 따라 조정한다. 개인별 스티로폼 덩어리를 잘라 나누어주는 과정에서 많은 시간이 든다. 가급적 수업 전에 개인별 덩어리를 준비하는 것이 바람직하다.
- 칼을 사용하므로 안전사고가 발생할 가능성이 높다. 칼로 작업할 때 손을 다치지 않도록 유의하며, 사포 작업시에는 반드시 방진 마스크를 착용하고 작업해야 한다.
- 스티로폼은 약한 재료이므로 손상되기 쉽다. 과제 제출시 작품 표면에 이름을 쓰지 않고 핀으로 이름표를 꽂아 제출하고, 빠른 시일 안에 사진으로 촬영해두는 것을 권장한다.

## 필요한 지식과 능력

### 입체물 스케치

- 3차원 입체물을 자유롭게 표현할 수 있는 정도의 드로잉 실력이 필요하다.

### 정투상도 그리기

- 정투상도를 이해하고, 입체물을 정투상도 (3면도)로 환원해 그리거나, 반대로 정투상도를 보고 입체물을 떠올릴 수 있어야 한다.
- 이상의 선수 능력이 갖춰지는 것이 좋지만, 이 과제를 통해 입체물 스케치와 정투상도 이해력이 높아질 수도 있다.

## 소요 시간과 진행 계획

**1주차** 속도감 있는 형상 찾기, 발표하기 스피디한 형상 그리기

**2주차** 속도감 있는 형상 그리기(계속), 스티로폼 덩어리에 정투상도 그리기

**3주차** 스티로폼 덩어리 열선 커팅(3면 정투상도), 칼 작업

**4주차** 칼 작업(계속), 사포 작업

**5주차** 사포 작업(계속), 완성

## 우수작

학생작(인제대학교)

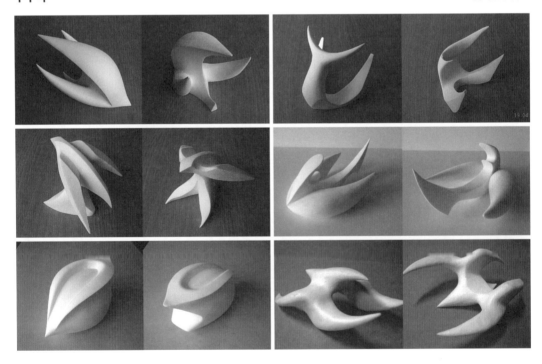

## 우수작과 주의해야 할 점

### 우수작

· 점, 선, 면, 올록, 볼록, 직, 곡이 조화를 이루며 속도감이 느껴진다.
· 매끄러운 표면 작업이 완성도 있게 마무리되었다.

### 주의해야 할 점

· 비행기나 새 같은 형상을 직접적, 노골적으로 도입했다.
· 한쪽 방향에서는 단조로운 직사각형이 보인다.
· 정면은 다채로우나 측면은 단조롭다.

## 전문 디자인 작업과의 연관성

· 일반 제품 디자인, 특히 자동차 같이 외형의 중요성이 큰 제품 대부분과 연관된다.

## 주의해야 할 점

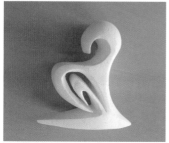

정면은 다채로우나 측면은 단조롭다.

자연물 형상이 노골적으로 느껴진다.

## 전문 디자인 작업

루이지 콜라니(Luigi Colani)의 가구 디자인

신칸센(新幹線) 열차의 두부 디자인

재규어(Jaguar) 자동차 보닛의 입체 엠블럼

# 35 유기적 곡면

▸ 형태: 입체와 공간

## 개요와 목표

· 대부분 제품의 형태는 기하학적 기본 입체와
이를 연결하는 유기적 곡면으로 환원된다.
이 실습에서는 구, 직육면체, 원뿔, 원기둥,
각기둥, 각뿔 등 기하학적 기본 입체를
공간상에 배치하고 그 사이를 유기적으로
연결하는 새로운 곡면을 생성해 입체
조형물을 완성한다.

· 초기 아이디어 전개 과정에서는 찰흙을
이용해 3차원 아이디어 스케치를
만들어봄으로써 조소를 통한 조형과정을
연습한다. 최종 완성 단계에서는 다공 석고
블록을 만들어 사용함으로써 조각을 통해
3차원 형태를 만드는 방법을 연습할 수 있다.

## 준비

**재료** 찰흙, 석고 분말
**도구** 조소 도구, 조각 도구, 사포,
아크릴 판재, 빨대, 스타킹

## 과제 제작

### 찰흙 아이디어 스케치

• 기하학적 기본 입체와 스타킹을 준비한다.
또한 일상적 제품의 형태 가운데에서 2개
이상의 기하학적 입체가 서로 유기적으로
접합하는 다양한 이미지를 수집해 A4 용지
한쪽에 컬러로 출력한다. 학생들은 수집한
시각 자료를 서로 공유해 발상의 재료로
사용한다. 기하학적 기본 입체는 스티로폼을
가공해 만들 수도 있고 주변에 있는 사물을
활용할 수도 있다. 스타킹의 탄성을 고려해
어느 정도의 압력에 견딜 수 있어야 한다.

• 기본 입체 2개를 스타킹 안에 넣고
두 오브젝트 사이의 거리, 각도, 위치 등을
변화시키며 흥미 있는 입체를 탐색한다.
마음에 드는 형태를 발견하면 찰흙으로
주먹 크기 정도의 3차원 아이디어 스케치를
실시한다. 이런 과정을 반복해 10개 이상의
찰흙 아이디어 스케치를 만든다.

### 1:1 찰흙 모형과 다공 석고 블록 제작

1차 찰흙 스케치 가운데에서 가장 흥미로운
조형을 선택해 디자인을 발전시켜 1:1 크기의
찰흙 모형을 만든다. 유기적 곡면과 기하학적
기본 요소가 효과적으로 조화를 이루도록
주의한다. 석고 분말을 이용해 최종 작품
제작을 위한 다공 블록을 만든다.

### 최종 조형 작업

찰흙으로 만든 조형물을 그대로 석고
블록으로 복사한다. 이때 유기적 곡면과
변화하는 텍스처가 정밀하게 드러날 수
있도록 작업한다.

## 제작 팁

• 스타킹으로 유기적 곡면을 관찰해 찰흙으로
표현할 때 실제 곡면보다 약간 과장해
표현해야 적절한 시각적 긴장을 만들어낼 수
있다. 일반적으로 실제 관찰되는 곡면에서
약간 살 빼기를 해주는 것을 권장한다.

• 기본 입체가 서로 만나는 면은 부드러운
곡면이지만 본래 기본 입체의 면이 드러나는
부분은 철저하게 본래의 기하학적 형태를
유지해야 한다.

• 석고 블록에 내재하는 중공의 결이 만드는
시각적 아름다움을 극대화할 수 있도록
조형의 방향을 신중하게 설정해야 한다.

## 작업 과정

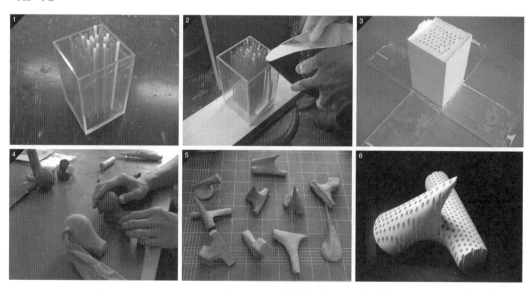

1. 투명 아크릴 박스에 빨대를 꽂아 오세 인으고 배열

2. 석고 가루를 물에 개어 아크릴 박스에 붓기

3. 석고가 굳은 다음 박스를 아크릴 박스를 해체하고 빨대 제거

4. 스타킹에 기본 입체 2개를 넣어 유기적 곡면을 관찰하고
   이를 찰흙으로 표현

5. 찰흙을 이용한 3차원 섬네일 스케치 제작

6. 스케치 가운데에서 가장 좋은 것을 선택해 찰흙으로
   1:1 크기로 만들고, 이를 다공 석고 블록으로 조각해 완성

## 수업 팁

- 기초 조형을 수강하는 학생은 대부분 아크릴 레이저 커팅에 익숙하지 않다. 다공 석고 블록을 만들기 위한 아크릴 거푸집을 만들 때에는 조교의 도움이 필요하다.
- 석고를 물에 개는 작업은 석고의 양과 물의 양을 적절히 배합해야 하며 틀에 붓는 작업도 신속하게 진행되어야 한다. 적절한 혼합 비율과 양을 찾아 그 정보를 학생들이 공유할 수 있도록 하는 것을 권장한다.
- 석고 잔여물을 수도를 통해 흘려보낼 경우 수도관이 막힐 가능성이 있다. 반드시 별도로 수거해 처리하도록 한다.

## 필요한 지식과 능력

기하학적 입체를 이용한 3차원 조형에 대한 기초연습이 필요하다. 형태, 크기, 비례 등이 다양한 기본 입체를 공간상에 배치함으로써 균형과 긴장감이 조화를 이루도록 하는 조형 연습이 선행되어야 한다.

## 소요 시간과 진행 계획

**1주차** 찰흙 아이디어 스케치
**2주차** 1:1 찰흙 모형과 다공 석고 블록 제작
**3-4주차** 다공 석고 블록을 이용한 최종 조형 작업

## 우수작

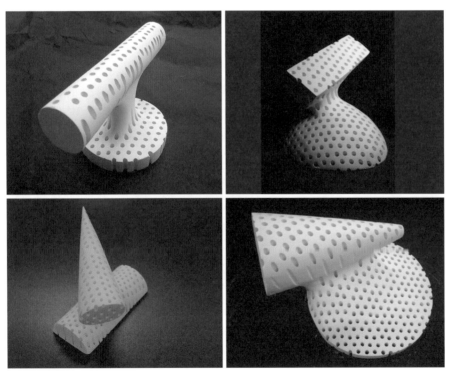

## 우수작과 주의해야 할 점

### 우수작

- 유기적 곡면의 부드러움과 함께 기본 입체의
  선명한 모서리가 명확한 대비를 이룬다.
- 두 기본 입체 사이에 존재하는 유기적 곡면이
  충분한 시각적 긴장감을 만들어낸다.
- 전체적으로 입체감이 좋고 표면의 마감이
  우수하다.

### 주의해야 할 점

- 석고 블록을 조각하기 전에 사전계획이
  부족해 여러 번 수정 작업을 함으로써
  왜소진 작품.
- 무게중심이 어긋나 바닥면에 입체가 누워
  높이가 낮은 작품.
- 기본 입체의 형태가 명확히 드러나지 않거나
  유기적 곡면에 긴장감이 느껴지지 않는 작품

## 전문 디자인 작업과의 연관성

- 대부분의 제품 디자인은 기본 입체와 유기적
  곡면의 조합으로 구성된다. 제품의 몸체에
  연결되거나 부속되는 버튼, 노브, 손잡이 등을
  유심히 관찰하면 비슷한 형태적 특징을 쉽게
  발견할 수 있다.

## 참고 자료

- 게일 그리트 하나, 김선희 옮김, 『디자인의
  요소들(Elements of Design)』, 안그라픽스

## 전문 디자인 작업

올리베티(Olivetti)의 전자 출력 계산기

코쿤(Kokon) 의자

**자연의 반복을 활용한
입체 조형**

▶ 비례

## 개요와 목표

· 자연에서 관찰할 수 있는 반복 구조를
발견하고 모듈 시스템이나 프랙털(fractal)
구조를 표현해본다.
· 프랙털 개념에서 보여지는 자기 유사성과
순환성을 이용해 확장할 수 있으며 신비로운
조형미를 실현하는 것이 실습 목표이다.
· 자연에서 관찰할 수 있는 반복적 조형 주제를
포착해 모듈 시스템에 적용할 수 있도록
구조를 파악하고 구성하는 유닛을 변형해
자신만의 조형으로 만들 수 있는 능력을 기를
수 있도록 한다.
· 다루기 쉽고 구조적 형태를 구축할 수 있는
종이나 우드락 등의 소재를 자유롭게 다룰 수
있는 능력을 기른다.

## 준비

**재료** 우드락, 종이, 아크릴 등의 판재
**도구** 칼, 접착제, 실, 핀

## 주제의 개념 이해

- 자연의 형태에는 반복되는 구조가 있다. 식물 등에서 관찰되는 기본 단위는 식물의 생존에 필요한 기능을 구현하는 단위체로 결합할 수 있는 형태이다. 그 형태는 생육 조건과 상황에 맞게 변형이 이루어지지만 기본적으로는 동일한 형태이며 반복된다.
- 기본 단위 형태가 모이는 구조는 배열과 결합이며 이것은 그 시스템이 가장 효과적으로 활용될 수 있는 방법이다. 식물은 생장 과정에서 기본 구조를 새롭게 만들고 불필요해진 단위를 버려가며 성장한다. 그 속에서 흥미로운 흔적을 남기기도 한다. 이는 모듈러 시스템의 가능성을 지닌다.
- 모듈 시스템은 기본 구조와 이들의 반복된 결합으로 구성된다. 이렇게 논리적이며 기능적인 식물의 구조를 관찰해 새로운 디자인의 가능성을 발견하고 발전시켜 보자.

## 과제 제작

- 자연물을 관찰하며 흥미로운 모듈의 가능성이 있는 대상을 스케치한다.
- 기본 단위를 그려준다. 성장 과정에서 반복적으로 생성되는 잎이나 가지, 꽃 같은 것을 기본 단위로 보면 된다.
- 배열과 구조, 기본 단위가 다른 요소와 결합되는 구조와 그 배열되는 법칙을 기록한다. 세부적 형태보다는 구조적 법칙을 정확히 그리는 것이 중요하기 때문에 다양한 각도로 관찰하고 그 법칙을 입체적으로 표현한다. 필요하다면 생장의 순서를 스케치해보는 것도 바람직하다.
- 기본 단위와 구조가 결합해 완성된 형상을 그려본다.
- 모듈 구조를 입체 형태로 만든다.

## 규정과 주의 사항

- 복잡성과 통일성을 적절한 선에서 절충하는 것이 중요하다.
- 어느 방향에서 바라보아도 조형적으로 우수해야 한다.
- 전체적 조화를 이룰 수 있도록 한다.
- 특징적 모티브가 반복되더라도 기본 유닛의 형태가 아름답게 보여야 한다.
- 사진을 보면서 작업하는 것보다는 실제 식물을 관찰하는 것이 더 정확히 모듈 구조를 발견할 수 있다.

## 작업 과정

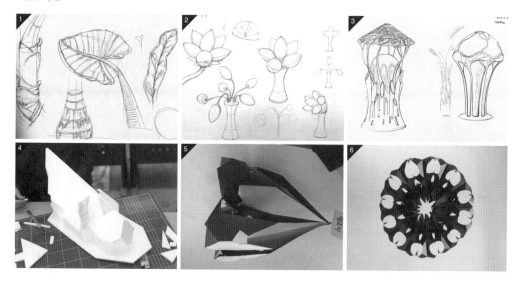

1. 자연물을 관찰해 스케치
2. 대상을 구조적 형태로 분석
3. 형태 변형
4. 입체 형태 테스트
5. 모듈 유닛 제작과 테스트
6. 완성

### 제작 팁

- 우드락을 이용해 만들 경우, 핀을 이용해 각각의 기본 단위를 고정해 모듈이 결합되는 구조를 테스트 해보면 접착제로 바로 붙이는 것보다 시간을 절약할 수 있다.
- 종이를 이용해 입체 형태를 만들 때에는 종이의 재질과 두께, 접착제를 신중히 선택해야 한다. 종이를 고정시킬 때 수분이 많은 접착제를 사용하게 되면 변형이 생길 수 있으므로 주의하도록 한다.
- 명암의 톤을 강조하고 싶다면 밝은 색의 재료를 이용해 만들도록 한다.
- 다양한 플라스틱 필름이나 판재를 사용할 수 있으나 재료의 물성을 충분히 테스트해보고 작품의 크기에 작합한 두께가 적절한 판재를 선택한다. (PVC, 아크릴, PP, ABS, PET 등)

### 수업 팁

- 식물을 관찰해 스케치할 때 회화적 스케치가 아닌 분석적 스케치를 할 수 있도록 한다.
- 식물의 경우 전에 났던 잎의 흔적이 나뭇가지에 무늬로 나타나는 등 생장의 흔적이 보여지는 사례를 직접 소개해 준다. 식물의 형태가 수억 년 동안 생존을 위해 논리적이고 합리적으로 진화해 왔다는 것을 이해시킨다면 식물에서 기능적 디자인을 배울 수 있다.
- 하나의 개체에서 어린 잎, 다 자란 잎, 늙어서 떨어지기 직전의 잎, 잎이 떨어진 자리 등 다양한 생장 시기의 개체의 모습을 관찰할 수 있는 사례를 소개해 동시에 다양한 시기의 형태를 관찰할 수 있도록 한다.
- 모듈의 유닛은 적절한 수준의 단순화를 할 수 있도록 지도한다.

### 필요한 지식과 능력

- 사물을 관찰하고 그것의 특징을 포착할 수 있는 능력
- 대상의 형태를 이해하고 필요와 목적에 맞게 적절히 변형할 수 있는 조형 능력
- 사물의 형태를 구조적으로 이해하고 그것을 공간적으로 표현할 수 있는 능력
- 입체 구조를 스케치하고 그것을 실제 3차원 형태로 만들 수 있는 입체 조형 능력
- 다양한 판재의 물성에 관한 지식
- 다양한 판재를 이용해 입체 형상을 정밀하게 만들어낼 수 있는 능력

### 우수작

학생작(세종대학교)

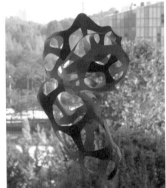

### 주의해야 할 점

모티브가 참신하지 못하고 형상이 단조롭다.

불필요한 조형 요소를 덧붙여 통일감을 저해한다.

## 소요 시간과 진행 계획

**1주차** 식물을 관찰해 스케치

**2주차** 식물의 구조를 분석해 기본 구조, 배열
구조, 결합된 전체 형상을 스케치하고 변형

**3주차** 입체 형상을 구상하고 다양한 테스트
형태 제작

**4주차** 입체 형태 제작

**5주차** 완성과 평가

## 우수작과 주의해야 할 점

### 우수작

· 전체적 형상과 부분의 조화가 효과적으로
이루어졌다.

· 자연의 형태에서 추출해낸 흥미로운 구조와
배열 등의 조형 요소를 효과적으로 활용했다.

· 마감이 깨끗하고 완성도 있게 마무리되었다.

### 주의해야 할 점

· 반복에서 통일감을 잃거나 규칙성이
느껴지지 않는다.

· 전체적 조형미를 고려하지 않고 단지 요소에
반복에만 치중했다.

· 구조적 형태에 대한 고민 없이 단순한
원 형태의 배열이나 단조로운 줄세우기 등만
시도했다.

· 완성도가 떨어진다.

## 전문 디자인 작업과의 연관성

· 조명, 스피커 등 외형의 중요성이 큰
제품이나 반복적 패턴이나 구조가 모티브로
활용되는 타이어, 시스템 조명 등의 디자인에
활용될 수 있다.

## 전문 디자인 작업

로스 러브그로브의 시스템X 전등

하만 카돈(Harman Kardon)의 GLA 55

로스 러브그로브의 DNA 계단

## 37 자연과 디자인

▶ 비례

### 개요와 목표

· 디자인의 창의 과정에서 중시되는 관찰, 상상, 구체화 단계의 체험을 통해 각 개인에게 내재된 창조적 능력을 계발하고 발전시킨다.
· 자연에 대한 기초 디자인 주제를 다루면서 디자인 사고와 과정을 경험해 일상과 전공 학문에서 창조적  문제 해결과 시각적 표현 능력을 습득한다.
· 자연을 관찰해 그 속에 숨겨진 원리를 찾아내 조형 요소로 활용해 입체 조형물로 만든다.

### 준비

**재료** 종이, 우드락 등 평면과 입체 재료의 자유로운 활용

## 과제 제작

· 자연을 다양한 관점에서 고찰해보도록 하고
  그 속에 숨은 원리를 응용하고 발전시켜 조형
  감성을 이끌어내도록 한다.
· 발상한 것을 구체화하는 단계에서는 스케치를
  통해 그 과정을 정립하게 한다.
· 조형물을 만들기 전에 구상한 것을 표현하는
  실험을 통해 원하는 느낌을 찾아내도록 한다.

## 규정과 주의 사항

· 자연물의 형태를 그대로 재현하기보다는
  감성적, 조형적 해석을 통해 상징적으로
  표현할 수 있어야 한다.
· 조형물 제작뿐 아니라 자연을 관찰하고
  해석하는 과정을 중요시 한다.

## 제작 팁

· 조형물을 만드는 소재를 다양하게 사용하도록
  하지 않고 되도록 같은 소재를 사용하게 한다.
· 다양한 소재를 사용하더라도 색상과 소재감이
  지나치게 무질서하게 느껴지지 않도록
  통제한다.

## 작업 과정

1. 자연을 관찰해 콘셉트를 도출하는 단계로
   양파 단면의 패턴 조형화

2. 양파 단면의 패턴을 표현하기 위한 방안을 구상해
   각각의 패턴이 지닌 크기의 차이를 시간과 거리에 대한
   원리를 적용해 제작 계획 수립

3. 실험을 통해 최적의 소재와 방법 테스트

4. 조형물의 부분을 계획대로 제작

5. 조형물 완성

## 수업 팁

- 자연을 고찰할 때에는 배경 지식을 활용하고 이를 새로운 관점으로 해석할 수 있도록 유도한다.
- 단순한 자연의 재현이 아닌 원리를 응용하고 자신의 관점에서 창작할 수 있도록 유도한다.

## 필요한 지식과 능력

- 자연에 대한 철학적, 물리적, 인문학적, 예술적 속성과 의미 고찰을 위한 지식
- 자신의 조형 콘셉트를 표현할 수 있는 스케치 능력
- 입체물을 만들 수 있는 모크업 제작 능력

## 소요 시간과 진행 계획

**1주차** 자연에 대한 고찰
**2주차** 자연의 숨은 원리에 대한 감성적 콘셉트 도출
**3주차** 자연의 감성 표현에 대한 실험과 조형물 제작

## 우수작

학생작(서울대학교)

## 주의해야 할 점

가로수의 관찰로부터 자연을 묘사하는 콘셉트에 대한 표현이 부족하다.

밤송이에 대한 관찰을 통해 표현은 우수하나 자연을 그대로 단순하게 재현했다.

## 우수작과 주의해야 할 점

### 우수작
자연을 제대로 관찰하고, 그 속에 숨은 속성과
의미를 감성적으로 해석하고 작은 원리라도
응용해 조형물을 만들었다.

### 주의해야 할 점
단순히 자연의 겉모습을 모방했다.

## 전문 디자인 작업과의 연관성

자연이 가지는 경제적, 구조적, 의미적 요소와
원리를 활용한 제품 디자인과 공간 구조물
디자인에 응용될 수 있다.

## 전문 디자인 작업

공기 저항을 이용해 바람에 실려가는 민들레 홀씨와 낙하산

크로아티아의 해안가 계단 아래에 35개의 파이프를 이용해 조수의
변화, 파도의 세기 등으로 소리가 나도록 한 오르간

# 38 선재, 면재, 괴재를 이용한 입체 조형

▶ 형태

## 개요와 목표

입체를 선재(線材), 면재(面材), 괴재(塊材)로 분석하고, 철사나 아크릴 봉 같은 선형 재료, 각종 금속판이나 하드보드지, 아크릴 판 등의 판형 재료, 석고나 스티로폼 같은 덩어리 형 재료를 각각 사용하거나 혼합해 입체를 표현한다.

- 입체 구성 요소에 대한 이해, 입체 감각 육성, 기초적 입체 조형 방법 경험, 시각적 질서 창출, 재료와 도구 활용법 습득을 목표로 한다.
- 각종 금속판이나 하드보드지, 아크릴 판 등의 판형의 재료, 석고나 스티로폼 같은 덩어리 형의 재료를 각각 사용하거나 혼합해 입체를 표현한다.

## 준비

### 재료

- 스케치와 제도용
  A3 용지, 모눈종이 등
- 입체 제작용
  선재: 철사, 구리선, 황동선, 알루미늄 봉, 아크릴 봉, 발사목 등의 선형 재료
  면재: 모델지, 하드보드지, 철판, 구리판, 황동판, 알루미늄판, 아크릴판, 포맥스, 폼보드, MDF 등의 판형 재료
  괴재: 석고, 목재, 아크릴, 스티로폼, MDF 등의 덩어리 재료

### 도구

- 스케치와 제도용
  연필, 각종 자, 컴퍼스 등
- 입체 제작용
  칼, 자, 톱, 스티로폼 커터, 레이저 커터, 각종 접착제 등

└ 복합재

## 소요 시간과 진행 계획

**1주차(입체와 입체 구성 요소에 대한 이해)**
입체의 개념, 입체 조형의 목적과 목표, 입체 조형 요소와 입체 구성 요소에 대해 이해한다.

**2-4주차(입체 조형 아이디어 발상)** 입체로 제작할 입체 조형물을 구상하고, 그 입체 조형물을 기본으로 선재, 면재, 괴재, 복합재로 표현할 입체 조형물을 스케치한다.

**5주차(재료와 구조 결정과 도면 제작)**
선재, 면재, 괴재, 복합재로 구성된 입체 조형물을 제작하기 위한 재료와 구조를 결정하고, 도면으로 제작한다.

**6-8주차(입체 조형물 제작)** 도면에 따라 자신이 선정한 재료를 가공해 선재, 면재, 괴재, 복합재로 이루어진 입체 조형물을 제작한다.

**9주차(발표와 평가)** 완성된 입체 조형물을 전시하고, 선재, 면재, 괴재, 복합재로 이루어진 입체 조형물의 조형적 특성을 비교해 발표하고 평가한다.

## 규정과 주의 사항

· 같은 입체 형태를 선재, 면재, 괴재, 복합재를 이용해 각각 제작한다. 선재, 면재, 괴재의 조형적 특성이 잘 나타나야 한다.

· 복합재는 선재, 면재, 괴재를 조합해 조형적 특성이 조화되어야 한다.

· 두 가지 이상의 재료를 사용할 경우, 재료의 이질적 특성이 입체의 형태적 특성에 최소한의 영향을 끼치도록 한다.

## 우수작

선재

면재

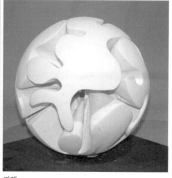

괴재

## 제작 팁

• 입체 조형물에 대한 아이디어를 생각할 때, 선형이나 판형의 입체 조형물은 피하고 볼륨이 있는 덩어리 형태의 입체 조형물을 떠올리는 것을 권장한다. 판형의 입체 조형물을 덩어리 형태로 발전시키기는 어렵지만, 덩어리 형태의 입체 조형물을 선형이나 판형의 입체 조형물로 발전시키는 것은 상대적으로 쉽기 때문이다.

• 입체 조형물을 제작할 때 서로 다른 재료를 선재, 면재, 괴재의 입체 조형물에 사용하게 될 경우 입체 조형물의 형태적 특성에 재료적 특성이 서로 다른 영향을 끼치지 않도록 주의한다. 이때 필요하다면 후가공을 통해 재료적 특성이 비슷하도록 처리하는 것도 하나의 방법이다.

## 필요한 지식과 능력

• 입체 조형물을 어느 방향에서나 쿼터뷰 같은 입체적 표현으로 스케치할 수 있어야 한다.

• 입체 조형물을 도면으로 정면, 평면, 좌우측면, 배면, 하면 같은 각 면과 단면을 표현할 수 있어야 한다.

• 각종 공구와 공작 기계를 다룰 수 있는 기본 교육이 필요하다.

• 필요에 따라 레이저 커터를 사용하기 위해서는 일러스트레이터를 사용할 수 있어야 한다.

## 과제 제작

• 선재나 면재로 제작하는 입체 조형물의 경우 선재의 굵기나 면재의 두께가 덩어리 느낌이 들지 않도록 하고, 선재나 면재 사이의 간격은 입체물의 볼륨감을 해치지 않도록 조절할 필요가 있다.

• 선재나 면재는 괴재보다 일반적으로 방향성을 갖게 되는데, 이 방향성이 입체 조형물의 형태적 특성에 도움이 되도록 계획하는 것을 권장한다.

## 우수작

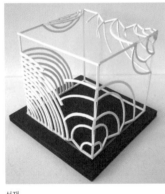

선재

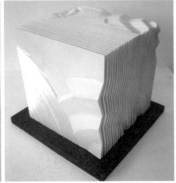

면재

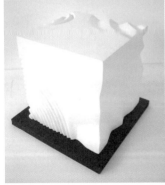

괴재

복합재

## 전문 디자인 작업과의 연관성

제품 디자인, 도자와 금속 공예는 물론 환경
디자인과 건축 디자인 등 모든 입체 조형물
디자인의 기본이 된다. 제품을 비롯한
입체물은 괴재 형태, 면재 형태, 선재 형태로
되어 있거나 이들의 복합적 형태로 이루어져
있기 때문에, 입체물의 조형적 특성을
부여하고 심미성을 향상시키기 위해 선재,
면재, 괴재의 적절한 활용과 조합 능력이
필요하다. 이 기초 디자인 과정은 이런
측면에서 입체물의 조형적 측면의 디자인과
특히 밀접한 관계가 있다.

## 우수작

선재

면재

괴재

복합재

# 39 클로즈 아이즈

▶ 형태: 입체와 공간
▶ 질감

## 개요와 목표

· 눈을 감고 점토를 손으로 어루만지면서 촉각적, 시각적 경험을 하도록 하는 기초 훈련 과정이다.
· 눈을 감고 점토를 천천히 또는 빠르게 어루만지면서 손의 감각을 느낀다. 도구를 사용할 수도 있다. 그 뒤 눈을 뜨고 만들어진 입체물을 감상하면서 손의 감각과 느낌도 기억해본다. 중간 결과물의 부분이나 전체에서 떠오르는 이미지를 아이디어 스케치하고, 다시 점토로 구체화시킨다.
· 이미지를 형상화할 때 시각적 정보를 활용하는 것 외에 촉각적 경험을 통해 아이디어를 얻는 훈련을 한다.
· 손의 촉각에 따라 변화된 점토의 형상은 계획과 우연으로 만들어진 새로운 점, 선, 면을 지닌 입체물이며, 이미지 형상화를 위한 아이디어가 될 수 있다.

## 준비

**재료** 점토
**도구** 신문지, 비닐봉지, 연필, 펜

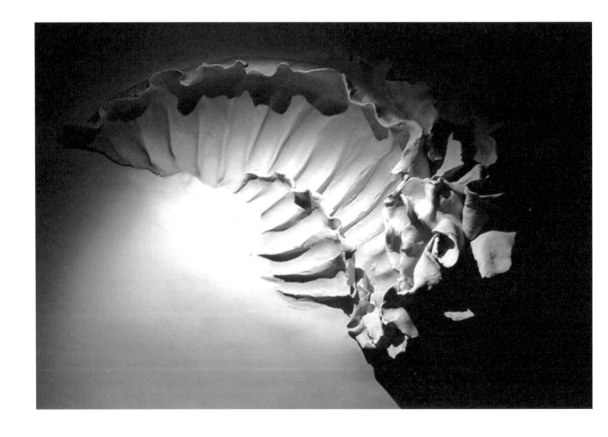

## 과제 제작

- 12분 동안 눈을 감은 채 손으로 점토 덩어리 (한 변의 길이가 12센티미터 정도인 큐브)를 어루만진다.
- 천천히 또는 빠르게, 도구 사용, 자유 주제 등 3가지 이상의 주제로 진행한다.
- 눈을 뜨고 중간 결과물을 관찰한다. 손의 촉각에 따라 만들어진 새로운 점, 선, 면을 지닌 입체물을 심도 있게 관찰한다.
- 관찰을 통해 떠오르는 이미지를 아이디어 스케치하고, 다시 점토를 사용해서 구체적으로 형상화해 최종 결과물을 완성한다.

## 규정과 주의 사항

- 12분 동안 눈을 뜨지 않아야 하며 말을 해서는 안 된다.
- 손의 모든 촉각을 사용하는 것이 중요하며 각 주제를 지키면서 진행해야 한다.
- 중간 결과물의 어떤 부분이나 전체를 활용해 최종 결과물을 만들었는지, 공감할 수 있는 내용인지 확인한다.

## 제작 팁

- 손의 모든 감각을 느끼기 위해 손바닥, 손가락, 지문, 손톱, 손등, 손 주름 등 손의 모든 촉각을 사용한다.
- 중간 결과물을 심도 있게 관찰해야 하므로 다양한 각도에서 사진 촬영을 해놓는다.
- 최대한 많은 이미지를 떠올리기 위해 노력한다. 주된 요소나 특징, 반복되는 패턴도 활용해본다.
- 추상적 형상으로 이야기를 담을 수도 있다.
- 백토를 사용하는 것이 황토보다 혐오감이 덜하다.

## 작업 과정

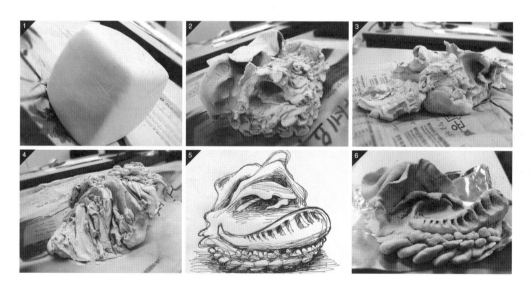

1. 점토로 한 변의 길이가 12센티미터 정도인 큐브 제작
2. 천천히 또는 빠르게 손의 모든 감각을 느끼며 점토를 어루만짐
3. 손의 감각과 함께 도구(연필, 펜 등) 사용
4. 자유 주제로 진행
5. 손의 촉각으로 만들어진 중간 결과물을 관찰하고 떠오르는 이미지를 스케치
6. 아이디어 스케치한 내용을 다시 점토로 구체화해 최종 결과물 완성

## 수업 팁

· 작업을 들어가기 전에 손의 감각을 최대한 느낄 수 있도록 조용한 분위기를 조성한다.
· 눈을 감고 도구를 사용하는 주제가 있으므로 안전사고를 예방하기 위해 날카로운 도구는 사용하지 않도록 주의한다.
· 2주 과정이기 때문에 첫 주의 중간 결과물은 다양한 각도에서 사진 촬영을 해놓고, 점토는 굳지 않도록 신문지, 비닐봉지 등에 싸서 보관하도록 한다.
· 최종 결과물도 사진 촬영을 통해 제출하는 것을 권장한다.
· 사진 촬영을 할 때에는 빛과 그림자를 부각하는 것을 제안한다. 컴퓨터 그래픽으로 보완할 수도 있다.

## 필요한 지식과 능력

· 손에 전달되는 자극과 반응을 민감하게 느끼는 능력
· 지구력
· 계획과 우연으로 만들어진 새로운 점, 선, 면을 지닌 입체물을 심도 있게 관찰하는 다각도의 관찰 능력
· 다양한 시각적 정보와 특징을 표현할 수 있는 드로잉 능력

## 소요 시간과 진행 계획

**1주차** 눈을 감고 촉각으로(12분씩 3회). 중간 결과물 사진 촬영과 관찰, 아이디어 스케치
**2주차** 관찰, 아이디어 스케치, 다시 점토를 사용해 구체적으로 형상화, 사진 촬영

## 우수작

학생작(서울과학기술대학교)

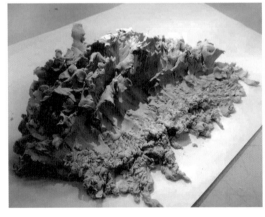
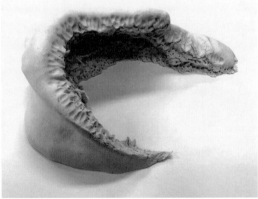

### 우수작과 주의해야 할 점

· 제작 과정을 충실히 이행해야 하며,
  손의 촉각을 경험하고 도구도 사용하면서
  다양한 형상이 만들어져야 한다.
· 눈을 감은 채 만들어진 새로운
  점, 선, 면을 지닌 입체물에서 최대한 많은
  이미지를 떠올려야 하며 아이디어 스케치로
  표현해야 한다.
· 다각도의 관찰을 통해 파악된 주된 요소나
  특징, 반복되는 패턴 등을 형상화에 활용해야
  한다.
· 중간 결과물의 부분이나 전체에서
  떠오르는 이미지가 자연, 인공물 등과 비슷한
  형상을 띈다면 직접적 표현은 피하도록
  주의해야 한다.

### 전문 디자인 작업과의 연관성

· 디자인을 할 때 아이디어를 얻기 위해
  새로운 경험, 다양한 변화를 시도해본다.
  예상하지 못한 우연과 의외의 선택이
  해결 방법이 되기도 한다.
· 눈을 감은 채 손으로 점토를 어루만지면서
  촉각을 경험해보고, 만들어진 점, 선, 면,
  입체는 의미 있는 우연에 따른 것으로,
  이미지 형상화를 위한 아이디어가 될 수 있다.
· 우연이 일상에서 차지하는 비중은 작지 않다.
  주의를 기울이면 의미 있는 우연에서 디자인
  아이디어를 얻을 수 있다.

### 참고 자료

· 이소미, 『다시 시작하는 입체 조형』, 미진사

학생작(서울과학기술대학교)

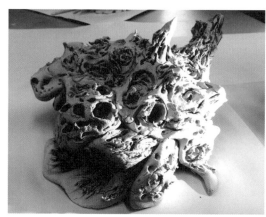 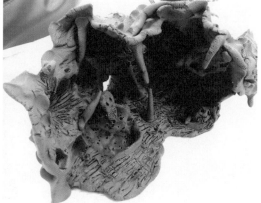

## 40 입체 조형을 통한 맛 표현

▶ 형태: 입체와 공간

### 개요와 목표

• 입체 조형물을 통한 이미지 표현과 전달을 목적으로 대상물의 맛을 음미하고 표현할 맛 이미지를 설정한 뒤 그 이미지를 입체 조형 과정에서 조형 요소와 조형 원리에 입각해 입체 조형물에 표현함으로써 감상자에게 전달하고 공감을 얻는다.

• 입체 감각을 육성하고, 이미지를 표현하고 전달하고, 시각적 질서를 창출하며, 재료와 도구 활용법을 습득한다.

### 준비

**스케치와 제도용** A3 용지, 모눈종이

**입체 제작용**

• 철사, 구리선, 황동선, 알루미늄 봉, 아크릴 봉, 발사목 등의 선형 재료

• 모델지, 하드보드지, 철판, 구리판, 황동판, 알루미늄판, 아크릴판, 포맥스, 폼보드, MDF 등의 판형 재료

• 석고, 목재, 아크릴, 스티로폼, MDF 등의 덩어리 재료

• 각종 접착 시트지, 각종 도료와 스프레이

### 도구

• 스케치와 제도용: 연필, 각종 자, 컴퍼스

• 입체 제작용: 칼, 자, 톱, 스티로폼 커터, 레이저 커터, 각종 접착제

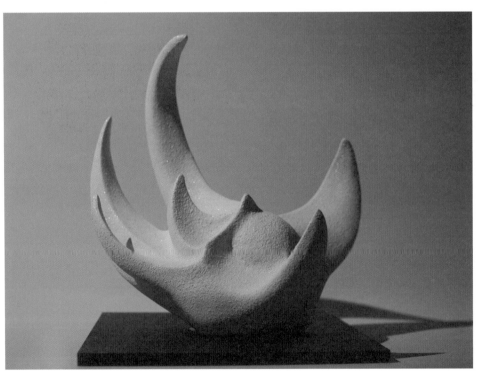

소금의 짠맛

## 소요 시간과 진행 계획

**1주차(이미지 커뮤니케이션에 대한 이해)**
이미지의 개념, 이미지 커뮤니케이션, 이미지 표현과 전달을 이해한다.

**2주차(대상물의 맛 감상과 조형적 분석)**
이미지를 표현하고자 하는 대상물을 맛보고 그 맛의 이미지를 개념화한다. 즉, 대상물의 맛을 글로 세세하게 정리하고, 키워드를 뽑아낸다. 이를 입체 조형물로 표현하기 위해 조형 요소로 분석한다. 즉, 그 맛을 입체 조형물로 표현할 경우, 형태, 색상, 질감, 크기, 방향, 각도 등의 요소를 각각 어떻게 표현하는 것이 바람직할지 분석한다.

**3-4주차(입체 조형 아이디어 스케치)**
앞의 조형적 분석을 바탕으로 대상물의 맛 이미지를 표현할 조형 요소를 조합해 입체 조형물을 구상하고 스케치한다.

**5주차(재료와 구조 결정과 도면 제작)**
대상물의 맛 이미지를 표현한 입체 조형물을 만들기 위한 재료와 구조를 결정하고, 도면으로 만든다.

**6주차(입체 조형물 제작)** 도면에 따라 자신이 선정한 재료를 가공해 대상물의 맛 이미지를 표현한 입체 조형물을 만든다.

**7주차(발표와 평가)** 완성된 입체 조형물을 전시하고, 대상물의 맛 이미지를 어떻게 조형적으로 표현 했는지를 발표하고 다른 사람들로부터의 공감을 통해 평가받는다.

## 규정과 주의 사항

· 대상물의 시각적 이미지가 아닌 맛 이미지만을 표현해야 한다.
· 대상물이나 맛에 따른 자신만의 연상 이미지가 아닌 다른 사람이 공감할 수 있도록 맛 그 자체의 이미지 표현에 충실하도록 한다.
· 꿀과 설탕은 같은 단맛 계열이지만 서로 확실히 다른 맛이듯 대상물의 맛의 특징을 효과적으로 표현해야 한다.

## 우수작

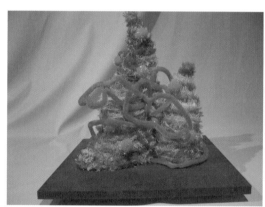

라면의 매운 맛

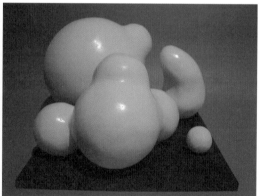

껌의 단맛

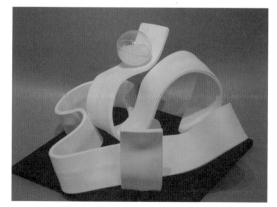

설탕의 부드러운 단맛

### 제작 팁

· 대상물 선정에서 지나치게 복잡한 맛을 지녔다거나 맛이 너무 특징이 없는 대상은 기초 과정 대상물로 부적합하니 선정에 주의한다.

· 맛의 이미지를 표현할 때 맛의 강약을 어떤 조형 요소로 표현하는 것이 효과적인지 비교해 평가할 필요가 있다. 또한 맛의 무게감에 따라 구성 요소의 적절한 크기와 재질을 고려해야 할 필요가 있다.

### 필요한 지식과 능력

· 입체 조형물을 어느 방향에서나 쿼터뷰 같은 입체적 표현으로 스케치할 수 있어야 한다.

· 입체 조형물을 도면으로 정면, 평면, 좌우측면, 배면, 하면 같은 각 면과 단면 표현할 수 있어야 한다.

· 각종 공구와 공작 기계를 다룰 수 있는 기본 교육이 되어 있어야 한다.

· 필요에 따라 레이저 커터를 사용하기 위해서는 일러스트레이터를 사용할 수 있어야 한다.

### 과제 제작

· 대상물의 맛이 2가지 이상의 복합적 맛으로 이루어졌을 경우, 각 맛의 비중에 따라 조형 요소를 주된 조형 요소와 보조적 조형 요소로 정확히 구분해 표현하는 것이 효과적이다. 예컨대 강한 맛은 형태로 나타내고, 약한 맛은 질감으로 표현할 수도 있다.

· 대상물의 맛이 한 가지 맛으로 귀결되는 경우에도 그 맛의 강도가 어느 정도인가에 따라 선재, 면재, 괴재를 사용한다거나 크기나 방향, 비례나 각도 등의 조절을 통해 강약을 표현할 수 있다.

### 우수작

딸기 우유의 부드러운 단맛

사탕의 새콤달콤한 맛

## 전문 디자인 작업과의 연관성

· 제품 디자인, 도자와 금속 공예는 물론
  실내 디자인, 전시 디자인, 환경 디자인과
  건축 디자인 등 입체 조형물을 이용하는 모든
  디자인의 기본이 된다. 입체 조형물에는
  클라이언트나 디자이너가 부여하고자 하는
  이미지가 효과적으로 표현되어야 할 뿐
  아니라 그 입체 조형물에 표현된 이미지가
  소비자나 사용자에게 충분한 공감을
  불러일으킬 수 있어야 성공적이라 할 수
  있기 때문에, 입체 조형에서 이미지 표현과
  전달을 통한 이미지 커뮤니케이션 실습은
  기초 과정이기는 하지만 매우 중요하다고
  할 수 있다.

## 우수작

초콜릿의 단맛

레몬의 신맛

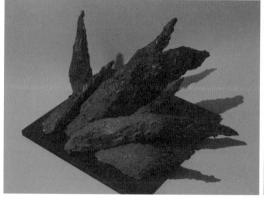

마늘의 매운 맛

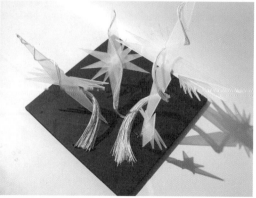

레몬의 신맛

# 41 판지를 이용한 의자 만들기

▶ 구조: 지기 구조

## 개요와 목표

- 종이와 플라스틱 판재를 이용해 사람이 앉을 수 있는 의자를 만든다.
- 결과물은 실제로 사람이 앉을 수 있어야 하며, 조형적 심미성과 창의성이 있어야 한다.
- 디자인에서의 조형은 단순히 멋지게 보이는 것이 아니라 항상 사용성과의 균형이 필요함을 이해하도록 하는 것을 목표로 한다.
- 판지를 절곡, 구부림, 접합 등 판지 가공을 통해 구조적 강도를 지닐 수 있는 입체 구조를 이해한다.
- 입체 조형에서의 구조체의 심미성에 대한 이해를 기른다.

## 준비

**재료** 종이 골판지, 플라스틱 골판지 등의 판재
**도구** 절삭 도구(칼, 가위)와 접착 용품 (테이프, 접착제, 리벳 등)

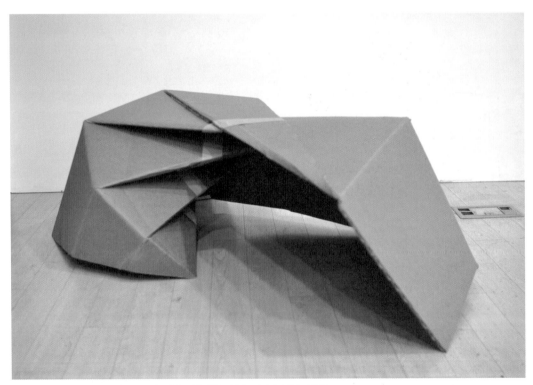

한 장의 골판지로 만들었으며 일반적으로 구조 강도를 확보하기 위한 수직적 구조만이 아닌 수평, 사선 등 다양한 선 요소가 포함되어 있다. 또한 구조적으로 안정되어 사람이 앉아도 충분한 강도를 지니고 있다.

## 과제 제작

- 종이접기, 교량, 건축, 의자 등에서 구조적 형태를 지니면서 조형적으로 아름다운 사례를 수집한다. (조사)
- 그 구조물 속에 내재된 미적 조형 요소나 구조적 원리가 무엇인지를 파악한다. (분석)
- 추출된 조형 요소와 구조적 원리를 이용해 스케치를 하거나 종이 등을 활용해 다양한 입체물을 만들어본다. (발전)
- 실제로 사람이 앉을 수 있는 스케일로 만든다. (제작)

## 규정과 주의 사항

- 조형적으로도 아름답고 실용적으로 사용할 수 있어야 한다. 사람이 앉아도 변형되지 않아야 한다.
- 판재의 절곡, 겹침, 구부림 등에 따라 얻어지는 구조적 강도를 충분히 확보할 수 있도록 한다.
- 되도록 판재의 단순히 겹쳐 덩어리로 만드는 것은 피한다.
- 되도록 적은 수의 판재를 이용하도록 한다. 가장 이상적인 것은 한 장의 판재를 절곡해 만드는 것이다.
- 기존에 있는 조형물이나 디자인과 되도록 다르게, 새로운 형태를 찾도록 노력한다.

## 제작 팁

- 절곡할 경우, 한 면의 접히는 선에 V자 홈을 만들어 반대편에서 접으면 쉽게 접을 수 있다.
- 사전에 종이접기와 판재 구조로 만들어진 사례를 충분히 조사하고 이를 그대로 모방해 만들며 구조를 이해하도록 한다.
- 사전에 작은 스케일 모델을 만들어 실제 제작 단계에서 오류를 줄이도록 한다. 머릿속에서 발상하는 것보다는 많은 모형을 만들며 아이디어를 발전시켜나간다.

## 우수작

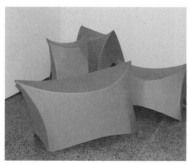 

왼쪽: 한 장의 판재를 접어 만든 형태로 별도의 접착이나 가동이 필요 없다. 높이나 넓이가 다른 비슷한 형태를 다양하고 쉽게 파생시킬 수 있다.

오른쪽: 기존에 보기 어려운 형태이다. 구조적으로 매우 안정되어 있고, 실제 사용할 때를 많이 배려했다.

왼쪽: 실내의 귀퉁이 등에 사용하며 판재의 절곡을 의자의 쿠션으로 사용한 점이 독창적이다.

오른쪽: 판재의 접는 방식을 이용해 부채처럼 접었다 폈다 하며 여러 명이 앉을 수 있는 의자. 조형적 창의성은 다소 부족하나 방식의 창의성이 돋보인다.

## 수업 팁

· 의자에 사람이 앉아야 한다는 조건에 집중해
  조형 탐색에 상대적으로 소홀해질 수 있다.
  조형의 창의적 발상에 중심을 둘 수 있도록
  유도한다.
· 사례를 참고할 때, 외형의 모방이 아니라
  구조를 이해하고 활용해 새로운 방식을
  찾아낼 수 있도록 유도한다.
· 안전사고가 발생할 가능성이 높다.
  절단 작업을 할 때 부상을 당하지 않도록
  철저히 주의시킨다.

## 필요한 지식과 능력

· 입체물 스케치(표현)능력
· 입체 조형 생성 능력
· 입체 조형 제작 능력
· 판재의 가공 방법에 관한 지식

## 소요 시간과 진행 계획

**1주차** 판재의 절곡 방법이나 구조에 대한
사례를 충분히 조사
**2주차** 그 속에 내재된 구조적 특성이나
미적 조형 요소나 원리가 무엇인지 파악
**3-4주차** 추출된 조형 요소와 구조적 원리를
이용해 스케치를 하거나 종이 등을 활용해
다양한 입체물 제작
**5-6주차** 실물 크기로 제작
**7주차** 평가와 발표

총 7주가 적당하나 3-4주로 압축하거나
10주 이상으로 연장할 수 있다. 압축할
때에는 재료를 제한하거나, 기능을 한정해
범위를 줄여주거나 연장할 경우에는
조형 발전이나 제작 단계를 연장하는 것을
권장한다.

## 다양한 지기 구조

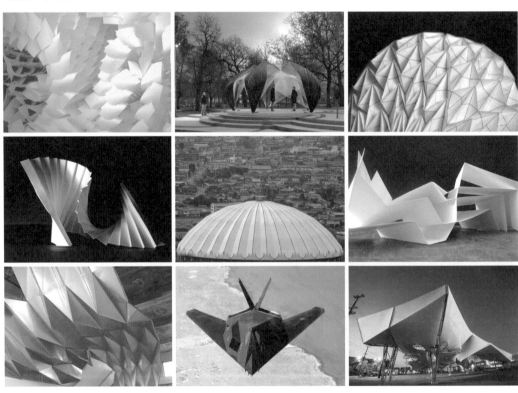

## 우수작과 주의해야 할 점

### 우수작

- 조형성과 실용성의 균형이 효과적으로
  잡혀 있다.
- 되도록 적은 수의 판재를 이용했다.
- 구조가 조형 요소가 되도록 활용했다.
- 다양한 방향에서 보아도 다양한 형태를
  지닌다.

### 주의해야 할 점

- 조형성과 실용성의 균형이 잡혀 있지 않다.
- 판재를 단순히 중첩시켰다.
- 사람이 앉을 정도의 구조 강도가 확보되지
  않았다.
- 다양한 각도에서의 조형이 비슷하거나
  단조롭다.

## 전문 디자인 작업과의 연관성

- 건축물이나 강도를 요구하는 가구, 제품
  등에서 구조는 형태를 결정짓는 주요한
  요소이다. 따라서 구조를 위한 형태, 형태를
  만들기 위한 구조의 활용 등 구조와 형태의
  관계를 이해하는 것은 매우 중요하다. 이런
  이해는 미래에 건축 구조물, 조명, 가구 등
  재료 강도만이 아닌 구조적 강도를 필요로
  하는 많은 경우에 활용될 것이다.

## 참고 자료

- www.desireeedge.com/2012/07/29/the-
  paper-structure
- aasarchitecture.com/2013/05/research-
  pavilion-2012-by-icditke.html
- bryantyee.wordpress.com/category/paper-
  engineering/page/3
- bpgraphicdesign.blogspot.kr/2011/02/
  wavey-paper.html
- japanvisitor.blogspot.kr/2013/10/izumo-
  dome.html
- galleryhip.com/student-architecture-study-
  models.html
- en.wikipedia.org/wiki/File:Stainless_steel_
  structure_at_the_Southern_California_
  Institute_of_Architecture.jpg
- www.sandyspadaro.com/2010/06/what-is-
  stealth-communication

## 전문 디자인 작업

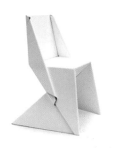
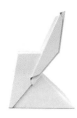
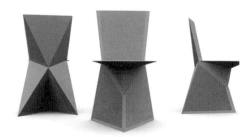

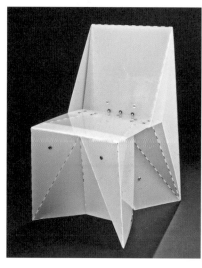

# 42 모빌

▸ 율동
▸ 구조: 지기 구조

## 개요와 목표

· 2차원의 종이가 3차원의 입체 형태로 변화하는 과정을 습득해 입체감과 공간감을 느끼고 완성 작품으로서 성취감을 이끈다.
· 창의적 조형성, 리듬, 율동, 운동감, 균형 등 미학적 형식 원리를 익힌다.

## 준비

**재료** 종이(켄트지, 아트지 등), 하드보드지, 폼보드 등
**도구** 칼, 접착제, 사포

## 과제 제작

· 기존 모빌 작업의 전개도를 나누어주고
  만들어보면서 과제에 대한 이해를 돕는다.
· 기존 모빌 작업의 제작 방법을 응용해 새로운
  형태의 모빌을 만든다.

## 규정과 주의 사항

조(2인)당 3개의 과제 제출
(개별 과제 2, 조 과제 1)

**개별 과제** 리프트(lift), 트위스트
(twist) 가운데 택 1
**조 과제** 인서트(insert) 1, 인서트 2,
행(hang) 가운데 택 1

**인서트 1** 크기 50×50×50센티미터 이상,
2가지 이상 형태의 기본 단위를 적용할 때
가산점 부여
**인서트 2** 100조각 이상, 2가지 이상 형태의
기본 단위 적용 가능
**행** 100조각 이상, 기본 단위의 크기 변화
(닮은꼴) 허용

표면 마감의 중요성을 강조해 완성도를
높인다.

## 제작 팁

· 리프트와 트위스트는 종이가 휘어지도록
  말아야 다양한 형태를 구할 수 있다.
· 인서트 1은 정확한 치수에 따른 재단이
  필요하기 때문에 반드시 종이 모크업을
  만들어야 한다.
· 인서트 1, 인서트 2는 끼워지도록 어느 정도
  두께가 있는 보드를 권장한다. 사포를 사용할
  수 있다.
· 행은 어느 정도 두께의 보드 종류를 권장한다.
  상하 형태 변화로 형태가 단조로울 수
  있으니 닮은꼴에 따른 기본 단위 크기 변화를
  허용한다.

## 기본 과제 전개도

리프트와 트위스트 전개도                     인서트 2 전개도

인서트 1 전개도                              행 전개도

## 수업 팁

· 조 과제는 과제별 제작 난이도에 따라 선호가 갈리기 때문에 균형 있게 배정되도록 유도해야 한다.
· 과제를 전시할 때 마지막 과제가 아닌 경우에는 크기와 내구성의 문제로 보관에 주의가 필요하다.

## 필요한 지식과 능력

· 창의적 응용 형태의 조형 능력
· 제도와 구조 해석 능력
· 제작에 필요한 정신력(끈기, 팀워크)

## 소요 시간과 진행 계획

**1주차** 과제 소개, 조 구성, 부여된 전개도에 따른 기본 과제 제작
**2주차** 개별 응용 과제(축소 모델 샘플 3개 이상) 확인과 제작, 미진한 학생에게 과제 부여
**3주차** 조 응용 과제(스케치와 축소 모델 샘플 3개 이상) 확인과 제작, 미진한 조에 과제 부여
**4주차** 조 응용 과제 제작
**5주차** 전시, 평가

## 우수작

학생작(울산대학교)

리프트

트위스트

행

인서트 1

## 우수작과 주의해야 할 점

### 우수작
· 창의적 조형성과 함께 구조 해석력이
 뛰어나다.

### 주의해야 할 점
· 조형성 수준이 떨어지거나 마감이 부실해
 전반적으로 완성도가 떨어진다.

## 참고 자료

· 히로시 오가와(尾川宏), 『종이의 형식(Form
 of Paper)』, 구룡당
· blog.naver.com/imbc21c/220150721579

학생작(울산대학교)

## 43 핸디 폼

▶ 형태: 입체와 공간

### 개요와 목표

· 손과 형태의 관계를 탐구하고 곡선 위주의
  유기적 형태를 연구한다.
· 손을 이용해 움켜잡고, 얹거나 걸치고,
  끼우고 감는 동작을 할 수 있는 3차원적 조형
  작업으로 손과 관련된 여러 도구를 학습하고
  인간 공학의 적용과 그 중요성을 공부한다.
· 손과 함께한 조형성과 함께 형태만의
  조형성을 동시에 추구하는 조형 목표를
  제시하고 유기적 형태의 선과 면의 관계,
  선과 면의 정리, 마감의 중요성 등을
  연습한다.

### 준비

**재료** 포일, 꽃 지점토, 철사, 종이 노끈
**도구** 점토용 조각도나 칼, 사포

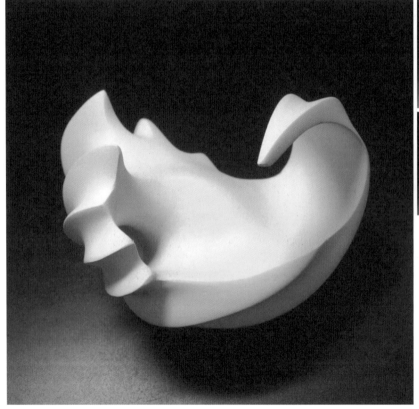

## 과제 제작

· 휴지에 물을 묻히거나 포일 같은 재료를
  사용해 스터디 모크업을 만든다.
· 스터디 모크업을 보고 스케치하고 발전시켜
  스케치 능력을 향상시킨다.
· 제작 순서 과정을 계획한다.
· 심재가 필요한 형태는 철사와 종이 노끈을
  이용해 보강하도록 한다.
· 지점토를 이용해 형태를 만든다.
· 완전히 건조한 뒤 거친 사포로 선과 면을
  정리하고 고운 사포로 표면을 다듬는다.

## 규정과 주의 사항

· 손과 관계한 형태와 손을 떠난 형태의
  조형성 2가지를 모두 만족하도록 한다.
· 움켜잡고, 얹거나 걸치고, 끼우고 감는
  동작을 복수로 적용할 때 가산점을 부여한다.
· 구체적 인공물이나 자연물의 이미지 모방을
  배제한다.
· 전체 형태 가운데 손과 직접 접촉하지
  않는 부분과의 비례와 균형을 이루어
  조형성을 이끌어내도록 한다.
· 표면 마감의 중요성을 강조해 완성도를
  높인다.

## 제작 팁

· 지점토를 충분히 반죽하지 않으면
  금이 생긴다.
· 완전히 건조한 뒤 10퍼센트 정도 줄어드는
  것을 감안해 크게 만든다.
· 건조 과정 가운데 형태가 무너지는 것을
  방지하기 위해 종이나 포일을 구겨
  받치도록 한다.
· 건조할 때에는 통풍이 잘되는 곳을 선택하며
  가끔 뒤집어준다.
· 완전 건조에 걸리는 시간을 안배해 작업
  일정을 맞춘다.
· 단계적 사포 작업 요령을 강조한다.
  60-80방 천 사포로 선과 면을 충분히
  정리해 형태를 완성하고 150-200방 사포는
  표면의 스크래치를 없애는 용도로 사용한다.
  400-600방 사포로 표면을 마감한다.

## 우수작

학생작(울산대학교)

## 수업 팁

· 건조 시간이 일주일 이상이기 때문에 과제를 확인한 뒤 다시 작업을 하는 경우 해당 학생은 수업 일정이 틀어질 수 있으니 주의한다. (화이트 접착제를 섞으면 건조 일정을 앞당길 수 있으나 사포 작업이 어려워진다.)
· 구체적 인공물이나 자연물의 이미지 모방 금지, 부조와 환조의 차이점, 선과 면의 정리 등을 보기와 함께 충분히 강의한다.

## 필요한 지식과 능력

· 유기적 형태를 자유롭게 표현할 수 있는 드로잉 실력
· 창의적 형태 조형 능력
· 제작에 필요한 정신력
· 끈기와 꼼꼼함

## 소요 시간과 진행 계획

**1주차** 과제 소개, 포일 스터디 모크업 제작
**2주차** 과제(스케치, 스터디 모크업 5개 이상) 확인과 선택, 미진한 학생에게 과제 부여
**3주차** 꽃 지점토 재료 특성 설명과 형태 제작
**4주차** 건조 형태 확인과 사포 작업, 단계적 사포 과정 강조
**5주차** 완성 작품 평가와 사진 촬영

## 우수작

학생작(울산대학교)

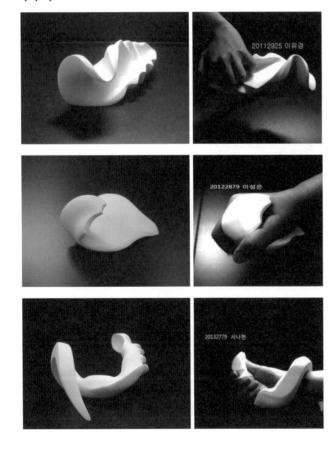

## 우수작과 주의해야 할 점

### 우수작

- 선과 면을 정확히 이해하고 정리해 손과
  관계성이 높다. 또한 작품만 놓고 보아도
  조형성이 뛰어나다.

### 주의해야 할 점

- 핸디폼의 주제, 즉 손과 형태와의 관계성에
  관한 연구가 부족하다.
- 창의적 조형성 수준이 떨어진다.
- 부조와 환조, 즉 사방이 아닌 한 방향으로만
  형태 변화했다.
- 마감이 부실해 전반적으로 완성도가
  떨어진다.

## 주의해야 할 점

손에 대한 관계성 연구가 떨어진다.

환조에 대한 이해력이 떨어진다.

조형성과 마감 완성도가 떨어진다.

## 전문 디자인 작업

레이저 맘바 마우스(위) / 애플 매직 마우스(아래)

빌리지 마우스

## 44　멤브레인 스트럭처

▶ 구조

### 개요와 목표

· 멤브레인 스트럭처는 탄성과 장력을 지닌 면재와 선재, 골재를 이용한 입체 구성이다.
· 멤브레인은 박막(薄膜), 즉 얇은 막을 의미한다. 세포막 같은 미세 구조부터 횡경막 같은 인체 조직의 구획물은 물론 비를 피하기 위한 야외 구조물이나 대형 건축물 등에도 얇은 막으로 내용물을 보호하고 지탱하는 구조가 적용된다.
· 이 실습을 통해 공간을 지탱하는 힘의 구조, 내부 공간을 형성하는 골조와 면 구조의 결합 관계를 이해할 수 있다.

### 준비

#### 재료

· 폼보드(1~5밀리미터): 바닥면(Ground)
· 스타킹: 탄성면재, 다양한 두께와 탄성을 활용하는 것을 권장한다.
· 실이나 낚싯줄: 비탄성 인장재
· 철끈: 비탄성 인장재
· 나무(젓가락): 비탄력 골재
· 철사: 탄성 골재

#### 도구

· 가위, 칼, 스테이플러, 니퍼
· 핀, 바느질 도구, 빵끈, 순간 접착제

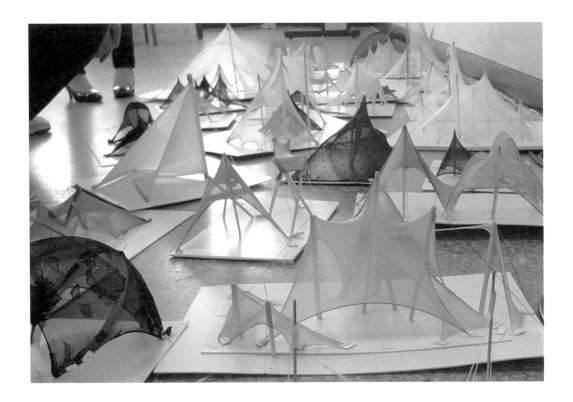

## 소요 시간과 제한점

1주차  우수 사례를 제시하고, 모방해 제작
2-3주차  제한점에 기반을 둔 작업 진행

### 제한점
· 되도록 최소한의 재료를 사용한다. 탄력, 장력
  등을 연출하는 최소한의 요소로 만든다.
· 그 자체의 힘으로 구조를 유지할 수 있어야
  하며, 선이 끊어지거나 스타킹 표면이
  찢어지거나 골조가 빠지면 전체 구조가
  무너질 수 있을 만큼 내부의 구조적 긴장감이
  충실해야 한다.

## 작업 방향

· 내부 공간이 비워진 구조물을 만들 것
· 외부 구조물이 최소화된 구조물을 만들 것
· 공간의 흐름이 있을 것(대기의 흐름, 시선의
  흐름, 동선형성 등)
· 중층화된 공간, 다채로운 층위의 복합적
  공간을 연출할 것
· 긴장감, 역동감, 안정성 등이 느껴지게 할 것

## 제작 팁

· 스테이플러를 이용하면 빠른 시간 안에
  재료를 효율적으로 결속할 수 있다.
· 스테이플러를 이용해 1밀리미터 폼보드를
  연장하거나, 재료의 탄성으로 인해 휘어진
  폼보드를 두꺼운 폼보드에 고정할 수 있다.
· 스타킹 천을 잡아당긴 실은 바닥면에
  바느질을 하는 방법으로 고정한다.
· 철사는 순간 첩착제를 이용해 고정하되,
  접착 위치를 확정하기 전에는 빵끈 등을
  이용해 일시적으로 결속해둔다.
· 서로 비슷한 정도의 강도를 갖는 재료로
  구성해야 한다. 가령 탄성이 아주 강한 면재를
  쓴다면 인장재인 실도 튼튼해야 한다.
· 필요하면 스타킹을 입체 재단하거나
  바느질하는 것을 권장한다.

## 작업 과정

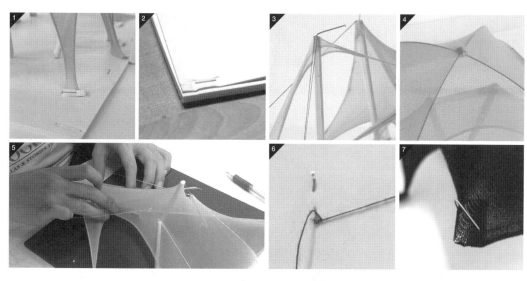

1. 송이를 겹친 뒤 스테이플러로 고선
2. 스테이플러를 이용한 바닥면 보강과 확장
3. 비탄성 목재를 이용한 세우기와 실 고정
4. 빵끈을 이용한 철사 결속
5. 제작 과정
6. 스테이플러를 이용한 실 고정
7. 탄성철사가 스타킹을 뚫고나오는 것을 방지하기 위한 요령

## 필요한 지식과 능력

· 재료의 특성에 대한 이해
· 정교한 작업 능력

## 우수작

· 간단한 요소로 좌우 대칭 그늘막 구조를
  만들어냈다.
· 탄성 선재(철사)를 내부에 넣어서 곡면
  기둥을 형성했다. 중앙의 나무 기둥이 가장 큰
  긴장을 형성한다.
· 전체 구조가 한 방향으로 향해 큰 역동성이
  느껴진다. 면재를 겹쳐서 중층적으로 공간을
  나누었다.
· 돛대 같이 중앙에 수직으로 세워진 나무
  기둥이 역동적 힘을 느껴지게 한다.
· 위에서 내려다보면 아치 형상으로 열려진
  입구가 방사상으로 배치된 열린 구조이다.
  중앙으로 향한 3개의 높은 아치 형상이
  방사형의 단조로움을 벗어나게 한다.
· 나선형을 이루며 바깥으로 점차 높아져가는
  나무 기둥과 그에 따라 넓어지고 높아지는
  그늘막이 리듬감을 연출한다.

## 주의해야 할 점

· 팽팽한 긴장감이 느껴지지 않는 형상과 구조
· 구성물의 일부가 사라져도 형상을 유지할 수
  있는 구조(불필요한 요소가 포함되어 있음을
  의미)
· 좌우 대칭이 정확히 맞지 않는 형상
  (좌우 대칭을 의도한 경우에 한함)
· 깨끗하지 못한 마감 작업

## 우수작

학생작(국민대학교, 인제대학교)

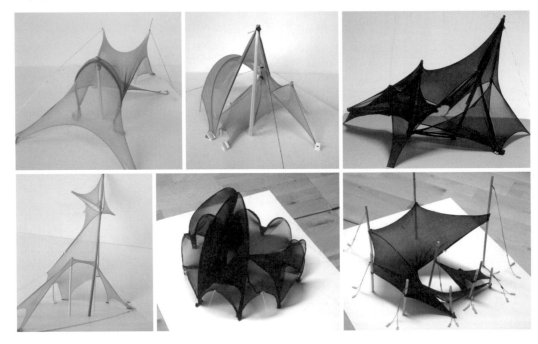

## 전문 디자인 작업과의 연관성

### 텐트

· 텐트는 장력과 탄성력, 중력의 상호작용으로
  자체 형상을 유지하는 가벼운 구조물의
  대명사이다.
· 멤브레인 스트럭처 실습은 텐트 구조물
  디자인의 직접적인 연습이 될 수 있다.

### 스태디움과 옛 건축물

· 야외 경기장 (스타디움)이나 그늘막 구조물 등
  개방형 대형 건축물에서 장력과 탄성력을
  이용해 면재를 고정하는 건축구조물을 손쉽게
  찾아볼 수 있다.
· 독일 뮌헨의 올림픽 경기장이나 영국 런던의
  밀레니엄 돔, 뉴욕 카를로스 모즐리(Carlos
  Moseley) 야외 음악당, 독일 올덴부르크
  마슈비그(Oldenburg Marschweg)
  스태디움의 지붕 구조 등이 이에 해당한다.

## 전문 디자인 작업

텐트

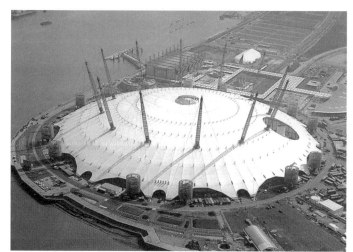

영국 런던의 밀레니엄 돔

뮌헨 올림픽 경기장

독일 올덴부르크 마슈비그 스타디움

## 45 키네틱 프레임

▸ 움직임: 제품 구조 속 움직임 표현

### 개요와 목표

- 키네틱 프레임은 원 운동을 기구를 통해 전달해 다양하고 재미있는 움직임을 만드는 과제로서, 기초 수준의 엔지니어링 디자인을 경험해 볼 수 있다.
- 키네틱 프레임을 통해 기계공학 원리와 이를 디자인에 이용하는 방법, 제품 내부의 기구학적 설계, 워킹 모형 제작 경험과 노하우를 습득할 수 있다.
- 일반적 조형 실습과 달리 작동하는가 안 하는가가 명확히 갈리므로 성공과 실패에 따른 성취감의 차이가 매우 크다.

### 준비

**재료**

- 포맥스: 1밀리미터, 2밀리미터
- 폼보드: 5밀리미터
- 색지
- 아일렛(크기: 전면 30×30센티미터, 깊이 80밀리미터 전후)

**도구**

- 스테이플러, 칼, 자, 테이프, 핀 등
- 순간접착제, 아일렛 펀치, 레이저 커터, 드릴

**소프트웨어**

- 일러스트레이터
- 솔리드웍스

## 일정

1주차(아이디어 구상) 모티브 선정,
움직임 구상

2-3주차(기구 설계) 메커니즘 검토와 결정,
프로토타입 제작

4주차(제작 계획 수립) 모형 제작 계획
수립과 컴퓨터 작업 진행, 일러스트레이션
드로잉, 부품 조립 계획도 작성

5-6주차(조립과 전시)

## 아이디어 구상

• 동화나 이미지를 모티브로 움직임을
구상하거나(박 타는 흥부, 말 춤 추는 싸이),
정해진 기구 장치를 이용해 재미있는
움직임을 덧붙이는 방법이 있다. 전자가
바람직하나 상대적으로 더 어렵다.

• 움직임이 크거나 연관성이 높은 동작으로
구성하는 것이 재미있다. 1개의 움직임보다
여러개의 움직임이, 이들이 동기화되었을 때
더 재미있다.

• 반복되어도 움직임이 어색하지 않아야 한다.
투시도로 그려지는 움직임은 구현할 수
없거나 어색하다.

• 표현이 사실적이고 상세하면 움직임도
정밀해야 한다. 따라서 만화 수준의 표현이
유리하다.

• 천의 흩날림, 액체의 움직임 등은 거의
표현할 수 없다.

## 기구 설계

• 아이디어를 바탕으로 기구 설계 스케치를
한다. 이때 고정점(위치가 바뀌지 않는 힌지
포인트)과 유동점(위치가 이동하는 힌지
포인트), 슬롯을 명확히 이해해야 한다.

• 스케치로 기구 설계를 하면서 겉으로 보이는
부분과 프레임 뒷면의 보이지 않는 부분을
구분해 설계해야 한다.

• 종이 프로토타입을 만들어 보고 여러 차례
시행착오를 거치면서 기구 설계를 완성하는
과정이 반드시 필요하다.

• 필요하다면 일러스트레이터나 솔리드웍스
등을 이용한 컴퓨터 작업을 통해 설계를
점검할 수 있다.

• 4절 링크, 캠, 슬라이더 크랭크, 퀵리턴, 랙 앤
피니언 등 여러 장치가 있지만, 내구성이 좋고
힘 전달이 우수한 것은 4절 링크와 퀵리턴
정도이며 대부분은 이들의 연쇄만으로도
구현할 수 있다.

## 작업 과정

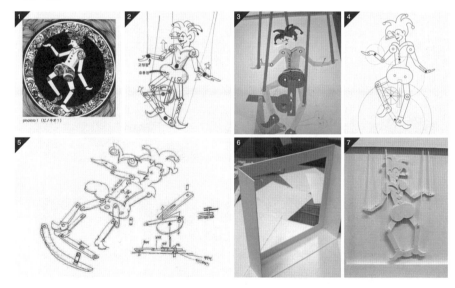

1. 모티브 선정(피에로)

2. 스케치(외형, 기구 설계)

3. 종이 모형 제작

4. 컴퓨터 모형 제작

5. 부품 조립 계획 수립

6. 조립

7. 완성

## 제작 계획 수립

- 부품도를 그려 필요한 부품을 정확히 파악하고 조립 계획을 세운다. 이때 재료의 물성, 두께, 강도 등에 따른 조립, 접착 방법을 세워야 한다.
- 제작 계획을 세울 때 전면에 보이는 프레임과 그 뒷면의 기구 장치에 대한 이해, 즉 레이어를 이해하고 설계하는 것이 중요하다.
- 주재료는 포맥스로 만든다. 재료의 재단은 수작업으로 하거나(1밀리미터 포맥스는 칼로도 자를 수 있다.) 레이저 커팅하는 방법(일러스트레이터 작업이 선행되어야 한다.) 가운데 선택한다.
- 동력원을 수동으로 할지, 모터로 할지를 선택하고 그에 맞게 설계한다. 모터는 자동으로 움직이지만 다른 부품이 모터의 진동을 견디기 어렵고, 소음이 크다는 단점이 있다.

## 조립과 완성

- 조립은 한 번에 하지 않고 움직여보면서 하는 편이 안전하다. 순간접착제는 매우 강력하므로 제대로 움직일지 검토하면서 접착한다.
- 포맥스의 단색을 그대로 유지하는 것보다 색지로 전면을 마감하는 편이 완성도가 높아 보이며, 제작 의욕을 높일 수 있다. 그러나 색지 마감에 치중할 경우, 메커니즘 설계라는 본연의 목적보다 꾸미기에 치중될 수 있다.
- 완성된 작품은 파손되기 전에 충분히 사진과 동영상을 촬영해두는 것을 권장한다.

## 필요한 지식과 능력

**움직임 구상 및 스케치** 재미있는 움직임을 구상하는 창의력, 그 움직임을 상상하고 표현하는 스케치 능력

**기구 이해 및 설계 능력** 움직임을 구현하는 기구 장치 설계 능력. 또한 재료의 물성을 고려한 설계 능력

**워킹 모크업 제작 능력과 경험** 재료의 절단, 가공, 접착, 조립 등 워킹 목업을 제작하는 실력과 경험이 필요하다.

## 우수작

발 구르는 말 위의 나폴레옹

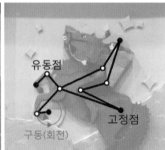

4개의 4절 링크 연쇄로 구성된 나폴레옹의 기구 설계

모터가 연결된 후면

재봉틀 작업. 옷감, 재봉틀 바늘, 손과 발의 움직임이 동기화되어 자연스러우며, 모터 소음이 재봉틀 소리로 느껴짐

주인의 먹이주는 동작에 따라 드래곤의 고개, 발, 날개가 움직임

6개의 4절 링크 연쇄로 구성된 드래곤의 뒷면

## 우수작과 주의해야 할 점

### 우수작
· 매끄럽게 동작이 된다.
· 간단한 방법으로 설계되었다.
· 튼튼하게 만들어졌다.
· 외관의 그래픽 수준과 제작한 결과물의 마감
  수준이 높다.

### 주의해야 할 점
· 제대로 움직이지 않는다.
· 움직이는 듯 보이지만 제멋대로 움직이는
  것은 제어가 되지 않는다는 점에서
  부적합하다.
· 움직임이 서로 분리되거나 동기화되지
  않는다.

## 전문 디자인 작업과의 연관성

· 우리 주변의 움직이는 제품, 예술품 대부분과
  관련된다. 야외 키네틱 조각물, 테오 얀센의
  키네틱 조각물, 페이퍼 오토마타가 기구
  설계에 따른 조형물이다.
· 이런 예술작품 외에도 피트니스 센터의
  운동기구나 각종 휴머노이드 로봇 같은
  제품에도 기구 설계 원리가 적용되어 있다.

## 참고 자료

· www.youtube.com/watch?v=IQtVKI0F0T8
· www.youtube.com/watch?v=Eg9wo_7Ws6M
· www.youtube.com/watch?v=WcR7U2tuNoY
· www.youtube.com/
  watch?v=qINTNjtjInQ&feature=related
· www.flying-pig.co.uk

## 주의해야 할 점

슬롯의 길이와 폭이 부정확하다.

너무 많은 힌지 포인트가 있어 제어되지
않고 제멋대로 움직인다.

역기 운동에 따른 팔 근육의 팽창을 표현하려
했으나 재료 특성에 맞지 않아 어색해 보인다.

## 전문 디자인 작업

조나단 보로프스키(Jonathan
Borofsky)의 〈망치질 하는 사람
(Hammering Man)〉

운동 기구

테오 얀센(Theo Jansen)의 〈코뿔소(Rhinoceros)〉

## 개요와 목표

- 디자인을 위한 입체 조형 연습보다는 3차원 형태의 표현 기법 훈련에 비중을 둔 과제이다.
- '사고의 틀을 깨다.'라는 의미에서 '싱크 박스(Think Box)'라 부르는 약 120×120×120센티미터 크기의 이 상자는 주로 연질인 포맥스 플라스틱으로 만들어진다.
- 3인 1조로 한 가지 주제를 선정해 베이스 박스(base box), 리드(lid), 놉(knob) 등 3부분으로 나누어 주어진 규격 안에서 각자의 박스를 디자인해 만든다. 단 놉의 경우 3인이 통일된 디자인을 한 뒤 실리콘 몰드 기법(RTV)을 활용해 같은 형태로 복제한다.
- 1개의 박스를 디자인해 만들며 복잡한 기계를 활용하지 않고 수작업을 통해 플라스틱을 가공하고 도장으로 마감한 뒤 완성도를 높인다. 향후 제품 디자인 분야의 모형 제작에 그 기법을 활용할 수 있다.

## 준비

**재료** 포맥스 플라스틱(8밀리미터, 3밀리미터), 에폭시 레진, 무발포성 에폭시 레진, RTV 실리콘 몰드, 프라이머 페인트 **도구** 커터, 사포, 줄, 보수용 퍼티

## 제작 과정

- 3인 1조로 조를 편성해 박스를 위한 디자인 모티브를 위해 미리 선정된 다수의 기성 디자이너와 예술가를 추첨을 통해 선정한다. 그를 조의 '구루(guru)'라 부르며 작품의 세계를 조사 연구해 디자인 요소를 추출한다.
- 베이스: 각각 8밀리미터 두께의 포맥스로 상부가 열린 120×120×120센티미터의 기본 박스를 만든다. 4면에 음각과 양각의 패턴을 디자인한다.
- 리드: 커버는 입체감을 고려하고 최소 3개 이상의 조각이 결합되는 조건으로 각각 디자인한다.
- 놉: 손잡이는 3인이 함께 디자인해 일치한 1개의 디자인을 에폭시 레진으로 수작업을 해 원형을 만들어 RTV 몰드로 3개 이상 사출을 한다. 마지막 표면 작업을 한 뒤 도장한다.

## 규정과 주의 사항

- 디자인 조형 연구의 관점에서 조가 선정한 전문 디자이너와 예술가를 심도 있게 연구해 박스에 적용할 시각적 이미지를 디자인 모티브로 활용해야 한다.
- 리드 디자인의 경우 3개 이상의 형태가 조립되는 과정에서 생성되는 파팅 라인에 관한 연구이다. 조립의 순서와 색채의 조화를 심사숙고해야만 한다.
- 베이스 박스 측면의 패턴 디자인의 경우 8밀리미터의 기본 면에 3밀리미터 두께의 포맥스를 덧붙여 양각과 음각의 효과를 표현하는 것이므로 단일 색상으로 해야 한다.
- 놉을 디자인할 경우 추후 리드에 어떻게 결합시킬 것인지를 반드시 생각해야 한다.

## 제작 팁

- 베이스 박스 측면의 패턴을 디자인 할 때 절대 주의할 점은 단순한 형태를 유지 하는 것이다. 복잡하고 세밀한 형태의 경우 퍼티로 작업이 수월하지 않을 수 있다. 난이도가 높은 형태 커팅은 레이저 커팅 업체에 의뢰할 수 있다.
- 놉을 디자인 할 경우 RTV 실리콘 몰드를 암수가 아닌 싱글 몰드로 해야 하므로 가급적 대칭 형태나 단순한 형태로 디자인을 해야 한다.

## 작업 과정

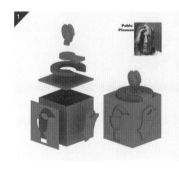
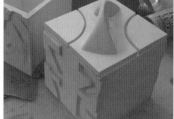

1. 박스의 기본 구조와 구루를 적용한 보기
2. 도장하기 전 박스의 표면 작업을 하는 과정
3. RVT 몰드를 이용해 형태를 복제 과정

## 우수작

학생작(고려대학교)

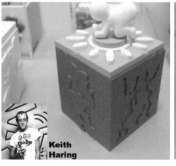

# 47 재활용/재생 디자인

## 개요와 목표

· 주변에 버려지거나 쓰지 못하는 사물을
이용해 새롭고 아름다운 디자인을 한다.
· 디자인에서의 조형은 단순히 멋져 보이는
것이 아니라 항상 사용성과의 균형이
필요함을 이해하도록 하는 것을 목표로 한다.
· 재료의 형태와 재료 특성에 맞는 새로운
기능과 형태를 찾아낸다.
· 단순히 수명이 다한 사물의 집합을 넘어
새로운 조형과 기능성을 발굴한다.

## 준비

**재료** 주변에서 수명이 다한 재료, 사물 등
**도구** 절삭 도구(칼, 가위, 톱, 절단기)와
접착 용품(테이프, 접착제, 리벳, 노끈 등)

버려진 막걸리병을 사용해 일종의 안락 침대를 만들었다. 실제로 학교의 다양한 장소에 설치해
학생들이 사용해보게 할 정도로 내구성도 충분히 확보했다.

## 과제 제작

· 주변에서 구할 수 있는 다양한 재료를 수집한다. (조사)
· 수집한 재료의 형태와 재질과 가공 특성을 이해한다. (분석)
· 새롭게 사용할 수 있는 용도와 형태로 아이디어를 발전시킨다. (발전)
· 실제로 사용할 수 있도록 만든다. (제작)

## 규정과 주의 사항

· 단순히 수집된 재료의 집합이 아닌 새로운 형태를 만들어내도록 한다.
· 새로운 아이디어도 중요하지만 제작 열의도 교육이므로 매우 중요하다.
· 되도록 폐기된 재료나 사물을 이용하도록 한다. 제작을 위해 재료를 새로 구입하는 것은 피한다.
· 이미 쓸모없어진 것도 디자이너의 해석에 따라 새롭게 사용될 수 있음을 이해한다.
· 기존에 있는 조형물이나 디자인과 되도록 다르고 새로운 형태를 찾도록 노력한다.

## 제작 팁

· 수집된 재료의 형상이나 재료의 가공 특성을 정확히 이해해야 한다. 재료에 따라 열에 따라 형태가 변형되는 것, 내구성이 강한 것, 쉽게 깨지거나 부서지는 것 등 재료의 특성이 다양할 것이다.
· 최종 실물을 성급하게 만들려고 하지 말고 사전에 작은 스케일이나 일부를 만들어보고 가공의 난이도나 예상되는 어려움을 미리 파악하도록 한다.
· 머릿속에서 발상하는 것보다는 많은 재료를 수집하고 모형을 만들며 아이디어를 발전시켜나간다.

## 우수작

보지 않는 책을 이용해 만든 의자

비닐봉지를 이용한 조명

신문지를 활용한 조명

못 쓰는 책을 이용해 만든 벽걸이용 수납함 겸 조명

## 수업 팁

· 수집된 재료의 일반적 특성을 넘어 새로운 조형을 만드는 형태 요소로 이해시켜 다양한 형태를 생각할 수 있도록 유도한다.
· 수집된 재료에 따라 작품의 질이 결정되는 경우가 있으므로, 초기에 최대한 다양하고 많은 재료를 수집하도록 독려한다.
· 여러 사례를 제시해 최종 결과에 관한 이해를 높이도록 한다.
· 안전사고가 발생하지 않도록 절단 작업 등을 할 때 부상을 당하지 않도록 철저히 주의시킨다.

## 필요한 지식과 능력

· 입체물 스케치(표현) 능력
· 입체 조형 생성 능력
· 입체 조형 제작 능력

## 소요 시간과 진행 계획

1주차 재활용을 위한 디자인이나 미술 작품을 조사, 개념 이해, 주변에서 사용하지 않는 재료, 사물 등 수집
2주차 수집된 재료나 사물의 가공과 재료로서의 물리적 특성 조사, 검토, 조형 요소로서의 가능성 검토
3-4주차 만들 수 있는 용도와 형태를 생각하고 스케치
5-6주차 간이 스케일 모형을 만들어보고 실물 제작
7주차 평가와 발표

총 7주로 진행했으나 되도록 1-2주 정도의 여유를 더 두는 것을 권장한다.

## 주의해야 할 점

## 우수작과 주의해야 할 점

### 우수작

· 조형성과 실용성의 균형이 잡혀 있다.
· 폐품의 속성을 뛰어넘는 새로운 해석과
  창의력이 돋보인다.
· 열의가 보인다.

### 주의해야 할 점

· 조형성과 실용성의 균형이 잡혀 있지 않다.
· 단순히 폐품의 재활용 수준에 머물러 있다.
· 조형적이나 실용적으로 새로운 해석이나
  창의력이 보이지 않는다.
· 아이디어만으로 승부를 내려고 한다.

## 전문 디자인 작업과의 연관성

· 환경 문제는 디자인뿐 아니라 모든 인류에게
  당면한 문제이다. 디자인계도 이를 위해
  다양한 노력을 하고 있다. 단순히 폐품 활용의
  차원을 넘어 환경의 중요성을 설명하고
  디자이너가 공헌할 수 있는 가능성을 찾아야
  한다는 것을 이해시킨다.

## 참고 자료

· www.elledecor.com/design-decorate/
  reuse-muse-a-62032
· www.godity.com/unconventional-furniture-
  reuse-design
· adaptivereuse.net/2006/12/17/going-dutch
· www.blog.designsquish.com/index.php?/
  site/rag_chair
· www.crookedbrains.net/2013/07/cool-
  ways-to-reuse-everyday-objects.html

## 다양한 재활용 디자인

## 48 형태 연습 후 조명 디자인

▸ 형태

### 개요와 목표

· 점, 선, 면 등의 시각적 상호 관계에 대한 구조와 형태를 파악한 뒤 간단하게 전구를 사용해 조명 형태를 만들어보는 실습이다.

· 형태 감각을 기르고, 전구를 활용해 일상에 많이 쓰이는 조명 디자인을 해보면서 일상에서 자주 볼 수 있는 제품을 스스로 디자인해보는 기회를 마련한다.

· 5주 과정이 적당하며 개념 이해, 직육면체 클레이 만들기, 구리선으로 선 연습, 면 구조물 제작, 그동안 배운 시각적 디자인 요소를 총동원해 조명 형태로 제작, 프레젠테이션 순으로 진행한다.

### 준비

**재료** 유점토, 구리선, 갱지 스케치북, 크라프트지, 마분지, 목탄, 전구

**도구** 칼, 자, 마스킹테이프, 펜치

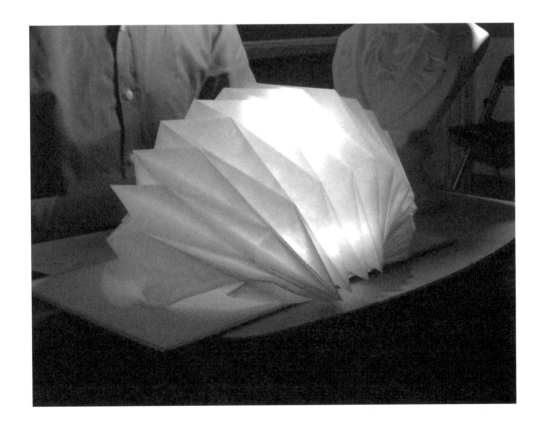

## 과제 제작

**1주차(직육면체 조형의 기본 원리)** 주체적, 종속적, 부수적 형태 사이의 관계 정립을 유점토를 이용해 규정을 지켜가며 만든다.

**2주차(선 연습)** 구리선을 이용해 10가지 종류의 선을 직접 펜치로 자르고 손가락으로 구부려가며 선의 특성을 몸으로 익힌다. 목탄으로 몸을 최대한 선과 함께 움직여가며 드로잉 연습을 한다.

**3주차(면 연습)** 앞서 배운 선을 평면의 종이 위에 나타낸다. 칼로 주체적 선과 종속적 선은 긋고, 부수적 선은 부분만 자른 뒤 구부려 조형물을 만들어본다.

**4주차** 1, 2, 3차 실습을 총망라해 선, 면, 형태를 고민하고 창의성을 발휘해 조명을 디자인한다.

## 규정과 주의 사항

### 1주차
· X, Y, Z축이 나타나야 한다.
· 각 축은 90도를 이루어야 한다.
· 각 요소가 선, 면, 형태의 특징을 나타내야 한다.
· 각 요소를 결합할 때 붙이기, 끼우기, 관통하기 등을 사용한다.
· 각 요소를 결합할 때 중앙을 피해야 한다.
· 어느 각도에서 보든 세 요소가 보여서 흥미로운 구성이어야 한다.

### 2주차(선 종류 익히기)
· 중립곡선　　· 휴식곡선
· 지지곡선　　· 궤도곡선
· 쌍곡선　　　· 포물선곡선
· 역회전곡선　· 방향곡선
· 현수선　　　· 강조곡선

## 제작 팁

**1주차** 양감이 뚜렷한 요소보다 면이나 선의 요소가 주체적으로 구성되는 것이 훨씬 더 흥미로운 형태를 만들 수 있다.

**2주차** 목탄과 하나 된 느낌으로 선을 조금 더 자연스럽게 쓸 수 있도록 큰 선을 긋고 면을 표현하는 연습을 한다. 이를 통해 조금 더 자유로운 선을 가질 수 있도록 연습한다.

**3주차** 많은 건축가가 건물을 디자인할 때 가장 먼저 종이로 이런 연습을 한다는 것을 자하 하디드나 프랭크 게리의 작품과 함께 알려준다.

**4주차** 기존에 이미 만들어진 레디메이드를 활용해 만드는 것을 권장한다.

## 작업 과정

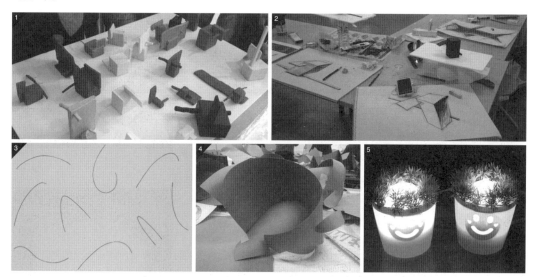

1. 형태 사이의 관계 정립을 유점토를 이용해 만들기

2. 목탄으로 몸의 움직임을 크게 스케치

3. 구리선을 이용해 선 연습

4. 크라프트지로 구조물 제작

5. 선, 형태, 면을 고려하고 전구를 활용

## 수업 팁

· 조별로 활동할 때에는 5~6명 정도가 한 탁자에 앉아 서로 도와가며 작업할 수 있도록 한다.
· 안전사고가 발생할 가능성이 높다. 칼로 작업할 때 손을 다치지 않도록 주의시킨다.
· 4주차에 들어가는 재료는 각자가 표현하고 싶은 결과물에 맞게 구하되 전구를 사용해 조명 디자인으로 발전시킨다. 기술을 이용해 영사기로 표현하는 등 예술과 기술을 적절한 방법으로 조합해 구현하는 방법도 장려한다.

## 필요한 지식과 능력

· 기본적 조형을 토대로 발전시켜 나가는 총체적 조형 능력
· 좋은 디자인과 그렇지 못한 디자인을 구별해내는 안목

## 소요 시간과 진행 계획

**1주차** 직육면체 조형의 주체적, 부수적, 종속적 형태 사이의 관계 정리 연습
**2주차** 선의 종류와 성격을 파악한 뒤 드로잉 연습
**3주차** 덩어리, 면, 선 사이의 관계 정리 연습
**4주차** 그동안 배운 시각적 디자인 요소를 총동원해 조명 디자인 만들기
**5주차** 프레젠테이션으로 각자의 작품 의도와 과정상의 문제점 해결 과정 나누기

## 우수작

학생작(UNIST)

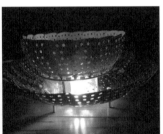

## 주의해야 할 표현

3주차 조형 실습 작업에 조명만 적용했다.

완성도가 떨어진다.

## 우수작과 주의해야 할 점

### 우수작

· 점, 선, 면, 형태감이 조화를 이루며, 창의력이
  느껴진다.
· 주체적, 부수적, 종속적 형태 사이의 관계가
  효과적으로 표현되었다.
· 표면이 매끄럽게 마무리되었다.

### 주의해야 할 점

· 1–3주차에서 습득한 디자인의 요소를
  고려하지 않았다.
· 주체적, 부수적, 종속적 형태 사이의 관계가
  효과적으로 표현되지 않았다.
· 완성도가 떨어진다.

## 전문 디자인 작업과의 연관성

· 조형 감각의 기본이 되는 원리를 터득하는
  수업이므로, 2차원에서는 편집 디자인 등의
  모든 화면 구성에, 3차원에서는 형태를 지닌
  제품 디자인을 할 때 밑거름이 된다.

## 참고 자료

이 실습은 미국 프랫 인스티튜트의 기초
조형 수업 자료와 게일 그리트 하나의 책을
참조했고, 여러 차례 국내 디자인 교육
실정에 맞게 실습한 뒤 정리한 것이다. 특히
실기 경험이 전혀 없는 비전공자나 이공계
학생들을 위해 맞춤화했다.

## 전문 디자인 작업

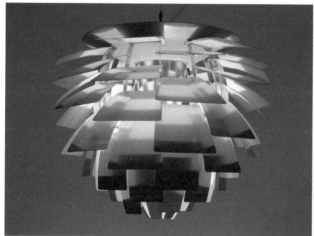

폴 헤닝센(Poul Henningsen)의 아티 초크 조명

무이(Moooi) 토키 테이블 램프 디자인

**심미성과
실용성의 균형**

▸ 형태
▸ 구조: 지기 구조

### 개요와 목표

· 가공하기 쉬운 플라스틱 판재를 사용해
조형성과 실용성을 동시에 만족시키는 사물을
만든다.
· 디자인에서의 조형은 단순히 멋져 보이는
것이 아니라 항상 사용성과의 균형이
필요하다는 것을 이해하도록 하는 것을
목표로 한다.
· 디자인에서의 조형은 재료의 특성이나 가공
방법의 습득이 필요하다는 것을 이해하도록
하는 것을 목표로 한다.

### 준비

**재료** 플라스틱 계열의 두께가 얇은 판재.
**도구** 절삭 도구(칼, 가위)와 접착 용품
(테이프, 접착제, 리벳 등)

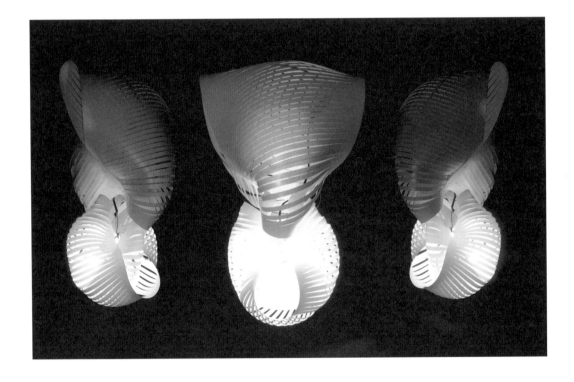

## 과제 제작

· 자신이 아름답다고 생각하는 자연물을 선정한다. (조사)
· 그 자연물 속에 내재된 미적 조형 요소나 원리가 무엇인지를 파악한다. (분석)
· 추출된 조형 요소와 원리를 이용해 스케치를 하거나 종이 등을 활용해 다양한 입체물을 만들어본다. (발전)
· 그 입체물이 활용될 수 있는 도구가 무엇인지 모색한다. (활용)

## 규정과 주의 사항

· 조형적으로도 아름답고 실용적으로 사용할 수 있어야 한다. 그러나 조형성에 더 비중을 두는 것은 무방하다.
· 플라스틱 판재의 특성을 정확히 활용해야 한다. 금속이나 나무 같은 다른 재료나 판재가 아닌 각재나 두께가 두꺼운 입방체의 재료로도 표현할 수 있는 조형은 피한다.
· 원래의 자연물의 형상을 그대로 재현하는 것은 피한다. 자연물로부터 조형 요소와 원리를 발견해 활용하고 응용해 새로운 조형물을 만들어내야 한다.
· 기존에 있는 조형물이나 디자인과 되도록 다르게, 새로운 형태를 찾도록 노력한다.

## 제작 팁

· 심미성과 실용성의 균형을 동시에 생각하기가 어려우므로, 우선 조형성을 생각하고 그에 맞는 실용성이나 용도를 찾아내도록 한다.
· 사전에 플라스틱 판재의 특성을 조사해 확인하고 실제로 재료를 준비해 다양한 가공 방법을 적용해 만들어질 수 있는 조형의 범위를 가늠한다.

## 우수작

학생작(서울대학교)

불꽃이나 연기 형상 활용

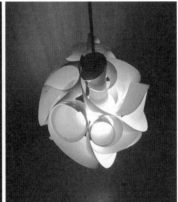

꽃 형상 활용

꽃 형상 활용

다양한 컨테이너

## 수업 팁

- 실용성과 심미성의 균형을 잡는 것을 어려워하는 경향이 있다. 따라서 심미성을 우선하고 실용성의 비중을 줄여주거나, 심미성을 우선적으로 작업하고 그에 맞는 기능이나 활용도를 생각하도록 하는 배려가 필요하다.
- 플라스틱 판재의 특성 상, 꺾기 등이 제대로 되지 않거나 열에 약한 수지가 있다. 사전에 다양한 플라스틱 소재의 특성을 익히도록 해야 한다.
- 안전사고가 발생할 가능성이 높다. 절단 작업을 할 때 부상당하지 않도록 철저히 주의시킨다.
- 자연물의 조형 요소나 원리의 추출이 아닌 재현을 할 가능성이 높다. 기존 디자인에서 우수한 예를 제시해 이해를 높일 필요가 있다.

## 필요한 지식과 능력

- 입체물 스케치(표현) 능력
- 입체 조형 생성 능력
- 입체 조형 제작 능력
- 플라스틱 재료 지식
- 플라스틱 판재의 가공 방법 지식

## 소요 시간과 진행 계획

**1주차** 자신이 아름답다고 생각하는 자연물 선정

**2주차** 그 자연물에 내재된 미적 조형 요소나 원리 파악

**3-4주차** 추출된 조형 요소와 원리를 이용해 스케치를 하거나 종이 등을 활용해 다양한 입체물 제작

**5-6주차** 그 입체물이 활용될 수 있는 도구가 무엇인지 모색

**7주차** 평가와 발표

총 7주가 적당하지만 3-4주로 압축하거나 10주 이상으로 연장할 수 있다. 압축할 때에는 재료를 제한하거나 기능을 한정해 범위를 줄여주는 것이 좋고, 연장할 경우에는 조형 발전이나 제작 단계를 늘리는 것을 권장한다.

## 주의해야 할 점

자연물의 모티브가 명확하지 않고, 입체적 형상이 단조로우며 기능도 명확하지 않다.

자연물의 이미지를 입체가 아닌 평면적으로 표현했다.

자연물의 이미지를 입체가 아닌 평면적으로 표현했다.

자연물의 요소를 활용한 것이 아니라 직접적으로 그대로 재현했다.

### 우수작과 주의해야 할 점

#### 우수작

- 조형성과 실용성의 균형이 잡혀 있다.
- 자연물의 요소나 원리가 충실하게 반영되고 나름대로 새롭게 재해석했다.
- 다양한 각도에서의 조형이 서로 다른 모양을 지닌다.

#### 주의해야 할 점

- 조형성과 실용성의 균형이 잡혀 있지 않다.
- 자연물의 요소나 원리를 활용한 것이 아니라 자연물을 그대로 재현한 것 같은 형태를 만들었다.
- 다양한 각도에서 본 조형이 비슷하거나 단조롭다.
- 완성도가 떨어진다.

### 전문 디자인 작업과의 연관성

- 조형성과 실용성의 균형은 디자인의 가장 본질적이며 필수적인 조건이자 어려운 부분이다. 이 경험으로 디자인 이해를 높인다.
- 디자인 참고 자료나 모티브로부터 자신의 디자인에 필요한 조형 요소나 원리를 추출하고 재해석하거나 재구성하는 능력은 디자인 조형 활동의 근간이다.
- 재료에 따라 다른 조형이 생성됨을 이해하는 것은 대량 생산하는 디자인에서 필연적으로 이해해야 하는 조건이다.

### 참고 자료

- babyology.com.au/furniture/lighting-and-decor-with-a-twist-from-mels-creative-designs.html
- bangkong-hejo.blogspot.kr/2011/02/philippe-patrick-starck-sang-maestro.html
- www.designboom.com/interviews/designboom-interview-ross-lovegrove

## 전문 디자인 작업

멜스 크리에이티드 디자인(Mel's Creative Designs)의 조명

필리프 스타르크의 의자

# 3D 모델링과
# 3D 프린팅

### 개요와 목표

· 2차원과 3차원의 공간 개념을 익히고
  캐릭터를 디자인한다. 이를 3D 소프트웨어를
  활용해 모델링한 뒤 3D 프린터로 출력하는
  과정과 방법을 습득하는 실습이다. 이를 통해
  입체 사물을 생성해내는 3D 프린터의 원리와
  특성을 알 수 있다.
· 오토데스크(Autodesk) 123D나 스케치업
  (Sketchup) 등 비교적 간단한 3D
  소프트웨어를 활용해 캐릭터 모델링 과정을
  이해하고 응용할 수 있다.
· 3D 캐릭터 모델링을 3D 프린터에 데이터
  형태로 전달하고, 3D 프린터를 올바로 설정해
  결과물을 성공적으로 출력할 수 있다.
· 3D 프린팅 기술이 가져올 산업 체계와
  제조업의 변화 양상에 대해 전망해본다.

### 준비

**재료** 3D 프린터용 필라멘트
**도구** 3D 프린터
**소프트웨어** 오토데스크 123D, 스케치업,
마야(Maya), 3ds Max

## 과제 제작

- 아이디어에 따라 디자인 콘셉트를 정하고 캐릭터를 구상, 프린터 출력 범위를 고려해 캐릭터를 스케치한다.
- 스케치와 일치하도록 오토데스크 123D나 스케치업에서 캐릭터를 모델링한다.
- 의도하지 않는 부분을 수정해 면이 중첩되지 않게 주의하고, 뒤집히지 않도록 점검한다.
- 3D 프린터의 환경에 맞추어 데이터의 속성을 조정한다.
- 3D 프린터를 출력한다.
- 출력된 결과물을 후처리한다.

## 규정과 주의 사항

- 3D 프린터 출력 범위 영역과 사이즈를 고려한다.
- 출력용 3D 모델링 데이터를 먼저 만들고 3D 프린터에서 사용되는 STL 파일을 만들어본다.
- 캐릭터의 출력은 눕혀서 할 것인지 세워서 할 것인지 상황에 따라 판단한다.
- 출력 온도가 일정하게 이루어지는지 주의 깊게 관찰한다. 온도는 220~240도가 적당하다.
- 프린터 안쪽은 온도가 매우 높아 화상 위험이 있으므로 학생들에게 주의시킨다.

## 제작 팁

- STL 파일은 삼각형의 분할 수를 많이 늘려 보다 섬세한 형상을 출력하기 쉬운 데이터 방식이다.
- G코드는 NC 데이터로 만드는 출력 파일 형식이다. 프린터 출력이 완료되면 작업자가 끝났을 때까지 기다리지 않아도 스스로 온도가 내려가는 안정성 명령이 포함된다. G코드를 생성한 뒤 프린터로 컬러 출력을 원할 경우에는 색정보가 있는 3Ds, Wrl, PLY, ZPR 등을 이용해 다양하게 출력해본다. 필라멘트는 속성에 따라 후작업이 쉬운 것과 그렇지 않은 것으로 구분된다. 필라멘트가 베드판에 정확히 접착하도록 마스킹테이프 등을 활용한다.

## 작업 과정

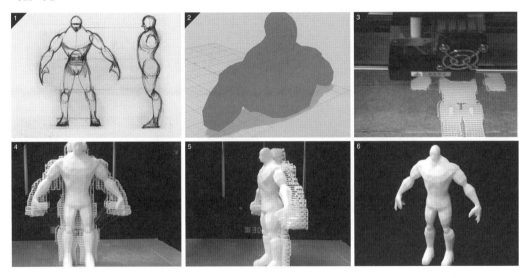

1. 캐릭터 스케치
2. 3D 소프트웨어 모델링
3. 출력 시작
4. 출력 결과
5. 결과물과 후가공
6. 완성

## 수업 팁

- 3D 프린터로 만들어진 캐릭터와 산업 디자인 제품 등을 설명하고 인쇄하기 쉬운 디자인과 형상화하기 어려운 디자인이 무엇인지 생각하게 한다.
- 구멍이 뚫려 있는 형태나 굴곡이 많은 형상은 정교하게 출력하기 어렵다는 점을 고려하고, 모델링 표면이 뒤집히지 않도록 허브 소프트웨어에서 수정하도록 한다.

## 필요한 지식과 능력

### 입체에 대한 공간과 조형 능력
- 3D 이미지의 생성 과정에서 X, Y, Z 축의 의미에 관한 지식
- 3D 소프트웨어에 대한 이해와 숙련도
- 데이터 호환 이해

### 3D 프린터의 종류
- 가공 원리를 기준으로 적층형과 절삭형이 있다. 적층형은 층층히 쌓아올리는 형식으로 여분을 깎아내는 절삭형보다 손실되는 재료가 적다는 장점과 비전문가도 손쉽게 접근할 수 있다는 특징이 있다.

## 소요 시간과 진행 계획

- 1주차 콘셉트와 아이디어 스케치
- 2주차 3D 모델링
- 3주차 STL, G코드 변환
- 4주차 출력
- 5주차 후작업, 완성

## 작업 과정

왼쪽부터 23시간 소요, 1시간 소요, 6시간 소요, 4시간 소요, 7시간 소요

데이터 변환

## 주의해야 할 점

중첩된 면으로 인해 필라멘트 적층 오류

## 우수작과 주의해야 할 점

### 우수작
· 3D 모델링에서 의도한 조형적 요소가 손실
  없이 결과로 나타난다.

### 주의해야 할 점
· 중첩된 면이나 빈 요소로 필라멘트가
  제대로 적층되지 않는다. 마치 누에고치의
  실타래 덩어리 같은 모습으로 부서졌다.
· 완성도가 떨어진다.

## 생각해볼 점

· 3D 프린터로 만들 수 있는 주변의 사물을
  생각해보고, 앞으로 개인의 취향에 따라
  다양한 디자인의 제품을 가정에서 간편하게
  만들 수 있는 미래에 관해 생각해본다.
· 3D 프린터의 등장이 단순히 고도의 기술적
  산물이기 이전에 현대인의 사회문화적
  성향에 따른 가치관의 변화를 반영한다는
  것을 설명하고 3D 프린팅 기술이 가져올
  산업 체계와 제조업의 변화 양상에 대해
  생각해본다.

## 참고 자료

다양한 예제 튜토리얼 안내
· www.autodesk.co.kr
· www.sketchup.com
· www.sketchupartists.org

3D 프린터로 만들어진 작품 소개
· makezine.com/volume/guide-to-3d-
  printing-2014

## 전문 디자인 작업

시스템레아(System Rhea)의 작업

TPC메카트로닉스 시제품 컬러 출력

TPC메카트로닉스, 캐릭터 상품

## 51 구조 이해와 발상법을 이용한 제품 디자인

### 개요와 목표

· 지속가능한 친환경 모바일 전원으로서의 자가 발전기 가치를 재고하고자 그 사용성과 활용성을 개선하기 위한 디자인을 제시한다.

· 기존의 휴대용 자가 발전기에 있는 여러 문제점을 해결할 수 있는 풀링(pulling) 방식의 발전기 개발을 목표로 한다.

· 자가 발전기는 기본적 출력 성능 외에 구동 편의성과 구동 지속성 같은 사용성과 함께 휴대성, 심미성, 흥미성, 활용성이 필요하다.

· 디자인을 진행할 때 제품의 내부 구조를 파악해 그 특성에 맞는 제품을 디자인해야 한다.

### 준비

**재료** 연필, 마커, 컬러 프린터, 컴퓨터
**도구** 3D 프린터, 필라멘트 퍼티, 경화제, 사포, 투명 스프레이

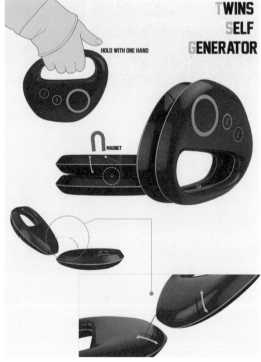

## 과제 제작

· 기존 제품의 시장 조사를 통해 현재 출시된 제품을 파악한 뒤 아이디어 구상법을 활용, 콘셉트를 도출해 콘셉트 스케치를 진행한다.
· 스케치를 3D 모델링으로 구현하고 3D 프린터로 출력해 모크업을 완성한다.

## 규정과 주의 사항

· 기존에 주로 적용해온 팔 동작(원 운동)을 이용하는 발전 방식에서 벗어나 인체구조학적 측면에서 구동 편의성, 지속성에 유리한 풀링 동작(직선 운동)을 이용하는 자가 발전기를 개발한다.

## 제작 팁

· 제품의 실질적 크기를 생각하며 디자인한다.
· 제품의 내부 특성을 정확히 파악하고 인지한다.
· 제품의 재질과 색을 생산성을 고려해 제안한다.

## 작업 과정

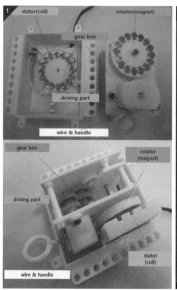

1. 제품을 분해해 제품 내부 구조를 파악하고 기존 테스트 모델 자가 발전기의 문제점을 분석한 뒤 시장 조사를 진행한다.

2. 각 조마다 서로 다른 아이디어 구상법을 사용해 아이디어 회의를 진행한 뒤 다양한 콘셉트를 도출해 진행한다.

3. 도출된 콘셉트 섬네일 스케치를 진행한다. 구체적 스케치를 진행해 조원 사이에 선호하는 형태에 대해 투표해 최종 디자인을 선택한다.

## 수업 팁

· 조마다 여러 가지 아이디어 구상법을 통해
  각각의 조 콘셉트를 도출한다.
· 발표 수업을 통해 프레젠테이션 능력을
  향상시킨다.
· 조원 사이의 종합적 디자인 평가(투표)
  와 강의자의 피드백을 통해 디자인을
  발전시킨다.

## 필요한 지식과 능력

· 3D 모델링 초급 수준
· 일러스트레이터 초급 수준
· 다양한 질감과 아이디어를 표현할 수 있는
  드로잉 표현력
· 제품의 유저 태스크 파악 능력

## 소요 시간과 진행 계획

1-2주차 시장 조사와 기존 제품 파악
3-4주차 아이디어 구상
5-7주차 아이디어 스케치 진행
8-9주차 3D 모델링 진행
10주차 렌더링 진행
11-13주차 3D 프린터를 이용해
모크업 제작

## 작업 과정

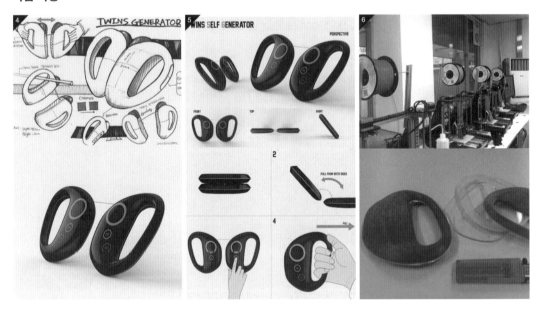

4. 3D 모델링을 진행한다. 모델링 작업은 제품의 실제 크기와 같은
   크기로 만들 수 있어 실물 크기와 구조를 파악하기 쉽다.

5. 실제 제품이 어떻게 양산될지에 따른 재질감과 색을 입히는
   렌더링 과정에 돌입한다. 어떤 재질로 생산할 것인지, 그리고
   소비자의 선택을 얻을 수 있는 컬러의 선택이 가장 중요하므로
   신중히 선택한다.

6. 렌더링된 이미지를 사용해 패널을 만든다.

## 우수작

- 안정적 그립을 제공함으로써 지속적 출력과 사용성을 동시에 달성할 수 있도록 했으며, 양손으로 잡고 구동해 운동 기구처럼 활용하거나 두 명의 사용자가 양쪽에서 잡아당겨 놀이 기구로 활용할 수 있도록 디자인했다.
- 디자인은 휴대형 랜턴과 자가 발전기를 결합하고 당김 고리를 배낭 등에 쉽게 걸 수 있도록 해 실외에서의 자가 발전기 활용성 증대를 꾀했다.

- 손목 착용형으로 휴대 편의성뿐 아니라 구동할 때 손으로 발전기를 잡지 않고 구동할 수 있도록 했다. 사용성을 개선함과 동시에 걷거나 자전거를 타면서 전면부에 빛을 비출 수 있도록 해서 활용성을 높였다.

## 전문 디자인 작업과의 연관성

실제 양산을 목적으로 하는 디자인을 경험함으로써 실질적 제품 디자인의 과정을 이해할 수 있다.

## 우수작

학생작(전북대학교)

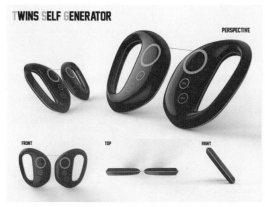

## 52 몬드리안 입체 구성

▸ 형태
▸ 구조

### 개요와 목표

· 몬드리안의 그림을 모티브로 평면 조형을
구성하고, 착시 효과를 이용해 입체를
구성하는 2단계 실습이다.
· 실기 경험이 많지 않은 학생들도 평면적,
입체적 사고를 통해 아이디어의 조형화를
경험할 수 있다.
· 재료의 작도, 절단, 접착 등 건축이나
인테리어 디자인의 모형 제작과 관련한
기초 기술을 익힐 수 있다.

### 준비

**재료** 3밀리미터 두께의 폼보드, 색종이,
3밀리미터 폭의 검은색 라인 테이프
**도구** 눈금자(또는 삼각자), 커터, 풀,
우드락 본드, 실핀

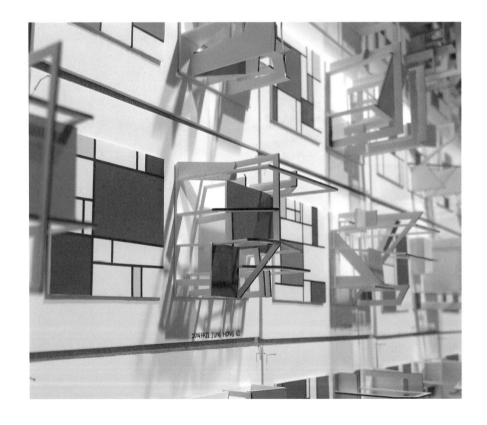

## 과제 제작

- 주제를 설정하고 몬드리안의 작품처럼 이미지를 평면으로 추상화해 스케치한다. 3개의 스케치 가운데 우수 대안을 선택한다.
- 스케치를 바탕으로 각 면의 배색을 결정한 뒤 12×12센티미터 크기의 폼보드에 색종이와 라인 테이프를 이용해 평면 조형을 완성한다.
- 평면 조형을 모아서 강평을 마친 뒤 이를 토대로 입체 조형을 스케치한다. 완성된 평면 조형은 입체 조형의 가이드라인이 됨과 동시에 구성의 제약으로 작용된다.
- 아이디어 스케치를 마친 대안을 폼보드와 실핀을 이용해 가조립한다. 이때 높이도 12센티미터로 제한한다.
- 최종 확인을 마치고 폼보드와 색종이를 이용해 입체 조형을 완성시킨다.
- 최종적으로 완성된 평면 구성과 입체구성 작품을 30×16센티미터의 폼보드 위에 나란히 배치한다.

## 규정과 주의 사항

- 평면 구성은 선 구성의 역동성을 살리도록 하며, 주제를 표상하는 적절한 색채의 조합이 필요하다.
- 곡선과 원형 요소는 사용할 수 없으며 구분선은 각이나 다른 선까지 연결해 중간에 끊어짐이 없어야 한다.
- 반복, 리듬감, 스케일의 변화 등 미적 기본 요소를 고려해야 한다.
- 입체 조형은 위에서 보았을 때 평면 구성과 형태가 동일해야 한다. 평면에서 하나의 면은 입체에서도 동일한 하나의 면이 되어야 하나, 부득이 분리하거나 경사를 이용해도 된다.
- 간혹 2개의 똑같은 형태의 평면 조형을 미리 만들어놓고 그 가운데 하나를 입체 조형의 바닥판으로 삼는 학생이 있다. 이는 자유로운 입체 조형 사고를 침해하므로 피해야 한다.

## 제작 팁

- 요소에 밑그림이 남지 않도록 연필로 옅게 작도하고, 조립 전에 반드시 지우개로 깨끗이 흔적을 없애도록 한다.
- 절단면이 깨끗해지도록 위에 종이를 덧대고 칼질한다.
- 완성된 평면 조형 위에서 입체 스터디를 하면 평면 조형을 훼손시킬 수 있으므로, 가조립을 위한 동일한 크기의 사본이 필요하다. 보통은 최종 작도된 계획안을 활용하는 것을 권장한다.
- 최종 모델 작업을 할 때 우드락 본드로 접착하면 건조되기 전까지 구조가 불안정하므로, 완전히 접착되기 전까지는 실핀이나 종이 테이프로 보강해두어야 한다.
- 과도한 양의 본드 사용은 작품을 오염시킬 수 있으므로 되도록 적게 사용하고, 구조체끼리의 지지를 이용해 작품을 안정시키도록 한다.

## 작업 과정

1. 평면 조형을 위한 대안을 스케치한다.
2. 선택된 대안을 폼보드 위에 치수대로 작도하고 색종이를 붙인다.
3. 검은색 라인 테이프로 구획해 평면 조형을 완성한다.
4. 입체 조형을 위한 러프 스케치를 한다.
5. 작도된 사본 위에 엘리먼트(부재)를 실핀으로 고정하면서 입체 스터디를 한다.
6. 대안이 결정되면 입체 조형을 조립해 최종 제품을 완성시킨다.

## 수업 팁

- 평면 조형과 입체 조형 2단계로 구성된다. 입체 조형을 미리 감안해 평면 조형을 구성하면 자유로운 평면 구성에 장애가 된다.
- 따라서 평면 조형과 입체 조형은 완전히 분리된 관점에서 접근해야 한다.
- 입체 조형 과정에서는 스케치를 지나치게 구체적으로 준비해 최종 모델링에 돌입할 경우, 입체 조형에 대한 사고와 고찰이 제대로 이루어지지 않는다. 입체 스케치는 초기 구상 단계 정도로 간략하게 준비시키고, 실핀을 이용한 가조립을 통해 다양한 입체 구성을 연구할 수 있도록 해야 한다.
- 입체 조형의 바닥판을 평면 조형과 동일하게 만들고 시작하면 입체 조형의 아이디어가 경직되므로 검은색 바탕이나 흰색 바탕에서 밑그림만 그려놓고 구상을 시작해본다.

## 필요한 지식과 능력

- 몬드리안의 예술 세계, 더스테일 개론, 추상과 구상에 대한 원리와 지식
- 펜을 이용한 섬네일 스케치
- 수직 수평 작도와 정밀한 절단, 적절한 접착제 활용

## 소요 시간과 진행 계획

**1주차** 몬드리안의 작품 세계, 더 스테일 개요 소개, 주제 설정과 평면 구성, 대안 선정
**2주차** 대안의 발전, 평면 조형 밑그림 작도, 평면 조형 완성과 중간 품평회
**3주차** 입체 조형을 위한 간략 스케치
**4주차** 가조립 모델을 통한 입체 조형 연구와 아이디어 구체화
**5주차** 입체 조형 최종 완성품 제작
**6주차** 평면 조형과 입체 조형 조합, 최종 품평회(전시회)

## 우수작

학생작(인제대학교)

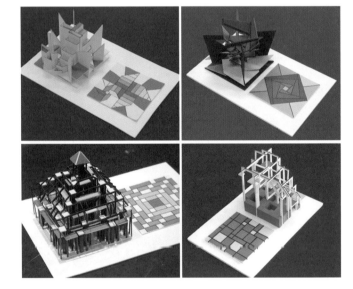

## 주의해야 할 점

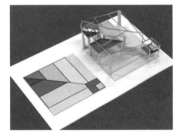

구조체와 조형 요소가 분리되었다.

콘셉트와 일관성이 없어 산만하다.

## 우수작과 주의해야 할 점

### 우수작
- 직접 위에서 눈으로 확인하기 전에는 평면을 예측하기 어렵다.
- 선 부분을 구조체로 삼아 견고하게 지지하고, 주어진 공간 전체를 균질하게 활용했다.

### 주의해야 할 점
- 주제를 지나치게 직접적으로 형상화해 추상화에 실패했다.
- 구조 요소와 조형 요소가 조화를 이루지 않거나 구조 요소를 적절히 활용하지 못해 불안정하다.
- 일관성을 상실했거나 공간을 균질하게 활용하지 못해 단조롭다.

## 전문 디자인 작업과의 연관성

실내 디자인, 건축 디자인 등 평면을 입체화시키는 설계 과정에 적용되며 구조적으로 안전과 조형미를 동시에 요구하는 경우에도 활용된다. 구조를 중시하는 현대적 가구 디자인에도 활용될 수 있다.

## 전문 디자인 작업

찰스 임스(Charles Eames)의 탁자

리트벨트 슈뢰더 하우스(Rietveld Schröder House)

프랑스의 빌레트(Villette) 공원

## 53  기초 공간 조형

▸ 형태: 입체와 공간

### 개요와 목표

· 조형 요소인 점, 선, 면을 활용해 입체 공간을
 연출한다.
· 공간의 구성과 조형의 관계를 이해하기 위한
 공간의 조형 요소와 원리를 익히고 기초적
 공간 구성 실습을 통해 공간 디자인을 구현할
 수 있는 기초 능력을 익힌다.

### 준비

**재료** 평면형 자유 재료
**도구** 칼, 자, 컴퍼스

## 과제 제작

· 공간을 이루는 형태와 구조를 점, 선, 면으로
  해석해보고 이를 역으로 응용해 공간을
  구성해본다.
· 스케치를 통해 자신의 생각 속에 있는 형태와
  구조를 구체화한다.
· 조형물을 만드는 소재를 다양하게 허용하지
  않고 되도록 같은 소재를 사용하게 한다.

## 규정과 주의 사항

· 점, 선, 면의 조형 요소를 최대 2개 이내로
  사용한다.
· 공간은 실용적, 추상적 공간 모두 가능하고
  기능적이지 않아도 된다.
· 공간은 30×30×30센티미터 이내로 만든다.
· 사진은 전체 장면, 세부 장면 등을 포함해
  찍어보고 조명과 그림자 등을 활용해
  특별하게 연출해본다.

## 제작 팁

· 복잡하게 만들기보다는 자신이 의도하고자
  하는 것이 뚜렷하게 보이도록 조형물을
  구성한다.
· 다양한 소재를 사용하더라도 색상이나
  소재감이 지나치게 무질서하게 느껴지지 않게
  통제하도록 한다.

## 작업 과정

1. 조형 원리 가운데 무엇을 이용할 것인지 선택하고 조형을
   구상하고 스케치해 개략 계획을 한다.

2. 필요한 부분을 재료 위에 도면 형식으로 그린다.

3. 재단을 통해 필요한 부품을 잘라낸다.

4. 잘라낸 부품을 조립한다.

5. 조형물을 완성한다.

6. 조명과 그림자 등을 활용해 조형물을 연출해보고
   사진을 찍는다.

### 수업 팁

· 조형 요소와 조형 원리의 개념을 설명하고
이를 통해 기존 공간의 구성을 해석하게 한다.
· 조형 요소와 조형 원리를 통해 공간과 조형의
관계를 역동적으로 구성할 수 있는 관점을
가질 수 있게 한다.

### 필요한 지식과 능력

· 공간을 구성하는 것을 조형 요소와 조형
원리로 해석할 수 있는 지식
· 자신의 조형 콘셉트를 표현하는 스케치 능력
· 공간과 공간 속의 조형물을 제작할 수 있는
모크업 제작 능력

### 소요 시간과 진행 계획

**1주차** 공간의 조형 요소와 원리 해석
**2주차** 공간 조형에 대한 감성적 콘셉트
도출과 제작 계획
**3-4주차** 공간 조형물 제작
**5주차** 평면 조형과 입체 조형 조합,
최종 품평회(전시회)

## 우수작

학생작(한양사이버대학교)

## 우수작과 주의해야 할 점

### 우수작
점, 선, 면의 조형 요소가 분명히 나타나고
이를 조형 원리에 따라 질서와 변화를 활용해
공간을 구성했다.

### 주의해야 할 점
공간을 조형적으로 해석하거나
구성하기보다는 구체적 공간을 표현하려는
것에 치중하거나 서술적으로 나열하는 것에
그치는 경우가 있다.

## 전문 디자인 작업과의 연관성

공공 디자인, 실내 공간 디자인과 환경 조각물
등의 디자인을 구상하는 것에 필요한 기본적
조형 구상 능력을 제공한다.

## 주의해야 할 점

구체적 공간을 구성하는 데에만 치중했다.

감성적 표현보다 서술적 배치에 치중했다.

## 전문 디자인 작업

독일 베를린의 메모리얼 파크(Memorial Park)로 묘지와 공원의 의미를 살려
사각형 벤치로 디자인했다.

J 마이어 H(J. Mayer H.)의 도심형 파라솔 쉘터

## 54 큐브 스페이스

▶ 형태: 입체와 공간

### 개요와 목표

· 큐브를 나누고 배치하며 공간을 경험하도록
하는 기초 훈련이다. 스케치를 통해 큐브를
자르고 나누며 2차원 조형 연습을 한다.
스케치한 내용을 방안지로 만들어보며 3차원
조형 연습을 한다. 스케치로 표현하기 어려운
입체 조각은 입체물 제작 과정에서 확인할 수
있다. 이후에 중간 결과물인 입체 조각으로
다양한 배치를 시도해보며 테마 공간을
완성한다.

· 스케치를 통해 큐브를 자르고 나누면서
겉에서 보이지 않던 내부 면을 생각해보고,
입체물 제작 과정을 통해 확인하면서 공간을
이해한다.

· 만들어진 입체 조각들의 특징을 고려해
창의적 공간을 구상한다.

### 준비

**재료** 두꺼운 방안지
**도구** 연필, 자, 칼, 가위, 접착제

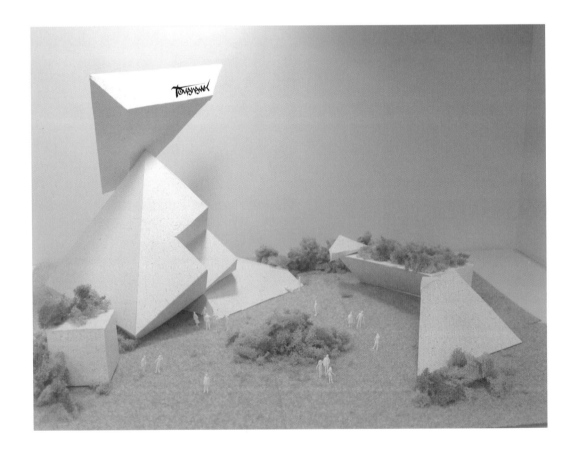

## 과제 제작

- 큐브를 스케치한다. 큐브를 자르고 나누어보면서 잘려나가는 면을 생각한다. 나뉜 입체 조각이 결합되어 큐브가 되는지 생각하며 스케치한다.
- 스케치한 내용을 방안지를 사용해 입체물로 만든다. 잘라보고 붙여보면서 스케치로는 표현하기 어려운 조각의 면을 확인한다.
- 완성된 입체 조각이 결합되어 큐브로 완성되는지 확인하고 고르지 못한 면은 수정한다.
- 여러 형태와 크기의 조각들을 배치해보며 입체 조각과 어울리는 창의적 공간을 구상한다.
- 색지를 붙이거나 장식을 활용해 테마 공간을 완성한다.

## 규정과 주의 사항

- 여러 형태와 크기의 입체 조각들이 만들어져야 한다.
- 나뉜 각각의 입체 조각들은 결합해 큐브가 되어야 한다. 따라서 접합되는 면을 고려해 세밀하게 제작하고, 특히, 곡면 접합이 쉽지 않다는 점에 주의한다.
- 칼, 가위 등으로 면을 자르거나 접착제를 사용하는 과정에서 면이 고르지 못하거나 지저분해질 수 있다.
- 제작 방법은 세 가지 이상이다. 첫째, 큐브를 만들어 자르려는 면에 선을 긋고, 큐브를 펼쳐서 칼과 자를 사용해 자른다. 면을 조합해 다시 입체물을 만들고, 나뉜 입체물의 빈 면을 메운다. 둘째, 큐브를 만들어 자를 면에 선을 긋고, 큐브를 펼치지 않은 상태에서 겉면을 가위로 자른다. 나뉜 입체물의 빈 면을 메운다. 셋째, 모든 조각은 전개도를 만들어 작업한다.

## 제작 팁

- 스케치나 입체물 제작 과정에서 큐브를 자를 때 큐브의 여섯 면을 고려한다. 자르는 면의 반대쪽 면이나 자르는 면과 접해 있는 면을 생각하지 않고 무작정 자르는 경우가 있다.
- 스케치를 할 때 교차하는 직선과 곡선이 많으면 입체물 제작 과정에서 자르고 나누는 데 어려움이 있을 수 있고, 메워야 하는 면을 가늠하기 어려울 수 있으므로 하나씩 차근차근 진행하는 것을 권장한다.
- 입체물 제작 과정에서 면을 자르고 메우는 것을 반복하기 때문에 입체물은 수시로 펼 수 있도록 임시로 접착한다.

## 작업 과정

학생작(서울과학기술대학교)

1. 큐브를 나누기 위해 스케치로 외부를 먼저 잘라본다. 선이 교차하지 않게 주의한다.

2. 나뉜 조각과 잘려나가 메워야 하는 면을 파악하면서 스케치한다.

3. 입체 조각들의 접합을 고려해 자르고 붙이는 작업을 세밀하게 한다.

4. 입체 조각들을 접합해 큐브 퍼즐을 완성한다. 접합이 고르지 못한 입체물의 면을 수정한다.

5. 다양한 배치를 시도해보면서, 크고 작은 여러 형태의 조각에 가장 적합한 테마 공간을 구상한다.

6. 색지를 붙이거나 장식을 활용해 공간을 완성한다. 사진 촬영도 한다.

## 수업 팁

- 큐브는 10조각 내외로 하며, 크기는 한 변의 길이가 15센티미터가 적당하다.
- 칼, 가위, 접착제 등을 사용하기 때문에 안전사고에 주의한다.
- 나뉜 입체 조각들로 퍼즐 놀이를 할 수 있다.
- 최종 과제를 제출할 때 완성한 공간은 부피가 커서 이동하기 불편하므로 사진으로 촬영하는 것을 권장한다.

## 필요한 지식과 능력

- 스케치 과정에서 큐브를 자르고 나눌 때 잘려나가는 면을 생각하고 표현할 수 있는 드로잉 실력이 필요하다. 하지만 입체물 제작 과정을 통해 여러 번의 시행착오를 반복하면서 공간적, 시각적 변화를 이해할 수 있다.
- 면을 자르고 메우는 과정을 반복하며 여러 입체 조각을 완성하기까지 끈기와 인내가 필요하다.

## 소요 시간과 진행 계획

**1주차** 큐브 스케치, 분할, 결합, 방안지로 제작
**2주차** 방안지로 제작
**3주차** 입체 조각 결합과 수정, 큐브 퍼즐, 다양한 배치와 공간 구상
**4주차** 색지, 페인트, 장식을 활용해 테마 공간 완성

## 우수작

학생작(서울과학기술대학교)

## 우수작

- 스케치로 큐브를 나누고 나뉜 조각을 다시 나누는 것을 반복하면서, 점점 복잡해지는 면에 대해 생각하고 고민하는 과정을 스케치로 표현한다면 우수한 중간 결과물을 만들 수 있다.
- 다양성을 지닌 통일, 비대칭적 균형 등의 조형 원리와 공간에 대한 시각적 경험으로 다양한 배치를 시도해본다면 여러 형태의 입체 조각과 어울리는 적합한 공간을 만들 수 있다.
- 마무리 단계에서는 세부 작업이 필요하다. 특히, 색지를 붙이고, 페인트를 칠하고, 장식을 활용하는 과정에서 세부 사항이 강조된다면, 완성도 높은 테마 공간을 완성할 수 있다.

## 전문 디자인 작업과의 연관성

- 큐브를 나누면서 공간을 이해하고 여러 형태의 입체 조각으로 공간을 구상하면서 공간적 경험을 한다. 다양한 배치를 시도하면서 예상하지 못한 의외의 공간을 경험하기도 한다.
- 창조된 결과물은 다각도 사진 촬영과 컴퓨터 그래픽으로 실사 장면을 연출해 테마 공간으로 제안한다.
- 이는 분할을 통해 공간을 창조하는 과정으로, 해체주의 건축과 연관된다.

## 참고 자료

- 이소미, 『다시 시작하는 입체 조형』, 미진사

## 전문 디자인 작업

렘 콜하스(Rem Koolhaas)의 시애틀 공립 도서관(Seattle Public Library)

프랭크 게리의 빌바오 구겐하임 미술관(Guggenheim Museum Bilbao)

자하 하디드의 비트라(Vitra) 소방서

# 부록